Western
Modern
Music
Aesthetics

宋 瑾/主编

全国普通高等院校音乐专业系列教材

西方现代音乐美学

苏州大学出版社
Soochow University Press

图书在版编目（CIP）数据

西方现代音乐美学 / 宋瑾主编. — 苏州：苏州大学出版社，2019.3
全国普通高等院校音乐专业系列教材
ISBN 978-7-5672-2569-5

Ⅰ．①西… Ⅱ．①宋… Ⅲ．①音乐美学—西方国家—现代—高等学校—教材 Ⅳ．①J601

中国版本图书馆CIP数据核字（2018）第269153号

书　　名：西方现代音乐美学
主　　编：宋　瑾
责任编辑：洪少华
助理编辑：荣　敏
装帧设计：吴　钰
出 版 人：盛惠良
出版发行：苏州大学出版社　（Soochow University Press）
社　　址：苏州市十梓街1号　邮编：215006
网　　址：www.sudapress.com
E － mail：sdcbs@suda.edu.cn
印　　装：苏州市深广印刷有限公司
邮购热线：0512-67480030　　销售热线：0512-67481020
网店地址：https://szdxcbs.tmall.com/（天猫旗舰店）
开　　本：787 mm×1 092 mm　1/16　印张：18　字数：383千
版　　次：2019年3月第1版
印　　次：2019年3月第1次印刷
书　　号：ISBN 978-7-5672-2569-5
定　　价：58.00元

凡购本社图书发现印装错误，请与本社联系调换。
服务热线：0512-67481020

序　言

《西方现代音乐美学》是教育部"十一五"期间规划的招标项目"国家级教材"之一，由于写作、修订和几经更换出版社等原因，至今才面世。作者多为中央音乐学院音乐美学教研室的中青年教师，个别是学院毕业的研究生，因为他们的毕业论文或阶段研究领域与本书的章节有关。当时还在世的于润洋教授非常关心本书的内容、进度和出版等事宜。他希望这本教材不同于他的重要专著《现代西方音乐哲学导论》[①]（以下简称《导论》），为此，在于教授的关心和指导下，我们在《导论》原有的"形式—自律论音乐哲学的确立和演进""现象学原理引入音乐哲学的尝试""释义学及其对音乐哲学的影响和启示""语义符号理论向音乐哲学的渗透""音乐哲学中的心理学倾向""社会学视野中的音乐哲学""音乐哲学中运用马克思主义原理的尝试"7个部分基础上，将自律论内容改为"西方现代音乐创作美学"，将社会学内容改为"音乐价值与评价的美学"，另外增加了6个部分，即"现代西方音乐表演美学""新方法论的音乐美学""分析哲学的音乐美学""后现代主义（解构主义和新历史主义）音乐美学""实用主义音乐美学""教育哲学的音乐美学"。据于润洋教授介绍，本来他想写一章达尔豪斯的哲学方法论，但专著的篇幅已经很大，就放弃了。至于为何未写存在主义美学，是因为音乐方面的论述很少。对此我们也做过努力，仍未发现充分的相关文论因而没有撰写。新增加的内容涉及20世纪中后叶并延展到21世纪的西方音乐美学思想，为我国高校学生和有兴趣了解西方现代音乐美学的其他人员提供了新信息，因此教育部的选题具有理论意义和现实意义。当然，作为高校基础教材，本书的内容并非全面而深入的研究成果，各章涉及的人物和言论都有限，还有一些内容如数字化音乐的美学思想、环境音乐的美学思想、生态哲学的音乐美学思想等，尚未囊括，这些都需要有志于专门研究的读者做进一步的信息搜集、研读和思考。此外，在一些不同章节里使用了相同素材（如相同学者的相同文论），需要读者从不同角度去理解，并关联起来思考。建议读者通过阅读其他相关著作，对现代西方哲学美学思想有更全面的了解，如《当代西方文艺理论》[②]《现代西方美学》[③]《现代西方美学史》[④]等，

[①] 于润洋：《现代西方音乐哲学导论》，湖南教育出版社，2000。
[②] 朱立元：《当代西方文艺理论》，华东师范大学出版社，2005。
[③] 刘纲纪：《现代西方美学》，湖北人民出版社，1993。
[④] 朱立元：《现代西方美学史》，上海文艺出版社，1993。牛宏宝：《现代西方美学史》，北京大学出版社，2014。

以及《西方美学史》[①]《西方美学通史》[②]《西方音乐美学史》[③]等,这样将有利于更好地掌握本书内容。

本书作者与其撰写的章节如下。宋瑾(中央音乐学院教授,教育部人文社会科学重点研究基地音乐学研究所副所长):第一章第一节;第九、第十、第十一、第十二章。何宽钊(中央音乐学院副教授,音乐美学教研室主任):第一章第二节;第三、第四章。李晓冬(中央音乐学院副教授):第一章第三节。柯扬(中央音乐学院教授,研究生部主任):第五、第七章。高拂晓(中央音乐学院副教授,《中央音乐学院学报》副主编):第二、第六章。刘莉(大连工业大学教师):第八、第十三章。

<div style="text-align:right">宋 瑾</div>

[①] 朱光潜:《西方美学史》,商务印书馆,2011。
[②] 蒋孔阳、朱立元:《西方美学通史》,上海文艺出版社,1999。
[③] [意]恩里克·福比尼著,修子建译:《西方音乐美学史》,湖南文艺出版社,2005。

目　录

第一章　西方现代音乐创作美学 ………………………………… 1
　　第一节　印象派音乐美学思想 ………………………………… 1
　　第二节　表现主义音乐美学思想 ……………………………… 6
　　第三节　新古典主义音乐美学思想 …………………………… 15
　　思考题 …………………………………………………………… 23

第二章　现代西方音乐表演美学 ………………………………… 24
　　第一节　历史哲学层面 ………………………………………… 25
　　第二节　音乐分析层面 ………………………………………… 31
　　第三节　心理科学层面 ………………………………………… 41
　　思考题 …………………………………………………………… 49

第三章　现象学音乐美学 ………………………………………… 50
　　第一节　茵加尔顿的音乐美学思想 …………………………… 51
　　第二节　杜夫海纳的音乐美学思想 …………………………… 58
　　思考题 …………………………………………………………… 69

第四章　解释学音乐美学理论 …………………………………… 70
　　第一节　历史解释学 …………………………………………… 70
　　第二节　哲学解释学 …………………………………………… 75
　　第三节　历史解释学的新发展 ………………………………… 80
　　第四节　解释学对音乐学的启示 ……………………………… 83
　　思考题 …………………………………………………………… 87

第五章　语义与符号学音乐美学 ………………………………… 88
　　第一节　柯克论音乐语言 ……………………………………… 88
　　第二节　朗格的音乐符号论 …………………………………… 94
　　思考题 …………………………………………………………… 101

第六章　现代心理学的音乐美学 … 102
第一节　现代音乐心理学历程述要 … 102
第二节　西肖尔的音乐实验心理学 … 105
第三节　默塞尔的情感生理心理学 … 110
第四节　埃伦茨维希的深层知觉心理学 … 112
第五节　迈尔的情感交流心理学 … 114
第六节　众星云集的音乐认知心理学 … 118
思考题 … 123

第七章　音乐价值与评价的美学 … 124
第一节　阿多诺的音乐价值与评价理论 … 124
第二节　丽萨的音乐价值与评价理论 … 131
第三节　迈尔的音乐价值与评价理论 … 137
第四节　斯克鲁顿的音乐价值与评价理论 … 141
思考题 … 146

第八章　新方法论的音乐美学——达尔豪斯"体系即历史"音乐美学治学观 … 147
第一节　"体系即历史"命题释义 … 147
第二节　"体系即历史"引发的思考 … 154
思考题 … 161

第九章　分析哲学的音乐美学 … 162
第一节　基维的音乐美学思想 … 163
第二节　斯克鲁顿的音乐美学思想 … 169
第三节　戴维斯的音乐美学思想 … 180
思考题 … 200

第十章　解构主义音乐美学思想 … 201
第一节　德里达和解构主义 … 201
第二节　解构主义音乐思想 … 209
第三节　解构主义音乐特点 … 219
思考题 … 224

第十一章　新历史主义音乐美学思想 ……………………………… 225
- 第一节　新历史主义思想 ………………………………………… 225
- 第二节　新历史主义音乐美学 …………………………………… 232
- 第三节　音乐中的新历史主义 …………………………………… 237
- 思考题 ……………………………………………………………… 245

第十二章　实用主义音乐美学思想 ……………………………… 246
- 第一节　实用主义音乐美学思想的背景 ………………………… 246
- 第二节　身体美学与音乐实践 …………………………………… 249
- 第三节　关于流行音乐的美学思想 ……………………………… 257
- 思考题 ……………………………………………………………… 263

第十三章　教育哲学的音乐美学——雷默的音乐教育哲学思想 …… 264
- 第一节　雷默音乐教育哲学的目的与基础 ……………………… 264
- 第二节　雷默音乐教育哲学的核心思想 ………………………… 268
- 思考题 ……………………………………………………………… 278

第一章 西方现代音乐创作美学

第一节 印象派音乐美学思想

一、走出浪漫美学

浪漫主义后期,出现了否弃浪漫主义的美学、突破传统大小调体系的新的音乐风格,即印象派。这一流派的出现是历史的必然。19世纪的欧洲处于资本主义黄金时期,工业革命、科学理性带给西方一派欣欣向荣的景象。科学的负面影响尚未被发觉,而宗教和宫廷对艺术家的制约也大大减弱甚至完全消失。在艺术音乐界,作曲家成了一种自由职业。虽然他们总要为生计而写作,但是那些杰作却基本上都是他们在艺术的自由状态下创作的。正因如此,他们甚至可以不考虑演出而创作,充分发挥想象力,充分挖掘继承于古典的大小调体系的可能性,以及各类乐器和人声的可能性。这一时期新增加了低音单簧管、竖琴、长号和英国号等,各组乐器的数量也大大扩充,从几十人到几百人。总之,从晚期的贝多芬发展到瓦格纳,浪漫主义达到了高峰,同时也出现了创作的危机,即音乐还有哪些可能性可以挖掘,如何有所突破、创新。马勒、理查德·施特劳斯等作曲家沿着浪漫主义道路继续前行。民族乐派则向民间音乐索取灵感和资源,在音乐语言的拓展上取得了许多成绩。但是,一切都依然还在古典成熟、浪漫主义延伸的体系内,包括美学思想和作曲技法。真正有明显突破的是印象派。因此,它在西方音乐史上是第一个属于现代主义的流派。

1. 世纪末情绪与象征派诗歌的影响

印象派代表人物是法国的德彪西(Achille-Claude Debussy,1862—1918),他的音乐否弃古典的泛我英雄主义和浪漫的自我英雄主义,否弃瓦格纳时期过于庞大的曲式,否弃一直被当作完美的形式原则,如奏鸣曲原则,也在一定程度上否弃了古典至浪漫的情感表现的美学。《十九世纪西方音乐文化史》的作者保罗·亨利·朗格(Poul Henry Lang,1901—1991)指出,"德彪西的音乐反映了世纪转折时期的过度敏感、坐卧不安、心慌意乱的分裂的精神状态,但是它却摆脱了那个时代所激起的强烈的情热,泪汪汪的多

愁善感和嘈杂的自然主义";朗格认为他"做到了当时作曲家很少人能做到的:感情与理智的调协"。① 西方艺术音乐一直坚持情感论美学。不同的是,古典主义的情感表现,是在理性控制之下的。情感的羊群,被要求在理性的栅栏内放牧。当时,自文艺复兴以来的理性精神得到科学成就的证明,理性被当作衡量一切的标准,甚至就是人性的同义词。而浪漫主义的情感表现,则突破了理性的栅栏,强调个人的情感表达。为此,浪漫主义的题材得到强调,表现在音乐和文学、绘画、戏剧等的联系上。

19世纪最后时期的巴黎,人们处于一种"世纪末"的精神状态,新教伦理精神的传统逐渐淡化,积极向上的朝气逐渐被沉溺声色的习气所取代。人们追逐细腻的感觉,把玩刻意雕琢的各种东西。文学界的表现,在象征派诗歌那里最为典型。马拉美等人的诗歌,忽略意念的清晰,将语义尽可能弱化到最低限度,竭力避免概念指向和伦理联系,而强调语言的声韵和节奏……这些都对印象派音乐产生了影响。

2. 印象派美术的影响

音乐的印象派还与当时的绘画美学密切相关。绘画中的印象主义风格,是对客观、理性的现实主义和主观、情感的浪漫主义的一种协调。"十九世纪富有探索精神的画家们所进行的大量斗争,是为了重新在画面上恢复大自然的色彩和光线,因为大自然的光线已经让学院主义的调子公式吞没在画室的幽暗之中了。"② 印象主义被称作现实主义的最终升华。艺术家们认识到:"风景及风景中的海洋、天空、树木以及群山,实际上从来不是静态的或固定的。它是阳光和阴影,浮动的行云及水上的倒影不断变化着的全景画。同一个景象,观其早晨、中午和黄昏,实际上有三种不同的真实,或者说,假若时间和观者不同,就会出现上百种不同的真实。"③ 这里已经可以看到美是客体与主体发生审美关系而产生的关系哲学美学的萌芽。而德彪西的《云》(Nuages)、《大海》(La Mer)、《水中倒影》(Reflects daus l'Eau)等作品,正是这种美学思想在音乐中的运用。印象派绘画否弃浪漫主义的题材性思维方式,即否弃形式构图的重要性,而追求感官的瞬间印象,追求自然的光和影给人的感觉。以往表现内在情感的美学被抛到一边,追求具象的真实也被抛到脑后。

浪漫主义音乐发展到瓦格纳的半音阶和声,几乎已经将大小调体系的各种可能性都挖掘光了。

当然,以德彪西为代表的印象派音乐还是在调性范围内的,只不过大小调功能大大削弱了。而各方面的有序性在他的音乐作品中是既可分析又可感受的。也就是说,尽管他的音乐出现了新风格,做法也改变了,但是"变化/统一"的美学原则却没有改变。

① [美]保罗·亨利·朗格著,张洪岛译:《十九世纪西方音乐文化史》,人民音乐出版社,1982,385页。
② [美]H.H.阿纳森著,邹德侬等译:《西方现代艺术史》,天津人民美术出版社,1994,19页。
③ 同上书,20页。

二、印象派美学思想的特点

1. 自律论音乐美学的影响

在浪漫主义盛行之时，1854年汉斯立克发表了令当时和后世都陷入争论的长篇论文《论音乐的美》。它意味着反对情感论的自律论美学的成熟，也意味着悖逆浪漫主义的实证主义对音乐思想的渗透。汉斯立克开宗明义指出当时音乐美学未针对客观存在的音乐本身为研究对象，而将注意力集中在主观的音乐反应上，甚至将这种反应当作音乐的内容。为此，汉斯立克力求探讨音乐自身的美，他的结论是："音乐美是一种独特的只为音乐所特有的美。这是一种不依附、不需要外来内容的美，它存在于乐音以及乐音的艺术组合中。""音乐的内容就是乐音的运动形式"，这种内容和形式来自"幻想力"。[①]尽管汉斯立克的美学思想在当时逆潮流而动，没有对当时的创作产生即时影响，但却成为印象派的美学背景。

德彪西认为："音乐应该刻意求取使人愉快，因为，在'使人愉快'这一范围之内，完全可以找到伟大的美。极度的复杂是和艺术相违背的。美必须诉诸感官，必须使我们立时感到乐趣，必须使我们在不费任何力气的情况下，就获得深刻印象，或者说受到潜移默化。"[②]这段话是德彪西音乐美学思想的核心，它包含两个要点，一是美的感性论，一是审美的直觉论。二者是密切相关的，像一枚硬币的两面。关于第一要点，其思想根源可以追溯到数百年前。在西方历史上，对"美"的感性特征的认识，早在中世纪圣·托马斯那里就有表述。他认为美是人一接触就感到快乐的东西（quod visum placet）。[③]中世纪神学家虽然一方面把美的根源归结于上帝，但另一方面却强调美的形式因，即形式各要素比例的和谐。显然，德彪西的观点具有悠久的历史渊源，甚至他的上述表述也和圣·托马斯的言论非常相似。关于第二要点，从音乐感知心理学的角度看，德彪西否定"极度的复杂"具有合理性。心理学和音乐欣赏实践告诉我们，理性设计未必都能被听觉感知，尤其是复杂的设计。许多作品看着乐谱分析都很困难，更何况要听出来。德彪西作为作曲家，非常注重作品的感性效果；作为印象派作曲家，尤其讲究听觉的色彩效果。从总体上看，德彪西的印象派音乐美学思想带有较为明显的自律论倾向。

2. 削弱理智联想的无形式意志

在印象派美学中，艺术创作虽然还是自我表现的方式，但所表现的却不再是以往个人

① [奥]爱德华·汉斯立克著，杨业治译：《论音乐的美》，人民音乐出版社，1980，49、50、51页。
② [美]彼得·斯·汉森著，孟宪福译：《二十世纪音乐概论》（上册），人民音乐出版社，1981，10页。
③ [美]凯·埃·吉尔伯特，[联邦德国]赫·库恩著，夏乾丰译：《美学史》，上海译文出版社，1989，184页。

主观世界中的情感,而是即时的感官印象,或者说是一种无形式意志。这种无形式意志指向艺术品自身的构成,而不是题材的内容。19世纪末的欧洲,人们不再像古典主义时期那样坚持理性的理想,也不再像浪漫主义那样追求主观的永恒境界。可以说,印象派美学是浪漫主义的主观膨胀美学的反动。由于不注重题材内容,因此印象派的作品不关心艺术作品之外的内容。保罗·亨利·朗格指出:"我们说印象主义是无形式的并不是说它没有其风格的逻辑。它是既超越于形式又超越于无形式之上的;它是摆脱了'形式'的,它的独特的美在于它能对取消了理智的联想之后所剩余下来的东西增加其效果;而且因为风格的标准是感官知觉的印象性和协调性,所以印象主义是具有一种最为精致优美的风格的。"①朗格所谓"摆脱了'形式'",这里的"形式"指浪漫主义从古典主义那里继承并发展的音乐形式。史料表明,德彪西受到外域民族音乐奇异色彩的影响,一是俄国民族乐派作曲家如穆索尔斯基等的影响,一是巴黎世界博览会上展演的巴厘岛佳美兰音乐的影响。他放弃了古典主义和浪漫主义音乐的主题发展逻辑,而采用东方音乐的延绵续进方式。此外,凡在和声、配器的色彩上有创新的作曲家作品,都为德彪西提供了重要启示。而朗格的所谓"超越于无形式",指的是印象派音乐作品毕竟有自己的独特形式,具体分析见下文。

三、印象派音乐的特点

1. 德彪西的音乐

具体分析德彪西的作品之后,奥地利的鲁道夫·雷蒂(Rudolph Reti,1885—1957)概括其特点是:(1)长持续音的应用。这种持续音不是和声意义的,而恰恰是为了避免使旋律具有传统和声的意义。(2)复调式、旋律性"经过句"功能的扩大。这也是为了抵制和声分级。(3)采用"和声旋律",即平行进行的声部和声,起加粗旋律线并给它染色的作用;归根到底还是旋律性的。他的最常见的平行和弦是五度加八或九度,因此具有"空灵美"的效果。(4)平行五度造成了双重调性,从而导致多调性综合。(5)全音阶的应用。目的不在于寻求一种新音阶体系,而在于打破传统调性规则,如"属-主"调性。(6)新的转调方式。德彪西的调性是通过旋律逻辑确定的。因此,转调也是通过强调另一个音的长度或增加其重音来获得新的调中心。②美国的汉森(Peter S. Hanson)对德彪西创作手法的概括是:(1)喜爱使用大小调式以外的各种音阶,尤其是全音阶或五声音阶。(2)用"连绵不断的主旋律"来构成音乐。(3)使用流畅、无明显重拍的节奏。(4)平

① [美]保罗·亨利·朗格著,张洪岛译:《十九世纪西方音乐文化史》,人民音乐出版社,1982,378页。
② [奥]鲁道夫·雷蒂著,郑英烈译:《调性·无调性·泛调性——对二十世纪音乐中某些趋向的研究》,人民音乐出版社,1992,29—32页。

行和弦。常采用各种增和弦、九和弦,并添加二度音,造成模糊效果。①还有许多学者对德彪西的音乐特点进行概括,具体内容大同小异。

德彪西对他的音乐作品的演奏立下了规矩:反对浪漫化和突出化。这二者密切相关,彼此相辅相成。要浪漫,就要突出;一旦有突出,就产生浪漫。②德彪西认为音乐更能够体现印象主义追求的效果,因为音乐是流动的,可以表现光和影的变化。他的《大海》就是这样表现一天之中大海光影的变化。而绘画是静态的,不能表现这些变化。

不同学者对德彪西的评判不一。对德彪西参加1887年第二次罗马大奖赛的作品《春》,有人认为音乐色彩过于夸张,影响结构的清晰度。1894年德彪西在布鲁塞尔演出印象派作品《弦乐四重奏》,受到了评论家的赞扬。20世纪初,人们完全正面接受了印象主义,并完全把德彪西与印象派音乐联系起来,公认他是唯一典型的"全职"印象派作曲家。后来的学者把"印象主义"加以扩大,将和声色彩丰富的音乐都归到它的名下。因此瓦格纳《林间微语》等、夏布里埃尔的钢琴曲《如画的小曲》等,甚至李斯特、布鲁克纳、沃尔夫、雷格尔、理查德·施特劳斯等的作品中的色彩性和声,都被看作具有印象派特点。当然,表现主义美学从根本上反对印象派美学。勋伯格(Arnold Schoenberg,1874—1951)采用十二音创作手法,也和印象主义及其之前的作曲技法不同——一个不同于大小调体系的新的体系。详见下文所述。

2. 拉威尔的音乐

经过巴黎音乐学院的专业训练,又在巴黎文学家艺术家圈子接受多种熏陶,拉威尔(Maurice Ravel,1875—1937)的创作逐渐成熟并于20世纪初被公认为杰出的作曲家。由于他对创作非常认真,且其作品精致,斯特拉文斯基称其为音乐界"瑞士的钟表匠"。拉威尔的创作风格多样,并非单一地只写印象派作品。史学家通常将拉威尔的创作分为前期和后期,认为他的前期创作体裁和手法与德彪西相似,可归为印象派,其中包括钢琴、室内乐、管弦乐和歌曲作品。他的钢琴曲《水波嬉戏》在突破传统方面甚至被认为比德彪西更早,甚至是印象派"水"题材作品的第一首。它一开始就用了主九和弦并结束于主七和弦,乐曲充分利用了钢琴的高音区音色,并采用了全音阶。这些和弦和音响被确认为拉威尔音乐的典型特征。管弦乐组曲《达芙尼斯与克洛埃》被誉为了解印象派音乐的"教科书"。而他因为将自己或他人的钢琴曲(如穆索尔斯基的《图画展览会》)改编成管弦乐的作品,赢得了"管弦乐大师"的称号。对乐器色彩的敏感和创造性想象,使拉威尔为世界留下了印象派风格的经典音乐作品。

在比较拉威尔和德彪西之间的差异时,史学家一致认为前者倾向于客观、严谨,甚至具有新古典主义的特点。

① [美]彼得·斯·汉森著,孟宪福译:《二十世纪音乐概论》(上册),人民音乐出版社,1981,27—31页。
② [美]汤普森著,朱晓蓉、张洪模译:《德彪西——一个人和一位艺术家》,中央音乐学院出版社,2006,229页。

3. 其他作曲家的音乐

在法国，印象派作曲家除了德彪西和拉威尔之外，后继者还有杜卡（Paul Dukas，1865—1935），代表作有交响诗《小巫师》、歌剧《安妮娅内与蓝胡子》等；罗塞尔（Albert Roussel，1869—1937），代表作有合唱与管弦乐 Evocations、歌剧《帕玛瓦提》（Pâdmâvatî）。意大利的印象派代表作曲家是雷斯碧基（Ottorino Respighi，1879—1936），代表作有交响诗《罗马的喷泉》《罗马之松》《弦乐四重奏》等。西班牙印象派代表是法雅（Manuel de Falla，1876—1946），代表作有管弦乐《西班牙花园之夜》和一些歌剧、芭蕾音乐。其他国家涉足印象派手法创作的代表还有波兰的席曼诺夫斯基（Karol Szymanowski，1882—1937），英国的巴克斯（Arnold Bax，1883—1953），他们的创作都在地域风格和个人风格中混合了印象派的特点，即色彩丰富的和声与配器，绚烂细腻的气氛渲染，给人朦胧的光和影的闪烁印象。

印象派音乐虽然在西方音乐史上所占数量比例不大、时间不长、作品较短小，但是由于它是从古典、浪漫走向现代的第一步，因此具有重要的历史意义。从美学上看，它与古典的理性、严谨，浪漫主义的主观、抒放不同，创造了介于客观与主观之间的"感官印象"的世界，在浪漫主义音乐衬托下，令人耳目一新。

第二节　表现主义音乐美学思想

如果说印象派美学走出了浪漫主义，弱化了情感表现，那么可以说，表现主义美学回应了浪漫主义的情感美学，只不过在新的历史语境中有新的内涵。本节内容主要包括表现主义概述、表现主义的美学思想、表现主义的代表人物和作品、表现主义美学在创作中的体现和对同时代及以后的影响等。

一、表现主义概述

作为现代音乐思潮的代表性流派，表现主义音乐思想及其创作与晚期浪漫主义和印象主义几乎同时期出现。作为一个具有强烈情感风格的创作流派，它发端于绘画和诗歌领域，而后才逐步扩展至音乐、戏剧乃至早期电影领域。表现主义艺术最早的创作无疑与俄国表现主义画家康定斯基（Wassily Kandinsky，1866—1944）及其若干画家朋友的作品密不可分。

据考证，表现主义一词，最早是1901年在巴黎举办的马蒂斯画展上茹利安·奥古斯

特·埃尔维一组油画的标题;1911年,在《暴风》杂志,希勒尔首次用"表现主义"称呼当时在柏林从事创作的先锋派艺术家;表现主义一词逐渐为人们所普遍承认和采用,是在1914年前后。20世纪初期在德国成立的先锋派艺术团体,如"桥社"[①](Die Drücke)和"蓝骑士"[②](The Blue Rider)都是具有代表性的表现主义艺术团体。表现主义艺术采用强烈的色彩和夸张变形的形体,致力于表现内在精神对世界动荡、压抑的情感体验,由于其表现的尖锐性与对真实的彻底追求,表现主义艺术家突破了古典主义和浪漫主义"美的艺术"的界限,不惜以丑陋和夸张变形的手法追求情感体验的力度,这也成为引起保守人士以及同时代其他人惊骇和震惊的重要原因。

表现主义的诞生是对19、20世纪之交变动剧烈的社会的一种文化上的反应。正如赫尔曼·巴尔所说:"从未有任何时候像现在这样为惊惧、死亡所动摇,世界还从未有过这样墓穴般的寂静,人类从没有过这样渺小,他也从未有过这样的担忧,欢乐从未这样疏远,自由从未呈现出这般死寂。这时困境高声吼叫起来,人类呼叫着要回到他的灵魂中去,整个时代都化为困境的呼叫。艺术也在深沉的黑暗处发出吼叫,它在呼救,它在向精神呼救:这就是表现主义。"[③]

二、作为美学思想的表现主义

与普遍的表现主义思潮几乎同时,表现主义音乐思想也出现在德国。作为西方音乐史上一个极为独特和重要的音乐流派,表现主义音乐得到了深入和广泛的研究,诸多学者大多从技法和创新方面对其进行探索,然而对其美学价值和它得以产生的社会境况却相对忽略,这正是我们所关注的。

在19世纪末和20世纪初,表现主义艺术在德国和奥地利出现有着深刻的社会原因,与周边国家的政治、经济方面的矛盾,日益尖锐化的国内各阶层矛盾,使得艺术家对外部

① 德国表现主义美术社团。1905年成立于德累斯顿。由德累斯顿工学院建筑专业的学生E.L.基希纳、E.黑克尔、E.布莱尔和K.施米特-罗特卢夫发起。"桥社"一词的含义是团结所有德国艺术家,共同起来反对腐败的学院派绘画和雕塑,建立一种新的同日耳曼传统有联系的而又充满现代情感和形式的美学,从而在艺术家和切实有力的精神源泉之间建立一座"桥梁"。他们从新印象主义画家及凡·高、蒙克等人的作品中吸收营养,发展了一种以简化的自然形体和版画作品中的线条为主的明晰风格。1913年因内部意见分歧而宣告解散。

② 艺术家团体。1911年12月在慕尼黑成立,对抽象艺术的发展有重大影响。创始人马尔克(Franz Marc)和康丁斯基合编了一卷美学论文集,书名为《蓝骑士》,原是康丁斯基一幅画的名称,后来成为这个团体的名称。蓝骑士既不是一个运动,也不是一个学派,没有明确的纲领,只是一个由众多艺术家组成的松散的团体。他们的表现主义采用抒情抽象的形式,他们不同程度地受到青年派、立体主义和未来主义绘画风格以及民间艺术的影响。随着第一次世界大战的爆发,该团体便分崩离析。

③ [奥]赫尔曼·巴尔著,徐菲译:《表现主义》,北京:生活·读书·新知三联书店,1989,89页。

世界产生怀疑,进而遁入内心的感受、情绪之中。德国的战争政策,使德国自下至上弥漫着一种紧张、焦虑的情绪,而国际国内各种政治因素的复杂纠缠,导致人们心理失衡,丧失了安全感,这进而改变了传统看待世界的观念,价值标准也相应发生了剧烈变化。表现主义艺术家敏锐地觉察到了这种发生在精神深处的巨变,他们用背离传统的艺术语言,直面人性深处和社会异化所带来的种种丑陋和异常,以主观的、个性化的视角表达对于世界和精神走向崩解前夕的刺痛之感。与古典审美截然不同,他们不约而同背离了对于世界的简单摹写,以个人化的、直觉的体验深入外观之下的内在本质,从而试图揭示精神层面的真实图景。在这里,至关重要的并不是反映世界,而是表达在受到挤压和异化之后自我情感世界的真实感受,在此层面上,表现自我、表现情感就成为表现主义艺术家最重要的目的之一。

任何重大艺术流派的产生都有思想观念方面的动因,表现主义当然也不例外。表现主义美学的重要人物之一即是意大利哲学家、美学家克罗齐[①](Benedetto Croce, 1866—1952),他的核心观点可以表述为"艺术是幻象和直觉"、而"直觉即表现",艺术的本质即是直觉——表现。在克罗齐那里,直觉被理解为心灵的基本活动,它的特点就在于给予的直接性,直觉中的一切是原始、纯粹的,无主客之分,艺术和美即是直觉以及表达形式的综合,它们并非物理事实,而是心灵的力量。作为20世纪初期最有影响的思想家,克罗齐的美学观使偏于客观的古典美学在历经浪漫主义美学的撼动之后,彻底改换了形态,成为现代主义艺术不言而喻的信条。

英国思想家科林伍德(Robin George Collingwood, 1889—1943)继而提出,艺术即表现,表现即情感。他对艺术的定义更为直接:"通过为自己创造一种想象性经验或想象性活动以表现自己的情感,这就是我们所说的艺术。"[②]与克罗齐一样,他们都强调艺术的主体特点,艺术表现的主观情感性,把人的想象、激情和心灵体验作为艺术的本原要素。克罗齐—科林伍德的表现主义美学成为20世纪早期各种现代艺术思潮的思想前提,它们与世纪末盛行的进化论、末日论、象征主义等非理性主义一起,成为滋养现代艺术的理论资源。

如前所述,表现主义艺术发端于造型艺术,表现主义音乐同样是受到视觉艺术和文学的启发而得到进一步发展的。如果说克罗齐—科林伍德的表现主义美学已经触及现代艺术的底部,那么真正把表现主义美学思想落实为一种纵观艺术品历史的眼光或者范式,从而在实践意义上推动了表现主义艺术的却是一位德国艺术史学家威廉·沃林格

[①] 克罗齐,意大利哲学家、美学家、历史学家、政治家。新黑格尔主义的主要代表之一。他继承并发展了黑格尔的唯心主义思想,把精神作为现实的全部内容,认为除精神之外单纯的自然是不存在的,哲学就是关于精神(全部存在着的现实)的科学,即纯粹的精神哲学。他的美学思想主要体现在《美学原理》中。

[②] [英]罗宾·乔治·科林伍德著,王至元等译:《艺术原理》,中国社会科学出版社,1985,156页。

尔[①](Wilhelm Worringer, 1881—1965)。

沃林格尔以艺术史专著《抽象与移情》和《哥特形式论》，奠定了他在20世纪艺术史学界的声誉。必须指出的是，沃林格尔这两部著作在问世之后，不仅引起艺术史学界关注，更重要的是，在当时德国表现主义艺术团体以及许多知识分子中引起强烈震动，其影响很快越出德国，辐射至整个欧洲艺术界，很快被学术界一致公认为表现主义运动最为重要的艺术学文献和理论依据。

在《抽象与移情》中，沃林格尔把里普斯(Theodore Lipps, 1851—1914)的移情理论与里格尔(Alois Riegl, 1858—1905)、沃尔夫林(Heinrich Wolfflin, 1864—1945)的形式意志思想相结合，锻造出对20世纪上叶产生巨大影响的抽象表现主义美学。正如书名所显示的那样，"抽象"代表了艺术的形式原则，而"移情"则意味着情感的灌注。情感与形式的双向冲撞，使表现主义艺术呈现出既有冷静疏离的抽象静态，又有震撼人心的情绪宣泄这样复杂的局面。表现主义美学理论不是浪漫美学的简单延续，而是汇聚了那个特定时代众多复杂思想的一种世纪末思潮。它相信通过形式的力量，可以将情感深处的焦虑和恐惧凝聚为一束强光，照亮这个由技术和教条把持的现代性黑暗世界。形式在这里不再是美的永恒幻影，而是充满冲动和欲望、体现内心焦灼痛苦的感觉形式。

"形式意志"是维也纳艺术史家里格尔提出的。通过对装饰艺术形态和罗马晚期工艺史的研究，里格尔发现潜藏在造型艺术中的某种视觉形式可以生成和进化。它是自然生的，不是对外在目标的模仿，与实用和外在公用无关。它是一种动态的、指向艺术自身的造型冲动和内驱力量，作为一种心理意义的形式目标，在其深处起支配作用的是带有神秘色彩的"世界观"。形式不仅是美的外观与提纯，它也与特定时代人们的心理及其知觉方式相关，根植于特定时期人们的世界观之中。这就是说，艺术作品实际上蕴含着特定时代人类知觉方式的奥秘。

"移情"概念来自德国心理学家里普斯。他认为，在艺术活动中，主体会将自身的情感、精神外移至艺术品当中，通过移情，主体使审美客体人格化，最终实现对自我生命存在的肯定。实质上，移情说是一种关于审美心理机制的假说，它力图使主观的情感成为审美对象。在感觉与形式的关系上，他认为"只有可以体验到的生命才能被赋予可感受的形式，这就是艺术的意义"[②]。

沃林格尔进一步认为，移情理论"只有与从对应的另一个要素出发的思路相结合，才能成为一个包罗万象的美学体系"[③]。这就是抽象冲动的观念，它是在意志驱使下的形式

[①] 威廉·沃林格尔，民主德国现代艺术史家，早年在佛莱堡、柏林和慕尼黑等地学习艺术史，1908年完成博士论文《抽象与移情》，1911年出版《歌特形式论》，两部著作奠定了沃林格尔在西方现代艺术史学界的地位。

[②] Theodore Lipps, *Aesthetik:Psychologie des schnen und der kunst*, Hamburg und Leipzig, Lepold Voss 1912, I, p.lll.

[③] [民主德国] W.沃林格尔著，王才勇译：《抽象与移情——对艺术风格的心理学研究》，辽宁人民出版社，1987，4页。

冲动。使抽象冲动凝结为艺术形式构造的动力并非是主观投射的、亲和性的情感,而是外部世界的变动而引起的不安和恐惧心理。这种深深的不安定感驱使人们"将外在世界的单个事物从其变化无常的虚假的偶然性中抽取出来,并用近乎抽象的形式使之永恒"①。抽象冲动驱使人们创造抽象形式,它就是装饰艺术和原始绘画的起源。纯粹几何形式图案蕴涵了不变的规则性和必然性,使人们得以获得超于动荡变幻世界的精神宁静和愉悦。原始的抽象线条和凡·高、塞尚绘画中几何化形体以及扭曲的星空图案,都是抽象冲动在面对世界的流变和疏离下的形式创造。艺术形式的创造本质意味着"把引发功利需求的外在世界中的单个事物从其对其他事物的依赖和从属中解放出来,并根除它的演变,从而使之永恒"。

沃林格尔的抽象形式引入了感觉主义和情感力量的动态性,它使表现主义理论拥有了19世纪情感美学和形式主义的双重特性,与20世纪初期现代艺术的剧烈变动相互契合,艺术形式不再只是客观意义上的美的理想表达,而是成为凝结了人类内在欲望冲动的"感觉形式"。沃林格尔的著作和思想成为20世纪初期先锋艺术的理论依据,无论是表现主义者还是其后的现代主义者,他们都从他的思想中获益匪浅,他的抽象形式美学成为弥合形形色色先锋艺术观念的中介,也成为康定斯基抽象绘画理论和勋伯格表现主义音乐思想的主要来源。

三、表现主义美学的代表——康定斯基与勋伯格

表现主义音乐美学不仅是一种音乐的美学,它还相当程度上包含了与视觉艺术的相互交融与激荡。这不仅因为康定斯基与勋伯格两位艺术家的密切通信关系,还包括康定斯基在绘画理论和实践中对于音乐性的追求,部分也因为勋伯格也是半个表现主义画家的事实。

沃林格尔把形式意志与移情学说熔铸成表现主义艺术观,对20世纪初的先锋艺术影响甚巨。在这之中,康定斯基是一位引人注目的代表。他的抽象绘画思想充分体现了沃林格尔思想的影响,形式观念在抽象绘画的实践中内化为艺术家内在的精神象征,艺术作品就是艺术家心灵生活的物化表现。从某种意义上说,康定斯基的表现主义美学与心理美学和进化论思想以及叔本华、尼采的意志哲学等思想因素相结合,成为现代表现主义艺术、象征主义艺术和抽象绘画共同的灵感来源。

康定斯基抽象绘画思想把情感因素作为形式创造的核心动力,它是艺术家构建纯粹色彩和线条的内驱力。在他的审美理想中,音乐似乎是实现了抽象艺术精神的最终象征,他不止一次宣称,勋伯格的音乐代表了否定一切实在与现实,在一个更高意义上体现了

① [民主德国]W.沃林格尔著,王才勇译:《抽象与移情——对艺术风格的心理学研究》,辽宁人民出版社,1987,17页。

纯粹精神活动的艺术样式。"他的音乐引导我们进入一个不用耳朵听而是用心灵来领会的境地。未来的音乐便是从这一基点上开始的。"① 康定斯基用色彩和线条表现的音乐性与勋伯格表现主义风格的自画像,形成了现代艺术景观中耐人寻味的交叉影响。

在康定斯基那里,音乐的精神恰好与抽象形式不谋而合。"在形式的应用中,音乐能取得的效果是绘画无法企及的……音乐在外表上不受自然的约束,因而不需要任何外在的表现形式。"艺术的精神性最先反映时代的断裂与变异,在大的动荡即将来临之际,它意味着一种新的形式和精神相结合,其表现就是要抛弃那种着迷于如实描摹事物外表的物质性艺术,因为它只"满足低级的需要,满足物质的需要,它在粗俗的材料中寻找内容,因为它不知道还有更好的东西……方法变成了基础,艺术也就失去了它的灵魂"。他认为音乐通过纯粹的乐音——主题创造了一种精神氛围,这是绘画艺术所孜孜以求的理想。艺术如果要传达内在的美的理想,势必需要抛弃它的物化外壳,而音乐,特别是无标题器乐做到了这一切。康定斯基反对标题音乐,推崇无标题性质的器乐音乐,在他看来,真正印证了抽象形式与内在精神崭新意义上的结合,从而预示了未来艺术发展新方向的人是阿诺德·勋伯格,"在音乐方面,唯一放弃传统美感,接受每一表现手段的人大概要算奥地利作曲家阿诺德·勋伯格……未来的音乐便是从这一基点上开始的"。②

勋伯格创作生涯开始时,晚期浪漫主义的余晖还未曾散尽。在《古雷之歌》(Op.2)、《升华之夜》(Op.4)以及《佩雷阿斯与梅丽桑德》(Op.5)等作品中,浪漫主义体现为浓重的半音和声以及剧烈的调性扩张特征。勋伯格这个时期的创作,实际上继承并延伸了晚期浪漫主义的和声语言,尤其是瓦格纳、马勒作品音乐语言的影响,并将其发展到极致。与此同时,在19世纪形成并且在19、20世纪之交成熟的形式意志思想体现在后期印象派、象征主义等先锋派中,对于勋伯格及其同时代艺术家同样产生了极大影响。他们主张,为了超越外在的、表面的东西,跨越短暂的、个别的印象去展现事物的抽象本质和永恒真理,需要在艺术语言以及形式结构上有所突破,从而表现时代深处的、普遍的精神运动。这种艺术将会具有抽象化的、严密的组织结构,具有最为强烈的表现力,是艺术家内在精神力量的凝聚。这种融合了表现主义和形式意志思想的艺术思想,正是勋伯格和康定斯基所共同信奉的准则。对内在情感极限的表达渴望与对新艺术形式的探索性试验,体现在康定斯基的抽象绘画试验和勋伯格的表现主义音乐创作之中。

勋伯格著名的表现主义式的自白如下:"一件艺术品,只有当它把作者内心中激荡的感情传达给听众的时候,它才能产生最大的效果,才能由此引起听众内心感情的激荡。"③"我明白我必须履行一项职责:我必须表现需要表现的一切,同时,我知道我担负着为了

① [俄]瓦·康定斯基著,查立译:《论艺术的精神》,中国社会科学出版社,1987,28页。
② 同上书,31、18—19、27—28页。
③ 转引自[美]彼得·斯·汉森著,孟宪福译:《二十世纪音乐概论》(上册),人民音乐出版社,1981,64页。

音乐进行的目的发展我的乐思的职责,不论我是否喜欢这样做,而且,我必须意识到大部分公众不一定喜欢我这样去做。"① 从上述话语中,我们可以看到表现主义音乐美学的几个重要的特征:首先是对于内心情感的强调;其次是对于表现这种情感的心理内在驱动力的强调;最后是对于往往被有意无意地忽视的音乐自主性和自在特性的不同寻常的反思,即作曲家"担负着为了音乐进行的目的发展我的乐思的职责"。它具体体现在两个方面:其一,对于艺术家自我表达的合法性和唯一性的极端要求;其二,导致艺术家越出常规,摆脱传统美学去表达非道德的甚至丑陋和黑暗的人与事。所以表现主义者的内驱力除来自不得不表达的内心情感外,还具有摆脱一切束缚的、超越于美和道德层面的艺术自律的合法性。让我们对以上几点稍加阐述。

表现主义音乐美学对于内心情感的强调是其非常显著的特征。它包括两方面,首先是对于音乐家袒露内心真实性的承担,其次是对于听众审美接受力的考验。这实际是对一个古老箴言的复述,即"要想感动别人,首先要感动自己"或"从内心来,到内心去"等。我们可以看到,这一原则也正是19世纪浪漫主义美学的延续。浪漫主义者认为,只有真实呈现艺术家的情感,艺术作品中流露出的感情才会是真诚的、可信的,才能够打动别人,从而引起听众的共鸣;与此相反,虚伪的感情是不能感动人的。而表现主义美学所要求的是"无条件的、彻底的真诚",这自然可能会导致艺术家陷于与听众的对立之中,它也可能会带来听众对艺术家无条件的完全认同。总之,正如当时所展现的,表现主义艺术作品或许会招致受众完全的敌意,或许可能带来完全的认同,而不会使人无动于衷。对于这一点,勋伯格早已指出,"我相信一位真正的作曲家除了为使自己快乐而创作音乐以外,别无其他原因。那些因取悦他人而创作、考虑观众的人,不是真正的艺术家……他们不是那种为了释放内心的即将诞生的创作压力而必须敞开心扉的人。他们大概只不过是些熟练的专业演员,如果他们无法寻找到听众,他们将会抛弃作曲"②。 这种袒露内心情感的冲动,正因为其无条件和彻底性,在19世纪末与20世纪初压抑的维也纳才显得如此触目惊心,表现主义对艺术的真实追求才染上了某种类似宗教殉教者的色彩。无独有偶,康定斯基同样说道:"艺术表现的本质不是简单的物质感受或自然模仿,而是出于某种心理上的'需要'(need);这种'需要'是人类内在的应世观物的'世界感'的结果,而它正是艺术的绝对目的。"③"所以一件艺术作品的形式由不可抗拒的内在力量所决定,这是艺术中唯一不变的法则。"这句话最后被缩成一句宣言:"实际上艺术家追求的只有一个伟大的目的——表现自己。"④

① Arnold Schoenberg, *Style and Idea*, London, Faber & Faber, 1975, p.53.
② 同上书,54页。
③ [俄]瓦·康定斯基著,查立译:《论艺术的精神》,中国社会科学出版社,1987,3页。
④ 转引自张洪模:《现代西方艺术美学文选·音乐美学卷》,春风文艺出版社、辽宁教育出版社,1991,162页。

表现主义者这种对表现真实的无限度追求，使得其迷恋极端情感体验、涉足传统艺术美学无法想象的震惊式的暴露。这正是表现主义艺术被指为反传统之处，同时表现主义者也融汇了晚期浪漫主义和象征主义对于非常态事物的关注。我们在瓦格纳的《特里斯坦与伊索尔德》或理查德·施特劳斯的《莎乐美》等晚期浪漫主义歌剧中，就已经看到艺术家对于畸形的、变态的情感的偏好，对于具有象征意义的场景和毁灭、悲观体验的心理式刻画。这一切导致了勋伯格的表现主义歌剧《期待》的产生。对舞台造型和色彩的表现主义风格的追求，连同独白式的、喃喃自语式的音乐与朗诵和如同噩梦一样的场景，呈现出潜意识中对于心理层面的情感真实的追求。这正是表现主义者独特的美学特征。与其说它想要愉悦你，不如说它想要刺伤你、撼动你的精神世界。勋伯格的室内声乐套曲《月迷彼埃罗》表现了一个由于月光而发狂的人物的内心世界：精神错乱、患了"乡愁"的月迷彼埃罗，十字架上流血的诗人，对生命充满厌倦的恐惧者……这种充满象征意义的情节，结合非理性的癫狂和奇怪的预感，所揭示的是一个被残酷的现实世界扭曲的形象，它的真实是在心理意义上的。勋伯格典型的表现主义音乐语言表现在：介于朗诵调和传统美声之间奇特的演唱方式，女声声部打破传统的忽高忽低、忽而疯狂、使人惊惧的喊叫，一系列不谐和音程以及四度音和弦所带来的特异音色。以上这些表现了世纪末的苦闷与承受着生存悲剧的、异化了的人的宿命心理。

表现主义者的内心驱动力不同于传统美学的自然主义态度。古典主义美学强调对于艺术规则层面的展示，浪漫主义美学则专注于创作主体自在流露的推崇，而表现主义却空前关注、贯穿于艺术心理的潜意识的、强制性的倾诉。勋伯格认为："艺术不是由于能够、而是由于内心的需要才创作的。在艺术中工匠是能够……而艺术家是应当。"① 表现主义者要求艺术家以最严肃的态度对待艺术，以直奔真实的诚实在艺术创作中揭露现实生活的内涵。在表现主义者那里，这种强化的驱动力使他们寻找各种非常规手法，以唤起种种远离表面现实的心理真实。例如，勋伯格的表现主义音乐语言的特征包括不清晰的乐句结构、大跳的音程、零碎的旋律、急剧的力度变化等。或许在某种意义上，我们能够把表现主义者对于传统音乐语言和传统美学的背离视为一种特定环境与境遇的产物，当然，这其中也包括某种类宗教的背景和弗洛伊德式的内心探寻。正如勋伯格表露的："对于我来说，一个艺术家就好像是一棵苹果树，当他的时代来临时，不论他是否想这样做，他总会开花并且结果。这好比一棵苹果树，它既不知道也不会去咨询市场价值专家其产品是否有市场。因而，一位真正的作曲家不会问他的作品是否能使专家或严肃艺术家开心。他只会感觉到他不得不诉说某些事，并且他说了。""虽然我们不用怀疑每一位创作者只是为了将自己从渴望创作的高度压力下释放出来而创作，虽然他进行创作的首要目的是使自己快乐，但是每个艺术家都会为了普通公众的意愿而展现他的作品，至少是于无意识中向他的观众诉说某些

① 转引自张洪模：《现代西方艺术美学文选·音乐美学卷》，春风文艺出版社，辽宁教育出版社，1991，165页。

对他们有价值的东西。"① 表现主义艺术家的这种姿态也表明了,自文艺复兴以来,艺术家从纯粹的工匠转变为浪漫主义时期的真理代言人,而表现主义艺术家则更加强化了真理代言人的地位。艺术家即先知,艺术家即是时代的良心,表现主义艺术家的艺术已然超出艺术自身,而上升到弥赛亚式的天启。勋伯格说:"通过真正的伟人的生活经验可以断定:只有为了向人类传达一个信息的艺术家才会感到创作满足了本能的生活情感需要。"叔本华说:"作曲家揭示了世界的最深刻的本质,而且用理智所不理解的语言表现了最深刻的智慧,正像梦游病人在催眠术般的梦中说的事物,醒来完全不理解。"② 在表现主义者心目中,美和现实位于永远也不能调和的两个极端,藏匿在黑暗中的现实事物再也无法以传统美学观念去加以看待,于是这种对于常规美学规范的抗拒和反传统的姿态便成为他们最为引人注目的特征。

相形之下,表现主义者对于音乐自主性的强调反而被他们激烈的反常规态度遮掩,这是为大多数人所忽视的。我们从勋伯格的著作中可以看出,他对于西方传统技法了解之深与广,以至于他明确反对加在他身上的反传统称号,他也曾表明,"我主要是一个作曲家而不是理论家"。对创作的推崇与对理论的深刻怀疑,表明他所遵循的是让音乐说话而非理论先行的观点。这一点需要我们把目光放到他的创作实践方面加以考察。

我们从勋伯格面临的自身创作困境出发,或许会更具有说服力。在 1908 年之后,勋伯格进入无调性创作时期。如同抽象绘画遇到的难题一样,一旦拒绝了调性原则,就像画家放弃了描绘客观世界,这种空前的自由带来的是极大的困难:如何组织乐音,如何确定音乐的走向,将以何种原则确定音乐的发展和终止。如何组织乐音结构应该是这一时期作曲家的首要考虑。这一时期,勋伯格对创作实践问题的思考主要聚焦在"以何种原则在无调性音乐中替代原先作为结构原则的调性"这个问题上。从某种意义上说,十二音技法即是对这一问题的解答。"十二音音乐源出于探求一种'音乐构成上的新方法……以代替以前调性和声所引起的结构上的变异'。音列和对它的控制、利用是解决非传统意义上的调性乐曲的作曲方法。"③ 在勋伯格那里,音乐结构的组织原则等形式问题与他的表现主义美学思想密不可分,它们并无矛盾之处。作为一种乐思的组织结构,西方音乐具有它自身内含的演进历史。站在演进形式的角度上,勋伯格对传统充满敬意。如同其他杰出的音乐家一样,勋伯格清醒意识到他的创作处于一类悠久的传统序列之中,这个序列包括杰苏阿尔多、巴赫、莫扎特、贝多芬以及舒伯特和勃拉姆斯等人。我们看到,勋伯格在音乐教学中,着眼于从巴赫至勃拉姆斯等人的作品,从对他们一系列作品的和声、形式和技巧以及美学观念的分析,引导学生通过范例学习创作。音乐形式的演进自

① Arnold Schoenberg, *Style and Idea*, London, Faber&Faber, 1975, p.476, p.135.
② 转引自张洪模:《现代西方艺术美学文选·音乐美学卷》,春风文艺出版社,辽宁教育出版社,1991,161 页。
③ [美]彼得·斯·汉森著,孟宪福译:《二十世纪音乐概论》(下册),人民音乐出版社,1986,5 页。

有其内在的逻辑,没有任何创新是从虚无之中得出的发明,在音乐形式的进化中,没有与历史传统截然无关的所谓"革命",勋伯格继承了19世纪德奥晚期浪漫主义音乐的传统,而无调性音乐和十二音创作技法,是对调性音乐的推进和创新。在这个意义上,勋伯格反对和拒绝别人称他为艺术中的革命者。在对先前作曲家作品的深入探索中,他逐渐认识到传统调性的解体趋向,其中尤以弗兰克、瓦格纳等人作品中的调性漂移和半音化倾向展示出来。如果说无调性创作时期是对离开调性原则之后新的音乐组织结构形式的探索阶段,那么十二音作曲的技法正是对这一观察和体会的一种解答。既然传统调性走向解体的趋势不可避免,那么它的必然趋势便是被其他音乐组织手法所取代。不仅如此,这种新的方向必然体现在历史的必然性中,理应属于整个西方音乐演化链条中的组成部分。勋伯格相信"进步乃是一项自然规律……人类历史是服从于进步的必然规律的"。这种犹太先知般的决定论与演进的形式观融为一体,同样构成了勋伯格表现主义音乐思想的重要组成部分。正如他自己所说:"我总是坚持认为新音乐的形式要素都是艺术自身发展演变所创造出来的结果。"[①]

总之,作为20世纪最具影响力的音乐思想之一,表现主义音乐美学汲取了那个时代形形色色的现代主义,如视觉艺术的美学、进化论思想、弗洛伊德的精神分析学说和象征主义的成分,通过对音乐传统内部的变革与革新,掀开了20世纪西方音乐新的一页,对现代音乐的创作与实践带来巨大的挑战和深远影响。

第三节　新古典主义音乐美学思想

本节从定义新古典主义开始,逐步介绍新古典主义的美学思想、代表人物斯特拉文斯基的新古典主义音乐思想及其以后的影响。

一、新古典主义概述

新古典主义是20世纪音乐中具有代表性的流派之一,它既与19世纪浪漫主义音乐呈现对立姿态,又与同时代勋伯格等人所倡导的表现主义音乐截然不同。1920年,意大利钢琴家、作曲家布索尼[②](F. Busoni,1866—1924)在一封公开信中宣告了一种新的音乐

[①] Arnold Schoenberg, *Style and Idea*, London, Faber & Faber, 1975, p.50.

[②] 意大利钢琴家、作曲家。1866年生于恩波利,1924年卒于柏林。布索尼不仅是一位卓越的钢琴演奏家,同时也是一位富于理智的作品解释者。作为一位作曲家,他不仅创作了大量器乐和乐队作品以及歌剧等,而且以改编巴赫等人的作品闻名于世。同时作为一名激进的音乐理论家,他撰写的一些反对浪漫主义、印象主义、表现主义的文章,为新古典主义打下理论基础,其代表性著作是《新音乐美学概要》等。

风格——新古典主义的诞生:"我所理解的新古典主义就是发扬、选择和运用以往经验的全部成果,并把这些成果体现为坚实而优美的形式。"[①] 布索尼把新古典主义音乐风格概括为:风格的统一,复调的高度发达和明确的客观性气质。1924年,斯特拉文斯基提出"回到巴赫"的号召,提倡重新认识巴赫时代的创作逻辑、动机发展模式和复调性原则,并把它们与当代的音乐手段结合起来,为许多同时代音乐家所认同。

新古典主义也有广义和狭义之分。从广义来讲,19世纪法国乐派的福列、弗兰克以及圣桑等作曲家在创作中对17、18世纪音乐形式的运用,对同时代浪漫主义美学风格的远离,以及体现在诸如勃拉姆斯、里格尔创作风格中的对复调手法和古典结构的应用等,都可以归并到新古典主义这一流派中去。此外,印象主义音乐家德彪西、拉威尔把吕利、拉莫或库普兰音乐中的古老调性和风格结构与印象主义的和声语言结合起来,具有某种新古典主义的倾向。从狭义来讲,新古典主义是欧洲20世纪前半叶重要的音乐流派,它力图复兴浪漫主义之前的古典主义或前古典主义的音乐风格特征。新古典主义音乐的代表人物是斯特拉文斯基,他在舞剧《普契涅拉》中,以18世纪意大利喜歌剧作曲家佩格莱西的音乐为中心和基础,加以少许改编,许多段落甚至是原封不动地引用。除此之外,新古典主义的代表人物还有德国作曲家亨德米特,意大利作曲家卡塞拉、马利皮埃罗、皮泽蒂,瑞士作曲家布洛赫,捷克作曲家马蒂努,西班牙作曲家法雅,法国作曲家群体六人团,还可以包括美国作曲家辟斯顿、科普兰、汤姆森等。

新古典主义的产生与第一次世界大战和欧洲社会的深刻变动存在密切联系。社会阶层的巨大变革和审美趣味的转移等因素都不同程度催生了这样一种艺术运动的诞生。人们普遍对晚期浪漫主义的情感过度表达和夸张的艺术语言感到某种程度的厌倦,而印象主义那种远离人间烟火的精致和虚幻的表现也招致很多艺术家和评论家的诟病。人们转而在艺术中追求一种简朴、扎实和理性的风格特质,重新返回到文艺复兴以及巴洛克时代,他们惊讶地发现了与浪漫主义、世纪末表现主义全然不同的、充满秩序和有节制表情的审美态度,这就是新古典主义风格的肇始。这种风格并不只是一种怀旧和向后看的时尚代表,还是对当时及后来影响深远的艺术运动的美学纲领。

二、新古典主义的美学观念

如前所述,新古典主义的倾向其实早在20世纪初期一些有影响力的作曲家那里就已发生。例如德彪西和拉威尔的晚期作品以及普罗科菲耶夫的《古典交响曲》,法国作曲家埃里克·萨蒂的《官僚小奏鸣曲》这样带有讽刺意义的作品,已经鲜明地表现出来17、

[①] Ferruccio Busoni, *The Essence of Music and Other papers*, New York, Dove Publication, Inc., 1957, p.20.

18世纪音乐的某些特点。20世纪初期,浪漫主义对和声、调性半音化的无休止追求已经到了尽头,宣泄的情感和夸张变形的音乐语言已失去了初期的纯朴和自发性,在走向晚期浪漫主义的过程中不可避免地衰落。浪漫主义的回光返照体现在从它分化出的两个流派——印象主义音乐和表现主义音乐上。新古典主义却对二者保持距离,它既不欣赏表现主义对情感的极端宣泄,也对印象主义停留在外表的虚幻美丽不以为然。新古典主义者重新发现了早期西方音乐的传统,以一种独特的审美视角去看待早期音乐的朴素、均衡的美。新古典主义的美学观与浪漫主义尽力消融一切艺术界限的冲动相对,它认为音乐的美在于其自身,音乐只表现它自己。

 新古典主义最鲜明的美学特征,就是对艺术自身秩序和结构等形式因素的强调。这种形式结构性因素不仅体现在已完成的作品之中,也是创作过程本身的决定性要素。在古典主义美学中,秩序与结构的美学要求只是一种常规要求,正如巴赫、莫扎特的创作中对对称、匀称和节制的要求乃是那个时代在更广泛的美学倾向方面要求的一个缩影。而在新古典主义中它得到空前的强调,甚至上升为唯一的标准。"总而言之,井然有序、结构清晰对于作品来说至关重要。"① 以斯特拉文斯基为代表的新古典主义美学实质上代表了20世纪音乐创作中对于19世纪浪漫主义美学原则的拒斥。在"回到巴赫"的号召之下,一种以走向客观和理性化为审美和创作原则的思想得到提倡。这种对秩序和结构的要求不仅只限于作品的和声、曲式结构性因素,它实质上包括了作品的整体各个因素的统一性方面。而创作艺术品的过程,就是建立秩序、抵制混乱的过程,在这个过程中,尽可能去排除情感的、非理性的冲动。在新古典主义者看来,前古典主义者如早期复调黄金时代的马肖、帕莱斯特里纳以及巴洛克时期的音乐家,尤以J. S. 巴赫为代表,最为完美地体现了这一美学原则。从一开始,音乐作品的秩序和结构便是音乐之为音乐的最终理由,那么新古典主义者继而便是纯音乐的鼓吹者。与浪漫主义者追求各个艺术门类,如诗歌、戏剧、文学,甚至哲学都与音乐融合为一体的方向相反,新古典主义呼吁人们把注意力集中于"音乐本身",而并非借助于美术、文学等其他艺术门类来表现音乐。从表面上看,新古典主义思想是汉斯立克形式自律论在20世纪的回光返照,而在实质上,新古典主义者更近了一步,把形式自律的美学观念推至极端,不再把调性原则看作自然给予的东西,也不再把作品的古典结构看作天经地义不变的东西,而是将之都作为建立作品自身结构的一种要素。因为他们毕竟处在一个不同的新时代,多种调性并置,序列作曲法、非三度叠置和弦的应用等新的创作手法等都体现在其创作之中。斯特拉文斯基的创作本身就体现了西方音乐历史上各个时期以及20世纪各种新流派实验方法,在这之中,变化的只是手法和材料因素,而不变的乃是对秩序和结构的要求。

① [俄]伊戈尔·斯特拉文斯基著,姜蕾译:《音乐诗学六讲》,上海音乐学院出版社,2008,65—66页。

对西方音乐的前古典时代开始创造性理解和回溯也是新古典主义的重要特征。20世纪音乐对中古调式的重新认识,对文艺复兴时期、巴洛克时代乃至其他早期音乐的重新认识,与新古典主义密切相关。与浪漫主义和印象主义不同,新古典主义并非只是单纯借用中古调式,以此获得某种特殊的审美趣味与品格。新古典主义对前古典时代音乐的关注更多意义上具有理性的、人类学方面的意义。新古典主义者在前古典时代发现了与19世纪浪漫主义音乐截然不同的东西,例如对技巧、作品结构和形式的刻意的、适度的控制,对情感效果有节制的、有度的表达,以及对于跨地域、跨越某些特定场合的中庸审美原则的追求。在这个意义上,新古典主义不仅仅是20世纪音乐中一个重要流派,而且成为20世纪上半叶一个被普遍接受的艺术美学潮流,对大多数音乐家造成了深远影响,成为新音乐抵抗浪漫主义过度泛滥的情感风格的一剂良方。新古典主义的另一位重要人物德国作曲家、音乐理论家保罗·亨德米特(Paul Hindemith,1895—1963)正是这样一位音乐家。亨德米特既反对浪漫主义的无病呻吟,又对表现主义隔断与调性传统联系敬而远之。他倡导"新即物主义",这种来自美术界的观念认为,艺术就是艺术,应该客观展示事实,尽量减少主观情感的代入。他的早期作品既从巴赫那里取材,也从爵士乐那里寻找灵感。他在创作的中期阶段受到新古典主义的强烈影响。他的歌剧《画家马蒂斯》和器乐作品《调性游戏》充分反映了这一思潮的影响。在作品中他广泛运用了对位和多声部写作的技巧,采用了他自成一家的调式体系。他受到文艺复兴时期作曲家的影响,并且秉承巴赫—勃拉姆斯传统。他强调"线条对位",关注声部之间的横向联系和接合,把声音的自由组合和严格的复调技巧结合起来,成为典型的学者型音乐家的代表。

毫无疑问,法国作为新古典主义的发源地,囊括了众多具有这一倾向的现代作曲家。其中最为典型者当属萨蒂和六人团等作曲家群体。萨蒂既对瓦格纳关于法国音乐的进攻持反对态度,同时也对印象主义者抱有微妙的讥讽,萨蒂的创作美学本身就是新古典主义美学一条重要的支流。他的创作即使影响范围不大,也体现在六人团一些成员的创作之中。例如普朗克的创作融汇法国民间音乐和中古音乐的朴实、清新和略带幽默的风格,他的《G大调弥撒》和《加尔默罗会修女的对话》便是这类风格的绝妙体现。而米约的创作风格以多调性为特点,介乎浪漫主义和古典风格之间,清新流畅、优雅动人,某种程度上也体现了萨蒂的创作思想。其他受到新古典主义思潮影响的作曲家还包括意大利作曲家卡塞拉、马利皮埃罗、皮采蒂等人。卡塞拉在创作方面的设想,是"要创造一种艺术,它不仅是意大利的,也是欧洲的"。20世纪20—30年代,他受到新古典主义影响所创作的作品,如《帕蒂塔》(M924 X925)、《罗马协奏曲》(M92)、《斯卡拉蒂风格曲》等,成为他最具代表性作品,反映了新古典主义的审美原则。他着力表现意大利巴洛克风格的淳朴和明快,以此希望能回到前古典时代音乐所象征的古典世界中去。马利皮埃罗和皮采蒂的创作也显露了对巴洛克时期盛行的复调创作手法的模仿,以此取代自古典主义—浪漫主义的动机发展和变奏—展开式创作手法。新古典主义的影响既深且广,俄国

作曲家普罗科菲耶夫和肖斯塔科维奇,前者的《古典交响曲》和后者的《24首前奏曲与赋格》,尤其是肖斯塔科维奇的复调写作和体现在他交响乐、弦乐四重奏中的多声部创作技术,充分印证了巴洛克时期"有限形式"中的"无限创造性"的力量。此外如美国作曲家科普兰、卡特、哈里斯,英国作曲家布里顿,西班牙作曲家法雅的创作,都不同程度地体现了新古典主义美学精神的强大感召力。

三、斯特拉文斯基的新古典主义音乐思想

毋庸置疑,新古典主义的伟大旗手是斯特拉文斯基,我们将集中篇幅介绍他的音乐创作思想。斯特拉文斯基的创作风格几乎囊括了20世纪上半叶所有重要的创作流派,在他全部的创作之中,新古典主义的创作美学观始终萦绕其中。

斯特拉文斯基的创作可大致分为三个时期。第一是俄罗斯风格时期(1906—1917),这一时期斯特拉文斯基将俄罗斯音乐文化传统与其高超的创作技巧相结合,他的三部舞剧《火鸟》《彼得鲁什卡》和《春之祭》为这一时期的代表性创作,其中《春之祭》的音乐对20世纪音乐创作影响极大。第二是新古典主义时期,以《普契涅拉》为标志,一直持续到歌剧《浪子的历程》,几近30年之久。斯特拉文斯基的新古典作品,有些是模仿或引用先前作曲家,如佩尔格莱西等人的音乐素材,而有些作品则体现了新古典主义的精神气质——冷静、客观和理性,还有些作品属于纯音乐作品。歌剧《浪子的历程》运用莫扎特歌剧的结构形式,是他新古典主义风格的代表性作品。第三是十二音音乐创作时期。自1952年起,斯特拉文斯基将注意力转向十二音音乐。1956年,他开始创作整体序列音乐。正如我们看到的,注重秩序和规则的新古典主义始终贯穿在这一时期的创作中,斯特拉文斯基仍旧保持了他一贯冷静的风格,直到去世。

在斯特拉文斯基的创作中,新古典主义的倾向不仅表现为一种美学风格,而且也是作曲家自身某种气质的体现。斯特拉文斯基的创作历程体现了他这一思想气质的演变历程。从他早期带有德彪西和里姆斯基-科萨科夫影响的色彩性交响语言那里,我们可以发现音乐领域中的俄罗斯象征主义和原始主义的混合物;《火鸟》开头的自然泛音滑奏和结尾处的非周期性节奏,已经预示了《春之祭》具有标志性的复合节奏和精心营造的配器效果。正如他自己所说:"我诞生在因果关系和决定论的时代里,可是活到了概率论和偶然性的时代。"[①] 对秩序明显的渴望,在20世纪前期整个西方文明深陷混乱时,尤为强烈地表现在许多杰出艺术家的创作中。17—18世纪的巴洛克音乐成为斯特拉文斯基这一时期的榜样,也成为摆脱浪漫主义风格的一种选择,而投身于音乐的规则和结构

① [美]罗伯特·克拉夫特著,李毓榛等译:《斯特拉文斯基访谈录》,东方出版社,2004,423—424页。

之中就意味着对这个无序世界的超越,《管乐八重奏》等作品的纯粹器乐性和对音响自身的精巧布局表明了这一点。继《浪子的历程》之后,斯特拉文斯基转向序列主义,这仍然是出于对构建音乐秩序的追求。

他认为,在音乐之中存在着一种"向心运动"、一种趋于"极性"的运动,"一切音乐都不过是集中趋向这一固定点的连续推进"。这个核心可以是某个旋律型、和弦结构,由于被反复强调,就被赋予了类似功能和声的主音地位。这可以看作序列主义的创作观。"我能在序列作品中创作出我的选择,正像我能在任何调性对位形式中所做的一样。我的听觉总是和声。"① 对作品在和声、节奏和配器等形式因素的严格性和客观性追求,体现在斯特拉文斯基众多体裁和风格迥异的中后期作品中。作为20世纪音乐语汇最具多样性的作曲家,斯特拉文斯基的创作汇聚了西方音乐历史上几乎所有重要的音乐形式,包括中世纪早期复调、17—18世纪巴洛克器乐技法以及俄罗斯风格和爵士乐手法,还包括晚期转向对勋伯格、韦伯恩序列手法的应用而创作的作品。然而贯穿其中的思想脉络却异常清晰,即绝不把创作看作是自我情感的宣泄,而是将之作为精心营造乐音结构一种客观过程,音乐的创造就是对以乐音形式提出的问题进行一步一步解答的过程。音乐的价值并不体现在刺激情感、引发情绪,而是在于构造某种新的、不同的东西,从而触发人们的思考和想象。他指出:"……断言作曲家在'追求表现'某人后来用语言描述加上去的那种情绪,就意味着贬低语言和音乐的品格。"②

在斯特拉文斯基那里,音乐作品作为一个声音关系的结构形式,其自身具有无须外物对应的自在性、自足性。音乐形式并不必然通过与其他外在因素,无论是情感,还是文学、绘画等相连而获得意义,形式即本质,其意义在于自身,也止于自身。他指出:"作曲家的工作——这是一个接受过程,而不是思考过程……他所知道和关心的一切,这是捕捉形式的轮廓,因为形式就是一切。他对(音乐)涵义决不可能说出任何东西来。"③ 他认为,在音乐的形式本体中,有两种基本要素——时间与声音,"音乐离开这两个要素就不可想象"。作曲家的才能在于,依其天赋能力,通过使用这些要素,建立起一个具有严密秩序的声音集合体,超越于自然和外界的混乱无序之上。一种严密的结构,一整套自相关的秩序,自身便有着充足的意义。这正是斯特拉文斯基形式论音乐美学的出发点,也是其结论。至于创造音乐形式的精神或心理动机,以及作品所带来的情感体验和审美想象,那是另外一回事,它们不能改变音乐作品本身自存的意义。他说:"我反对那种把音乐作品视为'用音乐语言所表现的'先验思想的习惯做法,反对那种从荒诞的偏见出发认为在作

① [美]斯·克拉夫特:《对话》,载《音乐艺术》,1988(1)。
② [美]罗伯特·克拉夫特著,李毓榛等译:《斯特拉文斯基访谈录》,东方出版社,2004,308页。
③ 同上书,309页。

曲家的感觉与音乐的记谱法之间存在着一种准确的对应依赖关系系统的习惯做法。"① 这是汉斯立克形式自律论更加直言不讳的声明,对音乐作品的审美体验、情感、意义的看法都因人而异,这些都是可变的、不确定的,而不确定的、可变的东西不具有客观性和稳定性;音乐作品的秩序、声音体系的逻辑构成是稳定的、客观的。前一类因素的变动与作品无涉,而后一类因素的变动关系到作品的存在与否。所以,"即使音乐看起来表现什么东西(情况几乎总是如此),那只是一种幻象,而不是现实。那仅仅是由于长期形成的默契,作为一种标签、一种惯例,我们所给予、所强加于音乐的一种附加的属性——总之,是我们不自觉地或由于习惯势力对音乐的本质所误解的一面"②。然而斯特拉文斯基对情感表现美学的拒绝是源于对音乐思维的洞察,他认为"作曲家和画家不是用概念思维的……作曲家在进行捕捉、筛选和组合的工作,但是到头来他自己也不明白在什么时候各种涵义和意义才真正在他的作品里产生"③。对音乐创造来说,重要的是运用乐音材料构筑形式的过程,作曲家对素材的选择、安排和布局,不属于概念思维,而是通过自身音乐的天赋和技艺去提出和解答问题。斯特拉文斯基虽然对音乐理论抱有敬而远之的态度,然而却认为"音乐创作自身包含着一种深刻的'理论'直觉"④。

在美学倾向上,斯特拉文斯基站在汉斯立克一边,认为音乐的美体现在形式上,音乐创作就是对形式的完成,形式之外无他物。其形式思想有两个特点值得注意:首先是对于客观性的追求。与勋伯格强烈的表现主义观念不同,斯特拉文斯基认为创作是一种客观化过程。他认为:"作曲,对我而言,就是把定量的、依据于一定音程关系的音组织起来。这一活动导致一种探索,即我的作品的这些音集应聚集在什么中心之上。"⑤ 他对其他作曲家如勋伯格的赞赏,也完全是在客观性立场上的褒扬,认为"他选择了他所需要的音乐组织,在这一组织系统内,他做到了自我协调一致和完美的连贯"。斯特拉文斯基的观念与他同时代的诗人T.S.艾略特的"非个性化理论"有相似之处,他们都站在反对浪漫主义、主观主义、情感主义的立场,强调一种冷静的、理性的审美样式。艾略特把诗人心灵比作白丝金,当白丝金放入装有氧气和二氧化碳的瓶中,这两种气体便化合为硫酸,在这个过程中白丝金丝毫无损,它只是一种媒介。艺术家就相当于白丝金,气体成分类似于情感、气质和外界因素,而化合物硫酸如同诗歌。艾略特用此例说明艺术家应当是与自身情感和个性分离开来的中性中介物,"诗人没有什么个性可以表现,只有一个特殊工具,只是工具,不是个性,使种种印象和经验在这个工具里用种种特别的意想不到的方

① [美]罗伯特·克拉夫特著,李毓榛等译:《斯特拉文斯基访谈录》,东方出版社,2004,307页。
② [美]彼得·斯·汉森著,孟宪福译:《二十世纪音乐概论》(上册),人民音乐出版社,1981,150页。
③ [美]罗伯特·克拉夫特著,李毓榛等译:《斯特拉文斯基访谈录》,东方出版社,2004,309页。
④ 同上书,314页。
⑤ 斯特拉文斯基著,金兆钧等译:《音乐诗学六讲(之一)》,载《中央音乐学院学报》,1992(1)。

式来相互结合"①。艺术创作的客观化倾向与西方社会文化的现代性进程,以及由此带来的人性异化和社会生活的机械整合倾向存在复杂的关联,这是音乐演变的外部原因,更是艺术流派和审美倾向周期更迭的内部性选择。斯特拉文斯基创作中对纯粹音响、严密布局和精确的设计性质的追求正是这一客观性信念的体现。

其次,斯特拉文斯基指出,音乐的形式意味着建立一种新的存在,它与创作者的个性和欣赏者的情感体验属于完全不同的东西。"较为重要的一个事实是,对那种可以称作为作曲家感情的东西而言,一部音乐作品是某种完全崭新的和另样的东西。"②他认为,那种把音乐作品完全当作是作曲家个性感情的替代物,或一厢情愿认定自己的感受等于音乐作品的欣赏者,没有认识到音乐作品是一种新的现实,它的特定构造和秩序可以激发出十分不同的感性体验,但不能把这两者划归为同一物。与汉斯立克遭到的误解如出一辙,他们都被戴上了反对音乐表现情感的帽子。也与汉斯立克相同的是,斯特拉文斯基并不反对音乐的情感表现,正相反,"一个作品高于另一个作品,只能按照它所引起感受的质量,而不是那些'完美无缺的构造'"③。

斯特拉文斯基虽然秉承客观性的形式美学立场,运用极为多样的风格和创作素材进行创作,其作品却从未失去强烈鲜明的个性化风格。他善于运用短小精致的旋律片段和紧张刺激的和声语汇,他在创作中对复合节奏的探索和打击乐的巧妙运用,给20世纪现代音乐打开了一扇新的大门。正是这种风格和气质的完美结合,使斯特拉文斯基从未被束缚在同一种风格和技法之中,无论是中古调性还是爵士和声、序列技法,他都充分融会到自己的创作之中。

与勋伯格相似,斯特拉文斯基反对称自己的创作是音乐领域中的"革命",但他们的理由不尽相同。勋伯格站在演进的形式论立场,在他看来,十二音作曲技法是处于西方音乐传统进化环节上的必然产物,是传统调性体系演化的符合逻辑性的发展,这当然不是"革命"或"断裂"。而斯特拉文斯基则站在自足的形式自律论立场,认为作曲家的任务就是通过对音乐素材的运用,构建一个具有严密秩序的声音结构体,"音乐形式是对音乐素材进行'逻辑讨论'的结果"④,而"革命"则是"惊惶不安和暴力状态",是"破坏、摧毁",艺术的本性却是建立秩序和平衡,构建秩序而不是打破秩序,才是艺术家真正的工作。出于对音乐传统的广博认知与深刻理解,他看到现代艺术一味追求绝对新奇的荒谬,带有讽刺意味地指出:"在新音乐里最新的东西比什么都死亡得快,而赋予新音乐生命力的是最老的和经过考验的东西。把新东西与旧东西对立起来是 reductio ad absurdum (陷

① 王恩衷:《艾略特诗学文集》,国际文化出版公司,1989,6页。
② [美]罗伯特·克拉夫特著,李毓榛等译:《斯特拉文斯基访谈录》,东方出版社,2004,308页。
③ 同上书,309页。
④ 同上书,324页。

于荒诞）……"①。他带有挑战意味地说："我既是学院派，又是现代派，我像保守派那样现代派。"② 反浪漫派的倾向是斯特拉文斯基和勋伯格共同的显著特征，不同的只是程度而已。如果说勋伯格音乐思想中仍然存有19世纪德奥浪漫主义情感论美学印记的话，那么斯特拉文斯基则从更为纯粹和极端的形式自律角度与之彻底划清了界限。与勋伯格表现主义的创作美学观相比，新古典主义的精神更是具有彻底的现代气质。

思考题

1. 印象主义、表现主义和新古典主义音乐各有何美学特征？举出代表性作曲家和代表性作品。

2. 何谓十二音技法？试举出代表性音乐作品进行分析。

3. 试述印象主义、表现主义音乐和新古典主义音乐的历史意义和审美价值。

① [美]罗伯特·克拉夫特著,李毓榛等译:《斯特拉文斯基访谈录》,东方出版社,2004,412页。
② 转引自张洪模:《现代西方艺术美学文选·音乐美学卷》,春风文艺出版社,辽宁教育出版社,1991,111页。

第二章　现代西方音乐表演美学

音乐是一种表演艺术,音乐表演实践是表演艺术的主要实现方式。随着音乐表演实践的发展,理论家们必然要对表演这一活动或现象的规律进行理论阐述和总结,以积累文化成果和经验供后来者学习。现代西方音乐表演美学从历史哲学、分析美学和心理科学几个方面表现出多种特征。

首先,音乐表演活动在历史上存在了上千年。不管是西方古典传统意义上的音乐表演实践还是现代音乐或后现代音乐世界中存在的音乐表演现象,也不管是世界各个民族地区的音乐活动还是当今流行乐坛的各种表演形式,都具有历史传承的性质。今天的舞台上还上演着几百年以前的欧洲经典作品,如蒙特威尔第的牧歌;而现今各式各样的音乐表演风格和形式都或多或少地与历史发生着关系,没有凭空产生的可能,即使是最前卫、最新奇的表演也有传统的因素(如凯奇的偶然音乐仍具有剧场因素)。同时,音乐表演作为一种人类实践活动,如同世界万物一样可以作为认识的对象,音乐表演美学是把音乐表演实践活动作为一种感性认识的对象,对其规律性进行认识和提炼的学科。所谓"感性认识的对象"是指表演美学立足于感性体验,从审美上把握表演的规律,而对其规律性的认识和提炼也并不排除理性,依然需要理性的参与,并且体现出一定的辩证思想。其次,音乐分析学派认为,从音乐表演所依靠的乐谱或模式入手进行形式结构分析,能够从音乐形式本身去解释音乐风格演绎和音乐意义的理解问题。现代西方以表演为目的的音乐分析不仅从技术层面,而且从文化层面,针对不同的表演方式进行了分析。对依靠乐谱的舞台表演,分析的主要任务是针对乐谱;而对于没有乐谱的音乐表演形式或即兴表演,则更多的是分析文化成因和社会习俗的形成及影响。最后,对音乐表演进行科学和心理学研究的倾向在现代社会越来越突出,心理因素对音乐表演产生着很大的影响,音乐表演活动中的许多问题与人的心理有关,从表演者的性格、气质到表演者对音乐的理解和领悟,都直接影响着表演的效果,对这些心理因素的研究为认识和评价表演活动提供了重要参考。这类研究多运用图表分析、计算机统计数据分析、音乐程序分析等等辅助手段来进行。可见,音乐表演美学具有跨学科性,历史哲学、分析美学和心理科学流派,仅仅是从几个大致的方面对现代西方音乐表演美学作了研究方向上的分类,并不是试图规定音乐表演美学的研究只能从这几个层面来进行。更重要的是,现代西方音乐表演美学的这几个层面并

不是彼此独立的,而是密切联系、相互之间有所交叉和作用的。为了论述的方便,下面我们主要从这几个方面所反映的现代西方音乐表演美学思想来进行介绍。

第一节　历史哲学层面

在西方表演传统中,音乐表演涉及表演者和作曲家,而西方音乐史最显著的特点就是以作曲家及作品为核心,表演者隐退为一个长期被忽略的领域。从历史和哲学的角度研究音乐表演是现代西方音乐表演美学研究的重要特点。这类研究通常从手稿研究、乐谱版本出版和演奏乐器等方面入手,进而扩展到对音乐文化与相关社会意识形态方面的考察,对其中涉及的美学问题进行哲学的思考和总结,其中比较突出的是在对音乐的历史风格的研究中走向对音乐诠释问题的讨论。

一、多里安的表演美学思想

以音乐的诠释为目的,从历史表演风格的演变进行阐释的代表是多里安(Frederick Dorian),他在《表演中的音乐史》中指出,该著作并不是写音乐历史的,而是写音乐诠释(interpretation),并从音乐表演风格与诠释的历史联系来展开论述的。

多里安首先解释了他对音乐诠释(即音乐表演)的看法:音乐通过诠释得以实现。在音乐作品与世界之间存在这样的诠释者,他通过表演把乐谱带到生活中。然而表演与创造性的艺术之间的关系在音乐的历史和传承中却极大地改变了。与其他艺术相比,音乐中的情况是独特的。[①]

多里安把音乐表演艺术与其他艺术进行了比较,比如画家完成一幅作品之后,就可以直接供人欣赏,诗人完成诗歌之后,就可以直接供人阅读,然而,作曲家完成一首作品之后,却不能直接传达给听众,而是需要把乐谱作品转化成音响形式,这个转换的角色就由表演者来承担。多里安把诠释作为音乐艺术中必不可少的重要因素,把音乐表演作为一个中间环节,处于音乐创作和欣赏之间,阐明了音乐表演的中介性。音乐表演的这种中介性同时也具有二度创造性,这决定了音乐艺术与其他艺术在表现方式上的区别。从而,音乐表演的诠释问题自然就产生了。

① Frederick Dorian, *The History of Music in Performance: The Art of Musical Interpretation from the Renaissance to Our Day*, New York, W. W. Norton, 1942, p.23.

那么，接下来多里安面对的问题就是：诠释是主观的还是客观的呢？他认为，音乐诠释的主观性和客观性问题是一个非常复杂的问题，由于诠释者是各不相同的，具有不同的教育背景、文化背景，以及不同的艺术体验，这导致不同的诠释者面对相同的乐谱时态度和感受是不同的。那么，诠释者是否还能够完全表达作曲家的意图呢？他认为："乐谱上的记录是不能完全表达作曲家的意图的。任何乐谱，不管是手稿还是印刷出版的乐谱，都无法给诠释者提供所有的信息。"①

也就是说，诠释者仅仅从乐谱中是很难得到所有作曲家想要传达的信息的，诠释者必须通过多种途径去挖掘音乐的潜在意义，比如作曲家的生平事迹、创作经历、性格特征、时代环境等。同时，多里安指出，在历史上通常存在这样一种现象，即表演者和作曲家是同一个人，比如亨德尔、莫扎特等，他们都会自己演出自己的作品，那么这种情况下，表演者的诠释是否就是最真实的呢？多里安认为，作曲家不可能永远是自己作品的诠释者，诠释者再忠实于乐谱，他在理解作品的时候也必定带有自己的态度和情感。比如不同的诠释者对速度的感觉是相对的。他还引用了西贝柳斯的话，即"正确的速度就是艺术家感觉到的速度"来强调诠释的主观性。最终，他指出只有把作曲家在乐谱中提供的信息和诠释者的创造性灵感结合起来才可能使音乐得以实现。由此可见，多里安主张诠释是主观性和客观性的结合。在此基础上，他指出了诠释的三个途径：一是诠释者必须学会如何阅读乐谱和理解乐谱标记的语言符号；二是诠释者必须要发现音乐的本质，即乐谱符号背后的内在语言；三是诠释者应该熟悉作品创作时与作品相关的时代背景和表演传统。

由此可见，多里安的观点表明，表演者一方面要传达音乐创作者的意图，再现乐谱的内容，另一方面也要有自己的理解和创造，在表演中体现自己在音乐阐释上的审美理想。表演诠释需要忠实于原作与表演创造的融合，历史风格与时代精神的融合。同时，多里安提出了音乐诠释的真实性（authenticity）问题，他认为真正的诠释必须经历真实风格的洗礼，而真实的风格则靠历史的沉积。以诠释为目的，多里安对各个历史时期的音乐表演风格进行了论述，比如文艺复兴牧歌时期英国与意大利的风格；18 世纪洛可可风格中功能性的装饰音和装饰性的装饰音，及德国、法国和意大利在表现装饰音上的不同优雅方式；古典时期莫扎特作品的节奏和速度的把握、对弹性节奏的表现；19 世纪的歌剧和管弦乐风格；等等。作者在讨论这些历史表演风格的时候，把历史阐释和表演美学结合起来，对诠释的主观性与客观性问题进行了深一层的论述。音乐的历史伴随着大量不可忽视的表演实践活动。那些伴随着历史发展的表演实践，使大量的各个时期各种音乐的表演技法和表演风格得以流传。这些表演技法和表演风格形成了我们今天认识音乐的重要途径。

① Frederick Dorian, *The History of Music in Performance: The Art of Musical Interpretation from the Renaissance to Our Day*, New York, W. W. Norton, 1942, p.28.

音乐的历史风格演绎问题实质就是音乐的诠释问题。多里安在给诠释做最后的结论时说道:"诠释是带给作品以生命的伟大力量,没有诠释,音乐将失去灵魂。"①

二、基维的表演美学思想

基维(Peter Kivy)在《真实性——音乐表演的哲学反映》中从哲学的角度对"真实性"问题进行了专题研究,他提出了"真实性"的四层意义:一是忠实于作曲家的表演意图,二是忠实于作曲家生活时代的表演实践,三是忠实于作曲家生活时代的表演音响,四是忠实于表演者个人原创性的而非仿效的表演方式。基维分别对作为意图的真实性、作为声音的真实性、作为实践的真实性和个人的真实性四个方面进行了论述。基维所称的这四层含义其实质包含两个方面,一个是"历史的真实性"(historical authenticity),即前面三层意义;另一个是指演奏者的真实。这也是从客观的真实和主观的真实两个方面对音乐诠释问题进行了回答,与多里安在阐释诠释问题上的观点是一致的。

在有关意图的问题上,戴维斯认为意图是决定性的,而不是遵从表演实践的;塔鲁斯金(Richard Taruskin)认为,作曲家的意图是很难达到的,把历史真实性作为一种表演意图的追求仅仅是一种探索,很可能作曲家根本没有我们所想要确认的那些意图。基维对意图进行了仔细的哲学分析,认为:"愿望和意图总是在可以企及的可能性中做出的选择。一个人真正的意图只能作为在可能的选择中的意愿来理解,选择范围改变了,意图也会随之改变……犹如其他一切愿望一样,作曲家对于自己作品的表演愿望也是有语境的(Contextual)。"②在基维看来,生活情景决定了愿望和意图。可见,仅从作曲家的角度来看,意图本身就是具有局限性的,是有范围限定的,那么,意图的真实性本身就具有局限性。作曲家的意图必然局限于当时的技术条件、社会环境等诸多因素。这指明了作曲家的表演意图受制于历史条件,比如乐器制造、乐谱出版等等方面的技术问题都可能决定当时的作曲家针对当时的情况去设计作品的表演意图。假设巴赫生活在现代,那么他很有可能希望自己的作品在现代钢琴或现代乐队编制上演奏,而不是在古钢琴或管风琴上。可见,时代的局限性是必然的。这并不意味着当今只能在古钢琴上演奏巴赫作品。

另外,意图可以分为不同等级。蒂佩特(Dipert)把意图分为"高水平意图"和"低水平意图",前者指美学影响的意图,后者指乐谱的标记和符号。他认为首先应该遵从作曲

① Frederick Dorian, *The History of Music in Performance: The Art of Musical Interpretation from the Renaissance to Our Day*, New York, W. W. Norton, 1942, p.361.

② Peter Kivy, *Authenticities:Philosophical Reflections on Musical Performance*, Cornell University Press, 1995, pp.34-35.

家的高水平的意图,这样才能抓住意图的精髓。从蒂佩特对意图的等级划分中,基维认为,音乐的诠释就是对作曲家的高水平意图的理解。他说:"音乐诠释的首要任务就是要把握住什么样的表演方式是最符合作曲家的愿望和意图的,也就是说,在当今的理解下,什么样的表演方式是具有历史真实性的。音乐诠释是对听觉的一种评判,从而,表演的历史真实性不能脱离音乐的审美判断,即品味判断。"①

在美学的名义下,作曲家表演意图的实现不能仅仅依靠遵从当时的乐器(针对早期音乐运动)来理解,而是需要对作曲家表现意图的精神实质进行诠释。基维从历史的真实性是否就是遵从作曲家的表演意图出发进行了分析,他得出的结论是,真实性不应该只是体现在对当时乐器的运用上,还应该从现代表演实践中对声音的重建来认识真实性。而当代表演中对声音的重建就是当代审美感觉对作品音响的重现,其中隐含了这样一个不可能解决的问题,那就是无论如何都不可能完全重现历史的音响,就算实现了,也不可能重建过去音乐听众对声音的体验。从而,音乐表演的真实性问题只能包含在当代性中,只能存在于审美感觉的当代体验中。再进一步,基维把历史真实的表演实践分为两类,一种是从手段到目标的类型,另一种是本身就是目标的类型。对于前者而言,表演过程本身就是一种对作曲家意图的声音的实现过程;而对于后者而言,重点在于一种观念的引导。但音乐最终是声音的艺术,所以审美感觉是不可逃避的。因此,基维提出了一种个人的真实性。他所说的个人真实性即个人风格和原创性。基维从现代作曲家对演奏者自由处理的要求出发,说道:"表演者所追求的个人真实性不仅能够与作曲家的愿望和意图的追求相协调,而且还是对作曲家愿望和意图的积极的实现……要是表演者具有个人真实性的表演也是作曲家的愿望和意图的一部分,那么表演者要实现作曲家的愿望和意图,就必须进行具有个人真实性的表演,如果能够达到这一点,表演者就算是实现了权威的意图。"②

但是作曲家的意图和表演者的意图也有不一致的时候,比如表演者很有可能用一种与作曲家的意图不同的方式,或者自认为比作曲家的意图更好的方式来演绎作品。这样就会存在表演者的版本和作曲家的版本的区别。那么忠实于历史的真实性和忠实于个人的真实性之间必然各有得失。哪种更好呢?是否真正需要真实性呢?对于这个涉及审美评价的问题,基维指出:"音乐表演中的历史真实性运动给了我们一种聆听音乐作品的新的有益的方式。历史的真实性和个人真实性犹如两股丝线,它们完全可以完美地交织在一起,形成美丽的织品。"③

① Peter Kivy, *Authenticities:Philosophical Reflections on Musical Performance*, Cornell University Press, 1995, p.45.
② 同上书, p.141.
③ 同上书, p.285.

三、其他表演美学思想

对真实性问题的讨论在早期音乐表演运动中体现得最为突出。早期音乐的演奏（the performance of early music）也称为原样主义音乐表演，意思就是使用仿古乐器，依照原版乐谱，按照这些作品产生时的原貌来进行演奏。演奏者必须要对当时的历史有深入的了解，对当时的乐器构造、演奏方法等方面有一定的研究。这种演奏方法开始于中世纪和文艺复兴时期音乐的复兴，后来扩大到巴洛克、古典时期的作品，以早期音乐复兴第一阶段中的巴赫音乐的演奏为代表，如弗里茨·克莱斯勒在1904年录制的巴赫著名的《G弦上的咏叹调》。严格说来，早期音乐复兴的第二阶段才标志着早期音乐演奏活动的真正开始。它的特点是推行仿古乐器，以及根据与当时演奏的音乐有关的文件和论文而来的演奏技巧和风格。在这方面的先锋（几乎是老前辈）就是阿诺德·多尔梅奇（Arnold Dolmetsch, 1858—1940），多尔梅奇组织了用仿古乐器演奏的音乐会，并开始仿造许多形式的乐器。[①] 在英国、荷兰、德国有大量的实践历史表演的团体，如牛津剑桥的合唱基金会，它资助了许多早期音乐的歌唱家乃至整个团体。还有克里斯托弗霍格伍德古乐学会乐队（Christopher Hogwood's Academy of Ancient Music）、牧歌合唱团、莫罗的"音乐保存"乐团（Musica Reservata）、戴维·门罗的伦敦早期音乐室内重奏团（Early Music Consort of London）、古代歌曲演唱团（Pro Cantione Antiqua）。美国也有"大学音乐社"、伊利诺伊大学乔治亨特音乐社（George Hunters Collegium），它们都演奏古乐、传播早期音乐。克尔曼在总结20世纪的音乐学发展中也专门论述了历史表演运动。[②]

对真实性问题的研究还集中体现在对历史的表演实践的观点上。沃尔斯（Peter Walls）研究了历史的表演实践[③]，即早期音乐的演绎带有历史信息的表演（historically-informed performance, HIP）问题。沃尔斯通过研究历史乐谱的记谱和演奏，认为历史材料只能提供给演奏者一部分信息，而不是全部信息，还分析了为什么历史意识的表演需要的就是一种在丰富的历史背景知识中解读乐谱的能力。沃尔斯总结了20世纪80年代库克（Nicholas Cook）和艾维李斯特（Mark Everist）对带有历史信息的表演的大致观点，提出了几个值得探讨的问题：1. 表演的真实性很难做到完美，全面的真实性是不可能的。2. 假设历史真实的重建是可能的，历史的聆听也是不可能的（因为我们已经学习了后来

① [美] 约翰·沃尔特·希尔著，余志刚译：《早期音乐演奏活动的历史、理论基础和评论》，载《中央音乐学院学报》，2005（3）。
② [美] 约瑟夫·克尔曼著，朱丹丹、汤亚汀译：《沉思音乐——挑战音乐学》，人民音乐出版社，2008。
③ Peter Walls, History, Imagination and the Performance of Music, New York, The Boydell Press, 2003.

的音乐风格,这些知识会丰富我们对早期音乐的理解)。3. 要想用美学上自律的音乐作品观念构思 19 世纪之前的音乐,是一种年代错误。在音乐会上去表现那种与当时创作时具有完全不同目的的作品,这在本质上就是非真实的。4. 寻求历史真实性的表演自身就是受历史限制的,难以避免主观和不可靠性,任何对于这样的表演目标和意义的评价一定都是置于历史语境中的。5. 采用过去乐器的演奏是给推崇复古品味的现代主义者的一种特权,其风格追求清晰度和动力性,而不是声音的丰富和情感的深刻,那样的表演包含了音乐评价和想象的终结,墨守成规,在历史资料中拾人牙慧。沃尔斯分析了具有代表性的音乐学者的观点后,提出用想象来调节带有历史信息(具有历史意识)的表演的观点。他认为应该把带有历史信息的表演称为受历史激发的表演(historically inspired performance),正是历史意识形成和激发了想象。他在总结中指出,理想的表演模式由三个方面来构建:一是可以得到证实的历史因素;二是乐器的演奏传统及技术信息;三是想象、灵感和演绎能力,这是对知识和技能学习的一种内在化能力。历史不应该限制创造性。可见,沃尔斯对历史演奏实践基本持否定态度,推崇具有想象力又有演奏传统的时代演绎方式。

作为一位早期音乐的演奏家和批评式的音乐学家,塔鲁斯金在对早期音乐运动和带有历史信息的音乐表演这个问题上的看法比较有代表性和影响力,他指出:很少有历史的表演是真正历史的,这些历史的演奏大多数都具有创造痕迹;我们所听到的真正的历史表演风格都与现代品味惊人地一致;早期音乐运动从整体上讲具有 20 世纪现代主义的症候,正如客观主义者概括的,独裁主义者斯特拉文斯基在他的新古典主义表述中表明的一样。他认为任何表演都是一种行为(act),而不是一种文本(text)状况。[①] 他认为,在当代情况下,HIP 运动是真实的,他说:"传统的表演艺术家绝对值得敬重。为什么?因为,我们都暗地里意识到了,我们所称为历史的表演的东西其实都是当下鸣响的声音,而不是那时。那么真实性就不是来自历史的仿真,而是来自当下正在形成的(不论好坏)对 20 世纪晚期审美品味的一种真实的反映。要成为某种时代的真实的声音……就需要无数次的作为最重要的历史声音的呈现。"[②] 可见,塔鲁斯金的眼光完全在当代,而不是停留在过去。他对传统持有一种开放的看法,他把带有历史信息的表演实践看作一种对传统的继承,主张想象地对待过去。同时,他还认为真实性与现代主义相联系,是兴起于现代主义观念中的一种想象,同时又存在于后现代的当下语境中,是对历史的再创造。

真实性的表演也可能存在诸多问题。从音乐创作的角度,作曲家的意图最终是指向能被实现的声音结构,用不同的乐器、表现手法所完成的音乐结构,能否代表着同一作品。从音乐接受的角度,音乐的声音结构被不同文化背景的人所聆听,会产生不同的反应和作

[①] 转引自 John Butt, *Playing with History:the Historical Approach to Musical Performance*, Cambridge University Press, 2002, p.14.
[②] 同上书, p.116.

用,即使可以用复古的乐器和当时的表现手法去表现巴赫的作品,我们依然很难确定当时演奏时人们对同样的作品的具体反应情况如何。音乐是一种活的传统,我们不仅把我们正在听到的音乐作品跟当代的演奏进行比较,而且也会跟它之前和之后的演奏情况做比较。① 就算作曲家现在还活着,他也不一定愿意还用以前的方式来演奏。真实性的表演本身并不能提供一种标准。真实性不仅仅指声音上的。表演是一种有意图的活动。音乐真实性问题应该考虑文化差异。音乐学家理查德·塔鲁斯金认为表演是一种"再创造",而非"重构",就象征了20世纪70年代和80年代主张复古主义的演奏家之中所具有的一种非教条主义的新精神。"一种历史表演风格不可能是客观古文物研究的结果,而是独特而艰难地将古今融为一体,是当代创造性感觉对过去的一种利用。"②

这也反映了在演奏家的角色问题上,西方学术界基本达成了一个普遍共识,即演奏家应该以灵敏的感受力和丰富的想象力使呈现在乐谱上的关系或口传心授(许多民族音乐)的关系复苏,同时,演奏家也是创造者,完全有理由从他们所生活的时代文化中培养起自己的审美意识,加入他们自己对音乐的理解和表现。迈尔(Leonard B.Meyer,1918—2007)说:"他(演奏家)的任务不时地被限制在一种相对固定的一套音乐关系中去传达潜在的意义;而在另外一些时候,在其他文化中,演奏家又可以在他用以当作起点的材料中,增加、改变和造成主要的修饰。"③

第二节　音乐分析层面

这里的音乐分析层面指的是,从作品分析的角度研究表演美学,这类研究把方法集中在作品分析上,而把目的指向音乐表演。事实上,音乐表演的美学问题必须立足于作品分析才能深入和仔细,其美学规律和原则才能建立在音乐形态本身的基础之上。音乐作品(指乐谱形式)的分析与表演是密切联系在一起的。分析对于音乐表演者应该如何去形成音乐的句法、过程、等级结构和关系提出了很好的建议。而表演可以说是一种深度分析,任何音乐的诠释都是在对作品进行深入的分析之后进行的。对音乐作品的分析有广义和狭义之分。广义的音乐分析包括对音乐家的创作背景、乐谱的版本、手稿和书信等在内的相关资料,作品产生的时代背景和文化背景等方面的分析;狭义的音乐分析是指音乐作品的形式分析,主要包括对基本要素、曲式结构、组织方式和表现手法的分析。基本要素是指旋律、节奏、和声等因素;曲式结构要求从主题动机到乐句、乐段、乐

① Roger Scruton, *The Aesthetics of Music*, London, Oxford University Press, 1997, p.444.
② [美]约瑟夫·克尔曼著,朱丹丹、汤亚汀译:《沉思音乐——挑战音乐学》,人民音乐出版社,2008,177页。
③ [美]伦纳德·迈尔著,何乾三译:《音乐的情感与意义》,北京大学出版社,1991,231页。

章,从局部到整体的结构特征;组织方式指主调、复调、配器,以及交响乐队总谱分析;表现手法指力度、速度等演奏指示标记和表情术语。

国内有关音乐表演的理论研究中,对于音乐形态的研究相对较少,而形态研究通常都是音乐分析的任务,研究者的理论研究与表演者的表演实践之间总是有一条难以逾越的鸿沟;而在国外研究中,音乐学家经常把分析理论与表演实践联系起来,申克算是其中很具有代表性的一位。

一、申克与科恩的表演美学思想

申克在20世纪早期的著作《表演艺术》中,把他的分析思想和表演实践联系起来,主要以钢琴表演作为分析的例子,为音乐诠释者(表演者)提供了很多有价值的建议。申克指出:"音乐中的动力正如声部导引和衰减一样,是在结构水平上组织起来的,对于每一个水平上的声部导引和衰减,不管是作为背景还是前景,都存在第一位、第二位、第三位的相关的动力水平。"[①]

申克的这一思想来自他的这样一种观念:建基于和声功能(如三度、五度和八度关系)的原始结构(Ursatz)。这种结构表明了乐曲中音调的进行是有方向性的,而且结构本身是有等级层次的,因为和声的进行不仅存在于水平运动中,而且存在于垂直运动中。在《表演艺术》中,申克论述了钢琴演奏技术中涉及音乐表现的多个方面,这里只是做个简单概括。首先,钢琴的歌唱性演绎的要领在于手对压力的施加与释放的控制(不同的连音和跳音的处理),而更重要的是,手的位置和运动是由句子的意义决定的,那么这个句子的意义自然就和他的分析理念联系在一起。其次,对声音的控制不仅要把握旋律的方向,而且要注意和弦根音的线条,要注意把握哪些音是需要强调的,需要强调的音即是结构的核心。再次,音乐的动力性表现不仅体现在渐强渐弱的力度处理上,更重要的是遵循音乐的表情意义,从音乐情绪上去把握细节;速度处理中弹性节奏(rubato)的运动是关键,对弹性节奏的运用是在对乐曲的内在紧张度有清晰的把握基础上进行的。除此以外,申克对踏板、休止符、演奏速度训练等等音乐表演中的诸多因素都有举例说明。总的来讲,申克极为重视艺术作品在艺术表现上的价值,申克认为表演存在优劣之分,有好的表演和差的表演,这种优劣的区别就是看演奏者如何运用音乐结构分析来进行音乐表现。他说:"每一部艺术作品都只有一个真正的版本——属于它本身的,独特的那个版本——在此,练习无论如何都是毫无帮助的……懒惰的演奏者会演奏得很

① Heinrich Schenker, *The Art of Performance*, New York, Oxford University Press, 2000, introduction, p.xv.

快——这么说没有任何自相矛盾！——因为他们太懒，以至于忽视了许多对于有表现力的表演来说非常必要的音乐运动。"①

爱德华·科恩是另一位代表人物。科恩既是钢琴家又是理论家，他认为，表演的主要功能就是说明分析家所阐明的结构关系。科恩说："任何有效的诠释……都不仅仅表现着某种理想的接近，而且象征着一种选择：到底作品中所暗示的什么样的关系应该得到强调，并清楚地表达出来呢？"②也就是说，音乐作品中的结构关系需要在表演中表达出来，并且要有所强调。表演者应该把诠释建立在严格的分析的基础上。尤金纳莫坚持认为：表演者，作为合作创造者（cocreators），必须具备理论和分析能力，不仅要懂得怎样去诠释，而且要知道不同的诠释之间有何不同……如果表演者不能很好地分析形式关系，那么就会出现许多与原作的意思大相径庭的诠释。③

克尔曼对申克和科恩进行了比较，指出申克把科恩的"分析是表演的指导"改成了"我的分析是唯一可能的演奏指南"，"没有所谓的'诠释'"。④如果把分析理论作为一种演奏阐释的标准，那么分析理论本身是否可靠就存在问题。比如，申克强调的是一种基础的大范围的声音导向的线性运动，并不强调主题因素的意义；而科恩则更强调奏鸣曲式结构所支持的主题因素的意义。William Rothstein 认为分析为表演提供了一系列工具，主要体现为四种：基于主题和动机的分析、韵律分析（包括音乐诗律）、语句分析，以及类似于申克那样的声音引导的分析。然而，在联系分析与表演的看法时他进一步指出，分析应该实施一种直觉、体验和理性的综合。显然，他所提出的四种工具仅是属于理性的，而表演的任务是提供给听众生动活泼的作品体验，而不是分析的理解。他说："带着一些狡黠的被想象所变形的分析，能帮助激发音乐的魔力，任何最伟大的音乐都必须具有的魔力。"⑤

二、林克的音乐表演分析法

在 20 世纪音乐分析领域，采用图标分析法对音乐作品的总体速度、力度、节奏、旋律形态进行分析是当今国外分析学派经常采用的方法。这种分析能够很直观地展现音乐

① Heinrich Schenker, *The Art of Performance*, New York, Oxford University Press, 2000, introduction, p.xv, p.77.
② Edward T.Corn, *Musical Form and Musical Performance*, New York, Norton, 1968, p.34.
③ Eugene Narmour and Ruth A. Solie, *Explorations in Music, the Arts, and Ideas*, Stuyvesant, Pendragon Press, 1988, p.340, p.319.
④ [美]约瑟夫·克尔曼著，朱丹丹、汤亚汀译：《沉思音乐——挑战音乐学》，人民音乐出版社，2008，176 页。
⑤ John Rink, *The Practice of Performance:Studies in Musical Interpretation*, Cambridge, Cambridge University Press, 1995, p.238.

作品的轮廓特征。根据林克(John Rink)的看法,分析与表演的关系主要有两种:一种是先于表演或者可能为表演提供一些基本原则的分析,即规定的分析(prescriptive);另一种是对表演本身的分析,即描述性的分析(descriptive)。

根据林克的这一分类原则,我们先来看看对音乐的分析。在这一分析领域较具有特色的理论是迈尔的分析,他不仅继承了申克分析中的重要思想,而且对申克分析进行了某种程度的补充,形成了多等级层次性的结构分析,同时他的音乐分析还为音乐审美和认知服务以及演奏提出了许多建设性的意见。迈尔把音乐分析和音乐表演紧密联系在一起,指出了分析对于音乐表演者应该如何去形成音乐的句法、过程、等级结构和关系具有重要意义。下面是迈尔对旋律分析的例子(选自贝多芬《♭E大调钢琴奏鸣曲》,Op.81a第一乐章的引子)。①其中涉及迈尔的两个最重要的分析模式,一个是"间隙—填充",另一个是"暗示—实现"。

贝多芬《♭E大调钢琴奏鸣曲》,Op.81a第一乐章引子:

① Meyer, Leonard B., *Explaining Music: Essays and Exploration*, Chicago, University of Chicago Press, 1973.

图 2-2-1

首先,这段音乐开始于一个五度关系的运用,这是个空五度(horn fifths)。贝多芬在这里的运用与莫扎特的空五度不同,莫扎特的交响乐中也经常使用,但是多是作为终止式出现在乐段的结束位置,并不是旋律的根本特点。而贝多芬用在一个慢速陈述的引子开头,表现为旋律的主要特征,然后并不立即走向主音,而是进入一个阻碍终止,使音乐保持继续流动的特点。这种不平常的使用使主题的重要性受到强调,使随后的音乐事件的到来给人更加强烈的印象。这种与调性相偏离的感受暗示着一种敌对的气氛,或是不断高涨的发展部,或是英雄性的主题,或是变化无常的惊异状况。通常,音乐的情感音调也在这个层面得到揭示。其次,迈尔从更加细致的句法联系和暗示性关系角度进行了进一步分析。下中音(C 小调)和声在空五度结束的地方是用一种延长(prolongation)的形式出现的,它本身是暗示性的,也是呈示部小快板主题出现的基础。这种延长开始于♭E 到♭A 的跳进,其中的间隙(gap)被 G 跟随时,继续向主调的运动就被暗示了(如图 2-2-1 中 1)。这个间隙的填充(fill)并没有直接完成,而是在第 7 小节、第 8 小节才实现。通过使用相同的和声,贝多芬特别地将第 3 小节的 G 音和第 7 小节的 G 音联系起来。虽然第 7 小节的这个 G 音确实如暗示的那样向♭E 运动,但是又一次停在一个阻碍终止上,显然这个实现只是临时的解决。其实,♭E 向♭A 跳进时,也暗示了向 C 音的进行,但是这个暗示较弱,因为♭A 的出现更被我们理解为一个装饰性的音符而倾向于 G,而不是作为♭E—♭A—C 的三和弦式的暗示关系。在第 3 小节跟随 G 的音并没有到♭E 去,这个跳进特征又从 G 音开始被反复了一次,这个反复产生了进一步的暗示。如第一次的"间隙—填充"产生的暗示一样,这次也暗示了向下的填充。当 C 音在第 4 小节运动到 B 音时,这一暗示得到实现,并

通过♭B、A,在第7小节到达G(如图2-2-1中2)。一旦第3小节的C出现,旋律的运动在较高等级上就明显呈现出三和弦式的特点(如图2-2-1中3)。被三和弦模式所暗示的高音的♭E是立即得到实现的。♭E关闭了三和弦的运动,既实现了有八度结束的满意感,又是节奏组在重音上强调的目标。由于包含了相分离的运动,所以三和弦的模式也具有暗示性。第三个间隙是C到♭E,它暗示了向D的运动(如图2-2-1中5),这个暗示特别重要,原因不仅在于♭E是旋律和节奏的目标,而且它还增强了线性运动和阻碍终止产生的暗示(如图2-2-1中6)。当然这些旋律所具有的暗示性关系,都是有和声支持的。再次,♭E之后跟着出现了四六和弦,相应的花音一步步得到解决,最可能到来的就是D音。被暗示的D音本应该直接跟随到来,但在第8—11小节主要为三和弦式运动,间隙从♭E到♭G,填充音♭F,最后再通过♭E到D(如图2-2-1中4)。这样,前面的三和弦运动(图2-2-1中3和5)与后面的进行(图2-2-1中3a和4)一起在♭E汇合并共同到达D音。第4小节♭E之后下行运动时,D音空缺了,这个模式是从开始的六度跳进就强调了的。从♭E到D的暗示直到最后才实现(图2-2-1中5),♭E在第11小节和第4小节出现时音程关系类似,这两处的♭E都是根音上的六度音,是C小调四六和弦的一部分,也是♭E小调三和弦的一部分(图2-2-1中5.2)。第11小节的八度♭E来自第2和第4小节三和弦运动的旋律线的分割。在第12小节,结束主题的低音♭E也被迫到了D。"间隙—填充"模式在X和X'处是属于前景中的较低水平上的(图2-2-1中1和2),主要音高上升到更高水平的三和弦结构(图2-2-1中3)。在高级结构水平上,♭E的延长形成更大范围的三和弦模式,暗示了向♭B的运动。这要在第21小节和第22小节才能得到确认。

三、迈尔的节奏分析

下面是迈尔对节奏分析的例子(选自贝多芬的《第三交响乐》的谐谑曲乐章)。[①]

贝多芬《第三交响乐》谐谑曲乐章的第1—14小节:

图 2-2-2

① Meyer, Leonard B., and Cooper, Grosvenor W., *The Rhythmic Structure of Music*, Chicago, University of Chicago Press, 1963.

重写后的段落：

图 2-2-3

首先，在第一等级（最低等级水平）上，弱拍组是含糊的，因为节拍是三拍子，但是旋律组织给人二拍子的感觉，模式的重复与小节的重复并不一致。其次，以两个小节为一组构成了第二等级。来自第 2 小节的非一致性的紧张感，在接下来的小节中得到解决，使得接着的这个小节好像是一个强调的中心点。虽然（非重音）弱起（anacrusis）小节似乎要持续下去，但是在间隙水平上却被接着的组打乱，因此感觉既不是抑抑扬格（弱弱强），也不是抑扬抑格（弱强弱）。这样前面四小节的节奏就显得有些不自然和做作。当第 1 小节、第 3 小节中那个不是和弦音的 C 音在第 2 小节和第 4 小节中成为和弦音时，我们感到有些不适当和强迫出现的感觉（C 音作为和弦外音在 ♭E 音的重复中也得到证实）。如果重写前四小节，我们就能更清楚地看到节拍和旋律一致的情况，而先前的节奏和动机运动的不一致的感觉确实非常明显。重写以后，虽然旋律方向没有变化，但是由于小节划分相当清楚而不再含糊，就变得相对单调乏味。取消了其中的不一致和紧张度，非重音组的特性就降低了，节奏就太稳定了。可见，弱起组的特性所伴随而来的事实，既导致了组的不一致，也产生了由非和弦音的不适当之感所激起的那一点点张力。同时由于这段乐曲整体上朝向一种失落的趋向运动，因此当旋律下行时，前面的紧张度也同时可以得到确认。开始的旋律进行是从 ♭B 到 C，虽然被阻碍了三小节，但是产生了一种对趋向上升运动的期待，变化音的重复使期待又或多或少发生了一些改变。前面两个小节的重复阻碍了进行的感觉，对于期待来说是很重要的，如果缺少这种重复，那么朝向一个清晰的上升目标的积蓄力量可能就要弱得多了。这个重复使得一种被压抑的力量持续了四个小节，这样，对于第 5 小节来说，前面四个小节则构成一种弱起。然而第 5 小节和第 6 小节都是半音上行，这表明了真正的节奏重音点还没有到达。真正的节奏重音是在 ♭B 音位置。当然，在乐器分配上，贝多芬让双簧管在 ♭B 音处进入，并与第一小提琴一起奏完之后的段落，这也进一步肯定了 ♭B 音的节奏重音位置。但是 ♭B 音作为重音点的真正出现又受到它自身在第 7 小节、第 8 小节重复了六次的阻碍，所以第 9 小节才是真正的重音，而第 7 小节、第 8 小节又成为一种准备，引起进一步得到肯定的期待，节奏的类型在这个等级上是很清楚的抑扬格。再次，当重音点出现之后，旋律下行了，节拍与旋律一致运动，所以在这一级水平上是扬抑格。也正是前一个乐句的不稳定，导致对后一乐句的期待，而后一乐句是一个稳定陈述，在最高等级水平上，形成抑扬格。"当然对于更高级别上的节拍结构的分析可能会引起争议，特别是当面临小节成组时，考虑的就不再

是节奏领域,而是曲式方面了。这个现象提醒我们:曲式是一种在大规模范围内的节奏。有时就不是能够很清楚地进行判断了。"[1]这里还要注意的是,谐谑曲主题的弱拍部分的功能和一种引入性质的非重音组织是不同的。所有的序奏都带有非重音性质,它们缺乏很强的组织性和坚实的形态,它们总是被理解为试图朝向一个更为明白的结构模式的运动。那么用另一种方式来描述这个特点就是:期待,指引着注意力朝向紧接着发生的音乐事件,并使它们具有一种非重音弱起的特点。我们在舒伯特的歌曲和肖邦的圆舞曲中都能遇到很多这样的例子,一种引入性质的部分只是呈现出一些之后事件的旋律、和声和小节划分上的轮廓。但是贝多芬这里的运用并不是这样,他的这种开放式的小节感觉不是一种前奏性质,而是直接与主要旋律事件相联系的运动。它是主题不可分割的统一体中的一部分,并且贝多芬还在后面的乐章中对这个主题做了进一步处理。

迈尔说:"节奏成组是一种精神上的事实而不是物质上的。没有确切的快速的法则去计算任何特别的例子中节奏成组是什么。敏感而受过良好教育的音乐家可能有不同的认识。的确,正是这一点使得表演成为一门艺术,使音乐中不同的乐句划分和不同的解释成为可能。进一步,有时候节奏成组会故意含糊不清,必须要通过理解而不是强行将它们划分进一个明确的模式中。简而言之,音乐的解释(音乐分析的任务)是一种需要体验和理解的艺术,一种具有感受性的艺术。"[2]总之,不管是节奏分析还是旋律分析,迈尔都向我们展现出一幅幅具有目标方向性运动感的,具有等级层次性的音乐进行过程的流动画卷。

四、克拉克对不同表演过程的分析

克拉克(Eric Clarke)对音乐的表现进行了多方面的总结,认为对音乐结构的综合阐释是研究表演表现的重要途径。他对演奏者布恩(Robin Bowm,RB)在同一天对同一首作品(肖邦前奏曲 Op.28 No.4)的六次演奏从力度和速度两个方面进行了细节分析和比较(如图 2-2-4,这里仅呈现出其中两次演奏中右手部分的数据,按音乐曲式结构原则划分为两个部分)。[3]

[1] 姚恒璐:《现代音乐分析方法教程》,湖南文艺出版社,2003,9 页。
[2] Meyer, Leonard B., and Cooper, Grosvenor W., *The Rhythmic Structure of Music*, Chicago, University of Chicago Press, 1963, p.9.
[3] Clarke, Eric, "Expression in performance:generativity, perception and semiosis," in John Rink, *The Practice of Performance: Studies in Musical Interpretation*, Cambridge, Cambridge University Press, 1995, pp.32-34.

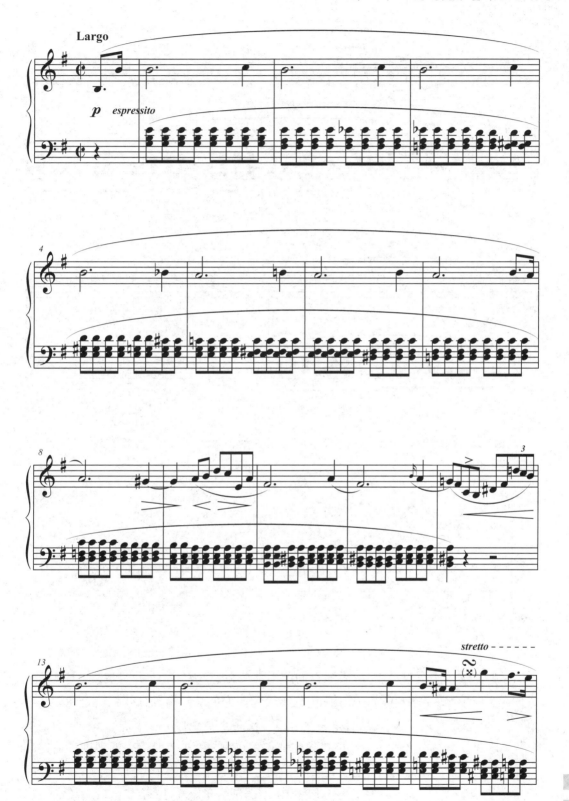

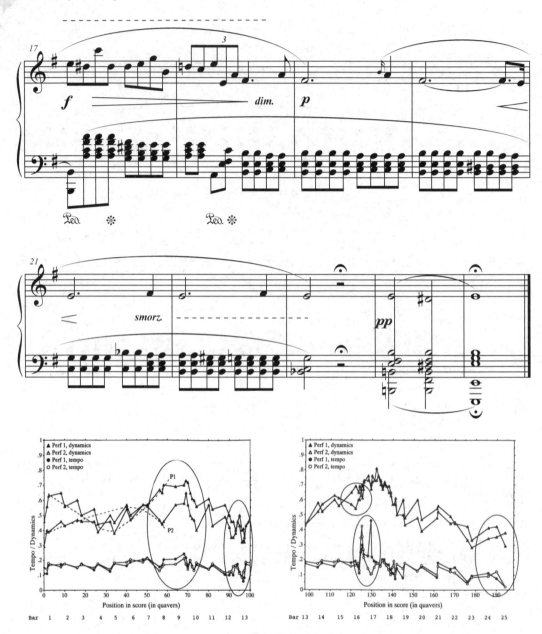

图 2-2-4

从图 2-2-4 中可以看出,两次演奏的前半部分在力度水平(上方两条线)上具有较大的差异:首先,第一次演奏(P1)在相对比较高的力度上开始,然后渐弱,直到第 5 小节达到一个低点;第二次演奏(P2)在一个相对较低的力度上开始,采用了渐强,而在第 6 小节达到一个高点之后在第 8 小节降到低点。在第 8、9 小节时,P1 的力度和速度都高于 P2,而此处正是音乐句子进行过程中的一个转折点。其次,在第 12 到 13 小节处的两次演奏也表现出了不一样的音乐处理:P1 渐弱渐慢进入第 12 小节最后一拍的三连

音,然后再渐强渐快;而 P2 的渐慢趋势较 P1 弱,随后加速到达第 13 小节。在结构上这个第 12 小节是前一乐段的结束,第 13 小节是后一乐段的开始(再现乐段)。对这个乐段结构转折的不同表演数据显示了演奏者两次不同的艺术处理。再次,第 16 小节和第 17 小节是旋律的高潮:力度方面,P1 持续渐强达到这个高潮,而 P2 则在第 15 小节到第 16 小节先渐弱然后径直上升到 16 小节中间部分;速度方面,P1 是渐快进入第 17 小节,而 P2 则相反是渐慢进入;在强调的旋律点上,P1 在 C 音(全曲的最高音)到达最强力度,而 P2 在 E 音(调性主音)到达最强。可见,两次演奏对高潮的处理过程是完全不同的。最后,在对完全终止的演奏中,P1 是渐弱渐慢,而 P2 是渐强,在终止式之前的乐句力度都基本小于 P1 之后,却在最后一个和弦时更强。可见,P2 显示了更强的到达调性的推动力。

从这两次演奏的数据分析可以看出:P1 强调了表层的旋律结构,P2 强调了目标方向性的调性统一感;P1 比 P2 更强调这段音乐的两部分划分,突出两个部分中的 B-A-G 的三音下行模式;P1 通过迅速地穿过第 16 小节到 18 小节,强调了旋律自身形成的第 17 小节的最高点(C),而并不强调 17 小节中属和声的停留;P2 则把重心放在第 17 小节的属和声上,而轻描淡写地回到第 18 小节的后半段中内在而迷人的旋律中。P1 安静地慢慢地结束在终止和声上,产生了一种失望而认命的结局;而 P2 则有目的性地朝着目标方向的指引,在最后三个和弦上产生了一种终止调性的归属感。

从上述的分析可以看出,对音乐表演本身的分析体现出两个很突出的特点:一是通过这种图表的方式,音乐表演的力度、速度等细节视觉化了,原先在听觉中不易分辨的东西在视觉上呈现出明显的区别,让人们对演奏的差异有了更清楚的认识和直观的印象;二是对这种演奏参数的细节比较分析体现了演奏者对音乐关系的不同理解、诠释,演奏分析与音乐分析是密切相关的,演奏者对音乐本身的发展变化和逻辑的理解、分析不同,演奏时的处理就不同。即使演奏者没有特别理性的分析,全然是靠感觉在进行,那么演奏者的无意识处理实际上也渗透了他们长期建立起来的对音乐关系的直觉的情感表现方式。

第三节 心理科学层面

从科学和心理学的角度对音乐表演中认知与接受的心理现象进行分析,总结其规律,是现代音乐表演美学研究的新趋势。该类研究在方法和手段上多运用图表分析、计算机统计数据分析、音乐程序分析等等辅助手段来进行。这类研究具有较强的跨学科性质。音乐表演美学的心理科学层面的研究主要体现在音乐表演的技术与艺术两个方面。在技术的层面上可以体现为对音乐的记忆、身体机能、大脑反应等状态的研究;在艺术

层面上可以体现为对有关音乐艺术的直觉和感悟、情感与理性的协调、表演者个人气质与性格等方面的心理因素,以及与音乐能力和素质培养相关的心理问题的研究。《音乐表演的科学与心理学——为教学和学习的创造性策略》[①]是有关音乐表演的科学与心理学研究的一系列较新的理论成果。

一、关于表演者音乐记忆的研究

休斯(Hughes)较早地进行了有关音乐记忆方面的研究,他强调了演奏家通过音乐记忆进行演奏的三种方式:听觉记忆(aural memory)、视觉记忆(visual memory)、动觉记忆(kinaesthetic memory)。听觉记忆就是演奏家通过心理听觉听到作品,从而预测乐谱中即将到来的音乐事件,并对表演过程进行即刻的评价;视觉记忆是指对写在乐谱上的图像和其他表演特征具有心理视觉,比如对于钢琴家而言,仿佛看到手在键盘上弹奏和弦时的各种不同特征;动觉记忆是指对演奏中的手指、手腕、手臂和肌肉运动的触觉记忆,比如钢琴家对一个音到另一个音的进行位置和运动的记忆,以及对琴键阻力的感觉。休斯和马太(Matthay)都认为不能孤立地看待这三个方面的记忆,它们之间是相互影响、共同作用的。他们认为:没有和声、曲式、复调、对位及赋格等方面的专业知识,就没有真正的音乐记忆可言。[②]

毫无疑问,演奏记忆来自各个方面的复杂作用,任何演奏家都是在内心听觉的引导下听到音乐,看到乐谱,感觉到肌肉运动的情况下实施演奏的。哈勒姆(Susan Hallam)对22位专业音乐家和55位年轻音乐家进行了调查,发现这些音乐家在运用听觉记忆、视觉记忆和动觉记忆过程中呈现出多样的个体特征。有的强调视觉记忆,有的强调听觉记忆,等等,各有差异。但是,所有的专业音乐家都采取了一种有意识的对于发展和理解音乐结构非常有利的分析策略。从对专业音乐家的调查中可以肯定,把三种记忆与分析策略结合起来,使用多种信息解码能更加有效地为演奏提供保证。值得指出的是,记忆的策略也与任务的繁简有关,比如,对于某些篇幅短小的作品,演奏家有时候仅仅只是凭感觉就记忆下来了,但是对于篇幅较大的作品,无疑必须采取复杂的综合记忆。艾洛(Rita Aiello)对7位专业音乐会钢琴家如何运用记忆方法进行了调查,得出了许多共同规律。比如,钢琴家们依靠听觉记忆比动觉记忆更多一些;都强调对音乐结构要有清晰

[①] Richard Parncutt and Gary E. Mcpherson, *The Science and Psychology of Music Performance: Creative Strategies for Teaching and Learning*, London, Oxford University Press, 2002.

[②] Hughes, "Musical memory," in Tobias Matthay, *On Memorizing and Playing from Memory and on the Law of Practice Generally*, London, Oxford University Press, 1926, p.598.

的观念;分析乐谱是记忆音乐的重要而可靠的手段;三分之二的钢琴家都把作品划分为小的段落,然后再用整体组合的方式去记忆音乐;即兴演奏知识对记忆音乐来说是很重要且很有用的;等等。①

从音乐家自己的实践经验中我们可以看出,虽然不同的音乐家对记忆方法各有侧重,但是对于专业演奏家来说,对音乐结构进行分析和总结是保证拥有牢固的音乐记忆和演奏成功的关键。库克指出:"音乐分析所提倡的那种撇开细节、关注特别的音乐上下文中大范围联系的能力,正是音乐家感知音乐的声音的必要方法。显然,音乐分析对于演奏家记忆复杂乐谱,以及把握大范围的动力和节奏联系,并做出评价起到了重要的作用。"②当然,对于一个技艺高超的演奏家来说,具有完美的舞台表现、滴水不漏的记忆能力,除了综合运用记忆方法和音乐分析以外,还得把记忆方法和音乐分析策略运用于长期刻苦的训练和大量的练习、演出实践,这样才能把诸多有关演奏训练中的重要信息储存起来,不断积累并形成经验。

二、关于表演者读谱背谱与表现的研究

在西方音乐会传统中有两种主要的技巧——读谱和背谱。斯洛波达(Sloboda)进行了有关艺术家读谱心理的研究③,他在钢琴家正视谱演奏的过程中突然拿掉谱子,并让钢琴家继续演奏,结果发现专业熟练的钢琴家都有大概七个音的眼手记忆范围,也就是说,在乐谱被拿开的刹那,钢琴家并不会立刻停下来,脑海里已经记下了下面的一个小节。并且,越是有技巧的视谱者就越能把记忆跟音乐句法联系起来,甚至进一步扩大他们大脑中对乐谱记忆的范围。这说明对音乐结构的把握有利于增强音乐记忆能力,更重要的是,读谱技巧不仅仅是一种视觉技能,而是一种把视觉与意识中想象到的声音,或者说内在听觉结合起来进行信息处理的技术。同时,还有许多研究④都表明了记忆的能力其实是建立在对结构认识能力的基础上的,比如调性结构、风格结构,因此一个艺术家对于风格陌生的乐曲的记忆必然不如对于风格熟悉的乐曲的记忆那么强。

在有关音乐表演的表现方面,西肖尔(Carl E.Seashore,1866—1949)的研究较早,他对"表现"下了这样的定义:"音乐中的情感表现存在于对规则的审美偏离中——这

① Rita Aiello, "Strategies for memorizing piano music:pedagogical implications," poster presented at the Eastern Division of the Music Educators National Conference, New York, 1999.
② Nicholas Cook, *A Guide to Musical Analysis*, London, Dent, 1989, p.232.
③ John A. Sloboda, "Experimental studies of music reading: a review," in *Music Perception*, 2, 1982, pp.222-236.
④ John A. Sloboda, Beate Hermelin and Neil O'Connor, "An exceptional musical memory," in *Music Perception*, 3, 1985, pp.155-170.

些规则来自纯粹的音调、绝对音高、韵衡的动力、节拍器时间及严格的节奏等等因素。"[1] 当然,西肖尔还指出这样的偏离正是创造美的方法,也是传达情感的方法。[2] 那么"对规则的审美偏离"是不是有意违背乐谱的意思呢?答案当然是否定的。那么,在什么程度上遵循乐谱,又在什么程度上进行变化和处理才是合理的呢?这是音乐表演美学应该研究的问题。国外学界对表现的核心观念有一种共识,即"表现包含着对乐谱给出的'中性'信息进行偏离的系统模式"[3]。这正是"对规则的审美偏离"。在西方音乐表演传统中,浪漫主义时期以前的音乐更倾向于严格地遵循乐谱的标记,比如在速度、力度等方面,而之后的音乐表演更多自由的处理,特别是 Rubato 的大量使用。但是,这仅仅是相对而言,并不是绝对的。在音乐表演中,为了呈现出作品富有生命力而且具有表现力的情感特征,而不是像机器演奏一样枯燥乏味,艺术家必然要在文化语境中对乐谱进行某种程度的变化。

近年来,西方出现了许多采用计算机模式进行细节分析、探究音乐表现性的心理原则的研究,这是对表演规律的一种科学实证研究。在西方音乐表演传统中,音乐的表现性作为一种音乐表达的特有方式,是具有一定稳定性的,可以说已经流传了上百年。现在,通过先进的技术手段和分析,规律得到了更加直观的呈现和揭示。西肖尔最先发展了对表演的计时和动力特征进行细节记录的方法,形成了表演心理学研究的重要方面。而计时是对音乐结构进行把握的一种手段,对表演来说具有重要意义。同时,一个演奏家对乐曲速度的控制不仅仅来自对乐曲物理时间长短的感觉,更重要的是对心理时间(内在速度)的把握,这是一种内在的节奏感,能够反映出演奏家对音乐表现性的理解。要形成比较稳定的对于乐曲内在速度的把握,演奏家需要对作品有完整而清晰的概念,有高超的技术水平和艺术修养,包括对音乐的想象力。托德(Neil Todd)设计了一种计算机规则来研究音乐表演中的计时和动力。他选取了巴赫的《萨拉班德舞曲》大提琴组曲 BWV1009 的 20 个商业录音,研究目的是展现演奏家在计时和动力的表现方面的运动过程之动态,以及对计时和动力的表现方面的阐释观念。托德的研究表明了这样一个主要观点,即渐强渐弱的力度变化伴随着渐快渐慢的速度变化。[4] 此外,克拉克、温莎(W. L.Windsor)和瑞普(Bruno H. Repp)等也有类似的研究。

[1] Carl E.Seashore, "Psychology of Music," New York, Dover, 1967, p.9.

[2] Carl E.Seashore, "An Objective analysis of artistic singing," *Objective Analysis of Musical Performance: Studies in the Psychology of Music*, 1936, Vol.4, pp.12-157.

[3] Clarke, Eric, "Expression in performance: generativity, perception and semiosis," in *The Practice of Performance: Studies in Musical Interpretation*, Cambridge, Cambridge University Press, 1995, p.22.

[4] N. P. Todd, "The Dynamics of Dynamics: A Model of Musical Expression," *Journal of the Acoustical Society of America*, 1992 (6).

三、关于表现性时间模式的研究

托德揭示了以音乐的等级句法结构为基础的表现性的时间模式。[①]瑞普在对20世纪最伟大的钢琴家录制的一首舒曼的《梦幻》钢琴小品的商业录音进行研究时,发现了演奏者对时间轮廓的一致性的表现,即所有演奏家都围绕音乐句法结构组织音乐的时间形态——速度。[②]弗里贝里(Anders Friberg)和翁贝托(Giovanni Umberto Battel)再次考量了瑞普的实验,进行了有关IOI(Inter-onset Interval)模式的总结。他们认为:科学的分析主要建立在可获得的独立声音信息上;一切音乐交流的信息都包含在声音里;表演中的声音信息有其独特性。比如,音调的标准时值是音调的物理开始(onset)和该音调结束(offset)之间的时间长短,即一个音调的声波持续时间。但是,在音乐表演中音符的时值主要体现为一种内隐始间隔(IOI)的时间模式,即音调的物理时值和结束与下一个音调开始之间停顿的时值的总和(如图2-3-1表示的就是IOI的定义及两个连续音的时值,IOI在MIDI录音中很容易测量,也能通过计算机软件对声音进行记录来评估)。[③]

图 2-3-1

根据瑞普的实验,我们可以从弗里贝里和翁贝托提供的一个分析图表中看出IOI偏离模式的具体图形(如图2-3-2)。

① Neil P. Todd, "A model of expressive timing in tonal music," *Music Perception*, 1985(3), pp.33-58.

② Bruno H. Repp, "Diversity and commonality in music performance: an analysis of timing microstructure in Schumann's Traumerei," *Journal of the Acoustical Society of America*, 1992(92), pp.2546-2568.

③ Anders Friberg & Giovanni Umenrto Battel, "Structure Communication," in *The Science and Psychology of Music Performance*: *Creative Strategies for Teaching and Learning*, New York, Oxford University Press, 2002.

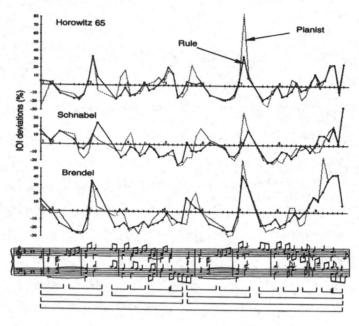

图 2-3-2

在图 2-3-2 中,虚线显示的是 3 个不同的演奏家演奏舒曼《梦幻》时对正常价值(物理时值)的 IOI 偏离度,实线显示的是根据乐句的拱形模式预测的 IOI 偏离度,谱下方的括号显示的是对乐句拱形模式的成组分析。从这个图表可以很直观地看出不同演奏者演奏同一段音乐的共性与差异,证实了从某种层面看,表现性来自对音乐时值的偏离。毫无疑问,演奏家在演奏中不可能像机器一样完全按音调的物理时值去演奏,而是会进行许多人为的改变,正是这种改变构成了音乐的表现力。相似的线形描绘了音乐表现中的规律,而差异的部分则是演奏家个性的处理(如各自不同的表现意图和对音乐结构的不同理解)。IOI 偏离在演奏中的具体表现方式可以是拉长,也可以是缩短或延迟音符的出现,这与音乐句子的结构形态密切相关。比如,在上面这段谱例的第 4 小节的第二、三拍处偏离度曲线处于一个较低的水平,这时正是前一个乐句的结束;而在第 6 小节的第二拍处偏离度曲线处于一个较高的水平,此时则是旋律的最高点。伴随时值的细微变化,力度上也会出现相应的变化,时值的 IOI 偏离伴随着力度的变化,力度的体现是重音的强调,那么,拉长的地方一般力度较重而缩短的地方力度较轻,通过时值与力度的相应变化,可以看出音乐表演中演奏者对重音的强调。雷德尔(Lerdahl)和杰肯道夫(Jackendoff)指出了两种重音:内在重音和表演重音。[①] 内在重音来自乐谱上呈现的音乐结构要素,通常出现在节拍重音、旋律转折的顶点,或者和声紧张度逐渐加强的地方(伴随和声的作用,音乐内在紧张度的变化也是体现 IOI 偏离度的地方,在高紧张度的地方拉长,在不协

① Lerdahl and Jackendoff, *A Generative Theory of Tonal Music*, Cambridge, MA, MIT Press, 1983.

和音的地方延迟),等等。① 表演重音是为增强内在重音而由演奏者在进行艺术表现时所采用的演奏技术。演奏重音最显而易见的就是增加音量,但是由于不同的乐器具有不同的音色,所以从时间上考察重音(通过计时来体现重音)更具有普遍性。比如拉长音调;延迟起始音,增长前面的音或者在重音之前加入一个很小的停顿;更连贯地演奏重音或者采用奏法上的变化(被断奏包围着的连奏)②;等等。

四、关于情感表现力的研究

除了计时和动力上的特征外,音乐表演中的情感表现也是表现力的重要体现。对音乐表演中的情感交流过程的研究较为流行的是对布伦斯维克(Brunswik)的透镜模型的运用。布伦斯维克提出的这个模型最初是用来描述器官和末梢讯号(线索)之间联系的视觉认知模式,或者有机体与环境之间的结构模型,后来被运用于研究人的判断策略和判断任务描述的关系。③ 尤斯林(Patrik N. Juslin)提出,布伦斯维克模型在修改后可以用于研究音乐表演中的情感交流过程(如图2-3-3)。④

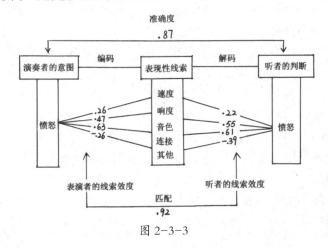

图 2-3-3

这个修改后的透镜模型用来解释演奏者如何依靠一系列概率性的且部分过剩的线索(如速度变化)对情感或情感表达进行编码,以及听者如何使用相同的线索去推断演奏者表达的情感,从而对情感进行解码。这些线索并不与特定的情感表达完全对应,在

① Thomassen, M.T., "Melodic accent: Experiments and a Tentative Model," *Journal of the Acoustical Society of America*, 1982(71), pp.1596-1605.
② Lerdahl and Jackendoff, *A Generative theory of tonal music*, Cambridge, MA, MIT Press, 1983.
③ Cooksey, R.W., *Judgement analysis*. New York, Academic Press, 1996.
④ Juslin, P.N., "Emotional Communication in Music Performance: A Functionalist Perspective and Some Pata," *Music Perception*, 1997(14), pp.383-418.

这个意义上线索是概率性的,演奏者和听者必须在可靠的交流情境下把诸多线索联合起来,才能对表达做出正确判断。在图中,交流的"准确性"指表演者的意图与听者的判断之间的联系;"匹配"指表演者和听者的线索效度(利用率)类似程度,交流越是成功,表演者的线索效度与听者的线索效度就越接近。从图上数字的接近性可以看出,表演者的意图和听者的判断之间的联系相当紧密,这说明表演者把"愤怒"这一情感基本成功地传达给了"听者"。但是,这个透镜模型也同时表明了这样几点问题:1.交流不可能是完全精准的,线索是概率性的,那么准确度也是概率性的。2.要在一种特殊的情形下理解交流的成败,就不得不在相同的概念下描述表情与对表情的识别。3.线索是部分冗余的,不同的线索利用策略可能导致相同水平的准确度。[1]由于在线索利用上不强求一致,因而表演者不用折中他们独特的表演风格就能成功地与听者交流情感。这个情感交流的透镜模型理论在音乐表演中的意义在于,从接受美学的角度拉近了表演者与欣赏者之间的距离。它利用信息反馈作为情感交流的重心,不仅能促使表演者调整自己的演奏方式,提高情感传达能力,同时也能改善欣赏者的欣赏习惯,提高欣赏水平,达到表演者和欣赏者情感交流的畅通无阻。

尤斯林还指出[2],表演的表现力可以概括地体现在五个方面(GERMS 模式):生成的规则(Generative Rules)、情感表现(Emotional Express)、随机变化性(Random Variability)、运动原理(Motion Principle)、风格的意外(Stylistic Unexpectedness)。第一个方面是指表演者对音乐等级结构的把握和传达,对音乐句法的理解和表现,比如对受制于句法结构的弹性节奏(rubato)的处理,对乐句渐强渐弱的规律性表现模式。第二个方面是指表演者通过一些技术手段和表现手法去实现情感的传达。第三个方面是指受人类认知限制所产生的内在计时变化和动力延迟现象,比如表演者在音与音的进行之间随意(指富有表现地)将时间间隔增长或缩短,形成 IOI 时值偏离。第四个方面是指与人类生物运动相关的音乐动力方面,以及反映与特定乐器相联系的身体解剖学特征。第五个方面是指对表演风格传统的局部偏离,以突破人们接受习惯的表演方式引起了情感的波澜并制造了紧张度。这五个方面各有其不同的侧重,概括了西方音乐会传统形式的表演中的基本规律和重要特征,也是西方音乐表演美学研究的主要领域。

五、关于表演焦虑的研究

在音乐表演"焦虑"问题上,西方学术界也提出了一些具有普遍性的观点。表演焦虑也称为舞台紧张,是来自人体自动神经系统中身体应急系统的一种行为。表演焦虑

[1] Juslin, P.N., "Cue Utilization in Communication of Emotion in Music Performance: Relating Performance to Perception," *Journal of Experimental Psychology: Human Perception and Performance*, 2000(26), pp.1797-1813.

[2] Patrik N. Juslin, "Five Facets of Musical Expression: A Psychologist's Perspective on Music Performance," *Psychology of Music*, Uppsala University, 2003(31), pp.272-302.

是一种普遍存在的现象,即使在最优秀的音乐家当中也是一种难以克服的心理反应,只是焦虑的程度多少不同。伯恩提出,表演焦虑与个性特征有关,对自我价值实现有过高期待的完美主义往往是导致舞台紧张的重要原因。[①]达伊和弗雷提在专业音乐家、演员和舞蹈家中研究了完美主义、个人控制和表演焦虑的相互作用,他们区别了自我导向的完美主义(self-oriented perfectionism)和社会规定的完美主义(socially prescribed perfectionism),提出较高的个人和社会标准与较低的个人控制的表演焦虑联系最强,社会规定的完美主义比自我导向的完美主义更强。同时也提出了通过认知行为干涉可以降低完美主义者的态度并提高个人控制水平,从而降低表演焦虑。[②]

焦虑对表演者的影响既有积极的作用也有消极的作用,被广泛接受的观点是 Yerkes-Dodson 法则,即表示表演质量和唤起焦虑的水平的倒 U 字形法则(或者彩虹形法则)。这个法则表明了过低或过高的焦虑水平对表演都是不利的,只有当焦虑处于一种适当的水平时,表演的效果才最佳,这个适当水平需要个人因素、任务和处境这几个方面因素的相互平衡作用。因此,威尔逊(Wilson)提出了影响 Yerkes-Dodson 法则的三维延展模式。这三个维度中,一个是个性特征方面,包括那些天生的或后天习得的个性特点;一个是环境压力,比如公众场合的表演、面试演出或比赛等场合;另外一个是任务难易和掌握程度,从简单、熟练而精心准备的任务到复杂而缺乏准备的任务。[③]这些因素会共同作用,影响表演者的紧张水平。而针对这些表演焦虑,也有许多应对的方案,比如集中注意力、正视焦虑现象、采用积极的自我说服心理暗示、放松技巧训练法、环境适应训练,以及为自己设定切实可行的目标任务和日程表,保持良好的生活习惯和心态,等等。总之,应对表演焦虑的方法很多,其中理性地认识表演焦虑并采用积极的行为认知策略去调整演奏者的精神状态是最重要的。

思考题

1. 阐述音乐表演真实性的观点。
2. 什么是规定性分析?什么是描述性分析?各举出一个例子。
3. 音乐表演心理的研究主要有哪些方面?请简要概括。

[①] Bourne, E., *The Anxiety and Phobia Workbook*, Oakland, CA, New Harbinger. 1995.

[②] Mor, S., Day, H., & Flett, G., "Perfectionism, Control, and Components of Performance Anxiety in Professional Artists," *Cognitive Therapy and Research*, 1995, 19(2): pp.207-225.

[③] Richard Parncutt and Gary E. McPherson, "The Science and Psychology of Music Performance: Creative Strategies for Teaching and Learning," New York, Oxford University Press, 2002, p.50.

第三章　现象学音乐美学

在 20 世纪的西方哲学—美学思潮中,现象学无疑占据着重要的位置,对于整个 20 世纪西方思想产生了巨大的影响,具有深远的意义,而且现象学尽管已经诞生一个世纪之多了,但至今仍活跃在包括音乐美学在内的各思想领域,焕发出勃勃生机。为很多人所熟知的是,现象学的创始人、德国哲学家埃德蒙特·胡塞尔(Edmund Husserl,1859—1938)提出了一个著名的口号:"面向事物本身。"这也是现象学的一个旗帜性的口号。初看起来,这仅仅是一句很平常的口号,然而如果联系西方哲学的整体发展方向和路径来加以考察,这个口号却对西方哲学在 20 世纪的发展起着决定性的转折作用。西方传统哲学建立在形而上学的基础之上,这是一种二元论哲学,其基本特征乃是为世界设立一个不可经验的本原,在柏拉图那里,这个本原是神秘的理念,它是真实的,也是世界的本质,而现实世界则是对理念的分有,它是流变的并且非本质的,"按照这种原则,本体与现象、感性与理性等范畴的区分及其对立关系成为形而上学所讨论的基本问题"[①]。而至近代,康德将世界的本原归结为物自体,而物自体是人的认识所无法把握的,人能认识的只是现象界,在黑格尔这里,同样将世界的本质归为绝对理念,而现象界的一切乃是绝对理念自演化、自发展的结果。正是出于对这种形而上学的二元论哲学的不满,胡塞尔在 20 世纪初创立了现象学哲学,力图克服、清算西方传统的形而上学倾向。这一口号对于西方哲学而言具有划时代的意义,其实质在于消弭了本体与现象之间的二元分割的状况,"面向事物本身"就是"应该尽量排除一切未经考察和验证过的假设、前提和先入之见,独立地、忠实地从事物最初的始源去陈述所要研究的事物"[②]。胡塞尔的所谓事物本身,也不是我们一般理解的现实世界的实存之物,因为客观世界是否存在,在胡塞尔的理论里是加括号悬置起来的,胡塞尔的事物概念"不仅仅依赖于知觉对象,而同时可以以想象、幻想的对象为出发点"[③]。他的所谓事物只是人的意识所意识到的事物,也就是所谓的"现象"。由此便涉及另外一个核心概念:意向性。

① 苏宏斌:《现象学美学导论》,商务印书馆,2005,15 页。
② 于润洋:《现代西方音乐哲学导论》,湖南教育出版社,2000,111 页。
③ 苏宏斌:《现象学美学导论》,商务印书馆,2005,35 页。

意向性本来是中世纪的一个术语,胡塞尔的老师布伦塔诺借用这个概念区分物理学研究对象与心理学研究对象,物理对象可以不必依赖于意识而存在,而心理对象则是意识到的对象,胡塞尔借用的这一概念则涵盖了物理对象与心理对象在内的一切对象。既然一切事物都是人的意识所意识到的对象,这种意识活动的指向性也就是胡塞尔所称的"意向性",它包括意向行为、意向内容、对象。尽管现象学家们对意向性本身存在着广泛的分歧,但他们大都将审美经验看作是一种意向性活动,这一点则无太大的分歧,因此可以说意向性是现象学最为核心的理论基石。而胡塞尔所谓的"现象学"中的现象一词也就指的是通过意识把握的东西,它可以是实际并不存在的东西,也可能是想象等观念性的东西,因此,胡塞尔对是否存在一个实在的客观世界这一问题采取了悬置或者说加括号的态度。

现象学作为20世纪的一门显学,其影响正如苏宏斌先生在《现象学美学导论》里所谈到的,涉及现象学的本体论、逻辑学、伦理学、社会学、美学等。[①] 胡塞尔的现象学理论特别是其"意向性"观念给音乐美学的研究带来的影响无疑也是深远的,既然是一种意向性对象,超越传统音乐美学的所谓他律论与自律论之争,必然涉及什么是音乐作品。音乐作品的存在方式、音乐审美与音乐作品的关系、音乐审美经验等传统音乐哲学很少关注的问题,使得音乐美学摆脱了长期以来仅仅局限于自律与他律、形式与内容的二元纠缠,拓展了音乐美学研究的新思路,转而探讨如前所述的某些新的理论问题。这些新的问题的提出都来源于"意向性"这一现象学的基本理论出发点。

以下将重点介绍在21世纪音乐现象学领域产生重大影响的两位思想家的音乐哲学思想。

第一节 茵加尔顿的音乐美学思想

罗曼·茵加尔顿(Roman Ingarden,1893—1970),波兰哲学家,现象学哲学—美学的代表人物,曾先后在波兰华沙大学、德国哥廷根大学和弗莱堡大学攻读哲学,并先后师从特瓦多夫斯基和胡塞尔。茵加尔顿的美学思想主要涉及文学以及音乐领域,专著《文学的艺术作品》《文学艺术作品的认识》《艺术本体论研究》以及《音乐作品及其同一性问题》在现象学—美学领域产生了广泛的影响。因其对文学的现象学分析也对音乐哲学具有重要启示意义,以下介绍将涉及他对文学的看法。

① 苏宏斌:《现象学美学导论》,商务印书馆,2005,2页。

一、艺术本体论

在茵加尔顿的美学思想里，有一个核心的概念，那就是前述"意向性"一词，由此建立了他的艺术本体论。在茵加尔顿看来，文学作品以及音乐作品是纯意向性对象，这是他全部美学思想的理论出发点。这里不能不交代一下，在这一点上他与他的老师胡塞尔存在分歧。如前所述，在胡塞尔的现象学理论中，客观世界是否存在是通过加括号的方式被悬置起来存而不论的，而茵加尔顿则明确承认客观世界或称客观对象是存在的，他认为"从原则上讲存在着一个不以人是否意识到而转移的客观世界"①。比如，一棵树"在空间中为自身而存在，与我们的体验无涉"②。

茵加尔顿既承认有客观实在对象的存在，又认为艺术不是这样的客观存在，而是一种纯意向性对象。所谓纯意向性对象，意指艺术作品不像其他对象那样能够完全独立于人的意识而存在，必须依赖于接受者的接受这一意向性行为才能够实现，由此区别于一般的意向性客体，这就为后面的论述铺平了道路。在茵加尔顿看来，文学作品③既不是如几何观念或抽象的数字等纯粹的理念客体，也不是纯物质的如文字、纸张等实在客体，"因为理念是一种非时间性的、无变化的客观存在，而文学作品同物理客体一样，总是存在于一定的时间之内，并且经历各种各样的变化"④。同时，文学作品总是蕴含着某种超越物质客体的观念意义。茵加尔顿认为，作为纯意向性对象，作品可以于纯粹意识之外而存在，"意识活动只有依赖于作品本体的存在才有可能"⑤。与胡塞尔对客体是否存在的悬置不同，茵加尔顿承认客体的实际存在，就此而言，他是一个新实在论者。音乐的情形也是如此，音乐需要借助客观对象而呈现自身，但又不是客观对象本身。他区分了艺术作品与其物理基础，认为音乐作品不是乐谱，因为乐谱只是一个客观对象，它是物理性的，它仅仅为音乐规定了一个带有示意图性质的约定性符号，而且并非所有的音乐都有乐谱记录。因此，音乐作品并不等同于记录音乐的乐谱。茵加尔顿还认为，音乐作品也不是具体的演奏，因为每次具体的演奏无非只是一些具体的声波，而这些声波同样只是一些客观实在，它仍然是物理性的，并且每一次的具体演奏又都是千差万别的，它不能满

① 于润洋：《现代西方音乐哲学导论》，湖南教育出版社，2000，113 页。
② 罗曼·茵加尔顿：《音乐作品及其同一性问题》，见于润洋《现代西方音乐哲学导论》，湖南教育出版社，2000，113 页。
③ 为了区分作为某种实在之物的一般的文学作品与作为审美对象的文学作品，茵加尔顿强调他所探讨的始终是后者，也就是所谓"文学的艺术作品"。
④ 蒋孔阳、朱立元：《西方美学通史（第六卷）》，上海文艺出版社，1999，413 页。
⑤ 同上书，415 页。

足音乐作品的独一无二性,因此它同样不是音乐作品的本质。虽然茵加尔顿认为音乐作品是一种非实在对象的纯意向性对象,但他却认为这种纯意向性对象必须以客观存在的实在对象为前提。"在认定意向性对象的存在方式的同时,我还接受另一种主张,即纯意向性对象的存在必须以某些实在对象的存在为前提。这一点特别适用于音乐作品……(音乐作品的审美感知)有赖于某些实在对象的实实在在的存在,我们把这些对象称之为心理生理主题,这指的就是人。"①

既然文学作品以及音乐作品是一种意向性对象,那么它是否就是欣赏者对具体作品的心理感知呢?茵加尔顿的回答同样是否定的,这一点应该说来自他的老师胡塞尔,胡塞尔认为,心理主义"把作为经验的实在之物的心理行为与作为普遍的观念之物的意识对象混淆起来了"②。与胡塞尔相近的是,茵加尔顿对当时欧洲大行其道的心理主义也是持强烈的批判态度的,茵加尔顿认为艺术作品不同于作者的心理体验,他指出:"作者的全部经历、经验和心理状态完全在文学作品之外。尤其值得注意的是,作者在创作过程中的经验不会构成被创作出来的作品的任何一部分。当然,在作品与作者的心理生活及其个性之间存在着各种密切的关系,尤其是作品的产生可能取决于作者的根本经验;或许,作品的整体结构和个性特性在功能上会依赖于作者的心理特质、天分及其'观念世界'和情感的类型。因此,作品多少被打上了作者全部人格的烙印并以他的方式'表达'这一人格。但是,所有这些事实都绝不能改变那个最为根本而又常常得不到赞同的事实:作者和他的作品是两种异质客体,他们因其根本的异质性而截然不同。只有确立这一事实,才能使我们正确地揭示他们之间的多重关系与依赖。"③ 同时,他认为艺术作品也不同于读者的个性、心理体验。在谈到音乐作品时茵加尔顿也表达了同样的观点,他说:"人们在音响实体的影响下在意识中所产生的这种心理性的东西,它与欣赏者所听到的那个音响实体本身(例如一支旋律)是截然不同的两种东西。"④ 而且,人的感受本身又是千差万别的,因此,音乐作品作为一种意象性对象,也不是人们听到音乐时的实际感受,由此也排除了音乐作品作为意向性对象的心理主义的因素,这体现出他坚持了胡塞尔现象学还原的立场。

为了进一步论证音乐作品作为一种意向性对象本身具有非实在性,茵加尔顿从音乐作品与空间、时间的关系方面来讨论其意向性。与造型艺术比如雕塑、建筑相比,造型艺术总是占据一个实在的空间,而音乐作品则并无这个特性,它并非存在于具体演奏的

① 罗曼·茵加尔顿:《音乐作品及其同一性问题》,见于润洋《现代西方音乐哲学导论》,湖南教育出版社,2000,136页。
② 苏宏斌:《现象学美学导论》,商务印书馆,2005,32页。
③ 转引自蒋孔阳、朱立元:《西方美学通史》(第六卷),上海文艺出版社,1999,414页。
④ 于润洋:《现代西方音乐哲学导论》,湖南教育出版社,2000,117页。

特定空间，也不在于存放乐谱的某个书架，因为如前所述，这些都是实在对象，它们与音乐作品不能同一，体现不了音乐作品的本质。从时间结构上看，音乐作品也具有某种意向性，因为作为审美对象的音乐作品的时间，不同于作品实际占有的实在的物理时间，它具有人的意识所感受到的主观时间性，同样时长的两部作品，极其缓慢的慢板乐章与急速的谐谑曲乐章，在欣赏者听来，前者会比后者长得多，而二者的物理时间其实是等同的。这种情况的出现仍然基于音乐作品是作为一种意向性的存在。茵加尔顿把音乐作品的这种主观时间性称之为"超时间性"或"拟时间性"。

需要指出的是，茵加尔顿所论述的音乐作品的"超时间性"，既不同于音乐作品实际占据的实在的物理时间，也不同于在欣赏音乐作品时人的心理意识中的主观时间，而是一种非实在、非心理性的纯意向性存在，因为一部作品从它被创作出来起，"它的所有各部分就成为一个'同时存在'的东西了"①。然而，在实际的审美感知中，"这时音乐作品的所有段落是在一个时间过程中逐渐向我们展示的"②。就此而言，茵加尔顿进一步论证了音乐中的时间既非实在的物理时间，也非实际的心理感知时间，这一点与他对现象学、心理主义的批判的思路是吻合的，也证明了他所说的"纯意向性"并非心理意义上的意识。音乐作品尽管是一种意向性存在，但却不是某种具体的意识活动，茵加尔顿是在更为抽象的角度上来谈论"意向性"这一概念的，这一点可以说与胡塞尔一脉相传。

二、审美认识论——音乐作品的具体化

茵加尔顿将艺术视为一种意向性对象，其中存在众多的空白处和未定性，而这些空白处和未定性有待在对艺术作品的理解中加以填补和具体化。而音乐作品则更是一种纯意向性对象，关于这一点，我们通过茵加尔顿对文学作品和音乐作品的比较研究就可以明显看出来。

在茵加尔顿看来，文学作品的结构是多层性的，包括语音层、语义层、再现的客体层及骨架化（或称图示化）外观层共四个层次。③ 所谓再现的客体其实仅仅只是一种读者通过阅读活动在头脑中想象出来的外在世界，它不是现实的存在物。而骨架化外观层则是说任何文学作品都不可能是对对象的毫无遗漏、面面俱到的描绘，而"只能是通过有

① 于润洋：《现代西方音乐哲学导论》，湖南教育出版社，2000，121页。
② 罗曼·茵加尔顿：《音乐作品及其同一性问题》，见于润洋《现代西方音乐哲学导论》，湖南教育出版社，2000，122页。
③ 以上四个层次见于润洋教授的《现代西方音乐哲学导论》（湖南教育出版社，2000,125页），而苏宏斌教授在《现象学美学导论》则将四个层次归结为：（1）字音及高一级的语音组合；（2）意义单元；（3）多重图示化层面；（4）再现客体层面。

限的语句来勾勒出事物的主要方面,由此所构成的意象对象自然就只能是一种图式化的存在"①。既然文学作品只是一种示意式的东西,其中必然存在着众多空白和未定点,而这些有赖于读者在阅读活动中的填充,由此使文学作品被具体化为审美对象。在茵加尔顿看来,上述四个层次是层层递进的关系,而第四个层次才是最高层次,也是文学作品作为意向性对象的核心。但茵加尔顿认为音乐作品却没有如同文学作品那样的四个层次,其结构是单层性的。他指出:"音乐作品自身既不含有某一种语言词汇的读音,也没有与这些读音相联系着的意义,也不含有某些句子或句子体系的意义……音乐作品中不存在由句子含义所标志的那种意向状态的事物,以及由这类事物所塑造的、用文学作品所使用的名称来标志的那些对象(东西、人、事件、过程)作为音乐作品的成分。音乐作品中同样也没有文学作品中通过特定的、专门用于这一功能的语言因素同时也是文学作品的一个重要成分而实现的那种外观(示意图式的或具体的外观)。"②在茵加尔顿看来,作为非语义、非实在对象的音乐作品的这种单层结构并未影响到其感性内涵的丰富性,恰恰相反,他认为音乐作品的结构虽然是单层性的,但其中却含有各种非音响性的因素,这些非音响因素对音乐的美起着重要的作用,它们与音响因素结合成一个紧密而统一的整体。特别是因其非语义性和单层结构,它没有文学作品那样的具体的语义层以及再现客体层,它留给欣赏者的空白点更为丰富也更为敞开,它在表达人类情感的丰富性方面具有自身独有的优势。"它的单层结构要求欣赏者在对作品的感受过程中以更大量、更强烈的意向性活动去填充它,赋予它更多的主观意识以参与构造音乐作品这个意向性对象。"就此而言,茵加尔顿明确指出音乐作品高于其他艺术门类,特别是文学作品。正是音乐作品的这种单层性结构,使得音乐作品成为一种更加纯粹的意向性对象,这就是茵加尔顿为什么要将音乐作品视作纯意向性对象的原因。

茵加尔顿的具体化理论显然突出了接受者在艺术理解中的作用,也认识到了具体化过程的多种方式,在不同的接受者对同一部作品的具体化过程中,或同一作者对同一部作品的不同的接受过程的具体化过程中,其具体化过程千差万别,伴随着理解中的差异与分歧,而这些差异可能都是合理的,由此丰富了作品原有的内涵。但茵加尔顿也指出,在这些过程中,有时与作品原来的示意图也就是所谓确定点协调并且互补,有时则与这些确定点不够协调甚至完全背离。如何避免具体化、主观的臆想和歪曲?茵加尔顿对此显然十分审慎。他提出了恰当的具体化这一概念。所谓恰当的具体化或者说理想的具体化乃是一种对作为示意图的作品的充实的过程,因而这个过程不是一个任意的过程,而必须"受到原文的节制,服从作品中的暗示,只有能够使自己的补充与本文中确定的部分获得较好的协调,才可以称得上是恰当的具体化,否则就是不恰当的,就是对原作的背离"③。

① 苏宏斌:《现象学美学导论》,商务印书馆,2005,135 页。
② 转引自于润洋:《现代西方音乐哲学导论》,湖南教育出版社,2000,126—127 页。
③ 苏宏斌:《现象学美学导论》,商务印书馆,2005,145 页。

对于恰当的具体化这一问题，音乐艺术呈现为比其他艺术更为复杂的局面，茵加尔顿是以音乐作品的同一性来对这一问题加以讨论的。由于音乐作品的呈现需要表演这个二度创作环节，因此茵加尔顿是从表演和欣赏两个环节来探讨的。

由于乐谱只具有某种示意图的性质，演奏者的演奏本身就是对这个艺术图的具体化，茵加尔顿指出："音乐作品一般是用不十分严密的规则'记录'下来的，由于记谱法的不完善，这样的规则决定了它只是一种示意图式的作品，因为这时只有声音基础的几个方面被确定下来，而其余的方面（尤其是作品的非声音因素）处于不确定的状态中，至少在一定的限度内是变化着的……这些不确定的因素，只有在作品的具体演奏中才能完全纳入意义单一性并得以实现。"[①] 这些空白以及不确定点需要演奏者通过具体的演奏来加以填充，而在这个具体化过程中，不同的演奏者包括音乐作品的创作者展示了具体化过程的多种可能性。然而茵加尔顿也意识到，这多种可能性又不是毫无限制的，正如上面讨论茵加尔顿对文学作品所提出的恰当的具体化相类似的看法，茵加尔顿认为演奏的具体化必须合乎乐谱所规定的一定界限。他指出："这一变化的可容许的界限是什么？当我们还没有乐谱以及它所标志的作品草图和它的各式各样的综合可能性的时候，这个问题是无法解答的……由于乐谱精确地规定了界限，破坏它，我们就不是与同一部作品的另一种可容许的形式打交道，简单说，而是在同另一部作品打交道了。"[②]

对于音乐接受的环节，由于音乐作品的单层结构，具体化的过程与演奏相比则更为复杂、多变。"当我们注意到不同的欣赏者体验音乐作品的方式的不同时，关于音乐作品的同一性问题就更显得复杂化了……听众欣赏音乐作品的场合的不同，欣赏者心理生理状态上、音乐修养上、艺术文化水平上的种种不同……这一切都会影响音乐体验的进程。每一位欣赏者在接触音乐作品时，都会形成自己对该作品的特有的映像……如果在将作品进行具体化的基础上所形成的见解在不同听众那里是各种各样的，那么，听众之间在描述作品时就会产生不协调，更不用说对所听过的作品所做的评价了。"[③] 尽管如此，茵加尔顿也指出，欣赏者也不能偏离乐谱所提供的示意图的规定而作随心所欲的理解，而仍然要服从于作品乐谱所提供的示意图并形成恰当的具体化。

茵加尔顿关于艺术作品的具体化理论对于音乐哲学具有重要的启示意义，一方面，他强调了音乐表演和理解通过对于作品中的空白处和未定点的具体化，而具有相对性和创造性，另一方面也指出这种相对性本身也是有限的，必须合乎作品自身的规定性，由此避免了滑入相对主义的深渊，也避免了主观主义与客观主义的分裂。同时，他对实在对象的承认也在一定意义上克服了胡塞尔的先验唯心主义的局限，具有浓厚的辩证意味。

① 罗曼·茵加尔顿：《音乐作品及其同一性问题》，见于润洋《现代西方音乐哲学导论》，湖南教育出版社，2000，138页。
② 同上书，139页。
③ 同上书，140页。

茵加尔顿指出,这种恰当的具体化也可能会呈现出很大的差异性,对于丰富和实现作品的潜能是有益的,表现出了多样性的审美价值,就此而言,茵加尔顿认为,"文学的艺术品可以以非常多样的方式接受"①。

联系茵加尔顿的总体思路,他所说的非音响因素恐怕主要是指情感品质。以下将介绍茵加尔顿关于音乐作品的情感品质的看法。

三、音乐作品的情感品质

如前所述,茵加尔顿承认音乐作品中存在一种非音响性的成分,它对音乐的美起着重要的作用,这种非音响成分中很重要的一点就是情感品质。对于音乐作品中的情感品质,茵加尔顿表现出他惯有的反对心理主义的态度。茵加尔顿认为音乐作品确实具有表达情感的功能,但却反对将这种情感品质与听者在聆听音乐的过程中实际产生的情感反应混为一谈,因为对于每个个体而言,具体音乐作品所唤起的情感反应是各不相同的。"同一部音乐作品常常在特定的演奏和演出环境下引起某种情感,而在另一种情况下引起完全另一种情感,或根本不引起任何情感。"②听者有时甚至会将与作品格格不入的情感反应移植到了作品中,所以在茵加尔顿的看法中,音乐作品的情感品质乃是音乐作品自身所有的,与声音成分密切地结合在一起,它就在声音之中,而不在声音之外,因此茵加尔顿强烈地反对将音乐作品的情感品质视作一种音乐之外的内容。"这种情感品质,不是人的一般情感品质,而是音乐作品所特有的情感品质,一种独特的、用语言难以表达的东西,它以一种独特的方式侵入声音成分中去,从而打动人们的心灵。"③问题在于,如果这种情感品质与人的体验无关,又如何能确认音乐作品所具有的情感品质呢?可以理解,茵加尔顿强调音乐作品自身所具有的情感品质,是试图避免心理主义导致的相对主义,这一点与他一贯的立场是吻合的,既承认音乐作品自身的情感品质,又反对具体欣赏活动中的情感反应,这似乎是一个悖论,如何解决这一悖论,茵加尔顿语焉不详,也许我们只能求助于康德的主观有效的普遍性加以解决。

众所周知,西方音乐美学思想中长期以来存在着形式派与内容派的争论,音乐的审美价值到底何在?茵加尔顿显然采取了一种调和的立场,他说:"音乐作品的审美价值可以

① 转引自蒋孔阳、朱立元:《西方美学通史》(第六卷),上海文艺出版社,1999,425页。
② 罗曼·茵加尔顿:《音乐作品及其同一性问题》,见于润洋《现代西方音乐哲学导论》,湖南教育出版社,2000,128—129页。
③ 于润洋:《现代西方音乐哲学导论》,湖南教育出版社,2000,129页。

是音乐作品中的纯声音因素,也可以是前面提到的那些与音乐构成物紧密联系中显示的、与非声音成分有关的因素。"[①]而所谓非声音因素显然意指前述情感品质。他指出,音乐的审美价值就在于"形式因素和内容因素在同一部作品中所显示的某种独特的相互适应(和谐)"。从他的话中可见,他对于音乐作品中的内容与形式问题持一种比较辩证的态度。

茵加尔顿在论及文学艺术的审美价值时,提过一个值得注意的看法,他认为文学作品的四层次结构中,有某种依附于再现客体而又影响再现客体的东西,也就是茵加尔顿所谓的"形而上质",它是指"崇高、悲怆、神圣、悲哀、恐惧、震惊、怪诞等"。它既不是审美客体的属性,也非主体的心态,"通常在复杂而又往往根本不同的情境和事件中显露出来,作为一种气氛,弥漫于该情境中的人与物之上,并以它的光芒穿透万物而使之显现"[②]。它是文学作品中的最高的审美价值。尽管茵加尔顿着眼于文学作品,尚未从音乐美学的角度加以阐发,但结合他一贯的理论思路,我们认为这种所谓形而上质在音乐作品里也是存在的。

茵加尔顿晚年致力于探寻艺术作品中的质素系统,他认为存在两种不同的基本质素:审美质素与艺术质素。"审美质素是指作品中直接引起美感的性质,如'纤美''漂亮'等性质;艺术质素则是作品中不直接引起美感,但却构成审美质素基础的一些形式上的性质,如语言表达中的'复杂''清晰''明澈'等性质。"[③]前一种质素可以理解为审美主体的价值判断,而后一种质素可以理解为对作品形式的一种中性判断。这些质素本身还不是价值,但却构成价值的前提与基础,它们特定的集合形成作品的价值。正如茵加尔顿所说:"这种价值是在给定的范围里对象所具有的诸质素的特殊集合体必然产生的结果。换言之,价值出现在诸有价值质素的确定的集合基础上。"[④]茵加尔顿晚年收集了二百多个不同的质素词项,并对之进行了归类和分析。收集这些质素无疑是困难的,但这种收集本身对音乐美学也是具有启示意义的,按照这个思路,如果能确立质素系统,对如何描述音乐中的感性体验也许不无裨益。

第二节　杜夫海纳的音乐美学思想

杜夫海纳(Mikel Dufrenne,1910—1995),生前曾任法国巴黎大学教授、法国美学学会主席和国际美学学会副主席,还曾任法国《美学评论》杂志社社长,是现象学哲学及美

① 于润洋:《现代西方音乐哲学导论》,湖南教育出版社,2000,131页。
② 同上书,132页。
③ 蒋孔阳、朱立元:《西方美学通史》(第六卷),上海文艺出版社,1999,428页。
④ 同上书,429页。

学的重要代表人物,某种意义上也是一位现象学美学的集大成者。其主要著作有《审美经验现象学》《诗学》《为了人类》《美学与哲学》等。杜夫海纳尽管没有专门的音乐美学著作,但其美学巨著《审美经验现象学》却涉及相当丰富的音乐美学思想。以下主要对这本书涉及音乐美学思想的部分加以介绍。

一、艺术作品与审美对象的区分

艺术作品与审美对象的区分是杜夫海纳现象学美学思想的核心,这一点来自他的一个很重要的概念,即知觉。如前所述,茵加尔顿将文学作品、音乐作品视作纯意向性对象,他秉承一种构成性理论,即认为是人的意向性活动构成了审美对象,审美对象与外在的实在对象根本不同,必须"任凭瞄准它的并构成它的主观活动来摆布"[①],由此导致一种不可避免的主观唯心主义的态度。而杜夫海纳则认为,审美对象是一种知觉对象,既然是一种知觉对象,那么在审美对象被呈现之前,它就只是一种潜在的、有可能向审美对象转化的艺术作品,而作为艺术作品,它是"自在的",因为在知觉之前,艺术作品已经存在了。就此而言,艺术作品是一个实在对象,它的存在是自律的,它"除了在参照意识时,都处于意识之外,是万物之一"[②]。杜夫海纳甚至认为艺术作品的自律性也"引发知觉,操纵知觉"。就此而言,杜夫海纳指出:"审美对象远非为我们而存在,而是我们为审美对象而存在。"正是因为他重视艺术作品的自律性,所以他高度重视表演环节的真实性,在谈到音乐的情况时他说:"在作品必须表演时,这种要求也是向表演者提出的。表演者清楚地知道有一种审美对象的真实性,他必须达到这种真实性。假如由于表演者的过失,真实性没有表现出来,它依然存在。"[③]

同时,杜夫海纳也认为审美对象又是为"我们的",这是因为艺术作品只有被表演、被欣赏,也就是被知觉,才能从潜在状态转化为现实状态,就此而言审美对象的存在有赖于我们的知觉。这里可以看出,对于审美对象的存在方式,杜夫海纳进行了严格的区分:那就是潜在的存在方式和现实化的存在方式。这一点对于音乐美学而言具有重要的意义,的确,一部音乐作品,当其尚未被知觉时,它只能被认为是潜在的审美对象,而通过表演以及欣赏,才能进入这部作品的呈现状态,也就是被现实化。

在音乐作品向审美对象转化的过程中,需要两个环节,一是表演,只有通过表演,作品才有可能被知觉,未被表演的音乐作品,"它存在于纸上,听候召唤……这些符号不是寻常

① [法]米·杜夫海纳著,韩树站译:《审美经验现象学》,文化艺术出版社,1992,243 页。
② 同上书,8 页。
③ 同上书,260 页。

的符号,它们预示着审美对象的产生……只有乐谱得到演奏,只有创作者再加上表演者,作品才真正问世"①。二是欣赏,通过欣赏环节,音乐作品完整地实现了向审美对象的转化。而一旦这两个环节完成,作为审美对象的音乐又返回为处于潜在状态的音乐作品。对于艺术的欣赏,杜夫海纳有一个特别有意思的看法,他认为欣赏者既是表演者又是见证人,他们并不仅仅只是旁观者,他们本身就是表演的一个组成部分。比如节目的观众他们同时也是表演者,"他们所表现出的庄重的表情、激动的情绪、严明的纪律,以及营造出的或隆重或喜庆的气氛,都使他们本身成了艺术作品,成了节目的组成部分"②。在音乐厅中,听众看起来处于一种静静的倾听的状态,杜夫海纳认为,这种沉默却有着特殊的功效,他们营造了一种寂静的氛围,保持一种凝神倾听的状态,而就是这种状态恰恰构成了音乐表演的一个必不可少的环节,因为只有观众的凝神静听才能激发表演者充分的演奏状态,试想在嘈杂而混乱的环境中,音乐的表演者通常不会有太好的心境把自己的才能充分发挥出来。

 作为作品的见证者,欣赏者必须与审美对象保持一定的距离,让自己变得公正和清醒,正如杜夫海纳所说:"人带给作品的除了认可之外,别无他物。"与此同时,作为见证者,杜夫海纳认为欣赏者与对象必须"既在其外,又在其中……"③。在谈及音乐作品与欣赏者的关系时,杜夫海纳说道:"通过音乐可以明白这个道理。在音乐会上,我面对着乐队,但我存在于交响乐之中。这样说也对:交响乐存在于我的身上,以示彼此的占有关系。但为了避免任何主观论色彩,倒不如应该说是主体在对象中的一种异化——有时也说着了迷。"④在作品与作为见证者的欣赏者关系上,杜夫海纳认为,需要深入作品里去,由此才能保证作品对欣赏者的操控。与其知觉理论相适应,他认为作品必须被见证人知觉,而且这个见证人必须扮演好自己的见证角色,作品才能被实现。与此同时,杜夫海纳高度秉持实在论的立场,强调作品的主动性地位,他认为,"作品期待于欣赏者的东西就是它给欣赏者安排的东西"⑤。由此,与茵加尔顿的立场不同,杜夫海纳认为作为见证人的欣赏者,不能随意添加作品中没有的东西,反对欣赏中的任意主观性。

 当然杜夫海纳并不反对欣赏者对艺术作品的自由解释,但这种自由乃是作为见证者的自由,也就是说是见证者在作品中的不同发现而导致的,而不是"在自己身上发现以后转移给作品的"⑥。由此,杜夫海纳强烈反对在艺术欣赏过程中做任意的想象、回忆,他认为这种想象需要抑制而不是鼓励,这样才能确保忠实于作品。

① [法]米·杜夫海纳著,韩树站译:《审美经验现象学》,文化艺术出版社,1992,39页。
② 苏宏斌:《现象学美学导论》,商务印书馆,2005,159页。
③ [法]米·杜夫海纳著,韩树站译:《审美经验现象学》,文化艺术出版社,1992,82页。
④ 同上书,83页。
⑤ 同上书,87页。
⑥ 苏宏斌:《现象学美学导论》,商务印书馆,2005,162页。

杜夫海纳通过瓦格纳的歌剧作品《特里斯坦与伊索尔德》阐明了审美对象如何出现的问题，既然审美是一个知觉的过程，那么对歌剧的脚本的阅读仅仅只是对一个文学性文本的知觉，而不是对歌剧的感知，因为面对的绝不是歌剧这个审美对象。同样，对乐谱的阅读也不是面对歌剧这个审美对象，因为乐谱仅仅只是一些符号，而这些由作曲家创作出来的符号只是一种指示，"命令演奏者应该将其变为声音，命令听众应该将其作为声音来听，而不是作为符号来读"①。即使听众将乐谱带进音乐厅，也是为了边听边读，而听始终是目的。在知觉过程中，导演、舞台布景、邻座的观众等等都构成表演的一部分，但不是审美对象。那么审美对象是什么呢？是演出《特里斯坦与伊索尔德》的演员吗？显然也不是，因为在演出中演员被中性化了，演员被观众感知不是作为演员而是作为他演出的作品。除非演员的演出出了某种状况，比如说演得走了样，观众才会注意到演员。那么，歌剧的主人公特里斯坦是审美对象吗？杜夫海纳仍然予以否定，因为特里斯坦仅仅只是一个非实在的对象。

那么审美对象究竟是什么呢？杜夫海纳认为："我所感知的既不是演唱者，也不是正在歌唱的特里斯坦和伊索尔德，我所感知的是歌唱：是歌唱而不是声音，是配有音乐而非乐队伴奏的歌唱。我来听的就是这歌词和音乐的整体。这整体对我来说，就是实在的东西，就是它构成审美对象。"②

二、感性、形式及意义

作为审美对象的音乐作品，其本质又是什么呢？杜夫海纳认为就是感性，感性是其美学理论中一个重要的概念，在他看来，审美对象之所以成为审美对象，其不可代替的东西，就是艺术作品在呈现时给予的感性。由于音乐自身就是非再现的，所以它"最先引起我们对感性的美妙的注意"③。音乐中的感性最为显著，它"就是我试图沉浸在其中的这种音乐的满溢，就是我试图把握其细微差别并跟随其展开的这种色彩、歌唱与乐队伴奏的结合……我来的目的是把我自己向作品开放，是领略在造型、图画和几乎是舞蹈的一致配合下的这种音响的激扬，领略这种感性的最高峰"④。在杜夫海纳看来，即使是作品的观念性的东西，也需要深深地介入感性之中，观念离开了感性显示之外并不能存在。而且，在审美知觉过程中，为保证感性的纯正和完整，类似于邻座观众头部的摇动等可能

① [法]米·杜夫海纳著，韩树站译：《审美经验现象学》，文化艺术出版社，1992，31页。
② 同上书，35页。
③ 同上书，170页。
④ 同上书，36页。

影响感性、与观赏无关的东西统统中性化,由此使得感性得以把握音乐的意义,使得意义充满秩序,而音乐的意义内在于感性。

谈到音乐中的感性就不能不谈到形式问题,对此杜夫海纳也予以了充分关注。传统的看法经常把形式与内容对立起来,但杜夫海纳显然具有明显的一元论倾向,他高度强调艺术作品中形式的意义,在他看来,形式不是与内容相对立的。他说:"只要我们不再把形式和内容对立起来,只要我们看到审美知觉是如何在形式中把握内容的,那么包含内容的这种形式便变成真正的格式塔。"①在再现性艺术中,再现的对象构成艺术的主题,而音乐的非语义性、非具象性导致其缺乏这类主题,而形式则起到了代替所谓主题的作用,比如明确的形式规则。那么什么是音乐作品的主题呢?杜夫海纳认为是音乐的主旋律,"旋律已经是像知觉所把握的那种作品的表现:为了赋予审美对象以最高形式,表现替代了再现,或者避免以再现作为过渡"②。因为杜夫海纳反对把形式界定为轮廓,也反对将形式归结为材料,形式就是构成感性也激发感性的东西,所谓形式就是感性的形式。特别是对音乐这种非再现的艺术而言,形式的全部职能就是统一感性,也就是说感性本身就内在于形式。而且,杜夫海纳还认为"形式是对象赖以具有意义的东西"③。

音乐中的意义又是什么?在杜夫海纳看来,音乐的意义是非概念性的东西,它只能存在于感性之中,"这意义完全是一种精神性的东西,情感性的东西,是一种看不见、听不到的所谓'情感物'"④。最高的意义意味着一种统一性,它是各表现要素的亲密结合形成的。比如:"当依索尔德在一声爱的尖叫声——音乐为它配上了超乎常人的音调——中死去的时候,当她的姿势、歌声以及与之配合的灯光和音乐等等全都来表现激昂的情绪和爱情的难以理解的胜利的时候,当放纵开来而又被控制住的感性喊叫出某种只有它才能说出的东西的时候,我是面对着作品的,我懂得了作品。我懂了些什么呢?这里可以开始对意义无止无休地问:作品向我述说的东西意味着什么?不仅是作品用台词或多或少理性地向我述说的东西,还有作品用音乐更加纵情地向我述说的东西:这种奇迹般的激情的爆发,夜间的狂热情绪,为爱而死的这一离奇的主题。"⑤

三、作品及其表演:表演者不是作者的艺术

一部艺术作品,在它还没有呈现到观众面前时,还不是一个审美对象。对于需要表

① [法]米·杜夫海纳著,韩树站译:《审美经验现象学》,文化艺术出版社,1992,175页。
② 同上书,356页。
③ 同上书,177页。
④ 于润洋:《现代西方音乐哲学导论》,湖南教育出版社,2000,168—169页。
⑤ [法]米·杜夫海纳著,韩树站译:《审美经验现象学》,文化艺术出版社,1992,38页。

演者的艺术,只有通过表演者,作品才能呈现给欣赏者,正如音乐是由音乐家产生的一样。"只有人自己发音,小提琴才发音;乐器之于演奏者犹如歌喉之于歌手,它是演奏者身体的延伸。所以音乐仍然体现于人体,但这是经过乐器训练的人体,人体不得不进行长期训练使自己成为乐器的工具。"① 只有通过训练有素的身体,演奏者的演奏才能得心应手,音乐作为审美对象的感性才能自然流露,表演者表演的感性才能得到自由发挥。

基于他一贯的实在论立场,杜夫海纳区分了趣味与鉴赏力,通常认为趣味体现为个人的一种爱好,它是主观的和相对的,所谓"趣味无可争辩",而鉴赏力在杜夫海纳看来则是客观的,必须受制于作品,因而鉴赏时,欣赏者需要摆脱自己的感情,抛却自己的主观爱好,"是作品自身出现在法庭,对自己进行审判"②。就此而言,"有鉴赏力就能够超越偏见和成见进行判断,判断也因此而具有普遍性"③。

审美对象与作者的关系也是杜夫海纳探讨的问题,在审美对象中如何理解作者,解释学、结构主义、形式主义、英美新批评派、现象学等都有不同的思考路径。传统解释学把作者的意图视为作品的意义,因此要求重建和体验作者的原意,重视对作者书信、日记、传记、自述等资料的研究。结构主义、形式主义等则强调对文本进行纯形式的研究,反对探寻作者的意图。而杜夫海纳对作者问题的看法则体现了现象学独特的视角,那就是强调所谓现象学的作者而不是实际的作者的思路,现象学的作者是通过作品来解读的作者,也就是说作者的意识是凝聚在作品之中而不是之外的,现象学的作者也是审美经验意义上的作者,这与现象学强调"通过反思来把握内在意识的直接给予"的总体观点是吻合的,因此杜夫海纳并不主张历史解释学倡导的传记式批评。在杜夫海纳看来,作品并不能复原现实的作者,它"不能给我们提供在其他地方可以收集到的关于作者的资料,但它呈现出了作者的世界,揭示出一种历史所不能复原的作者的面貌"④。那么从作品中解读到的到底是一个什么样的作者呢?杜夫海纳认为实际上就是形成作者独特风格的东西,风格的个性表明了作者的独特性存在,这才是杜夫海纳所认为的现象学意义上的作者。

接下来的问题是何谓风格,在杜夫海纳看来,"风格是作者出现的地方"⑤。风格首先表现为艺术的形式技法,但它又不是简单的物质符号,而总是凝聚着作者独特的观念、态度。就此而言,风格也就是人,也就是作者的一种精神,而这种精神不是外在于形式技法,而是就体现在技法之中。正是风格与作者的这种关系,为我们通过技法所形成的风格特征去了解作者提供了理论依据。"当我们透过作品的技巧而把握到作品的艺术风格

① [法]米·杜夫海纳著,韩树站译:《审美经验现象学》,文化艺术出版社,1992,46页。
② 同上书,90页。
③ 苏宏斌:《现象学美学导论》,商务印书馆,2005,163页。
④ 同上书,179页。
⑤ [法]米·杜夫海纳著,韩树站译:《审美经验现象学》,文化艺术出版社,1992,135页。

的时候,我们自然地也就回溯到了艺术家的思想和态度。"① 对风格与作者关系的看法,正是杜夫海纳所谓现象学意义上的作者的另一种表述。

那么当我们对作者的现实情况并不熟知的时候,会造成欣赏者的审美障碍吗?特别是有时风格并不表现为某一位特定作者的个性风格,而表现为一种总体的流派风格特征时,比如我们惯常说到的浪漫主义风格、印象主义风格等,情况又会如何?杜夫海纳认为,即使在上述情形中,浪漫主义风格、印象主义风格作为一种风格,仍然具有某种主体意识存在于作品之中。杜夫海纳指出:"种类指的是我可与之交流的一种精神现实。尽管这种现实没有进入主体意识,它仍然是一种独特的现实。它像一个独特的人的动作或语言一样执着地呈现在我面前。它具有同样的意志力量,以同样的方式揭示同世界的某种活的关系。"②

因为杜夫海纳将作者与风格紧密地勾连了在一起,即使欣赏者对作者的现实情况一无所知,在面对作品时,也不会茫然不知所措,相反,"审美知觉或许会因此而更加纯净"③。过于关注现实作者,反而会干扰对作品的关注,会导致随意的添加,由此,杜夫海纳主张让审美经验直接面对作品,以产生更加直接的审美体验,从作品中去寻找意向性的作者,而现实中的作者乃是可以被审美经验所忽略的。

四、审美对象与一般对象的区别

在讨论审美对象的特性时,杜夫海纳高度强调审美对象的自足性,他是在将审美对象与一般能指对象区分的基础上来考虑这一问题的。如果说一般的能指对象有一个它所指的真实性,二者是分离的,一般能指总是返回到自身以外的东西,一旦建立了这种意指关系,符号在其所指面前就消失了。那么审美对象的所指对象则内在于能指,它是非真实的,即便有这种真实性的存在,它也是附带给予的。正如杜夫海纳指出:"任何作品,如果首先根据外部世界而不是根据自身希望成为真实的作品,如果它认为它表达真实(或是要我们去认识这种真实,或是要我们在真实中采取行动)因而它的意义能在真实中得到验证,那么这个作品就不是审美的。"④ 而且,从符号学的角度,杜夫海纳认为,在审美活动中,欣赏者应该参照的是审美对象自身,而不是外在的某种所谓主题或其他东西。在一般知觉活动中,总是力图超越符号而去寻找符号之外的意义;而在审美活动中,则必须始终保持知觉的存在而不能离开。因而"审美对象中的意志根本没有独立的存在"。对于艺术创作中

① 苏宏斌:《现象学美学导论》,商务印书馆,2005,181 页。
② [法]米·杜夫海纳著,韩树站译:《审美经验现象学》,文化艺术出版社,1992,140 页。
③ 苏宏斌:《现象学美学导论》,商务印书馆,2005,182 页。
④ [法]米·杜夫海纳著,韩树站译:《审美经验现象学》,文化艺术出版社,1992,148 页。

艺术家所受到的某些特定的促发因素,杜夫海纳认为这些根本就不能作为审美对象的主题,而真正的主题需要存在于作品本身,它只有在作品中才能被感知。以音乐为例,杜夫海纳举了一个例子:"任何对音乐的说明都立刻受到作品本身的评判。继贝多芬本人之后,我们完全可以说,《第十五弦乐四重奏》的行板表示病人痊愈以后满怀感激之情向上帝的祈祷。我这样说是不是真正表达了按不断变化的声调演奏的这些拉长的和弦所包含的意思呢?音乐诉说的东西只能用音乐来诉说。"① 依杜夫海纳的意思,贝多芬创作这部作品的动机可以探讨,它与作品有关联,但作为审美对象,这个动机却不是内在于作品的,更不能作为严格意义上的作品的主题,因为它不能被知觉。

五、表　现

既然音乐不能再现一个真实的外在世界,在杜夫海纳看来,它就是一个纯粹的表现的世界,而这种表现力来自何处?杜夫海纳指出,一方面,不能忽视对作品形式要素的分析,音乐作品中一些具有特殊意义的和弦或转调决定了其表现力,比如弗兰克的《前奏曲、赋格曲和变奏曲》的表现力正来自主题的重复出现、主题在不断加快的运动中的上升和从小调到大调的明显转变,《亚麻色头发的少女》的奇特优美之处则来自节奏和声调的优柔寡断。当然,这些孤立的各要素并不具有独特的表现力,它们的表现力必须在与整体作品的关系中才得到体现。因为作品的各个组成部分都起了协助表现的作用,因而真正具有表现力的是作品,"要认出作品的特征,必须从局部走向整体"②。

另一方面,这里所表现的实际上指的就是一种情感意义。与现实世界不同的是,在艺术作品中,"蕴含于其中的并不是具体的实体和事件,而是某种气氛,这种气氛则充满着独特的情感色彩"③。而由于音乐中感性如此明显,自然其表现也就愈益显著。对于艺术作品来讲,其作为表现的世界是如何保证其统一性的呢?杜夫海纳认为,这种统一性不是一个可以感知的空间的统一性,也不是一个可以合计的数目的统一性,而仅仅是一种服从情感逻辑的内部凝聚力。在音乐作品中,比如组曲或奏鸣曲的各乐章之间,速度可能都各不相同,甚至存在巨大差别,但却仍具有气氛的统一性,在气氛的发展过程中,其本质并未得到影响。杜夫海纳举贝多芬的《第九交响曲》为例说道:"《第九交响曲》之所以享有盛名,大概是因为这种令人赞叹的气势,把我们从开始时的窒息气氛,经过谐谑曲的先是狂烈、继而舒缓的发展和柔版的沉思,最后引向一种胜利的、友好的自由欢乐气氛,而气势的劲

① [法]米·杜夫海纳著,韩树站译:《审美经验现象学》,文化艺术出版社,1992,156—157页。
② 同上书,366页。
③ 于润洋:《西方现代音乐哲学导论》,湖南教育出版社,2000,171页。

头从没有中断,精神上的统一性——乐章本身——也从没有遭到破坏。"①

六、音乐作品的时空结构

通常认为,音乐是一种时间艺术,但这个时间不是客观的时间,而是作品本身就是时间和空间的。与此同时,作为音乐艺术,它与空间不是完全没有关系,正如绘画并非与时间无关。在杜夫海纳看来,时间可以用空间来表明,"经验的时间通过空间的中介变成已认识的、可以测定的时间,变成一种我可以控制的时间"②。

杜夫海纳从和声、节奏和旋律三个方面对音乐作品进行了分析。

1. 和声

在讨论和声问题之前,杜夫海纳澄清了一个我们常常忽略的问题,那就是应该区分作曲家所创作的作品和听众感知到的作品。他借德施劳泽的看法阐明了自己的立场:"音乐家与他设计的形式之间的关系不同于听众与他们听到的东西之间的关系。"这个不同在于,对于作曲家而言,音乐作品是生产性的;而对于听众而言,音乐作品是纯粹知觉的。作曲家需要熟悉创作的规则,比如记谱法、配器法等等,这种生成性还受制于乐器的发展、特性等。"音乐家打交道的是由悠久而神奇的传统建立起来的声音系统,系统中音色的众多可能性本身受器技巧的某种状况的限制,或者更简单地像在复调声乐中那样,受音乐家可能调配的演唱者的种种发声可能性的限制。"③

作为规则的和声并无必然的严格性,而具有灵活性和自发性,正如活的语言那样先有语言再有思考一样,和声规则基于基本的审美判断得以创造,而理论思考则服从于审美判断。杜夫海纳认为:"和声确定某种音响环境。"④音响环境也就意味着作曲家选定了一个可以变动的空间,比如一个调式、一个调性以及全部调性方案。当然,和声在面向历史时具有某种开放性,伟大的音乐作品不断开拓它、扩大它,但即便如此,作曲家在以革新者的面目出现时,"他也遵守其他一些规则,这些规则与他否定的规则同样严格,也确定一个空间,而空间的界限是不能无限地扩大的,否则就会变成噪音"⑤。这一点在勋伯格的自由无调性及十二音音乐中体现得极为明显,勋伯格消解了传统的大小调调性和声,可以说是一个十足的革命者,但他的无调性及十二音和声依然体现了一种十分严格的规范性,确立了他自身的新的严格空间。

① 于润洋:《西方现代音乐哲学导论》,湖南教育出版社,2000,171—172 页。
② [法]米·杜夫海纳著,韩树站译:《审美经验现象学》,文化艺术出版社,1992,282 页。
③ 同上书,287—288 页。
④ 同上书,290 页。
⑤ 同上。

在谈到配和声时,杜夫海纳认为,它实际上是确定某种音素在某种调域中的过程,是一个空间化的过程。与此同时,"音素所占的位置永远是按某种可能的运动来确定的"①,它与运动相关,因此和声绝非静止不动的,而运动必须在空间中才可以进行,甚至它可以带动旋律,因为和声内部存在着一种动力,正是这种动力使得调性运动起来。杜夫海纳举了弗兰克的《D大调交响曲》证明了自己的看法,因为在这部作品中,众多调性可以被视作"在共同活动的两个极或看作是相互斗争的两种敌对力量,直到其中一种力量最终占优势为止"②。即使在调性解体之后的十二音音乐中,音与音的关系也总是处于一定的规则中,作曲家对音的选择也仍然是在音空间中进行的。杜夫海纳因此认为:"我们永远可以把音乐作品的调性基础说成是和声模式……和声模式是某种填充音响空间的方式。"③

在对音乐的感知过程中,我们往往只能感受到音乐的运动,很难去单纯感知和声,但在对作品进行和声分析时,情况就不同了,杜夫海纳借用德施劳泽的话表明了他自身的态度,"和声分析就是把过程转移到活动范围,把所变的东西转移到所是的东西,把时间过程转移到空间"④。和声分析抛却对时值和强度的考察,它构成一个观念性的空间,而这个空间是由创造的人所预先假定的空间。"这个空间使人们能表达音乐现实,使之成为可运用的东西。"⑤

2. 节奏

正如我们在欣赏音乐时很难单纯感知和声,作为音乐作品的重要特征,我们也很难单纯感知节奏,杜夫海纳认为,节奏必须归并到作品并融进作品之中才能被感知,"节奏参与整个音乐作品,它好似作品的生命的呼吸"⑥。与此同时,杜夫海纳认为,节奏又是空间性的,因为节奏所产生的运动是被生产出来的,而对作品进行分析也就是找出制造这种运动的方法,它需要确定一个节奏环境,因为节奏体现为某种运动,而运动必须在空间里才可以进行,因此"节奏环境的构成也可使我们把一段时间的特色归结为一种空间的模式"。由此,杜夫海纳指出,作为时间典型的节奏运动只能用空间的运动来测量。

杜夫海纳区分了外部节奏和有机节奏,所谓外部节奏即是运用人类的理智为音乐设定的各种节奏模式,节奏模式首先是一种形式上的测量原则,用杜夫海纳的话说,"这项原则就是一个尽可能简单的模式,使我分清音乐进行中的节拍并把多种多样的音响元素组织起来"⑦。节奏本质上是一种时间关系,它使人体会到时间的流逝,重要的是它体现的是一种时间的连续性。杜夫海纳指出,为了与这种连续性打交道,就必须要有规

① [法]米·杜夫海纳著,韩树站译:《审美经验现象学》,文化艺术出版社,1992,291页。
② 同上。
③ 同上书,291—292页。
④ 同上书,292页。
⑤ 同上。
⑥ 同上书,293页。
⑦ 同上书,294页。

律地采用一些时间单位来测量时间,使连续性有一个先后顺序。如何把握这种规律? 杜夫海纳指出了节奏模式的第二个特征,那就是节拍不仅标志着时间长短的比例,还标志着重音的交替。这种情况下,节拍不仅仅意味着时间的流逝,而且影响审美对象,比如四三拍不同于四二拍,而且"许多音乐概念都以重音分布情况为参照:乐曲开始处的不完全小节和阳性或阴性终止取决于强拍给予的音符;同样,切分音是格律重音和真正的节奏重音的对比"①。总体而言,在杜夫海纳看来,节奏是驯服时间的手段,其要点则在于节拍的周而复始的重现,没有节奏的时间,在音乐中无疑会令人无所适从。

除了以上外在的节奏模式之外,杜夫海纳还指出,比如华尔兹舞曲、玛祖卡或小步舞曲等具有典型意义的作品体裁也体现了某种节奏模式,这种模式给作品带来了一个补充规定,而这些属于作品内在的节奏。

节奏不是孤立存在的,它总是与和声和旋律结合在一起,所以杜夫海纳指出,分析节奏还需要从作品某些最重要的要素上去寻找,比如主题或对题的节奏,主题或展开的节奏,因为它们在音乐中担负着重要的功能。而在对这些要素进行节奏分析时,需要依靠知觉,也只有这才可能把音乐作为审美对象。正如杜夫海纳指出:"这时人们说的印象,比如激昂或恬静,紧张或松弛,空虚或充实,丝毫不是出于主观的印象,而是相反,表示音乐对象的现实性,因为音乐对象的本性就是通过这些印象来认识的。"②

杜夫海纳指出,当节奏脱离了纯粹的拍子与旋律、和声相结合,节奏这时更接近旋律成为乐句或作品的结构特征。这在贝多芬的作品中尤为明显,比如他的作品中的两个主题常常有一个节奏性更多于旋律性,而在复调作品中,更是各声部常常具有不同的节奏,形成复节奏,"这些不同节奏组成一个独一的节奏,作品仍保持其统一性"③,从而是多样性与统一性相结合。

既然音乐对象需要诉诸知觉才能成为审美对象,而且它具有自身内在的节奏,并且常常与音乐的其他要素混融在一起,那么作为分析的节奏模式有何意义呢? 杜夫海纳指出,节奏和节奏模式其实是对立的,因为音乐对象的节奏并非取决于外在的尺度,而取决于音乐自身的逻辑,它就是对象的存在本身。"它表示作品特有的时间过程,它测量的不是音乐对象所存在的一个时间,而是对象所是的一个时间。"④而节奏模式则是一种外加的客观时间和人为时间,是一种测量的因素。但如果模式不失去自身的形式特征,并不断地丰富自身,而且与作品的质的结构有机融合,那么节奏和节奏模式的差别就会缩小。在这个意义上,模式并不是完全外在于音乐对象的,我们只有首先确立节奏模式,而这种节奏模式激发了一种想象活动,由此参与音乐对象并进入音乐对象。就此而言,杜夫海

① [法]米·杜夫海纳著,韩树站译:《审美经验现象学》,文化艺术出版社,1992,296页。
② 同上书,297页。
③ 同上书,298页。
④ 同上。

纳指出，模式是弄清音乐对象的一种方法，因而它对理解音乐作品是必要的。"它们不需要让人们明显地认出来，像在分析中它们有这种可能那样，他只需要让人们感受到，好似一种邀请，请我们去完成一种使我们与音乐对象并驾齐驱的内心运动。"① 杜夫海纳举例说，当我们在面对一部不容易理解的作品时，如果发现了其中音乐的节奏模式，我们身上的感知突然就被激活了，音乐作品似乎就变得容易理解了。"于是节奏模式用来开动我们的想象，使之与音乐对象协调一致，模式使我们能与音乐对象齐步前进，参加同一种冒险。"② 如此一来，节奏模式就不再仅仅只是一个僵化的与审美无涉的物质手段，而参与了音乐创作和音乐理解的建构，并成为艺术家创作音乐作品的基本手法之一。无论作品的节奏多么自由灵活，它也必须需要节奏模式来支撑，否则作品就会被毁弃。

3. 旋律

杜夫海纳认为音乐中的节奏与和声都可以被还原为空间，但旋律却是不可以被还原为空间的东西。"旋律就是作为时间过程的作品本身。"③ 它是音乐的本质。尽管和声和节奏都被融入旋律，它们是旋律的某些方面的属性，但它们不能确定音乐，只有旋律才是音乐。当欣赏者从总体上把握音乐作品时，节奏模式和和声模式就与旋律融为一体，而一般不会对节奏和和声进行单纯的感知，它们似乎"消失"了，而旋律却根本不会有这样的消失，因为它是音乐的意义之根本，就此而言，"唯有旋律显示音乐并标志音乐的特征"④。因此，在杜夫海纳看来，旋律的地位高于和声和节奏。

涉及旋律的分析问题时，杜夫海纳强调了主题的重要性，在他看来，主题就是旋律展开的意义原子，它发动整个音乐创作，而且还是作品的本质，因而不可能有没有旋律性的、不带主题的音乐。"主题呈现于我们，好像作品是它产生的；而作品就是主题的展开。"⑤

由于音乐是在主题的展开中进行的，而主题是音乐意义的根本，所以杜夫海纳认为主题向未来的绵延实际上是意义的一种未来，它包含着种种打开时间的可能性，由此杜夫海纳就将意义与时间关联在了一起，因为意义只有在时间过程中才可以得到显示，因为意义求助于时间。

思考题

1. 如何理解将音乐看作"纯意向性对象"的现象学思想？
2. 现象学是如何阐述音乐时间的？
3. 试比较茵加尔顿和杜夫海纳的现象学音乐美学观点。

① [法]米·杜夫海纳著,韩树站译:《审美经验现象学》,文化艺术出版社,1992,299页。
② 同上书,300页。
③ 同上书,302页。
④ 同上书,303页。
⑤ 同上书,305页。

第四章　解释学音乐美学理论

解释学(Hermeneutics)在西方具有悠久的历史,最初是指古希腊一位名叫赫尔墨斯(Hermes)的神,相传他是宙斯的信使,专事传递众神的谕旨并加以解释,同时通过用词与对应的事物解释词的意义,因此从开始便具有解释的含义。

中世纪解释学成为一种专门对《圣经》进行训诂、解释的技术,与此相适应的是这一时期对音乐的解释也都被经学院神学家们所统治。

以施莱尔马赫(F. D. E. Schleiermacher,1768—1834)和狄尔泰(W. C. Dilthey,1833—1911)为代表,近代解释学发展成为具有方法论意义的学科,又称历史解释学。而至20世纪,通过海德格尔(M. Heidegger,1889—1976)、伽达默尔(H. G. Gadamer,1900—2002)的改造,解释学转化成了具有本体论意义的现代解释学,又称哲学解释学。无论是近代解释学还是现代解释学,对于音乐哲学都具有重要的启示。

第一节　历史解释学

历史解释学重要代表人物有施莱尔马赫和狄尔泰,把它引入音乐学领域的重要人物是克莱茨施玛尔(A. H. Kretzschmar,1848—1924)。以下分别叙述他们的思想。

一、施莱尔马赫的思想

施莱尔马赫是一位哲学家,也是一位神学家,他对于解释学的贡献,首先在于突破了以往解释学仅仅作为一种技术,单纯着力对《圣经》或其他文本进行具体考证、训诂和注解的局限,而将解释学上升到哲学的高度,正如他自己所说:"解释学是思想艺术的一部分,因此它是哲学的。"[①] 他使得解释学成为适应一切文本解释的具有普遍性意义的方

① 转引自蒋孔阳、朱立元:《西方美学通史》(第七卷),上海文艺出版社,1999,209页。

法论。并且他关注到了关于艺术的理解问题,这也是他的思想对于艺术包括音乐哲学最富于启示性的方面。

施莱尔马赫解释学思想的核心是所谓"避免误解",他认为艺术作品的意义就在于它原来的规定性,也就是作者的原意,而解释学就是"避免误解的技艺",这里当然是指要避免对作者及文本的原意的歪曲,而解释的目的则在于恢复和重建这种原意。

那么如何做到避免误解呢?施莱尔马赫提出了心理解释的途径,所谓心理解释即"要求审美理解的主体走进作品作者个人的精神世界之中,其根本目的是复制作者的原意,即复制作者通过语言文字表达出来的创作意图"[①]。在这个过程中,要排除掉理解者或解释者自身的主观性而获得一种客观的解释,这种心理解释乃是避免误解的基本方法。而这种心理解释除了重建作者的显性意识之外,还包括靠心理解释去接近作者的无意识,在此基础上,施莱尔马赫认为"我们必须比作者理解他自己更好地理解作者"。施莱尔马赫"把理解活动看成对某个创造所进行的重构,这种重构必然使许多原作者尚未能意识到的东西被意识到"[②]。问题在于,既然是作者的无意识领域,理解者又如何能保证获取的真实性和有效性呢?这里施莱尔马赫事实上已经意识到理解者对文本的理解和解释完全可能超出作者的原意,这一点又与他倡导的忠于、恢复作者原意的意图相悖。这表现出了某种理解主观性,也正是他思想中的矛盾性之所在。

另外值得注意的是,施莱尔马赫还看到了艺术作品的意义变迁问题,在他看来:"当艺术作品进入交往时,也就是说,每一部艺术作品其理解性只有一部分是得自于其原来的规定。""因此当艺术作品原来的关系并未历史地保存下来时,艺术作品也就由于脱离这种原始关系而失去了它的意义。"[③]正是因为这一点,就更需要深入原先的语境,去重建和体验文本和作者的原意,由此也就将那些在历史的进程中所丧失掉的某些东西重新找寻回来,从而达到对作品原初规定性的重构。

二、狄尔泰的思想

施莱尔马赫的思想被德国哲学家和历史学家狄尔泰所继承和发展,建立起了比较完备的近代解释学理论,又称历史解释学,所以狄尔泰通常被称为"解释学之父"。《精神科学导言》《关于描述性的和分析性的心理学观念》等是他的代表性著作。狄尔泰的解释学理论建立在他的生命哲学基础之上,认为人的生命活动是最高、最根本的本体。

① 蒋孔阳、朱立元:《西方美学通史》(第七卷),上海文艺出版社,1999,210页。
② [德]汉斯-格奥尔格·伽达默尔著,洪汉鼎译:《诠释学I——真理与方法》,商务印书馆,2011,276页。
③ 同上书,243页。

他区分了精神科学和自然科学,精神科学最主要的研究领域是人的生命活动,而人的生命活动如果不被领会、理解,其意义也无从显现,只有理解和解释才能把握生命的意义。这样狄尔泰就以生命哲学为基础,提出了他的解释学理论,他认为"理解与解释总是在生命本身之中"①。而要获得这种理解,艺术是一个重要的环节,何以如此?狄尔泰认为,艺术具有揭示人生之谜的作用,因为"艺术是通过不断被创造的艺术作品向我们揭示人生之谜的。艺术把人的心灵从现实的重负下解放出来,激发起人对自身价值的认识,它通过想象使人去过他永远不能实现的生活"②。如何获得对一件艺术作品的理解?在狄尔泰的解释学理论中,体验是一个极为重要的概念。在对艺术品的体验中,可以让欣赏者暂时摆脱现实世界,进入一种主客体水乳交融的状态。特别重要的是,狄尔泰的体验含有再体验的意思,也就是说,理解一件艺术作品,实际上应该去对作品的原意进行再理解,要做到这一点,理解者就必须走出自身的文化环境,"通过'体验'和理解,复原它们所表征的原初体验和所象征的原初的生活世界,使解释者像理解自己一样去理解他人"③。在这个再理解的过程中还需发挥理解者的想象作用。由此,避免理解者的主观态度,而寻求一种可以超越历史距离的客观理解。这一点与施莱尔马赫的思想一脉相承,当然我们需要注意到狄尔泰的体验概念是建立在他的生命哲学基础之上的,并未把作品中的那个"东西"而是把作品中的"人"的生活活动作为解释的终极目的。与此同时,需要注意的是,狄尔泰在强调重新体验的同时,也高度重视这种体验的创造性。狄尔泰将被解释的世界称为"第一精神世界",而将理解者基于想象的心灵活动称为"第二精神世界",他说:"精神的活动创造了'一个第二精神世界';这个世界基于'第一精神世界',然而却是由精神的工具——理解、评价以及概念的思考——创造出来的。人文科学的历史表明,对于已经发生的事件进行历史描述……不可能是,也不能指望它是记录事件的拷贝……对于历史事件的描述是一种根植于知识状况的、全新的精神创造。"④由此,通过第一精神世界与第二精神世界的交互作用,在这种富有创造性的重新体验的过程中,文本的意义产生了。

显而易见,与传统的纯思辨哲学和实证主义哲学相比,狄尔泰的解释学具有浓厚的历史感,他倡导一种以体验为中心的历史主义的方法对艺术进行理解和解释。在他看来,"对包括文艺作品在内的人的创造物的理解就必须是一种历史的、社会的理解……理解者就必须使自己的意识回到理解对象的那个特定的历史环境中去,去重新经历,设身处地地把自己设想为对象本身,尽量去重新体验对象的体验,在自己的心灵中使过去复活"⑤。在这个重新体验的过程中,狄尔泰极为重视对有关艺术品文献资料包括作者的书信、日记、

① 蒋孔阳、朱立元:《西方美学通史》(第七卷),上海文艺出版社,1999,214 页。
② 同上。
③ 转引自胡经之、王岳川:《文艺学美学方法论》,北京大学出版社,1994,293—294 页。
④ [英]H. P. 里克曼著,殷晓蓉、吴晓明译:《狄尔泰》,中国社会科学出版社,1989,292 页。
⑤ 于润洋:《现代西方音乐哲学导论》,湖南文艺出版社,2000,201 页。

言论以及其他作品产生时社会文化状况等相关材料的研究。狄尔泰重视这些材料当然不是为材料而研究材料,他的目的在于将这些材料最终变成理解者重新体验作品的内在生命,正如狄尔泰本人所说:"这些材料只是为他在自己的心灵中复活原来所产生出它们来的那些精神活动提供机缘。正是由于他自己的精神生命,并且与那种生命的内在丰富性成比例,他才能从而赋予他所发现自己所面临的死材料以生命。"① 在这种历史主义的理解和解释中,理解者同时也处于一种自我理解中,"解释者在理解过去的同时,也就是在加深着对自身的理解"②。理解者的生命力在这个过程中被增强、被升华、被超越进而体味出人生的意义。

尽管狄尔泰非常强调对艺术作品原意的体验和理解,但他认为这种理解并非一劳永逸的,他充分重视理解的历史性,任何理解者因其总是处于一定的历史语境中,而具有自身的局限性,理解者的经验总是处于历史的演变过程中的,因而"生活在特定历史条件下的人是永远不可能经验到客观历史现实的整体的"③。由此文本对于理解者而言就不能不具有一种敞开的开放性,所谓对作者原初含义和作品原初内涵的重新体验就只能是一个不断无限接近的过程。

总而言之,由施莱尔马赫和狄尔泰确立起来的历史解释学使得解释学成为具有普遍意义的方法论理论,值得注意的是,尽管狄尔泰区分了自然科学与精神科学,但其倡导的消除误解以达到客观的理解这一基本原则仍然不能不具有当时自然科学认识论的痕迹,这也许是其局限性所在。因为正如于润洋教授所指出,历史解释学在强调文本以及作者的重要性的同时,却忽略了在理解过程中"理解者主体自身的能动的创造性"④,同时要求理解者完全客观地重建不同于理解者当下现实情境的音乐作品产生时期的历史语境,几乎是不可能实现的。但我们意识到,历史解释学的历史视野对今天的我们仍然具有弥足珍贵的意义,对于音乐作品的理解和阐释也具有重要的启示意义,这一点将会在本章的最后加以讨论。

三、克莱茨施玛尔的思想

在西方思想史上第一个将解释学引入音乐哲学的是德国音乐学家克莱茨施玛尔,关于他的解释学思想主要体现在他的两篇论文《关于促进音乐解释学的建议》和《关于促进音乐解释学的新建议》中。

① [英]科林伍德著,何兆武等译:《历史的观念》,商务印书馆,1997,247页。
② 于润洋:《现代西方音乐哲学导论》,湖南教育出版社,2000,203页。
③ 同上。
④ 同上书,205页。

克莱茨施玛尔认为，音乐研究应该基于一种文化的视野，它"不能脱离作品赖以产生的当时的环境、情势、有关的事件，不能脱离作品创作的那个时代及其整个社会文化背景和传统，以及作曲家的思想、生活经历，并主张在这个基础上对音乐作品进行理解和解释"[①]。这一点可以说与狄尔泰的思想一脉相承。正是因为这样的基本的理论主张，克莱茨施玛尔强烈反对汉斯立克等倡导的形式—自律论的音乐美学观，反对所谓绝对音乐，他认为"没有绝对音乐这种东西"。值得重视的是，克莱茨施玛尔尽管反对形式—自律论的音乐美学观，但却高度重视对形式的探究，"他提出一个直接的诠释，从音程开始，节奏模式、和音，以及主题……"而对形式的关注并非就形式而谈论形式，而是试图寻找形式背后的精神内涵，"穿过包含在形式之中的感觉和观念的内容，找出身体之中的灵魂，呈现隐藏在一件艺术作品的每个部分中纯粹的思想，解释以及诠释整体"[②]。他反对对于音乐的理解仅仅流于感官印象，而要求作曲者和聆听者具有高度清晰的心智，对于器乐作品"要求能够看见藏在记号和形式之后的观念的能力"[③]。由此可以明显看出，克莱茨施玛尔试图从音乐的具体形式出发，并结合作品产生的社会文化及历史背景和作曲家的生活经历、思想等，经过阐释从而揭示出作品的精神内涵，而这种精神内涵往往就是情感。而且他反对当时流行的过于主观化、文学化的阐释，而追求一种相对客观的心理感受，在分析巴赫的《平均律钢琴曲集》第一首赋格的主题时，克莱茨施玛尔实践了他的思想，他说："它所蕴含的不是那种无限制的活力，更不是那种无拘无束的愉悦。当巴赫用下降的收束和经过精心设计的向主要音乐动机的上升使音乐主题的结构成型时，那种富于活力的冲动从下降和上升这两个方面被封闭起来，营造了一种抑郁的气氛；这主题从而表现出一种肃穆的心境，它努力升腾起来，以便获得对压抑、沉闷的一种抑制。"[④]这对音乐的描述无疑具有心理学的基础和深度，而不仅仅是一种纯粹的文学化的主观描写，从而使得施莱尔马赫的描述建立在某种共同感基础上而具有了一定的客观性。

克莱茨施玛尔的思想具有非常宝贵的意义，因为对一部音乐的解读，归根结底要从形式出发，一切的感性体验都是由形式所赋予的，但形式本身又不是一个僵死的与社会文化、作者无涉的物质符号，它背后隐藏着某种观念性的秘密，揭示这个秘密成为音乐学家的使命，因此就不能将形式与社会文化及作曲家的思想割裂开来，而应有机地加以融合，相互通约，相互映照。

[①] 于润洋：《现代西方音乐哲学导论》，湖南教育出版社，2000，207页。
[②] [美]爱德华·李普曼著，方铭健译：《西洋音乐美学史》，台北：台湾编译馆，2000，306页。
[③] 同上书，307页。
[④] 转引自于润洋：《现代西方音乐哲学导论》，湖南教育出版社，2000，209页。

第二节　哲学解释学

狄尔泰的历史解释学思想在当时并未产生广泛的影响,因此英国哲学家科林伍德称其为"一位孤独的、被人忽视了的天才",但在二十世纪,经过德国哲学家海德格尔、伽达默尔的改造,解释学完成了从方法论向本体论的转化,通常称为哲学解释学,这一有着深厚渊源的理论焕发出了新的生机,产生了极其广泛而深刻的影响。

提到哲学解释学,就不能不首先提到海德格尔这位哲学巨擘,他的《存在与时间》可以说是20世纪最重要的哲学著作之一。正是这部扛鼎之作,奠定了他存在主义主要代表人物的地位。在对西方哲学历史的梳理和批判中,海德格尔深刻地指出,在他之前的西方哲学,眼里只有存在者而遗忘了存在本身,所谓存在者,在海德格尔看来,泛指一切人和物,而存在"则指的是存在者的存在,它表现为存在者的出现,显露为某种现象,把东西摆出来"[①],也就是说存在指的是一种存在方式,而他的任务则在于揭示存在的本质。那么海德格尔如何去探讨存在呢? 在他的哲学里有一个重要的概念,那就是"此在"。所谓存在,其核心实际上是此时此地的个人的存在,这就是"此在",这样理解,他所谓的"此在"也就是人的存在。海德格尔的存在哲学的本质就在于通过此在去追寻存在的意义,而意义依赖于理解,因为在他看来,理解是"此在"也就是人的存在的基本方式。"人不同于其他一切存在物之处在于:只有人才可能关心自己的存在,询问自己存在的意义,决定自己存在的方式。人询问自己存在的意义,也就是在追求对自身存在的理解,于是,对存在的理解便成了人的最根本的特性。"[②] 既然理解是"此在"也就是人的存在的基本方式,而且"一切澄清解释都植根于此在的原本的领会中"[③],而理解需要凭借解释,反过来说,解释的目的在于理解,而且这种理解是对存在意义的理解,由此,海德格尔这里的理解及解释就不再局限于方法论层面,而是关乎人的生存意义的问题,从而完成了向生存本体论的转化。在他这里,"解释学美学主要不再是为审美理解提供一整套具体方法和规则,而是从存在的角度来思考艺术哲学问题"[④]。海德格尔思考艺术问题,都是从艺术作品如何揭示存在的真理这一本体论角度来进行的,由此艺术的本质与存在就密切联系在一起。这一本体论的转向对他的学生伽达默尔产生了重大影响。

① 陈嘉明:《现代性与后现代性十五讲》,北京大学出版社,2006,175 页。
② 于润洋:《现代西方音乐哲学导论》,湖南教育出版社,2000,213 页。
③ [德]马丁·海德格尔著,陈嘉映、王庆节译:《存在与时间》,北京:生活·读书·新知三联书店,1987,398 页。
④ 蒋孔阳、朱立元:《西方美学通史》(第七卷),上海文艺出版社,1999,218 页。

在海德格尔关于理解的思考中,有一个重要的概念,那就是"前结构"。在他看来,任何理解者必定处于特定的历史文化情境之中,要使用特定的语言方式,并具有某种先在的观念和前提,而这些都是在理解之前必定具备的,它们构成理解的"前结构",由此充分肯定了"此在"也就是人理解的历史性,从而超越了历史解释学试图达到对作品原初内涵及作者原意的重建或重新体验的客观主义的态度,这一点为后来的伽达默尔所继承,伽氏的偏见概念即来源于此。

伽达默尔沿着海德格尔开辟的道路前进,集十年之功,以1960年出版的《真理与方法》为标志,创建了完整的现代哲学解释学理论。除上述外,他还有《哲学解释学》《美学与解释学》等著作。

艺术与真理究竟是何关系?这涉及伽达默尔解释学理论的核心问题。对于真理的概念,他显然是建立在对传统认识论真理观的批判的基础上的,传统认识论的真理观指的是人的认识与对象规律的符合与一致,而艺术因为不能承担这种任务而被宣布与真理无关。伽达默尔的真理观则与此大相径庭,他认为,艺术因为能显现"此在"的存在,它是存在的一种基本形式,能够与哲学一道追寻意义的存在,因而艺术所蕴含的真理就是一种更为原初的真理,而"自然科学的经验不是最原始、最基本的经验,而是为了获取某种知识的目的而人为地构造出来的,它不是一切知识的唯一来源,它有自身的合理性,但并不比其他方法更优越、更基本"[1]。由此,可以说伽达默尔的真理观不是通常意义上的认识论真理观,而是一种显现存在意义的真理观,某种意义上说,他所说的真理便是存在的同义词。探讨艺术在他的理论体系中占有举足轻重的位置。他说:"艺术作品的经验包含着理解,本身表现了某种诠释学现象,而且这种现象确实不是在某种科学方法论意义上的现象。其实,理解归属于与艺术作品本身的照面,只有从艺术作品的存在方式出发,这种归属才能够得到阐明。"[2]

一、对艺术经验的分析

伽达默尔对艺术经验的分析具有浓厚的现象学色彩,他从游戏、象征和节日入手,分别揭示了艺术作品的存在方式、艺术意义的显现方式和艺术的时间性特征。

在伽达默尔看来,艺术与游戏具有某种相似性,但他对游戏的本质却与传统看法殊异,从与艺术经验的关系角度来讨论游戏,他并不认为游戏是一种行为,也不是指主体性自由,而是指艺术作品本身的存在方式。一般认为,游戏活动的主体是游戏者,而伽达

[1] 赵敦华:《现代西方哲学新编》,北京大学出版社,2001,119页。
[2] [德]汉斯-格奥尔格·伽达默尔著,洪汉鼎译:《诠释学I——真理与方法》,商务印书馆,2011,147—148页。

默尔认为"游戏的真正主体(这最明显地表现在那些只有单个游戏者的经验中)并不是游戏者,而是游戏本身"①。因为游戏具有自身自主的规则,因而归根结底,看似游戏者的表现实际上是游戏自身的自我表现,由此游戏在伽达默尔这里获得了独立自主的本体论意义。同时,游戏又是为观赏者而不仅仅是为存在者而存在,在不断重复的艺术表演和欣赏过程中,尽管每一次表演可能都有差异,但这些变化都无损于作品本身的存在,作为一种存在,作品仍然还是那个作品。就此而言,因为艺术与游戏的相似性,艺术作品作为具有独立自主性的存在,自身就可以表明某种意义,而并不只是指明某种意义,因为指明表示的是一种单纯的意指关系,它们之间的关系是外在的,而在"显现活动中,被显现者就建立在显现物的存在之上,它是通过显现才产生和获得其实在性的"②,并使得这种存在得以扩充。伽达默尔以绘画为例说明了这种存在显现及扩充,在他看来,绘画艺术与原型的关系实际上并不是一种简单的模仿,其中包含作者的再认识,总是有所突出和有所删减,因而在这种再认识的过程中,"我们所认识的东西仿佛通过一种突然醒悟而出现并被本质地把握"③,而且"原型通过表现好像经历了一种在的扩充(Zuwachs an Sein)。绘画的独特内容从本体论上说被规定为原型的流射(Emanation des Urbildes)"④。由此伽达默尔就克服了传统美学模仿论与表现论的二元对立模式,既不是模仿也不是表现,而是艺术自身作为游戏对存在意义的自我显现。

二、对艺术作品意义的理解

既然艺术作品自身可以显现存在的真理,那么对艺术作品意义的理解构成了伽达默尔解释学的核心。需要注意的是,伽达默尔不是从具体的方法论意义上来阐述理解问题的,而是力图建构"理解何以可能"的本体论体系,也就是说他要解决的是关于艺术理解的一系列基本条件问题。

1. 关于偏见

传统历史解释学致力于消除理解的偏见而达到对作品原初内涵和作者原意的把握,而伽达默尔则明确反对这种看法,他努力阐述偏见的不可避免性和合法性,他认为所有理解不可避免地包含着某种偏见,这种看法给了解释学问题以真正的推动。因为理

① [德]汉斯-格奥尔格·伽达默尔著,洪汉鼎译:《诠释学I——真理与方法》,商务印书馆,2011,157页。
② 蒋孔阳、朱立元:《西方美学通史》(第七卷),上海文艺出版社,1999,237页。
③ [德]汉斯-格奥尔格·伽达默尔著,洪汉鼎译:《诠释学I——真理与方法》,商务印书馆,2011,168页。
④ 同上书,206页。

解者都处于某种历史情境之中,都具有前述的海德格尔所称的理解的"前结构",而这种前结构构成了理解者理解的历史性。他说:"其实历史并不隶属于我们,而是我们隶属于历史。早在我们通过自我反思理解我们自己之前,我们就以某种明显的方式在我们所生活的家庭、社会和国家中理解了我们自己……因此个人的前见比起个人的判断来说,更是个人存在的历史实在。"① 就此而言,偏见不仅不应该被克服,相反还是作为历史存在物的理解者所不可避免的,它具有合法性。因此,问题不在于要摆脱偏见而达致绝对的认识论真理,而在于要区分合理的"真偏见"和错误的"伪偏见"。所谓"伪偏见",是理解者尚未摆脱某种功利和主观的态度而导致的,而要克服伪偏见,时间间距则显得尤为重要,时间距离可以过滤掉一些局部和有限的偏见也就是伪偏见。历史上有些艺术作品在作者在世的时候常常得不到应有的评价,这是因为这一时期的理解者因为某种功利的或主观的态度导致了伪偏见进而干扰了真正的审美理解,而"只有当它们与现时代的一切关系都消失后,当代创造物自己的真正本性才显现出来,从而我们有可能对它们所说的东西进行那种可以要求普遍有效性的理解"②。由此,"现在,时间不再主要是一种由于其分开和远离而必须被沟通的鸿沟,时间其实乃是现在植根于其中的事件的根本基础。因此,时间距离并不是某种必须被克服的东西……事实上,重要的问题在于把时间距离看成是理解的一种积极的创造性的可能性"③。

2. 关于效果历史

审美理解呈现出一种"效果历史"。在伽达默尔看来,任何理解者都具有历史的偏见,而任何理解者所欲理解的历史的对象,也不会是一个完全客观的自在客体,它是由带有合理"偏见"的理解者所认识的东西,因而历史就是历史与对历史的理解的统一。他说:"真正的历史对象根本就不是对象,而是自己和他者的统一体,或一种关系,在这种关系中同时存在着历史的实在以及历史理解的实在。一种名副其实的诠释学必须在理解本身中显示历史的实在性。因此我就把所需要的这样一种东西称之为效果历史。理解按其本性乃是一种效果历史事件。"④ 这里可以看出,伽达默尔试图弥合历史的主观主义和客观主义的分歧,因为历史不可能是完全主观的,因为它先于人的理解而存在,预先规定了理解的对象和方向,它也不可能是完全客观的,因为历史总是理解者所理解的历史,而理解者又不可避免地具有"偏见"。效果历史实际上是一种关系之中呈现的历史样式。

① [德]汉斯-格奥尔德·伽达默尔著,洪汉鼎译:《诠释学Ⅰ——真理与方法》,商务印书馆,2011,392页。
② 同上书,421页。
③ 同上书,420—421页。
④ 同上书,424页。

对于历史解释学倡导的重建体验,伽达默尔认为既不可能也无必要,设若如此,理解者将丧失对自身的自我理解,丧失发现自身的可能性。他说:"由于我们是从历史的观点去观看传承物,也就是把我们自己置于历史的处境中并且试图重建历史视域,因而我们认为自己理解了。然而事实上,我们已经从根本上抛弃了那种要在传承物中发现对于我们自身有效的和可理解的真理这一要求。"①对一件艺术作品的理解还含有理解者的自我理解,从这里可以看出,伽达默尔的思想与海德格尔对于理解的思考一脉相承,具有浓厚的本体论色彩。任何理解者除了置身于自身所处的时代,不可能有任何时间的魔力将理解者拖入其他的时代,因而他必然具有自身理解的视界,这构成他理解的起点、角度以及可能的前景,在此基础上理解者可以试图去理解作品本身所具有的视界,因为作品总是由特定的个人在特定的历史文化情境中创造出来的,因而带有作品自身的历史视界。伽达默尔倡导的是理解者的"自身置入"(Sichmersetzen),在他看来,所谓"自身置入"并非丢弃自己,而是带入自己,也就是在理解活动中带入理解者自身的视界,他说:"什么叫作自身置入呢?无疑,这不只是丢弃自己(Von-sich-absehen)。当然,就我们必须真正设想其他处境而言,这种丢弃是必要的。但是,我们必须也把自身一起带到这个其他的处境中。只有这样,才实现了自我置入的意义。例如,如果我们把自己置身于某个他人的处境中,那么我们就会理解他,这也就是说,通过我们把自己置入他的处境中,那么我们就会理解他,这也就是说,通过我们把自己置入他的处境中,他人的质性、亦即他人的不可消解的个性才被意识到。"②在这种"自身置入"中,形成理解者的视界与作品自身视界的融合,形成一种新的视界,这就是所谓"视界融合"(horizonverschmelzung),"视界融合"克服了理解者和作品各自的视界的片面性,而向着一种更高的普遍性提升。也就是说,在"视界融合"中,既可以发现理解者自身的存在,也可以有效地理解作品。

由此,伽达默尔指出,艺术作品的意义不能被视为一种绝对存在,而具有无限的开放性和生成性,它必然超出作者的原意,也超越创作它时的那个时代,因而对它的理解也必然具有历史性。他说:"艺术作品如果不打算被历史地理解,而只是作为一种绝对存在,那它也就不可能被任何理解方式所接受。"③"效果历史"的原则就将过去与现在勾连在了一起,随着历史的流逝,艺术作品只要还在履行着它的职责,其意义就不仅不会消亡,反而会随着不同历史时期的理解者的不同观念而产生了审美理解的永恒性。在伽达默尔看来,这种审美存在的同时代性和现存性一般被称为它的永恒性。效果历史的原则还为重视理解者的突出作用而直接启示了接受美学。

① [德]汉斯-格奥尔德·伽达默尔著,洪汉鼎译:《诠释学I——真理与方法》,商务印书馆,2011,429—430页。
② 同上书,431页。
③ 转引自蒋孔阳、朱力元:《西方美学通史》(第七卷),上海文艺出版社,1999,248页。

伽达默尔认为,理解艺术作品的过程实际遵循着问与答的对话逻辑,理解是在对话中实现的。每次理解的过程就是艺术作品与理解者的相互问答,在这个过程中,二者相互交流,相互理解,彼此向对方敞开自己。尽管艺术作品并不能像人一样与理解者说话,但当我们把艺术作品看成一个活的有灵魂的对象的话,理解者可以通过自己让文本说话。正如伽达默尔所说:"某个传承下来的文本成为解释的对象,这已经意味着该文本对解释者提出了一个问题。所以,解释经常包含着与提给我们的问题的本质关联,理解一个文本,就是理解这个问题。"①每一次审美理解,理解者都要试图探寻艺术作品的意义,这实际上是理解者向艺术作品提问:你要告诉我什么?而理解者理解了艺术作品的意义,也就意味着艺术作品回答了理解者的问题。与此同时,艺术对话中的问与答是一个双向的过程,艺术作品也向理解者提出问题等待回答。正如伽达默尔所说:"对我们讲述什么的传承物——文本、作品、形迹——本身提出了一个问题,并因而使我们的意见处于开放状态。"②在对话过程中,理解者与艺术作品之间不是认识关系,而是相互倾听、相互理解的关系,彼此是平等的。理解者没有居高临下的特权,对话过程的答案意味着又产生了一个新的问题,于是"又会突破原有的融合的界域,产生更大的界域"③。这样一种循环往复的过程,构成解释学的循环并产生新的理解。

第三节　历史解释学的新发展

20世纪60年代,在伽达默尔的哲学解释学产生广泛影响的同时,美国美学家、文艺理论家赫什(Eric Donald Hirsch,1928—　)复活了以施莱尔马赫与狄尔泰为代表建立起来的历史解释学,针对伽达默尔的理论展开了激烈的批判。赫什的主要著作有:《解释的有效性》《论艺术品的本体论地位之争》《解释的目标》等。此外,还有法国哲学家、美学家利科尔(Paul Ricoeur,1913—　),其主要著作有《雅斯贝尔斯的哲学和存在》《意志哲学》(第一卷)、《隐喻的规则》《解释学与人文科学》等。

① [德]汉斯-格奥尔德·伽达默尔著,洪汉鼎译:《诠释学I——真理与方法》,商务印书馆,2011,522页。
② 同上书,528页。
③ 赵敦华:《现代西方哲学新编》,北京大学出版社,2001,118页。

一、赫什的思想

如果说在伽达默尔的对话理论中,提问方式为"文本向理解者说了什么",赫什则认为这样提出问题既不正确,也毫无用处。在他看来,正确的提问方式应该是"在该文本中作者意指的是什么,我们进行解释的重点是否就是作者的重点"。由此,解释的目标应该就是探寻作者的意图,这一点可以说与历史解释学的思想一脉相承,而与伽达默尔的哲学解释学殊异。他曾尖锐地指责伽达默尔的解释学思想无视作者的意图,因为在伽达默尔看来,解释作品意义的侧重点在于理解者所理解到的,赫什说道:"一个文本的意义,即它的作者意指是什么,对伽达默尔来说纯粹是一个浪漫主义、唯心主义问题。"[①]他认为,如果作品的最佳意义不在于作者而在于批评家,那么批评家也就成了最佳意义的作者,而批评家由于理解各不相同,一个作者创作的作品会出现大量的有同等权威的作者也就是解释者,由此会造成解释学的混乱。由此,赫什呼吁"保卫作者",他强调:"我们应当把原意尊崇为最好的意义。"[②]与历史解释学相类似的是,他认为解释者应该深入作者的精神世界里去,通过各种途径把握作者的原意。就此而言,赫什对伽达默尔所忽略的作者意图的反驳无疑具有积极的意义。而他坚持认为的解释的有效标准仅仅只是以是否符合作者意图为出发点,并且认为众多不同的解释中,只有符合作者原意的才是正确的,不符合作者原意的都是错误的。这显然又抹杀了理解者的主观能动性,因为作者的意图有时仅仅是无意识的,既然是无意识的,又如何能保证解释者能够准确地切入作者的无意识领域呢?而且作者的意图有时并不一定能在作品中得以实现,甚至很多情况下,作者的意图与实际的表现还有相当大的距离,在这种情况下,将作品的意义完全归结为作者的意图显然过于片面。我们这里可以看到,赫什的思想仍然停留在传统科学认识论的真理观的基础之上,而没有考虑到艺术作品接受的历史性和复杂性。

赫什虽然极其强调对作者原意的把握,但他也不能不看到审美理解所具有的历史性,为了克服这一矛盾,他提出艺术作品的"意义(meaning)"与"意思(significance)"的区分,试图对此加以弥合。在赫什看来,艺术作品的意义也就是作者的意图,它是客观而唯一的,而作品的意思则来自作品的意义与别的事物的联系,"意思就是涉及另外某事物的意义"[③]。当意义被不同的社会历史、文化中的理解者所解释,意思也就产生了,由

① 转引自蒋孔阳、朱立元:《西方美学通史》(第七卷),上海文艺出版社,1999,258页。
② 同上书,263页。
③ 同上书,261页。

于历史、文化的变异性,意思也就成了可以变化的了。也就是说,意思以意义基础,意义是唯一的、不变的,而意思则是相对的、易变的。他说:"当批评家说意义是变化的时候,实际上他们只是指的意思的变化。当然,这样的变化是可以预料的,并且是不可避免的。作为与解释的区别,批评的主要对象就是'意思'。"①

问题在于,赫什把作者的意图视为解释艺术作品的唯一合法性依据过于极端了,尽管他也承认理解具有历史性和相对性,但设若作者的意图是艺术作品的唯一的意义,那么不同的理解是否具有合法性?如果是合法有效的,与作者的意图不完全吻合的解释岂不是与作者的意图相矛盾吗?这种与作者意图相抵牾的解释又如何获得合法性呢?如果历史上不同的理解不具有合法性,那么赫什区分意义与意思这两个概念又有什么意义呢?

二、利科尔的思想

利科尔的解释学美学主要是关于象征和文本的理论。

关于象征。利科尔认为艺术作品中使用的语言不同于一般的语言,具有一词多义和寓意功能。他说:"在词汇的层次上,词(如果确实已被称作词)总不止一种意义。"②正是词的一词多义和寓意功能,使得词总是象征着自身以外的某些东西,也就是说,作为词的能指总是指向能指之外的所指,而且不止一个所指。由此"……在解释中,根本不存在符号世界的封闭系统"③。作为符号,词汇总是指向符号之外,而不构成自身的封闭。利科尔认为,词的多义性实际上意味着存在的多义性。这样就从本体上把象征与存在结合了起来。

利科尔吸收了索绪尔的结构主义理论中的相关术语,他认为应该从共时性和历时性两方面理解意义的多重性。他认为一词多义是着眼于共时性的纬度,而从历时性方面来看,多重意义表现为意义的一种变化或一种转换。这种艺术作品的象征意义,经过理解和解释就得到了显现。

关于文本。利科尔认为它同作者的潜意识密切联系在一起,"这种包括广泛的文本观念不仅包含梦和症状的深刻统一,而且包含这两者同白日梦、神话、民间故事、俗语谚语、双关语和笑话的深刻统一"④。这里可以明显看出,利科尔吸收了弗洛伊德的精神分析理论。

① 转引自蒋孔阳、朱力元:《西方美学通史》(第七卷),上海文艺出版社,1999,261页。
② [法]保罗·利科尔著,陶远华等译:《解释学与人文科学》,河北人民出版社,1987,173页。
③ 转引自蒋孔阳、朱立元:《西方美学通史》(第七卷),上海文艺出版社,1999,266页。
④ [法]保罗·利科尔著,陶远华等译:《解释学与人文科学》,河北人民出版社,1987,267页。

利科尔认为文本具有自律性,文本一经作者创作出来之后,因为语境的变化,便成为一个不依赖于作者而独立存在的自律性结构,对文本的理解和阐释就是对内在结构及内在世界的揭示,这一点与结构主义高度一致。他说:"文学作品和一般意义上的艺术作品的本质特征就是,超越它们自己产生的心理学—社会学条件,从而使自己面向无限度的系列读物。"① 由此可以看出,利科尔并不同意赫什要到作者的意图里寻找作品的看法,而强调理解者的话语与文本的话语的结合,从而产生新的意义。他说"阅读就是把一个新的话语和文本的话语结合在一起。话语的这种结合,在文本的构成上揭示出了一种本来的更新(这是它的开放特征)能力。解释就是联结和更新的具体结果。"② 这一点反映出他与伽达默尔一样对理解者的高度重视。

同样与伽达默尔的理论相近似的是,利科尔认为对文本的理解就是对自我的理解,因为"文本是我们通过它来理解我们自己的中介"③。但与伽达默尔不同的是,利科尔并不认为理解是与文本对话的过程,而是读者通过创造性的想象,"揭示出字面意义背后的深层的隐喻意义"④。

第四节　解释学对音乐学的启示

无论是历史解释学还是哲学解释学,对音乐学的各学科都具有重要的启示意义,因为无论是音乐哲学还是音乐史学、音乐批评、民族音乐学甚至包括音乐表演都涉及对音乐作品意义的理解问题。传统历史解释学对音乐学的重要启示在于对作者原意的把握,这一点现在恰恰为很多人所忽略。一部音乐作品、一个作曲家或音乐现象都不能不是一定历史条件、一定文化环境下的产物,我们在进行理解时也就不能单纯、孤立地完全用现代人的审美观来看待,而需要将其置入作品产生时代的历史、文化环境中加以审视,也就是历史主义倡导的"同情的理解"。正如于润洋先生在评价狄尔泰的理论时所说到的:"狄尔泰的释义学思想中珍贵的、合理的因素在于它重视艺术作品的社会—历史内容,强调对艺术作品的社会—历史地理解,在于它的自觉的历史感。"⑤ 比如对于中国20世纪初兴起的学堂乐歌,用现在的眼光来看,当然会失之简陋,而且也缺乏创造性,但如果将其置于20世纪初中国国门刚刚打开,西学东渐尚处于起步阶段这一历史语境下,学堂乐歌对于中国20世纪音乐发展的意义显然毋庸置疑。

① [法]保罗·利科尔著,陶远华等译:《解释学与人文科学》,河北人民出版社,1987,142页。
② 同上书,162页。
③ 同上书,146页。
④ 蒋孔阳、朱立元主编:《西方美学通史》(第七卷),上海文艺出版社,1999,270—271页。
⑤ 于润洋:《现代西方音乐哲学导论》,湖南教育出版社,2000,173页。

一、历史解释学的意义

历史解释学重视艺术作品中作者的原意,对我们理解艺术作品也具有重要的启示意义。作曲家在创作一部作品时往往具有自己的创作意图和表现目的,如果说对于一般的欣赏者而言,可以忽略掉作者的创作意图的话,那么对于作品的解释者而言,一部作品绝对不仅仅只是一个审美对象,而转变成了一个学术对象,这时理解者的目的在于对感性样式的深度追问和探索。这种情况下,理解作者的创作意图是理解乃至于解释音乐作品的重要环节。作为解释者,我们总是试图挖掘居于纯粹的感性体验之外的秘密,换句话说,面对作品的感性外观,解释者力图去回答:作者为什么要这样做?他想表达什么?他是如何表达的?他的表现意图与作品的形式特征有何关联?他的表达是否成功?唯有如此,才能更深入地理解、解释一部音乐作品。正如我们解读一场足球比赛,我们绝对不可忽视教练员的战术意图一样,如果对教练员基本的战术意图都不了解,又如何深刻地解读一场比赛呢?而对音乐这种非具象性、非语义性的艺术门类而言,作者深层的创作意图仅凭感性体验是很难了解的。在一部文学作品中,读者可以通过具体的文字相对容易地把握作者的原意;在绘画作品中,欣赏者同样可以通过具体的造型在一定程度上理解作者的创作意图;但由于音乐作品欠缺这种语义内涵及具体造型,要把握作者的原意就显得更为困难。这种情况下,要把握作者的创作意图,通常需要了解作者所处的时代状况,掌握能反映作者创作思想的书信、日记、自传、回忆录等第一手资料,这些对于尽可能去接近作者的创作意图具有举足轻重的意义。这也正是历史解释学带给音乐学的积极意义。

当然,需要指出的是,历史解释学将作品的意义理解为作者的原意显然具有极大的片面性,作曲家的创作意图并不能等同于作品的原意,作曲家的意图更不能享有作品原意的独断性地位。我们认为,接近创作者的意图并非就是承认作者的意图乃是作品的全部意义所在,这是因为,在艺术包括音乐创作活动中,作者的创作过程有时处于无意识状态,对作者的无意识创作状态是很难把握的,常常需要凭借推测才能达到有限的把握,这种情况下,对创作者意图就难以获得把握的客观性,而且有时创作者并未明确阐述自己的创作意图,理解者总不能说这样的作品就没有意义可言吧?更重要的是,创作者试图去表达的并不一定就是他成功表达的,有时候存在创作者的创作意图与实际效果并不相吻合的情况,作品本身的效果有可能未达到或者超出创作者的意图,这些情况都是有可能发生的。因此,我们不能将创作者的创作意图等同于作品的意义。之所以要重视创作者的意图,乃是因为解释者可以借此与创作者的思想进行沟通,因为对于一部作品,如果不与创作者沟通,有些隐藏得很深的东西仅仅凭借感性经验是很难体会到的。当然在沟

通的过程中,解释者可以同意也可以不同意创作者的意图,解释者可以判断在作品中,创作者的哪些意图实现了,哪些意图尚未实现甚至失败了,也可以对创作者的创作意图本身给予或肯定或否定的评价。就此而言,理解作曲家的创作意图仅仅只是理解作品的一个重要环节而非全部,这是我们与历史解释学立场的区别所在。而一部作品的意义呈现,关键还在于解释者的揭示,关于这一点,现代哲学解释学给予我们重大的启发。

二、哲学解释学的启示

正如于润洋教授指出:伽达默尔"把释义学的重心从艺术作品这个客体转移到审美理解的主体方面来了"[①]。他不再把作者的原意作为艺术作品意义的唯一的、决定性的因素,而强调理解的开放性。音乐特别是纯音乐作品,其非语义性、非具象性特征,给理解者带来了理解的困难,但也正是这种非语义性、非具象性,使得对于音乐作品的理解可以摆脱明确的语义性、具象性的束缚,一部音乐作品面对不同的理解者时可以表现为敞开的开放性,在理解的过程中,理解者不断向这个敞开的开放性存在者注入自己的理解,从而使得理解展现出无限的丰富性。伽达默尔极为强调理解的历史性,这是他的理论上的一个重大突破,也是与狄尔泰的强调艺术作品的历史性特别不同的。如果说狄尔泰所强调的历史性在于作品产生的历史性,其指向着重回溯过去的话,那么伽达默尔则强调的是理解主体的历史性,其指向则是面向未来的敞开。所谓"合理偏见""效果历史""视界融合"都说明他把艺术作品意义看成是向未来不断生成、不断演化的过程。贝多芬的《第五交响曲》在历史上不断地被人们接受、理解,与这部作品诞生之初相比,社会历史状况不断在发生着变化,不同时代的接受者,会因为社会文化环境的变化,自身的"前结构"也就是观念、艺术经验、艺术趣味甚或个人的生活经历都各不相同,因而面对这部作品,不同时代的理解者以及同一时代的不同理解者,甚至同一个理解者不同的人生阶段都会呈现出巨大的差异性。应该说这些差异的存在都是合理的,而伽达默尔正好看到了这些差异性以及它们的合理性,这对于音乐美学具有重要的启示意义。

伽达默尔的时间间距理论对音乐理解也具有重要的启示。在音乐历史上常常会有这种情况,就是一部音乐作品在创作之初往往得不到合理的评价。伽达默尔的时间间距理论可以帮助欣赏者摆脱掉某些功利主义和主观的态度,过滤掉一些局部和有限的偏见,比如巴赫的音乐在他在世的时候并未得到足够的重视,只是到了浪漫主义时期才复活了,某种程度上,恰恰就是时间间距起了作用。巴赫在世的时候,他的作品不能不受制

① 于润洋:《现代西方音乐哲学导论》,湖南教育出版社,2000,193 页。

于某种功利的态度而形成伪偏见,而通过时间间距的洗刷,这种伪偏见被洗刷掉了,因而他的作品的价值就得到了显现。

然而,我们不能不注意到伽达默尔的解释学理论也具有明显的局限性。他强调历史视界与当下视界的融合,应该说这是非常具有启发意义的看法,但由于他过于强调理解的主体性,而从根本上反对历史解释学所倡导的重建式的体验,轻视对创作者创作意图的探究,因而所谓历史视界在他的理论中实际上在相当程度上被忽视了。这里一个重要的问题在于应该区分作为审美对象的音乐与作为学术研究对象的音乐。作为一般的审美对象,当然可以不用考虑感性体验之外的所谓历史视界而满足于音乐带给欣赏者的感性愉悦,而作为学术对象的音乐则不然,它基于感性体验之中,但却需要追寻感性体验之外的秘密,而这些显然需要借助于对作品形式的分析,需要对创作这部作品的历史、文化环境以及作曲家的创作思想有一些了解。这个问题事实上在前面有所涉及,这里仅举一个例子进一步说明。众所周知,瓦格纳曾经受到德国哲学家叔本华的意志哲学的深刻影响,他的歌剧作品《特里斯坦与伊索尔德》就是在叔本华的思想的直接启发下创作的,正是叔本华的哲学思想激发了作曲家的创作,决定了这部作品的基本形式特征和情感内涵,因此可以说《特里斯坦与伊索尔德》与叔本华的意志哲学内涵有着密切的联系。[①]但是,在一般的欣赏活动中,欣赏者可能很少从叔本华意志哲学的角度去理解瓦格纳的这一作品,这并不会太大影响对作品的体验和感受。但如果将这部作品作为音乐历史或音乐美学的一个研究对象,我们就不得不去关注这部音乐作品的感性样式与叔本华意志哲学的内在关联,从而寻求对这部作品的有效而深刻的解释,而不仅仅流于一般性的感性体验的描述。而这个过程是通过伽达默尔的对话理论得以完成的,在理解这部作品的过程中,理解者与作品进行"对话",而不只是单一地去认识这部作品,通过对话也就是所谓交际,真正达成历史视界与现实视界的融合,作品的内涵由此被揭示。

三、解释学理论发展的意义

从前文可以看出,赫什对意义与意思的区分,既捍卫了历史解释学所倡导的重建与体验作者原意的立场,又意识到了理解的历史性和相对性。他部分吸收了伽达默尔的哲学解释学中的思想,试图在二者中间做调和,也就是说,既要重视作者原意,又不忽视理解者自身的理解,这一基本的理论立场显然是积极而可取的。

① 关于瓦格纳的这部歌剧与叔本华的哲学思想的联系,参见于润洋《歌剧<特里斯坦与伊索尔德>前奏曲与终曲的音乐学分析》(《音乐研究》1993年第1、2期)及何宽钊《<特里斯坦与伊索尔德>前奏曲及终曲和声与德彪西印象主义和声的哲学—美学阐释》(《音乐研究》2011年第4期)。

如果说伽达默尔着眼于艺术理解的历史性而指出了理解的开放性的话,利科尔的象征理论则从语义层次强调了理解的多种可能性,这对音乐美学也具有重要的启示作用。音乐作品作为一种精神符号,总是不能不象征着符号之外的某种所指,也就是精神的东西,同时由于音乐的非语义性,这种所指又是开放的、多义的。从利科尔所说的——"话语也是通过进入理解过程,作为事件超越自身并变成意义"[①]——出发,我们认为,音乐符号的所指的开放性意味着音乐的意义超出了表层的乐句,而具有深层的隐喻意义,而这种深层的意义有赖于理解者的解释。利科尔吸收了索绪尔的结构主义理论中的共时性与历时性概念,区分了意义的多重性与意义的可变性,具有明显的综合倾向。对于一部音乐作品的理解的差异,有时是共时性层面上的多义性导致的,音乐的非语义性体现的实际上是音乐的多义性,这在解释当代音乐的时候殊为重要。而有时则是历史演变导致的,这里强调的是变异,也就是伽达默尔强调的理解的历史性,这在解释历史中的音乐作品的时候是一个重要的维度。

利科尔对文本自律性的强调对于音乐美学同样具有启示。的确,一部音乐作品一经创作完成,作为一种感性样式呈现于接受者面前,促成作品产生的那些作者的经历、意图、当时的社会文化环境的确就消退了,音乐作品作为一种自律性的文本直接与接受者接触,接受者在审美活动中直接获得感性满足。在这个意义上来说,利科尔的理论显然有其积极意义。然而,利科尔明确排斥作者的看法却不能不说具有明显的局限性,特别是对于以揭示作品的社会文化内涵而不仅仅满足于感性体验为使命的音乐学工作者来说,作品的社会历史文化内涵、作者的创作意图是不应该被忽视的,起码是不应该被排斥的。

总而言之,无论是历史解释学,还是现代解释学,都蕴含着重要的合理性,同时也有自身的片面性。二者之间应该是相互补充而不应是相互否定的关系,我们理应吸收各自的合理因素,深化对音乐作品的理解。正如于润洋先生指出的:"只有在理解对象和理解者、本来视界和理解者视界、对对象的理解和自我理解等等这一系列相互关系的问题上真正采取辩证唯物主义和历史唯物主义的主客体辩证统一的理论立场,音乐作品意义的理解问题或许才能最终得到合理的解决。"[②]

思考题

1. 历史解释学有何特点?对音乐学研究有何启示意义?
2. 哲学解释学有何特点?对音乐学研究有何启示意义?
3. 解释学理论有何新发展?对音乐意义的阐释你有什么见解?

① [法]保罗·利科尔著,陶远华等译:《解释学与人文科学》,河北人民出版社,1987,137页。
② 于润洋:《现代西方音乐哲学导论》,湖南教育出版社,2000,201页。

第五章 语义与符号学音乐美学

顾名思义,语义与符号学音乐美学把音乐视为一种语言或是符号,这两种观念的共通之处在于,相信音乐具有某种超越于自身之外的意义,即人类情感。可以说,二者是自古希腊以来的情感论音乐美学在20世纪的延续,在西方音乐美学发展史上具有重要意义。本章将对语义与符号学音乐美学中的两位代表人物,英国音乐学家戴里克·柯克(Deryck Cooke,1919—1976)和美国哲学家苏珊·朗格(Susanne K. Langer,1895—1985)的主要观点做一介绍。前者把音乐视为情感的语言,具体探讨了音乐的多种表情元素和表情术语,并以大量作品实例为证,带有较强的实证倾向;后者把音乐视为情感的符号,以格式塔心理学理论为基础,从宏观上分析了音乐形式与情感的结构同形关系,带有较强的思辨倾向。

第一节 柯克论音乐语言

戴里克·柯克是英国著名的音乐学家,曾任BBC广播电台音乐编辑,也曾修订马勒《第十交响曲》。《音乐语言》(1959)一书是柯克最有影响的理论著作,也是西方第二次世界大战以后最重要的音乐美学著作之一。在介绍该书内容之前,有必要简单说明其写作意图、研究方法和研究范围。用作者的话说,《音乐语言》的写作意图在于,要"把音乐作为一种能表现某些很具体的事物的语言来看待",通过对音乐语言的论述,让人们"客观地了解'纯'音乐的'情感内容'",从而"把音乐从理性美学(intellectual-aesthetic)的禁锢中解救出来,让它为人类服务"。① 为了实现这一意图,本书抛弃了传统的注重概念推理的哲学式研究方法,而采用实证研究方法,即以大量不同时期、不同作曲家的音乐作品为例,把作曲家用于其中的各种表情手段——音高、时值、音量、音色、织体等——加以分离,探讨哪种情感适合用哪种表情手段来表现。柯克认为,音乐仅仅是某一范围内的语言,而不是一种"洲际语言"。② 因此,他把自己所研究的作品范

① [英]戴里克·柯克著,茅于润译:《音乐语言》,人民音乐出版社,1981,4页。
② 同上书,5页。

围限定在欧洲调性音乐时期之内,换言之,他仅仅研究从 1400 年至 20 世纪 50 年代欧洲的各类调性音乐作品,超出该地域、时期的作品,如各种民间音乐、无调性音乐作品皆不在研究范围之内。

一、论音乐的情感本质

柯克认为:"音乐原料的本质是表情","音乐是表达情感的语言"[①]。他是通过将音乐与绘画、建筑、文学进行比较来阐述这一音乐本质观的。首先是音乐与绘画的比较。柯克认为,二者的相同点在于都可以表现现实中的物质对象,但表现的方式有所不同。音乐用声音,通过听觉来表现现实对象;绘画则用光线,通过视觉来表现物质对象。[②]柯克进一步指出,音乐表现物质对象有三种方法,其一是对有固定音高的事物如杜鹃、牧羊人的笛子、猎人的号角等进行直接模仿。其二是对无固定音高的事物如雷鸣、小溪的潺潺流水声、树枝晃动的喳喳声等进行近似模仿。其三是对不能发声的、纯粹由视觉辨别的事物如闪光、云彩、山峦等进行暗示或象征,如德彪西的夜曲《云》通过音响层次的变化来暗示云彩的光线层次的变化。柯克认为,以上三种方法的价值有优劣之分,若以作曲家主观经验介入程度的高低为标准,直接模仿是三种方法中价值最低的,因为作曲家不能选择自己所需要的音,只能搬用模仿对象发出的音,亦即作曲家主观经验介入的程度太低。而近似模仿和暗示、象征的价值则较高,因为它们给予了作曲家更大的自由度,更有助于作曲家把自己的情感投射在自然界的物质对象上。

其次是音乐与建筑的比较。二者的相同点在于皆使用不表达任何意义的原料来创造有意义的形式,如音响和石块,并且都符合比例、平衡、对称的原则。[③]音乐作品,特别是复调音乐作品的主题、材料的对位化组织与建筑中瓦片、石块的组织十分相似,它们都偏重于形式的构造,都能给人以纯形式美的享受。如果说复调音乐对材料的处理更偏重于形式,那么非复调音乐作品对材料的处理则更多地受到情感的支配。柯克说道:"一首非复调音乐给人们的感受则和绘画、文学相似;这种感受只部分地涉及到对作品形式的欣赏,这主要是由于它所使用的实际原料能引起人们的情感反应。"[④]因此,非复调音乐作品与建筑的相似性较小。

① [英]戴里克·柯克著,茅于润译:《音乐语言》,人民音乐出版社,1981,16、44 页。
② 同上书,9 页。
③ 同上书,13 页。
④ 同上书,15 页。

最后是音乐与文学的比较。由于柯克把音乐视作一种语言,因此,他认为音乐与文学的共同点在于"两者都用有声的语言来达到表情的目的"①。特别是文字中用来表现情感的愉快和痛苦的叫喊,在声乐音乐作品中同样存在着。但是,音乐与文学仍有两点不同:(1)在文学中,"一个字既唤起情感反应又表示了它的意义",而在音乐中,"一个音则不能表示意义,只能唤起情感反应"。②(2)音乐与文学在使用的材料和材料的组织方式上不同,"文学是把文字根据文字的造句法的逻辑加以理性的和情感的组织,使成为连贯性的陈述;而音乐则是把音符根据音乐的造句法的逻辑加以理性的和情感的组织,使成为连贯性的陈述"。③

二、论音乐的表情元素

在音乐为什么能够表现情感这个问题上,柯克认为,音乐语言之所以能够表现情感,是因为它由如下几种表情元素构成:音高、音值、音量、音色、织体。其中,最重要的是音高元素,音值、音量次之,音色和织体则作为"赋予特性的能因",仅对一定的音高、音值、音量起渲染和调色的作用。

先看最重要的表情元素——音高。柯克认为,音高元素表情的全部秘密隐藏在"调性音拉力"之中,因此,调性音拉力成了音乐诸表情元素的重中之重。所谓调性音拉力,即音阶上各音之间所具有的拉力,比如:在C大调音阶中,C音是稳定的,称为主音;G音是稳定的,称为属音,但它有回到C音上的拉力;E音也是稳定的,同样具有回到C音的拉力;其他各音则具有回到上述三个音的拉力,如降D音和D音拉向C音,降A音和A音拉向G音,还原B音上拉到C音等。问题是为什么音阶上的各音会具有这些拉力呢?柯克认为,原因在于这些音来自自然界中的"和声泛音系列"。④当一个音用一根弦来发声时,不仅整根弦在震动,它的二分之一、三分之一、四分之一、五分之一同时也在震动,这就向上产生了一连串的泛音,半音阶上的十二个音皆来自泛音系列。在泛音系列中,有些音出现较早,较易被人们听到,因而具有了基础性,而出现较晚、不易被人们听到的那些音则具有了附属性,同时也具有了解决到基础音的各种拉力。⑤

在论述了音高元素表情的基础——"调性音拉力"之后,柯克论述了各个音高元素的表情性质,他列举了六组音高元素。其一是大调和小调,它们是表情的两极,前者表现

① [英]戴里克·柯克著,茅于润译:《音乐语言》,人民音乐出版社,1981,36页。
② 同上书,37页。
③ 同上书,38—39页。
④ 同上书,54页。
⑤ 同上书,61页。

正面的情感,如喜悦、信心、爱情、安宁、胜利等;后者则表现反面的情感,如忧伤、恐惧、仇恨、不安、绝望等。其二是大、小三度,二者都是音阶中的稳定音程。前者表现了一种安定的、持久的快乐,运用于三和弦中,显得满足而幸福;后者表现出一种稳定的、持久的痛苦,运用于三和弦中,显得严厉而悲观。其三是大、小六度,二者都是音阶中的不稳定音程,需要加以解决。前者表现快乐,大六度音与主音构成一个柔和的不谐和音程;后者表现痛苦,小六度音与主音构成一个尖锐的不谐和音程。其四是大、小七度。大七度音具有向上进行到主音的拉力,表现出强烈的渴慕和希望;小七度音则具有向下到大六度音的拉力,表现痛苦、哀悼的情感,当用于大三和弦中且不加以解决时,小七度音表现出一种温和的伤感,而用于小三和弦中时,小七度音则具有更加忧郁的性格。其五是大、小二度。大二度音本身并没有表情的功能,只有当它用于大三和弦中时,才成为一个柔和的不谐和音,具有了渴望的性质;小二度音则表现了一种绝望的痛苦,当它用于小三和弦中时,是一个尖锐的不谐和音。其六是各种四度。正常的四度音是一个中性音,表现了少量的哀悼性格。增四度(同减五度)音一方面可以表现积极的渴望,另一方面也可以表现有害的、神秘的、破坏的力量,因而被中世纪人们称作"音乐中的魔鬼"。

　　再看其他表情元素。相对于音高元素的研究来说,柯克对其他音乐表情元素——音量、速度、节拍、节奏、音色、织体——的论述显得篇幅较小。关于节拍,柯克认为,其表情的基础在于重音,如二拍子的一强一弱,三拍子的一强两弱,前者较为坚实,有受约束之感,后者较为松弛,有纵情之感。[1] 节奏的表情基础则在于平滑节奏与急促节奏之间的对比。[2] 速度的表情特点可以概括为一个简单的等式:愈快等于愈激动。这与人的心跳、步行、跑步等行为是一致的。音量的表情特点同样有类似规律:愈响,强调愈多;愈轻,强调愈少。

三、论音乐的表情术语

　　与音乐的表情元素不同,音乐的表情术语不是一个音或音程,而是一个旋律音型,它们大量出现在不同时期、不同作家的作品中,有着特定的表情意义。柯克总共归纳了十六种音乐表情术语(中括号内的音可省略):其一是上行的 1-[2]-3-[4]-5 (大调),它表现的是一种向外的、积极的、肯定的愉快情感。其二是上行的 5-1-[2]-3 (大调),它表现了向外的愉快,但比第一种更纯洁、朴素。其三是上行的 1-[2]-3-[4]-5 (小调),表现了向外的痛苦情感,如一种宿怨、抗议。其四是上行的 5-1-[2]-3 (小调),表现了单纯

[1] [英]戴里克·柯克著,茅于润译:《音乐语言》,人民音乐出版社,1981,122页。
[2] 同上书,125页。

的悲剧性。其五是下行的5-[4]-3-[2]-1（大调），表现了消极的喜悦、痛苦的解除，有一种"回到家"的情感。其六是下行的5-[4]-3-[2]-1（小调），表现了对悲伤的接受与屈服、失望和沮丧等。其七是拱形术语5-3-[2]-1（小调），表现了剧烈痛苦的爆发之后，又退回到顺受之中。其八是1-[2]-3-[2]-1（小调），表现了沉思、不能缓解的忧郁和陷落于圈套中的恐惧。其九是[5]-6-5（大调），表现了乐观与喜悦。其十是[5]-6-5（小调），表现了痛苦的爆发。其十一是1-2-3-2（小调），具有阴郁的表情效果。其十二是1-[2]-[3]-[4]-5-6-5（大调），表现了最大限度的愉快和孩子们天使般的天真、纯洁。其十三是1-[2]-[3]-[4]-5-6-5（小调），表现了对痛苦的强烈肯定。其十四是8-7-6-5（大调），表现了安适、慰藉和愿望的满足。其十五是8-7-6-5（小调），表现了对悲哀的接受及消极的忍受。其十六是下行半音阶，表现了绝望、痛苦与疲惫。

四、论音乐创作与欣赏

在论述了音乐具有情感内容以及音乐为何具有这些内容之后，柯克提出了新的问题，即这些内容"怎样进入音乐中去？它又怎样从音乐中出来，进入听者那里去"[①]。由此，他进而研究音乐实践活动的两个重要环节——创作与欣赏，它们的要点有三。

其一，音乐创作的两个阶段。柯克指出，音乐创作可分为两个阶段，第一阶段是概念（conception）阶段。一部音乐作品总是产生于作曲家头脑中的某种概念，这概念可能来自四个方面：（1）一部文学作品。作曲家有强烈的把它写成音乐的愿望。（2）文学的观念。它可能是某种标题性内容，如柏辽兹的《幻想交响曲》。（3）仅仅是一种理想。作曲家受到这一理想的吸引，欲把它作为一首无标题器乐音乐的基础。（4）纯属音乐的冲动。如作曲家要写一部伟大的交响曲的冲动。伴随着上述概念的是作曲家复杂的情感体验，柯克称之为情感综合体（complex）。这一情感综合体一直在寻找发泄的途径，寻找表现和传达自身的手段，当它找到了适当的自我表现手段时，音乐创作就进入了第二阶段，即乐思具体化阶段，亦即灵感产生阶段。关于灵感问题，柯克有较为细致的论述。他在研究古今大量音乐作品的过程中发现，不同的作曲家总是创作出一些十分相似的旋律，他们不约而同地"返回到为数不多的同样的旋律片段上来"。[②] 受到这一现象的启发，柯克指出，灵感不是无中生有的，它来自作曲家对音乐传统的长期积累。作曲家长时期学习、聆听、创作过的各类音乐，表面上看，多数已经被遗忘，实际上却储藏在他的下意识之中，这

① [英]戴里克·柯克著，茅于润译：《音乐语言》，人民音乐出版社，1981，206页。
② 同上书，210页。

构成了灵感的源泉。一切的灵感,"不过是使另一个作曲家的实际主题……突然地回到自己的意识中来"。①

如果说,不同类型的音乐创作者在创作过程中都可能产生灵感,那么,怎样的灵感才是高质量的灵感?柯克认为,高质量的灵感是体现作曲家创造性想象力的灵感。他说,测定灵感的方法"只有一种,即在其中基本术语能上升到表面的'特定的形式'中的活力:在具有真正创造力的作曲家的下意识中,生命的气息用某种方式被吹送到基本术语中去。究竟是什么被吹送到基本术语中去?它只可能是那种神秘的、下意识的能力,即创造性的想象力"。②换言之,是创造性想象力把储存在作曲家下意识中的基本音乐术语转化成特定的表层音乐形式。那么,什么是创造性想象力呢?

其二,音乐创作中的创造性想象力。在音乐领域,创造性想象力既体现在旋律创作中,又体现在和声创作中,更体现在节奏创作中。一个旋律在没有被注入节奏生命的时候,它只具有表现一般类型化情感的潜力。只有当创作者通过他的创造性想象力将节奏冲力(rhythmic impulse)注入其中的时候,音乐旋律才能获得属于作曲家个人的、独特的表情性质。

同时,创造性想象力与作曲技术关系密切。二者的关系体现出音乐创作中理性与感性、有意识与无意识之间的关系。柯克首先指出,创造性想象力是一种下意识的能力,它往往能产生小型的音乐形式,如一个主题;技术则是一种有意识的能力,它用于组织较大的音乐形式,如一个乐章。这两种能力都是作曲家所不能缺少的。所谓"没有人会否认:无论一位作曲家多么富有创造性的想象力,如果他想要完成令人满意的形式,他必须掌握第一流的技术"③。随后,柯克提出了一个问题:在具体的创作过程中,究竟创造性想象力在何处停止,技术又在何处接任?亦即二者有没有先后之分呢?一种观点认为,首先创造性想象力产生了一个短小的旋律,之后,技术开始扩展这个旋律,使之成为一个大型的形式。柯克对此观点表示反对,他认为在具体的创作过程中,创造性想象力与技术并没有简单的先后之分,二者始终相伴而行。在创作的最早阶段,或在最小形式的创作中,技术就已经起作用了,此时的技术必须不断地经受下意识的创造性想象力的审查,不断被修正着,直到出现符合理想的形式为止。比如在贝多芬《英雄交响曲》第二乐章的草稿中,他对主题的每一次修正,都体现出其想象力对技术的审查,都是对理想形式的靠近。而在构造大型音乐形式的时候,技术同样得受到创造性想象力的监督,一旦技术脱离了创造性想象力,就会变得空洞、无意义。

其三,欣赏者如何把握音乐中的情感内容。柯克首先把欣赏者分成两类:一类是有

① [英]戴里克·柯克著,茅于润译:《音乐语言》,人民音乐出版社,1981,211页。
② 同上书,216页。
③ 同上书,259页。

乐感的,另一类是无乐感的。前者指能自然地对音乐产生情感反应的人,后者指不能自然地对音乐产生情感反应的人。而有乐感的欣赏者又可以分为专业欣赏者和外行。前者不但可以从情感上领悟音乐,还可以用理性分析它的形式;后者则仅能从情感上领悟音乐。柯克进而提出如下问题,即在音乐欣赏中,音乐形式是如何"变回"情感体验的?他的回答是:与作曲家一样,听众的记忆中同样储存着大量的音乐表情元素和术语,当他们听到一首音乐作品时,与之相似的一些记忆中的元素和术语就会被激活,同时,与它们相关的情感体验也就被唤起了。这正是音乐之声"转化成为"情感的过程。①

如于润洋先生所言,在20世纪50年代西方音乐美学高度崇尚形式的学术风气之下,柯克提出音乐的内容是情感,并认为音乐的内容与形式之间具有相辅相成、不可分割的关系,这不能不说是对形式主义音乐美学的一个有力反击,显示了柯克巨大的理论勇气。②然而,《音乐语言》一书仍有一点不足,柯克在论及音乐如何表现情感的时候,实际上主要是在谈音高如何表现情感。他使用了分离的研究方法,把音乐分解为音高、时值、音量、织体等要素,全书无论是论述音阶上各音的情感意义,还是论述基本表情术语的情感意义,实际上都是在暂时搁置其他音乐要素的前提条件下,孤立地谈音高与情感的关系,这未免有些不全面。柯克也意识到这个问题,他说,这种方法虽然是"唯一可行的",却又是"极不可靠的",因为"它把一个不可分割的整体的各个组成部分拆开,但各个部分是不可能单独存在的","每首乐曲都是一个整体,其中各种陈旧元素的表情效果,用新颖、独创的方式,在音与音、小节与小节、乐章与乐章之间互相渗透,互相影响。在每一上下文中,每个元素都以新的形式和新的表情整体结合在一起"。③若能先分别将音乐各要素与情感的关系作一研究,再综合运用这些成果对作品个例进行整体分析,或许会更有说服力。

第二节　朗格的音乐符号论

苏珊·朗格是美国著名哲学家、美学家。她生于纽约,曾学习大提琴和钢琴,父母是移居美国的德国人。在获得哲学硕士、博士学位后,朗格先后在拉德克里夫学院、特拉华大学、哥伦比亚大学、纽约大学任教,著有《符号逻辑导论》《哲学新解——理性、仪式与艺术的符号学研究》《艺术问题》《哲学随笔》等著作。《情感与形式》是朗格最著名的理论著述之一,该书在继承卡西尔(Ernst Cassirer,1874—1945)的符号论,吸收柏格森(Henri Bergson,1859—1941)的绵延论以及格式塔心理学的异质同构论基础上,从哲学

① [英]戴里克·柯克著,茅于润译:《音乐语言》,人民音乐出版社,1981,252—253页。
② 于润洋:《现代西方音乐哲学导论》,湖南教育出版社,2000,262—263页。
③ [英]戴里克·柯克著,茅于润译:《音乐语言》,人民音乐出版社,1981,141页。

符号学视角对音乐、绘画、文学、戏剧、雕塑、舞蹈等艺术门类的共性和特殊性问题进行了较为深入的思辨式探讨,并就语言符号与艺术符号的区别,艺术表现与情感形式、生命形式的关系,艺术创作的本质,艺术意义与直觉的关系等论题提出不少独到的见解。下面从三方面介绍此书蕴含的音乐美学思想。

一、论音乐与情感的关系

德国哲学家卡西尔认为,人是有能力创造符号的动物,语言、科学、艺术等都是符号创造活动的产物。朗格师从于卡西尔,吸收了他的基本理论,将符号分为两种:一是推理性符号,如语言;二是表现性符号,如艺术。语言可以描述各类现实中的事物并揭示它们之间的关系,还能明确地传达人们的思想和观念,在人类社会中有着不可替代的重要作用。然而,朗格认为,除了上述领域以外,似乎还有一个领域是人们需要表达却又无法通过语言来表达的,这便是人们的情感、体验、感受等"内在生命"活动的领域,它完全是一个非推理性的领域,是"逻辑'之外'的,维特根斯坦称为'不能说的',罗素和卡尔纳普把它看作为主观经验、感情和愿望的领域"。① 它只能通过艺术符号来表达。朗格认为,在诸艺术门类中,音乐是最富于情感表现力的一种,她曾说:"音乐是情感生活的音调摹写。"② 值得注意的是,朗格认为音乐所表现的情感是一种作曲家的"情感想象"。所谓音乐"表现着作曲家的情感想象而不是他自身的情感状态,表现着他对于所谓'内在生命'的理解,这些可能超越他个人的范围,因为音乐对于他来说是一种符号形式,通过音乐,他可以了解并表现人类的情感概念"。③

那么,音乐所表现的这种"情感想象""情感概念"指什么?朗格指出:"我们叫作'音乐'的音调结构,与人类的情感形式——增强与减弱,流动与休止,冲突与解决,以及加速、抑制、极度兴奋、平缓和微妙的激发,梦的消失等等形式——在逻辑上有着惊人的一致。这种一致恐怕不是单纯的喜悦与悲哀,而是与二者或其中一者在深刻程度上,在生命感受到的一切事物的强度、简洁和永恒流动中的一致。这是一种感觉的样式或逻辑形式。音乐的样式正是用纯粹的、精确的声音和寂静组成的相同形式。"④ 以上这个被人们广为引用的段落说明如下问题:音乐的"音调结构",或说是音乐之声的运动样式与人类的情感形式如情感的增强、减弱、流动、休止等运动状态惊人地一致,这种一致是"逻辑

① 蒋孔阳:《二十世纪西方美学名著选·下》,复旦大学出版社,1988,27页。
② [美]苏珊·朗格著,刘大基、傅志强、周发祥译:《情感与形式》,中国社会科学出版社,1986,36页。
③ 同上书,38页。
④ 同上书,36页。

上"的一致,或说是"感觉的样式"上的一致。这便是音乐之所以能表现情感,之所以成为情感生活的音调摹写的根本原因。若回到上文提出的问题,即朗格所说的音乐表现的"情感想象""情感概念"指什么,可以说,二者并非指人们在现实生活中真切体验着的实际情感,而是从实际情感中抽象出来的情感运动形式。正是在这个意义上,朗格说音乐所表现的情感是"逻辑地表现的情感"。① 在此,我们不难发现格式塔心理学异质同构理论对朗格的影响。

由于音乐的音调结构与情感的形式在运动方式上高度一致,故此,朗格借用英国美学家克莱夫·贝尔(Clive Bell,1881—1964)的命题——"有意味的形式"来描述之。朗格认为:"音乐是'有意味的形式',它的意味就是符号的意味,是高度结合的感觉对象的意味。音乐能够通过自己动态结构的特长,来表现生命经验的形式,而这点是极难用语言来传达的。情感、生命、运动和情绪,组成了音乐的意义。"② 朗格又说:"音乐有着意味,这种意味是一种感觉的样式——生命自身的样式,就像生命被感觉和被直接了解那样。所以还是把音乐的这种意味叫作它的'生命的意义'而不是'含义'为好。"③ 在上述引文中,朗格不仅将情感、情绪视为音乐的意味,还将生命经验的形式、生命自身的样式、运动也视为音乐的意味。这些概念有何联系? 据朱立元的研究,朗格所说的情感是一种广义的情感,它包括生命体从肉体到精神的全部感受,是生命体在与外部环境发生关联时所产生的主观体验。因此,"在朗格看来,情感、情绪就是生命活动的一部分,情感、情绪的消长形式也就是生命活动的形式"④。于润洋也表达了类似的观点:"朗格所谓的'内在生命'是指人类的精神意识领域中的一种充满生气和活力的东西,其实指的正是人类情感。"⑤ 据此,强调音乐表现生命经验的形式、生命自身的样式,正是认为音乐表现了情感形式的另一种理论表述。

二、论音乐的运动与时间

人们常说,音乐是时间的艺术,那么,音乐与时间有什么关系? 音乐的时间与现实中的时间又有什么不同? 这是朗格关注的另一重要问题。她认为,从哲学的角度看,音乐的组成要素并非人们一般理解的音高、时值、音量、音色、节奏等特征,而是某种"为感

① [美] 苏珊·朗格著,刘大基、傅志强、周发祥译:《情感与形式》,中国社会科学出版社,1986,63页。
② 同上书,42页。
③ 同上。
④ 朱立元:《现代西方美学史》,上海文艺出版社,1996,627页。
⑤ 于润洋:《现代西方音乐哲学导论》,湖南教育出版社,2000,274页。

觉而创造的虚幻的东西",是汉斯立克所说的乐音的运动形式。① 乐音的运动只可耳闻,不可目视,它恰恰构成了音乐的本质,也是音乐的构成要素。朗格指出:"一种专供耳朵而不是眼睛,从而是一种可听而不可见的形式的运动,这便是音乐的本质。"② 她又说:"音乐的要素是乐音的运动形式。但是在这个运动中没有东西在运动。声音实体运动的领域,是一个纯粹的绵延(或译延续——译者注)的领域。但作为要素,绵延不是一种实际的现象,不是一段时间——十分钟、半小时,或者一天之中的某一片刻——而是根本不同于我们实际生活中时间的东西,它与普通事物的发生过程完全无法比较。音乐的绵延,是一种被称为'活的''经验的'时间意象,也就是我们感觉为由期待变为'眼前',又从'眼前'转变成不可变更的事实的生命片段。这个过程只能通过感觉、紧张和情感得以测量。它与实际的、科学的时间不仅存在着量的不同,而且存在着整体结构的差异。"③

以上引文折射出朗格关于音乐时间的几个基本默认:

第一,音乐的运动并不是一种真正的物理性运动,因为声音并没有真正动起来,而是在众多声音交替、休止、延续的过程中,听者感受到了的某种存在于精神中的、虚幻的运动。正是这种虚幻的运动使人们在音乐审美过程中产生了一种独特的时间意象。

第二,存在着两种性质不同的时间。一种是钟表时间。它是按等长的刻度对真实时间的抽象,是可计量的、一维的时间,如十分钟、半小时。这种时间观念是理性的,虽在现实生活中具有实用性,但牺牲了时间感觉上大量丰富有趣的方面。另一种是经验的时间,或称为主观的时间、观念的时间。这种时间不可划分,它是一气呵成的过程,其中充满了张力体验。朗格指出:"充满了时间的现象是张力——肉体的、情感的或者理智的张力。时间对于我们的存在,正是由于我们产生了张力或消除了张力。它们的独特组成,它们的分裂、缩小或者合并成更长更大的张力的方法,都有助于形成时间形式的丰富多样性。"④ 在现实生活中,人与人、人与环境不断发生着互动,时而融洽,时而冲突,由此,人们时时刻刻都在体验着各种各样的心理张力。这些张力的持续、延展,构成了生命体对时间过程的鲜活感受。在音乐中,乐音的强弱、高低、缓急、谐和与不谐和等属性同样可以带给人们类似的张力体验,使人们感到紧张、激动或松弛、平静。由此,音乐中的时间体验与生命的时间体验得以联通。也正是在这个意义上,朗格说道:"生命的、经验的时间表象,就是音乐的基本幻象。"⑤

第三,朗格虽借用了法国哲学家柏格森的绵延概念来描述音乐的时间,但也指出,二者仍有不同之处。在柏氏看来,绵延是世界的本质,是唯一的实在,也是人们"内心深

① [美]苏珊·朗格著,刘大基、傅志强、周发祥译:《情感与形式》,中国社会科学出版社,1986,125—126页。
② 同上书,126页。
③ 同上书,127页。
④ 同上书,131页。
⑤ 同上书,128页。

处连绵不断地变化着的心理流","它不是清晰的、固定的,而是没有间断性的质的连续变化,是一种没有确定流向的、不可预测的流动。它是既无方向也无阶段可分的生成、变化过程"。① 时间本来的样子是绵延着的,而不是经过数学切割的。在朗格看来,音乐的时间的确与此相似,但柏格森所说的绵延是一种纯粹的绵延,一种无形式的流动,音乐的时间则具有自己的符号形式和组织,人们能从中区分出不同的部分。若将二者完全等同起来,便"丢掉了音乐上最重要、最具创意的揭示——时间并非一个纯粹的绵延,它比线性体系包含了更丰富的东西"。②

第四,由于音乐的本质是乐音的运动形式,因此,只有通过听觉,人们才得以感受到音乐的时间。朗格指出:"虚幻的时间从现实事件的连续中脱离出来。首先,它单凭唯一的感觉——听觉便可以完全感觉到,不用其他的感觉经验作为补充。它单独地把音乐变成完全不同于我们'常识'时间的东西";"为了我们直接完整的领悟,通过我们的听垄断了音乐——单独地组织、充实、形成它,从而展开了时间。它创造了一个似乎通过物质运动形式来计量的时间意象,而这个物质又完全由声音组成,所以它本身就是转瞬即逝的。音乐使时间可听,使时间形式和连续可感"。③ 在此,朗格反复强调了听觉对于音乐审美活动的重要性,这是对音乐审美不同于其他艺术审美的独特之处的着意凸显,具有积极的理论意义。

三、论音乐创作与表演

在朗格的美学体系中,艺术创造的实质即制造非现实的艺术幻象。④ 在这一过程中,艺术家通过艺术抽象,创造出为直觉所能把握的某种感性形式,如在音乐创作中,作曲家抽象出情感的运动形式,用音乐的声音材料表现之。通过这种艺术抽象,作曲家也创造了流动的时间幻象。朗格进而描述了音乐创作的过程,这一过程可分为两个阶段。其一是概念形成阶段。它发生在作曲家的头脑中,指作曲家对音乐形式的某种程度的突然认识。⑤ 此时,作曲家已对基本的音乐形式和宏观的音乐整体构架有了大体的认识,但仍是模糊且缺乏细节的。朗格指出:"音乐家可能坐在钢琴前弹奏着各种主题,在一个松弛的幻想曲中把它们掺合在一起,直到一个乐思或一个结构从这种遐想的声音中浮现出来。他仿佛忽然听到了整个的音乐形象,没有物理音调的差别,甚至还没有固定的音

① 金炳华等:《哲学大辞典·上》,"绵延"条目,上海辞书出版社,2001,998页。
② [美]苏珊·朗格著,刘大基、傅志强、周发祥译:《情感与形式》,中国社会科学出版社,1986,135页。
③ 同上书,128页。
④ 朱立元:《现代西方美学史》,上海文艺出版社,1996,624页。
⑤ [美]苏珊·朗格著,刘大基、傅志强、周发祥译:《情感与形式》,中国社会科学出版社,1986,140页。

色,但是整个格式塔毕竟把自己呈现在作曲家的面前,作曲家把它作为乐曲的基本形式来把握。"① 朗格十分重视作曲家对作品的最初认识,称之为"指令形式"(commanding form),认为它将影响作品的规模与质量。下一个阶段可称为概念具体化阶段。作曲家将要以总体的格式塔为尺度,把音乐的基本形式发展、扩大为一部完整而具体的作品,即一个有机形式。这是乐思清晰化的阶段,在这个阶段中,作曲家凭借其内在听觉、技术及知识,反复推敲、清理,对各种音乐材料进行选择。朗格说道:"一旦指令形式被认识清楚,作品便成为莱布尼兹所谓的'最佳可能世界',即创作者在诸多可能因素中的最佳选择。在一个有机结构中,每一个因素都要求许多次清理、准备和从其他成分中得到承上启下的帮助……如果他在艺术上确实才华横溢,那么他受过训练的头脑,就应习惯性地把每一个选择看得与其他选择有关,与整体有关。"② 也就是说,指令形式规定了作品的可能性空间,作曲家力图在这个空间中发挥其才智,做出最佳选择,创造出一个各因素彼此关联的、有机的艺术作品。

关于音乐表演,朗格也有论述。她认为,当创作者完成其作品乐谱时,作品还未完全实现,只有通过表演,作品转化为声音,才算是真正意义上的实现。所谓"表演是一部音乐作品的完成,是将一部乐曲的创作,从思想表现到有形的表现的一个逻辑继续……作曲和演奏,并不以乐谱的完成为界线简单地分成两个阶段,因为二者都是从指令形式出发,并被其要求与诱惑所完全控制"。③ 随后,朗格又对某些不合格的表演方式进行了批判。一方面,她认为真正的表演是具有创造性的行为,而非仅仅刻板背诵乐谱。许多演奏者虽在钢琴上弹奏着作品,却并未用心去理解作品,只是下意识、机械地动着手指。真正的表演与作曲一样,创作者在构思出整个指令形式后,要创造性地发展出作品的各种细节,而当表演者面对乐谱时,乐谱则构成了他的指令形式,他必须在乐谱规定的可能性空间中决定每一个表演细节,将作品所蕴含的情感充分地表现出来。另一方面,表演者不应将表演中的情感表现视为个人情感的宣泄,如果他这样做,便没有真正关注音乐本身,其演奏只能是一种单纯的生理反应,其手指仅在进行着"空泛的'唠叨'",其音乐表现也将变得不清楚、不分明,并缺乏深度。④ 朗格认为:"只要个人的情感集中于音乐的内容亦即乐曲的意味上,那么它就是艺术家工作的真正'核心'和动力。"⑤ 若结合朗格对音乐意味的理解,可以说,表演者的职责便是将音乐符号中的情感概念或生命自身的样式呈现出来。这种呈现看上去像是个人情感的表现,实际上并非如此。如前所述,在讨论音

① [美]苏珊·朗格著,刘大基、傅志强、周发祥译:《情感与形式》,中国社会科学出版社,1986,140—141页。
② 同上书,142页。
③ 同上书,159页。
④ 同上书,167页。
⑤ 同上书,166页。

乐与情感的关系时，朗格也曾说过，创作者表现的并非其自身的情感状态，而是人类普遍的情感概念。无论是创作还是表演，在表现情感概念这一点上是相通的，这里可见出朗格理论的前后一致性。

以上便是朗格音乐符号学理论的主要观点，从中可看出以下几个特点：第一，她在吸收格式塔心理学的基础上，对音乐与情感内容的关系做了较为深入的分析，认为音乐的运动形式与情感的运动形式具有高度的一致性，这是音乐之所以成为情感符号的原因。第二，朗格探讨了音乐形式与生命形式的关系，她时常将音乐的情感内涵、时间与人的生命体验联系起来，意味着她高度重视人的感性能力在艺术活动中的重要性，显示出其对柏格森生命哲学思想的部分吸收。第三，从朗格对运动、虚幻的时间、听觉等的重视，可见出她充分关注了音乐的特殊性。她一方面将音乐视为可以表现情感的符号，另一方面则认为音乐在哲学意义上的基本要素是乐音的运动形式。当她带着这种观念思考声乐音乐的时候，便很自然地认为在声乐作品中音乐是第一性的。所谓"当歌唱中一同出现了词与曲的时候，曲吞并了词，它不仅吞掉词和字面意义上的句子，而且吞掉文学的字词结构，即诗歌。虽然歌词本身就是一首了不起的诗，但是，歌曲绝非诗与音乐的折中物，歌曲就是音乐"[1]。以上现象被朗格称作"同化"现象，即歌词被音乐所同化。第四，同样出于对音乐的声音本质的强调，朗格认为乐谱并非作品的最终实现，只有当它通过表演转化为声音，才是真正意义上的实现，由此，音乐表演是音乐创作的逻辑继续。以上观点皆具有一定的理论意义。

当然，一些学者也指出了朗格理论的不足：《情感与形式》的译者之一刘大基曾指出：情感是人对客观现实的反映，它具有不变的一面，即遵循着某些生理、心理基本规律，也有可变的一面，即带有时代、地域、阶级等的烙印，而朗格"断言艺术表现人类普遍情感，实际上割裂了情感之中可变因素与不变因素的有机结合，强调了人类情感中的生理心理因素而排除了社会性因素"[2]。于润洋也曾表达了相似的见解："朗格的艺术符号理论更大的缺陷在于，作为一种艺术哲学，它缺乏社会—历史内涵"；"音乐表达情感固然不应该是个人日常生活情感的任意发泄，它是一个高度艺术抽象和概括的过程，在这点上朗格是对的。但当她一味强调这种情感只能是有关最普遍的人类情感的概念时，这种所谓的艺术抽象就未免走向了一个极端，有把千变万化、活生生的情感体验加以概念化的危险"[3]。的确，艺术创作、表演、理解活动与人们的社会生活、阅历总有着千丝万缕的联系，即便是最具抽象性的音乐艺术也不可能完全独立于它所赖以产生的社会、文化语境而存在。我们虽承认音乐运动形式与情感运动形式的一致性是音乐得以表现情感

[1] [美]苏珊·朗格著，刘大基、傅志强、周发祥译：《情感与形式》，中国社会科学出版社，1986，174页。
[2] 同上书，"译者前言"，17页。
[3] 于润洋：《现代西方音乐哲学导论》，湖南教育出版社，2000，292、293页。

的重要原因,却无法仅凭借这种抽象的一致性而感悟音乐艺术的深意,一切艺术作品最终都指向人的存在及人与环境的关系。由此,朗格的音乐符号论为我们留下了进一步探索的空间,只有将其理论观点与音乐史学、社会学、文化学理论知识贯通起来,并进行更多、更深入的具体研究,才可能真正把握所谓的"内在生命"或"生命经验"的鲜活性和丰富性,从而得出一幅更完整的理论图景。

思考题

1. 戴里克·柯克认为,音乐仅仅是某一范围内的语言,而不是一种"洲际语言"。如何理解这一观点?在他看来,音乐何以能表现情感?

2. 在苏珊·朗格的美学理论中,什么是推理性符号和表现性符号?为什么说音乐是一种能够表现"生命形式"的艺术?

3. 与绘画、建筑、文学相比,音乐在艺术表现上有怎样的独特性?

4. 人们从音乐中获得的时间体验有何特征?

第六章　现代心理学的音乐美学

20世纪，音乐美学突破了传统的哲学思辨的视野，出现了新的研究方向，现代心理学的音乐美学成为主要潮流之一。现代心理学的音乐美学的一个重要特征是试图从心理学的角度去研究音乐美学问题。同时，伴随科学技术的发展，不管是对音乐美的性质的描述，还是对音乐审美接受的问题的探讨，都表现出一些新的研究趋势。其中有几个方面值得重视。一是从实证的角度揭示音乐要素的各种指标，这主要得益于实证心理学的兴起，这股强大的潮流对整个20世纪的音乐心理美学研究产生着巨大的影响；二是从知觉和认知的角度对格式塔心理学的运用，试图解释听觉过程中的一些基本现象和原理，这在20世纪下半叶发展成为音乐认知心理学；三是从情感心理学的角度对音乐审美接受过程的解释，该解释具有综合认知结构的特征。

第一节　现代音乐心理学历程述要

音乐实证心理学兴起于19世纪后半叶。[1]起初的研究主要是对单个音调或音调组合的认知研究，霍尔姆·赫尔兹是其代表人物，他试图通过揭示音高被听觉所分析的过程，以及织体、音程、和弦、音阶、调性与音调的和谐结构相联系的过程，旨在为音乐美学提供一个科学的基础。霍尔姆赫尔兹试图在物理学和生物声学之间架起一座桥梁，并在音乐学和美学之间实现相互沟通，他的研究不仅带动了实证心理学的风气，而且开启了认知心理学的研究。他强调，音乐与纯感觉印象之间的关联比任何其他艺术都更加密切。同时，他还指出了人类耳朵的共同特性是不同音乐系统的基础，指出了艺术创造和文化差异的重要性。

斯图姆普夫（Carl Stumpf, 1848—1936）[2]通过与音乐家一起演奏教堂管风琴，从物

[1] 本章第一节现代心理学发展历史和第六节认知心理学部分参考了《新格罗夫音乐与音乐家辞典》"音乐心理学"词条的相关内容。Stanley Sadie, "Psychology of Music," in *The New Grove Dictionary of Music and Musicians*, Oxford University Press, 2001, vol.20, pp.527-562.

[2] C. Stumpf, *Tonpsychologie*, in *The New Grove Dictionary of Music and Musicians*, Oxford University Press, 2001, vol.20, p.532.

理和生理学的角度,对连续的音调和同时听到的音调的认知和判断进行了广泛的研究,他的结论预示了之后更多的控制性研究的结果。他讨论了诸如亮度、黑暗、尖锐、丰富、粗糙等音色的知觉维度,以及这些音色感知的物理(身体)关联。他发现,同样的音程距离,在高八度比在低音区感觉更宽。对音乐家来说,当一系列复杂的转调进行的时候,相对音高比绝对音高更为重要。各种音调(特别是八度、五度、四度、三度和六度)构成在知觉里融合成一种单个印象的谐和音响,而其他不协和音程则较少融合。霍尔姆·赫尔兹曾分析过快速节奏与不谐和音响的关系,这种关系与之后来所发现的感觉的谐和与否跟听觉的频宽临界点的相关关系很类似。对于单个音调而非真正音乐的强调归属于结构主义或者联想心理学的第一个实证心理学派。从此,心理学把分析对象指向了我们的知觉经验,训练有素的研究者采用分析内省法,可以找到经验中的最小元素和相互联系的原则。这个学派的代表是威廉·冯特(Wilhelm Wundt,1832—1920),他于1879年在莱比锡建立了第一个实验心理学研究室。他主要研究了节奏体验,包括循环听觉、动力感受和紧张、松弛的感觉。20世纪初,节奏研究成为心理学家的主要课题之一,他们把研究兴趣集中在具有速度与节拍重音变化的节奏组合的连续进行方面。在情感研究方面,冯特的情感理论假设了三个两级性的维度:愉悦与不快;兴奋与平静;紧张与松弛。这对之后的音乐情感表现研究产生了一定的影响。[1] 20世纪初,结构主义和分析反省心理学很快就被欧洲格式塔心理学和美国行为主义心理学所取代。格式塔心理学家认为,知觉的目的就是找到一种良好的形态(模式或格式塔),总体大于部分的总和。格式塔的主要原则表现为亲近性原则、相似性原则和良好继续原则。刚开始的时候,这样的例子在视觉艺术领域被大量揭示,在音乐中还不是很普遍。比如,旋律变调之后,原先属于某个调的音会较少地出现在新调之中,然而,旋律却被感知为是相同的,这种情况下,旋律通常是被一个很小的音程所控制并以相同的音色被表现出来的。当然,格式塔原则在节奏中也有体现。弗雷斯(Fraisse)以速度长度和速度范围来描述节奏,这样节奏的长短因素虽然很清楚,但一些细微的不同时值则倾向于被同化(作为同样的长度被感知或再现)。[2] 这两个例子都可以作为一个好的格式塔倾向形成的例子。换一种说法,格式塔原则在音乐中的进一步运用,出现在更晚一些的布雷格曼(Bregman)的研究中。[3] 格式塔心理学也影响了20世纪上半叶最有名的欧洲心理学。其代表人物是雷韦斯(Géza Révész,1878—1955),他最重要的贡献是指出了音乐心理学可能被称为音高的两种构成理论,这意味着音调的高度从低到高的上升,和音调的质地(色度)之间存在差别,每个八度都不同。[4] 这两种成分的独立性在之后谢泼德(Shepard)的研究中体现

[1] W. Wundt, *Grundzüge der physiologischen Psychologie*, Leipzig, 1908.
[2] P. Fraisse, *Les structures rythmiques*, Leuven, 1956; *Psychologie du rythme*, Paris, 1974.
[3] A.S. Bregman, *Auditory Scene Analysis: The Perceptual Organization of Sound*, Cambridge, MA, 1990.
[4] G. Révész, *Einführung in die Musikpsychologie*, Bern, 1946.

出来。① 德国音乐心理学家韦勒克（Albert Wellek，1904—1972）进一步阐述了这种差异。他认为存在两种对音高的关注，一种是线性类型，关注音调的高度；另一种是循环类型，关注音调的色度。这同时表明了关注点不同的两种听众的存在。②

在美国，心理学受到行为主义的影响，行为主义者认为，心理学要想成为一种科学，必须要摈弃对意识现象的研究，以研究行为为核心。美国音乐心理学的先锋卡尔·E.西肖尔在爱荷华大学聚集了一批研究者专门研究钢琴、小提琴、声乐等音乐表演，使用特别设计的装备精确计算时值、力度和音调的录音，证明了来自作品乐谱规定的偏离的存在，这些研究的结论至今仍然是音乐心理学的标准材料。西肖尔的研究中较有名的是音乐潜能方面的西肖尔测量，它是由一些基本的能力测试构成的，比如音高、响度、时值和音色的辨别测试。在《音乐才能心理学》③ 中，西肖尔从音乐感觉、音乐行为、音乐记忆和想象、音乐理解力、音乐情感等方面描述音乐意识，提出了在不同的方面找到一个人的能力的三十多种不同的方法，除了上面提到的，还有听觉的敏锐度、听觉和动向、运动精确度、计时行为、声音控制、音乐联想和情感反应等。

20世纪晚期音乐心理学的主要研究课题有：1.音高与节奏的认知表征（相应的和声和旋律特征）；2.音乐能力和技能的发展；3.音乐表演的潜在过程；4.与音乐听觉相联系的情感过程。几乎所有研究都针对的是西方调性音乐传统，特别是自巴赫以来的调性音乐。60年代之后，认知心理学占据了主导地位。这个心理学的分支兴起于第二次世界大战的应用研究，并发展成用电波操纵维持警觉的能力现象。布罗德本特（Broadbent）发展了严格控制任务的表演的定量研究等精致的实验技术（而不再用早期的内省报告法），用以推断人的潜在的精神性质。④ 这主要是基于这样一个前提，即人类的意识可以作为相互联系而又彼此分工独立的一套复杂的系统而被观念化。于是，认知心理学家们通常把关注的焦点集中在复杂输入的知觉和再现方面，20世纪晚期大多数心理学研究都主要集中于音乐听觉、知觉和记忆之下的心理过程⑤，表现出一种对实验情景的各个可能方面进行人工控制的科学愿望。事实上，对于作曲和表演的研究都必须放弃这样的控制。然而，受都市文化和技术导向的影响，对一种文化中的音乐性质的理解必须考虑其作品的接受方面。心理学就像其他科学一样寻求一般化，并因此具有一种研究现象的倾向。认知心理学在音乐上产生了大量有关音调、和弦和句法等级方面的颇有价值的研究成果，在推进过程的理解中获得了极大的成功。

① R.N. Shepard, "Circularity in Judgments of Relative Pitch," JASA, 1964, pp.2346-2353.
② A. Wellek, *Musikpsychologie und Musikästhetik: Grundriss der Systematischen Musikwissenschaft*, Frankfurt, 1963.
③ C.E. Seashore, *The Psychology of Musical Talent*, Boston, 1919.
④ D.E. Broadbent, *Perception and Communication*, New York, 1958.
⑤ D. Deutsch, *The Psychology of Music*, New York, 1982.

第二节 西肖尔的音乐实验心理学

卡尔·西肖尔的音乐心理学较早地从科学的角度研究了音乐的美,可称为音乐美学的科学研究。这种研究是把心理学当作一种实验科学,以实验为基础,去研究音乐的感觉经验和行为。

西肖尔于1938年提出了音乐知觉模型,用以描述在感知音乐声音的过程中,物理和知觉变量之间的关系。①西肖尔的音乐知觉模型表明,频率与音高和音调有关,振幅与响度和力度有关,信号形与音色和性质有关,时间与音长有关。理解音乐行为需要超越对听觉过程的一般理解,去体味声音的物理(频率、振幅、信号形和时间)和知觉属性(音高、响度、音色和音长)之间的关系。第一,在物理属性和其所关联的知觉(例如,我们对音高的知觉是由声音的频率所决定的)之间存在基本的关系。第二,在物理和知觉的参照系之间存在次级关系(例如,强度、信号形、时间都对我们的音高知觉产生影响)。②西肖尔的音乐心理学具有心理声学的特征,即研究由声音刺激引起的音的感觉。声音的知觉属性实际上是音的心理因素,它们分别与振动的频率、强度、波形和时间呈对应关系。而所有的物理属性都可以用数据或图形展示出来,从而,音乐的心理因素便成为可以被实验描述和分析的对象。

西肖尔认为,心理学的实验研究不仅可以对一些音乐的基本要素,如音高、音强、音色和时值进行科学的描述和分析,而且可以确定音乐演奏中的艺术性要素,还可以为音乐评价和教育的原则提供合理的基础。要为音乐的这些要素提供科学的依据,必须采用实验的方法。西肖尔的音乐心理学实验主要是通过声音照相、演奏录谱、和声分析等技术手段对声音进行测量。这里仅仅举出两个例子来介绍西肖尔的音乐测量。

一个是西肖尔对音质的测量。"音质"(tone quality)这个美学概念由两种成分构成,一种是音色(timbre),另一种是音态(sonance)。音色是由声波的和声状态、基本频率、强度等关系造成的,是各种声音要素的融合;音态则是由一个音的持续的声波的和声状态造成的。音态是一个声音的音高、音强与音色的变化融合而成的音质。音色给予我们一个声音的横面,而音态则包含音响全部时间内的持续音。③当声音发响的时候,经由一种和声分析器,就可以确定分子的数目,它们的分配、相关组合及所表现的能量,从数个测量表可以读出度数,用图表明示出来。把各种测量的情况用一张方格表列出来,就是

① [美]多纳德·霍杰斯主编,刘沛、任恺译:《音乐心理学手册》,湖南文艺出版社,2006,101页。
② 同上书,127页。
③ [美]卡尔·西肖尔著,郭长扬译:《音乐美的寻觅》,台北:全音乐谱出版社,1970,81页。

所谓的"音波谱"(tonal spectrum)。西肖尔说:"美感的经验当然要尽可能地采用心理学的名词来教导;相同地,声音的物理性,要用音响学的术语来教学。"①

西肖尔的音色测量有三个阶段:第一个阶段是选择音乐,以极速的电影软片来拍摄声波的样本;第二个阶段是将它们经过和声分析器,获得构造音波谱的资料;第三个阶段是将这个图标改变为音波谱。图6-2-1即为法国号的音波谱。②

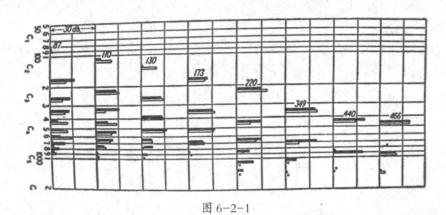

图 6-2-1

西肖尔的这种测量的意义是用科学的数据来展现一个美学的概念——音色。同时,可以通过制音器来对音色加以控制变化,得到最美的声音。比如波子的数量是决定音色的丰富程度的主要因素,那么就可以通过改变波子的数量来得到最美的声音。同理,波子的分布、波子的强度等要素也可以进行控制和测量。音态的测量主要是对起音(attack)、音体(body)、止音(release)和滑音(portamento)四种要素的音高、音强、音速和音色的测量。根据这种研究,卡尔·西肖尔得出,在良好的歌唱里,滑起音的音高、音强、音速和音色的滑动状态都增加了声音的美,它在声音技巧中可表现出多种变化。它能够增加歌唱的圆顺性和优雅感,消除尖锐的声音。声乐上所说明的滑起音的情况,在多种乐器演奏上也是一样。同时他还指出,虽然滑起音是音调美的重要来源,但是要是表现得不均匀、没有目的、缺乏训练,则会产生相反的效果,因此在滑音的音高和音强的大小、速度、形式和音长等方面,都需要培养艺术性的控制能力。③

比测量更重要的是,西肖尔较早地提出了音乐美学上的一个艺术原则,那就是演奏中的偏离原则。即标准的音高、音长和节奏,如机械地演奏乐谱上的标记,只能产生呆板的音乐,而演奏实践中,艺术家通常是对标准进行了或多或少的修改。他说:"这种音乐表现上的破格,就是因为作曲家的设计中的美,往往要靠演奏家越离正规,而艺术性的变化去

① [美]卡尔·西肖尔著,郭长扬译:《音乐美的寻觅》,台北:全音乐谱出版社,1970,14页。
② 同上书,71页。
③ 同上书,90页。

演奏。"① 西肖尔采用了演奏录谱的方式,即不用音符表示音高和音长,而用方格表来表示音的开始和终止时的形状,以及声音进行过程中的音高变化,图6-2-2即为钢琴演奏录谱②。

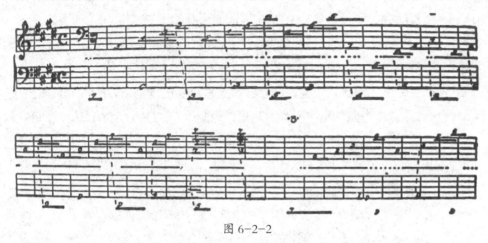

图 6-2-2

西肖尔用实验测量发现了振动音是一种很常见的现象,不仅在声乐中,而且在器乐中也存在。振动音是经常被使用到的一种装饰音,好的振动音是音高的变化振动,通常带有音强和音色的振动,给人以圆顺、甜美和富润的音感。振动音是一种来自遗传的表现美感的方式,好像微笑和皱眉一样,它是一种机能性的自然的和真实的情感表现。③ 比较是演奏录谱的重要分析方法。当请两位优秀的钢琴家尽其所能地在摄影机前演奏一段优美的音乐时,从演奏录谱可看出他们诠释乐音以及乐句的显著相似性,乐句法可以体现不同的演奏家的相同情感表现。而同一个演奏家的多次重复演奏,也能体现出类似的乐句处理。从而,乐句录谱成为描述演奏家越离正规的美学原则的一种工具,科学地揭示了演奏家对一个小节、乐句或乐段的诠释。西肖尔的这类研究是对音乐表演的表现力的一种研究,这是以往音乐美学研究常常忽视的问题,这种对于音乐表演行为的理论描述弥合了音乐美学长期以来的理论与实践分离的鸿沟,可以说是音乐美学研究的一次历史的飞跃。

西肖尔对音乐的审美判断有三点总结:其一,音乐美有无限多样性,一方面要看音乐的固定组合与秩序性,另一方面要依据影响听者喜欢或不喜欢音乐的种种因素而定;其二,音乐的美感即美的价值是一种易变的心智反应,通常是感情性的,易变而易逝;其三,做实验室科学分析时,首先要考虑的是如何可能说出判断的理由,这种理由正是由音波谱的观察和分析提供的。有关音乐美的科学性实验使得美的价值可以被看到,训练有素的科学家或音乐家对于某种音波谱先假设其在某种程度上的音具有美感,不同的美感

① [美]卡尔·西肖尔著,郭长扬译:《音乐美的寻觅》,台北:全音乐谱出版社,1970,56页。
② 同上书,111页。
③ 同上书,49页。

存在于高低强弱粗细之间,他们借助对音波子的物理学的熟悉观看音波谱样本,从而得出存在或不存在的特征,美的价值便可以说出来了。同时,在进行试验的时候,采用每次只变化一种要素而其他各要素保持不变的方法,能更细致地确定音乐美的要素。

此外,西肖尔对音乐意象、音乐智力、音乐才能、音乐成就等方面都进行了实验研究,并试图将这些实验的科学原则运用到音乐教育和技术训练方法上。西肖尔说:"根据我们对这些感觉潜能的测量实验,我们发现,这些基本的潜能,包括音高感、时值感、响度感和音色感,是音乐潜能的基本元素。这里的意思是,它们是天生的,从儿童早期就显露其作用。"[①]可见,西肖尔的音乐才能测验强调的是人的音乐感觉的先天性,是受制于人的心理生理机制局限的一种理论,事实上,人对于听觉刺激的知觉是可以通过学习而得以改善的,这在之后诸多的认知心理学研究中已经得到了证明。

采用西肖尔的测量方法研究音乐表演的另外一位代表人物是哈罗德·西肖尔(Harold G. Seashore),他在《艺术演唱的客观分析》[②]中,主要对音高、节奏、句法等因素进行了分析。在音高的分析中,他提出对旋律进行艺术性的偏离主要有三种形式:第一种是在每一个音调的声波频率中呈周期性变化的音高振动;第二种是对正确音高水平进行上下表演变化的总体的音调水平,并影响作为音程、旋律进行方向和连奏音调的音乐要素;第三种是在多种音高变化形式的音调的发响和释放以及延音之间的过渡变调。比如,对于音高振动来讲,音高振动不断出现在演唱者的每一个音调中,不管是在音调的维持还是音调的圆滑转换中,振动的程度大约在半音之内,短音比长音具有更快的振动频率,当更高音被演唱的时候,振动频率倾向于增加,振动程度降低,音调的响度对于振动频率和程度的影响并不总是一致,等等。这些发现表明了好的音调所伴随着产生的一些物理特征,而不具有演唱者有意设计或控制的情感性质。

跟卡尔·西肖尔一样,哈罗德·西肖尔也分析了滑音,得出了如下结论:40%的过渡音调都是滑音;滑动的开始广泛存在于音调的上升变化中;滑音出现在各种音乐联系中,通常出现在乐句的起音、长音和旋律倾向上行的地方;40%的音调是以延音的滑动结束的,55%的音调伴随着一定程度的消逝而结束,5%的音调跟随着某种滑动音调模式;几乎所有的滑音消逝都是下行的;有一半的延音都并没有在乐谱上标记出来,而是被演唱者所运用;延音的平均时值是0.13秒;几乎所有的延音都在第一个音节到第二个音节中被运用。图6-2-3是哈罗德·西肖尔实验中的滑音的开始与消逝图。[③]

① C.E.Seashore, *Psychology of Music*, New York, McGraw-Hill, 1938, p.3.
② Harold G. Seashore, *Objective Analysis of Musical Performance*, Iowa, The University of Iowa Press, 1936, pp.12-155.
③ 同上书,p.59.

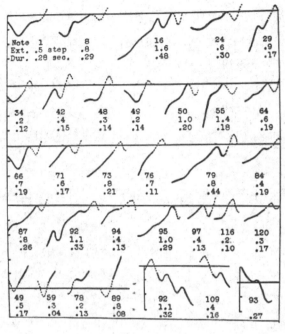

图 6-2-3

从音高的这些变化中可以得知,任何演唱者是不可能完全演唱在物理的标准音高上,演唱者所演唱的音高是被知觉到的或者说是被听到的音高。这就是声音的心理物理学法则。哈罗德·西肖尔的实验数据试图告诉我们,音乐的审美是由许多在物理上可以觉察到的因素产生的,我们应该认识这些科学的数据,演唱者在演唱中并不会完全无意识地靠习惯去演唱,在演唱状态下,我们并不会发现独立的、简单的、纯粹的音调,我们听到的是连续性的在音高、动力、时值和音质方面的音乐旋律在进行。从而,艺术性的演唱是这样一种状态:综合性比精确性更重要。综合性是各种认知和情感成分的综合,机械的因素与精神的因素与之相比只能处于次要地位。

从时值的研究中,哈罗德·西肖尔得出的结论是:在连奏的音乐会风格的歌曲中,演唱者演唱的音调时值的比例保持稳定的90%;不同的演唱者演唱同样一首曲子的整体时值基本一致,大约有13%的差异;在速度的进行中,最明显的一个特征是结尾时的渐慢;在乐句中有一种次一级的速度偏离模式,就是弹性节奏的组织类型;演唱中小节与小节之间的速度是不同的;一个比临近音长的音则在节奏上具有较为重要的意义;一个超过0.5秒的较长停顿之后的节奏点具有较为重要的意义;通过相对时值可以确定其节奏的中心;等等。

在句法研究中,哈罗德·西肖尔得出的结论是:乐句的起始位置的节奏处理是句法结构变化的重要方面;音乐的紧张度是伴随节奏和速度而产生的,渐强渐弱原则是最为普遍的一种原则;句法主要受到旋律结构、时间模式和抒情性的影响,最终通过表演者在音高、音强、时值和音质方面的把握得以阐释;有一半句子的起始音是长音且处于重音的位

置,有四分之三的结束音是长音且处于重音位置;句子之间的停顿比句子中的停顿大约长4倍;有三分之二的起始音相对延迟出现,而只有一半的结束音是延迟的;等等。

综合上述各个方面可以得出:偏离常规是一种艺术原则。[①] 通过观察和分析实验室数据,哈罗德·西肖尔试图提供一种好的音乐表演的法则,使艺术能够在质量上被描述和解释,其对音乐的美的阐述与卡尔·西肖尔的精神是完全一致的。他说:"总的来说,对于精确的偏离是美的创造或者情感传达的媒介。这就是艺术的可塑性的秘密。"[②]

第三节 默塞尔的情感生理心理学

詹姆斯·默塞尔(James L. Mursell,1893—1963)的音乐心理学在20世纪上半叶具有某种代表性,即重视音乐的精神性因素,而不只是物理参量或生物学反应。默塞尔提出,虽然音乐是声音的艺术,但它是以一种声音的组织方式整体呈现出来的,是一系列关系的呈现,所以曾引起广泛兴趣的霍尔姆·赫尔兹的音乐声学(Sensation of Tone)不能解决音乐的心理学问题。从而,默塞尔对音乐心理学下了这样的定义:"音乐是由人类意识创造的,因此,音乐的影响和音乐结构中所包含的一切均依赖于人类意识对感觉材料的反应。所以,对音乐的最终解释实际上是作为一种人类的体验来进行的,必须在科学的指引下处理意识与反应的问题。这就是音乐心理学。同时,音乐之所以吸引人是因为音乐来源于人们精神生活和情感生活的需要,由此,音乐心理学应该讨论的问题正是情感心理学的问题。"[③]

默塞尔认为,作曲家用一种音调和节奏的模式去组织声音材料,这个过程除了遵照音乐自身的逻辑之外,更重要的是遵循人类意识行为的心理逻辑。表演者应该对作曲家所运用的材料获得清晰的有组织的认识,并将正确的意图传达给听众,使听众能够识别并对重要的结构因素做出反应。

默塞尔给出音乐心理学的定义时,试图给出这样一个前提:音乐与其他艺术的不同在于,像诗歌、绘画等艺术总是有一种关于什么的意图,而音乐却是"非再现"(non-representation)的艺术,即所有艺术都有一种倾向于音乐的抽象的愿望。那么音乐的抽象是如何传达出情感的意义的呢?这就是默塞尔想要解决的问题。

[①] Harold G. Seashore, *Objective Analysis of Musical Performance*, Iowa, The University of Iowa Press, 1936, pp.73-77.

[②] 同上书,p.155.

[③] James L. Mursell, *The Psychology of Music*, Greenwood Press, 1937, pp.13-15.

默塞尔首先考察了音乐心理学的生理基础，即音乐是一种听觉体验，靠人的耳朵对声音做出反应，听觉体验会伴随着人的身体运动和控制的感觉。人的听觉与动物的听觉不同，动物仅仅只能对声音做出简单反应，但是人的耳朵与大脑相联系，因此大脑皮质的构造和功能与耳朵的结构使人能够在更高一级水平上处理声音的模式，正是这种能力使得音乐被感知为一种有意义的艺术和情感的载体。默塞尔认为，听觉模式比视觉模式具有更确定的情感意义。音调的影响包括身体的特殊的运动状态，这种运动状态指引着准备着的神经冲动。在认知过程中，音乐实际上是由情感的刺激材料组成的。其次，他考察了作为听觉对象的声音的特征，即音乐的声音是以音调的方式呈现的，因此在物理上声音具有特定的特点，比如我们对八度音程有一种很确定的感觉，这与音乐传统、习俗和学习无关，它是耳朵对固定音高的反应。再次，音调与触觉之间具有某种联系，通过通感，听觉可以转化为视觉。音调节奏模式中包含了某种身体运动的想象因素。因此，音乐的表现性就是要传达出运动的图示。人有一种色彩性的听觉，即由于联觉，人的一种感官感受与另外一种感官相联系，比如斯克里亚宾的色彩和弦把声音描述为红橙黄绿的颜色。但是他认为，人的听觉中的这种色彩感并不是一种任意的联想，并不是个体过去的体验和经历所致，而是一种条件作用。音调的联觉是一种单向过程，音乐具有独特的与生俱来的能力，能激发其他感觉渠道，但是反之则不成立。同时，他着重指出的是，音调是一种非常主观的感觉。他引用了 Hornbostel 的话："音调的主观性……虽然在日常生活中不是那么明显，但却是一种天赋。它让音乐具有一种最强大的力量，因为它是心灵的最直接的语言。"[①]音调具有很独特的心理学上的特征，不是来自训练，而是依赖于认知条件。因此，音乐可以不带任何再现或象征的意义的成分，就能传达丰富的情感意义。

默塞尔的情感心理学是建立在生理学的基础上的。比如，音调刺激会对人的脉搏、呼吸、血压产生影响，持续的音调刺激会增加新陈代谢，等等。这种影响来自一些比音乐结构更根本的东西，那就是音乐材料自身所产生的音调内容。音调材料自身就是一种具有独特力量的情感刺激。值得指出的是，默塞尔的音乐心理学建立在一种普适性的心理反应基础上，他把音乐的情感着重归结为一种物理的身体的相应变化，强调情感的共同点。因此，他认为，不需要音乐的训练，人们也能识别音乐模式中的情感意义和心情价值，音乐情感的力量蕴含着更为原始的因素，而不是我们在教育中通常强调的因素。音乐中的音高、音域、跳进等，即使在不同的文化中也具有相同的影响。比如，告知不同的作曲家表现相同的情感，他们会采用类似的句法模式。音乐的情感意义不是来自联想和习俗，音乐模式的差异在音乐艺术中具有心理上的功能，能够捕捉并传达情感意义的差异。他说："情感不仅是一种内在的器官的变化，而且是一种对外界环境的反应。情感在引起

① James L. Mursell, *The Psychology of Music*, Greenwood Press, 1937, p.26.

它们的客观条件下可以区别自身。"[1] "总的来说,情感传达的特殊方式归因于音调—节奏模式中具有能够被听者识别的因素。"[2] 音乐有能力传达和表现确定情感的有限范围,日常生活中的情感是以外在复杂的社会条件而区分的,但音乐的情感仅仅是以音调节奏的模式来区分的。音乐能够引起一些情感类型,不依赖于联想,与日常情感是有区别的;音乐的情感是独特的,是其他语言和描述难以完全再现的;音乐难以用文学再现,是通过情感的适合(congruity)与生活发生关联,而不是具体的事件。如果说音乐能传达情感,那么音乐是将情感转型到音调模式中,音乐的意义是根植于与自身相联系的紧张度之中的。音乐情感的独特特征包含在它将创造者的内心客观、典型地捕捉并刻画出来的能力中。可见,默塞尔的音乐情感理论虽然建立于生理学基础之上,但是他已经认识到音乐中的情感是对生活情感的抽象表现,靠创造者的心理转化过程体现于音乐的材料和组织关系的特殊的情感。

第四节　埃伦茨维希的深层知觉心理学

　　埃伦茨维希(Anton Ehrenzweig,1908—1966)对20世纪心理学的主要贡献是他以完形心理学的表层知觉理论和弗洛伊德的深层心理学理论为主要支点,对两种知觉进行了区分,即表层知觉和深层知觉。在他的阐述中,表层知觉倾向于把一个审美的对象引向精确、整洁、统一的符合审美要求的良好形式,处于完形范围内的表层知觉自动地摈弃了其他一切形式,而把它们纳入完形范围外的无意识深层知觉中。他对非具象知觉的深层心理分析,突破了传统的审美解释,为现代艺术提供了审美的依据。

　　埃伦茨维希认为,音乐中存在具象和非具象因素。作为音乐的主要部分的,能够被意识听觉分辨出来的音阶、节奏及和声体系就是具象因素,这些因素在表层知觉的"格式塔原则"中,具有把意识引向一个符合"美"的标准的结构整体,即良好的"格式塔"(good Gestalt);而那些音阶体系之外的音级,节奏体系之外的律动,以及和声体系外的和弦外音,和那些表演中的颤音、滑音,以及在意识知觉范围内不被听觉注意的泛音等诸因素,都是非具象因素。他说:"滑音和颤音,以及其他一切不计其数的、微小的曲调变化(inflexion),在节奏上和音高上都是非具象的,这一切构成了卓越的小提琴大师的技巧……一种技巧的非具象的性质是无法通过有意识努力加以模仿的。"[3] 埃伦茨维希的这一描述无疑是对西肖尔的偏离原则的进一步解释。

[1] James L. Mursell, *The Psychology of Music*, Greenwood Press, 1937, p.31.
[2] 同上书,p.34.
[3] [奥地利]安东·埃伦茨维希著,肖聿等译:《艺术视听觉心理分析——无意识知觉理论引论》,中国人民大学出版社,1989,51页。

埃伦茨维希根据勋伯格关于和声美的理论,将和声从非具象走向具象的过程进行了描述,即一个新和弦是以一种居于和声体系之外的隐蔽的非具象的"过渡性"和弦的方式开始存在;到后来,这个和弦被允许作为一种"不谐和"和弦而半隐蔽、半具象地出现,但仍要用不谐和音的准备与解决加以旋律的连接,否则就会显得刺耳而不符合审美的要求;然后,这种新的和弦被纳入了不谐和音列中,像谐和音一样自由地使用而无须准备和解决就能独立存在,人们已经从审美上接受了它,并欣赏其超越于谐和音的"穿透力";最终,这一和弦变成了过分成熟的审美形式因素而作为一种中性的"通货"(counter),不再具有情感价值和审美价值,而可以被自由地使用在任何音乐段落。埃伦茨维希认为,勋伯格的这种关于和声美的心理学理论具有普遍意义,可以毫无例外地适用于新和弦、新调式音级和新节奏时值的具象化过程。"可以说,音阶、节奏或和声体系中的新因素往往首先以隐蔽的形式出现,它们被隐藏在'过渡的'非具象片段中,有意识的耳朵会从这些片段中逐渐把它们分辨出来。它们刚开始变成半具象的时候经历着剧烈的审美变化,或者是听起来显得'丑陋'(如不谐和音),或者是显得像'装饰音'。随着具象过程的进展,它们的审美色彩就渐渐消退,终于,这种新的形式因素就变成了一种中性的'通货',它可以用于任何段落。"①

在节奏的具象过程中,埃伦茨维希指出,在伴奏打击乐的震动上进行的爵士乐旋律的节奏运动作为一种非具象的因素而存在,旋律与主要节奏不合拍,这种节奏间隔的产生是因为旋律的三重节奏叠置在了四拍子的主要节奏上,这种三重节奏被压抑而融合成了主要节奏,爵士乐的节奏所具有的特殊音色正是由这种压抑在意识中的节奏而产生的。同理,在模仿真正物体的"自然"音色的音乐(以压抑泛音为基础)中,通过对各种非具象调式音级、节奏、和弦等的压抑,能够产生"人工"音色。从审美上看,具象化的过程是一种无法逃避的趋势,当非具象形式从它们隐蔽的后方不断被提升到具象表层时,一种与之相反的压抑的力量就会随之产生。这是一种审美的张力,埃伦茨维希称为"存在于无意识知觉中的动力趋势里的二重性"②。

埃伦茨维希对巴赫和勋伯格的卓越技巧进行了深层知觉的解读。他指出,当意识对艺术活动进行完形范围外的知觉,下沉到一个较低层次上,就可以获得深层听觉的"时间范围外"的样式。深层听觉的时间范围外样式反映在非理性艺术(极为现代的音乐与极为古老的音乐)的结构中。对时序的逆向模进和倒影模进,或是把连续音调的次序加以逆反,或是把主题或一整段音乐从尾至头地反转过来,都是音乐发展的手法。这种手法的运用可能真正代表着知觉深层无意识的一些非理性样式的高涨。比如巴赫的《赋

① [奥地利]安东·埃伦茨维希著,肖聿等译:《艺术视听觉心理分析——无意识知觉理论引论》,中国人民大学出版社,1989,153页。
② 同上书,124页。

格的艺术》就运用了这样的手法。他说:"巴赫的赋格曲在结构上的复杂性,绝不是一种冷静的理性智力的产物,而表明了创作行为中'时间范围外'深层心理决定性的参与……巴赫的音乐所表达的狂喜的兴高采烈使我们确信:它的灵感肯定来自作曲家心灵的最深处。"① 从这种深层心理分析去认识巴赫的音乐,其情感则是狂喜的兴奋,而不是冷静的严肃。而勋伯格在创作中则超出了对时序纯粹的"逆向"或"倒影"模进的范围。他采用了十二音的变化,宣布了一条关于半音音阶全部十二个音之间的绝对性质规则,以此引入了一种新的和声张力。对于这种技巧,表层知觉将无法把握(表层知觉除了那些服从其本身的完形规则的结构之外,不能把握其他任何结构)。因此,埃伦茨维希指出,在纯技巧方面,只有深层知觉既能把握巴赫的技巧,又能把握勋伯格的技术。显然,埃伦茨维希的深层知觉理论成为解释和理解现代艺术的一种途径。

埃伦茨维希认为,现代艺术追求非美(unbeautiful)的效果,这就从传统美学中分割出一块地盘(传统艺术主要研究艺术家对美的追求),即对美的需要(就是审美时追求"良好"完形的趋向)只能属于心理表层,而不属于"完形范围外的"心理深层。因此,我们的无意识深层心理应该通过非理性的、非美感形式的现代艺术去创造形式和观察形式。在整个艺术的审美中,完形范围内(僵硬的、静态的)结构与完形范围外(灵活的、富于创造性的)结构的这种交替,正是不同知觉层次间的张力转移。美感便在这种交替中伴随着表层知觉的"重构"而产生,不单是一种令人愉快的感受,而且是一种最充分、最深刻的艺术体验。因为其中包括了对"丑"的"压抑"的领悟。

第五节　迈尔的情感交流心理学

迈尔的音乐心理学在20世纪下半叶不仅是对默塞尔情感心理学的进一步发展,也是格式塔心理学在音乐领域的综合,同时还为认知心理学开辟了一块领地。

迈尔重视的是音乐情感反应的交流性质,指出在情感反应的交流中,除了生理反应以外,还包括听众的精神态度及社会接受等方面,不同于简单的机能心理学。同时,迈尔指出,一方面我们所关心的那种反应是永久地存在于主观上的,另一方面我们的主观意识又提供不了有关音乐刺激物、感情反应和它们之间的关系的任何明确的信息。因此,解决这种困难的前提就只能由情感心理学来提供。

于是,迈尔在情感心理学的基础之上,提出了"音乐期待"的概念。简而言之,期待

① [奥地利]安东·埃伦茨维希著,肖聿等译:《艺术视听觉心理分析——无意识知觉理论引论》,中国人民大学出版社,1989,143页。

是因音乐进行中的一种心理趋向而产生的。具体而言,这种趋向是一种模式感应,由一系列有规律的同时发生的心理的或自动的反应所构成,它一旦被当作对特定的刺激物的反应的一部分,就跟随以前安排好的走向进行,除非遇到某种方式的抑制或阻碍。反应的趋向包括有意识趋向和无意识趋向。如果模式感应按其正常走向去完成,那么整个过程可能是完全无意识的,如果感应模式的正常走向被干扰或受到抑制,反应的趋向就变成有意识的。迈尔指出,从广义上看,所有的趋向,甚至那些永远达不到自觉水平的倾向,都可以称为期待。迈尔说:"当一种期待——一种反应的趋向——被音乐刺激情景激活起来,暂时地受到抑制或永久地受到阻止时,自觉感情或体验到的情绪就被唤起。"①

在音乐中,期待的过程是对一系列模式进行感知的过程。这一系列模式是由风格规范组成的音与音之间的关系。听众必须要有一种将独立的声音组织到统一的结构中去的能力,这种组织能力要求在一系列分离的声音事件中,识别出一定的形态,并达到理解。迈尔认为这个过程正是审美的过程。迈尔吸收了格式塔心理学的一些基本理论,如整体性(整体大于部分之和)的观念,运用了格式塔心理学的基本原理——完形趋向律,同时又强调心理组织原则相对于期待来说是不完满的,是有待改进的,要想得到一个令人信服的满意的格式塔作为组织的基础,不是靠天然的组合模式,而是靠通过经验学习而来的模式。他说:"最令人满意的组织是文化经验的一种产物。"②迈尔认为,记忆过程是期待过程中的一个重要方面。当我们倾听一首特殊的音乐作品时,我们就会组织自己的经验,按照我们对这首作品的过去的经验来理解它的当前刺激,完形趋向的功能在记忆的过程中起着作用,它要塑造那些还没有塑造好的形态。记忆趋向于按规整、对称和完满的方式去改进形态。迈尔把形态和模式的原则具体阐述为良好继续,完成与结束,以及形态的弱化。音乐事件是在时间中连续运动的一系列事件。过程的继续是音乐进行的必然要求。当这种进行过程被感知为一种朝向目标的方向性运动时,我们就会趋向于按照良好的形态继续的原则去感受。但事实上,音乐前进的方向在进行中会不断受到偏离的干扰,偏离制造了暂时的紧张,由此产生了对继续进行下去的音乐事件的期待感。之所以朝向良好的形态继续,一方面是因为自动的心理组织规律的要求,另一方面是听者对风格经验的依赖。这两个方面是共同作用的。所以,继续的过程是一个不断解决紧张,修正偏离,最终走向完成,实现圆满的过程。

在音乐处于继续的过程之中,还未完成的情况之下,听众对如何完成怀有强烈的期待。迈尔认为,把关于完成的法则作为一种关于继续的法则的必然结果是合理的。因为在某种意义上,所有的未完成都是缺乏良好的继续,同时已经完成的,一定是很好

① [美]伦纳德·迈尔著,何乾三译:《音乐的情感与意义》,北京大学出版社,1991,48页。
② 同上书,108页。

地继续的。在音乐的进行中,未完成有两种类型:一种是来自结构上的间隙(structural gaps),另一种是来自对结束的耽搁。一个结构上的间隙会产生一个朝向"填充"(filling in)的趋势。如大跳音程之后会紧随着一个相反方向的级进,被跳过的音程间隙在级进中得到填充。这是在良好继续法则下完成和结束旋律的一种方法,即"间隙——填充"模式。当然这是在风格体系、调性体系中才能产生的。但同时,旋律的这种期待模式也有可能受到耽搁,比如连续的跳进致使填充被推迟,等等。这时,对于音的移动方向的期待就更依赖于听觉范式的经验或对风格熟知的经验。这种经验会主导我们关于完成的感觉。迈尔还指出,返回原则是完成和结束在音乐结构上的特点,音乐的再现(recurrence)是重复(repetition)的一种形式,它包括期待的延误和随后到来的完成。再现引起紧张,是因为期待的重复仍未到来,它本身是创造结束和一种完成状态的感觉。而反复(reiteration)与之不同,反复不产生进一步重复的期待,而是造成饱和(saturation),产生变化的期待。毫无疑问,是否完成和结束,仍然与期待紧密相关,取决于在模式感知过程中对期待的满足。

当模式被成功地感知到,音乐的事件组成了一个有意义的整体时,期待便能够以比较明确的方式被唤起并得到满足。迈尔称这个有意义的整体为"形态"(shape)。他认为,声音的刺激物必须既具有相似性(不能完全分离)又具有差异性(不能完全一致)才能形成形态,才能引起听众对于一种形态的印象。有些差异可能非常微小(比如和声的细微变化),一般的音乐听众很难发现,但是经过专业训练的听众是能够察觉的,这种由极小的差异制造的含糊感可以在期待中起重要作用。但如果夸大这种差异,那么在风格规范中形成的印象就会被削弱,就会造成形态的弱化。迈尔的"形态"概念是指在风格模式下"感知的形态",而差异是针对风格模式和典型而言。差异的夸大,就是对风格模式的违反或是偏离,即对风格模式感知上的形态弱化,弱化到风格范式不能再在听众的听觉中形成时,音乐中的不确定性因素就会增加,这时,未被期待的感受就会增加,原先期待的音乐事件被打断和修改。可见,形态中差异性因素的增加是对原有风格的一种冲击。这种冲击对于引起期待是有价值的,但是存在一个"度"的问题。冲击在何种程度上达到正好引起期待和紧张感,而又不至于破坏对期待的理解(相对于音乐的交流来说是有意义的),也就是既要夸大差异又不完全毁坏形态,是极其困难的。对于形态的理解应该是有关心理学、美学的一个较为复杂的问题。它一方面跟人类接受声音刺激和做出反应的生理、心理机能有关,另一方面跟审美信念、审美评价和作曲家的选择等因素有关。迈尔认为,处理好这个难题,要依靠一种选取平衡的能力。从创作的角度来讲,这种平衡表面上看是要求处理好音乐的相似性和差异性的关系,实际上是对创作者的综合审美能力的一种极高的要求。

在迈尔的阐述中,音乐的期待有多种形式。比如期待具有一些特定的后续形式,如正格终止式。后续形式有时也并不被期待,有时在被期待的时候却没有实现,有时

又引起一些特殊的状态。比如,当一个旋律片段重复几次之后,我们期待着它的变化和完成,但是这种变化是什么,或将怎样结束,又难以预料。期待就可能存在刺激情景令人疑惑或者含糊不清的情况。迈尔称这种不明确的期待一种"悬念"(suspense),它指向关于未来的不可理解的困惑,因此,迈尔认为悬念的经验没有审美价值,除非随之而来的是一个在前后关系中可以理解的解脱(解决)。迈尔认为,在期待过程中,声音系列的任何改变(如装饰音、和弦外音)都可以看作是一种"偏离"(deviation)。进而,作曲家的创作、演奏家的演奏(不同文化的)都存在偏离问题。偏离会激起更多明确的或不明确的期待。期待并不是盲目的、无思想的条件反射,期待往往包含着一种高级程序的心理活动。一种习惯反应的实现,要求反应者对刺激物本身和它在其中发生作用的那些情景进行判断和认识。因此,只有当感知者有能力在刺激物与反应之间建立一种联系时,能够被理解的期待才可能发生。相同的刺激物可能在不同的风格中或者在相同风格的不同情景中唤起不同的期待。比如,一个调式的收束在 16 世纪音乐风格中与 19 世纪音乐风格中,会产生一系列完全不同的期待。而相同的音乐进行在乐曲的开头和结尾,也会产生不同的期待。迈尔说:"特殊的音乐词汇表和文法提供给我们的可能性制约着我们心理过程的运行,并因此制约着在那些过程的基础上被接受的期待";"来自人类心理过程性质的期待,总是被那些特定的音乐风格中所呈现的材料和它的组织的内在的可能性和或然性所制约";"期待的过程就是在这种风格的上下文中得以研究的"。①

迈尔对"期待"这一概念的运用,虽然是基于心理学,甚至是生理学,但是当他对期待的性质进行分析时,很快就超出了心理学或生理学的范围。他说:"期待是在与特殊的音乐风格相联系中发展起来的习惯反应的产物,也是人类知觉、认识和反应模式——精神生活的心理法则的产物。"②期待不仅具有普遍的发生基础——"刺激—反应",而且具有特殊的约定情景——音乐风格。因而,期待分为自然产生的期待和后天学习而来的期待。迈尔更强调的是后天学习而来的期待。甚至这种学来的有关音乐的种种可能性的期待会制约我们的心理过程的运行,并因此制约天然的思维方式所产生的期待。实际上在听觉过程之中,音乐的期待是在先天与后天的共同作用下产生的,很难明确划分。期待本身具有两重性。后来,迈尔称期待为"暗示",一种对于"客观的真正的可能性"的预示,表明音乐的期待包含确定性和不确定性,决定了音乐的意义具有开放性。从而,把期待的含义置于更为宽泛的理解中。值得重视的是,迈尔认为音乐的倾听是一种艺术的特殊的审美体验,在特定的情况下,期待的结果或许要在"一种信念和态度的指令体系"中才能获得,并指出不应该忽视审美信念在审美经验中所起的重要作用。这表明迈尔所

① [美]伦纳德·迈尔著,何乾三译:《音乐的情感与意义》,北京大学出版社,1991,61、62 页。
② Leonard B. Meyer, *Emotion and Meaning in Music*, Chicago, University of Chicago Press, 1956, p.120.

说的"期待"具有很强的审美意味,保持了音乐的审美品格而未落于一般的经验,使其音乐心理学具有较高的美学价值。

第六节 众星云集的音乐认知心理学

音乐认知心理学兴起于20世纪50—60年代,这一心理学方向主要研究人对音乐的一般认知过程,当代的认知心理学大多是功能主义的,试图揭示人类大脑信息处理系统的结构和操作原则,实际上是对大脑的结构与功能的研究。谢泼德和科伦汉斯(Krumhansl)是音乐认知结构主义的代表,他们研究了音高组织过程中的一般认知因素,证实了音高的多维度认知表征特征。认知结构主义的观点具有用某种图解(schema)形式来表示结构的特点,以我们潜在的音高联系的感知与判断为基础,揭示了大脑组织接收感觉信息的结构,形成了对我们所遭遇并决定体验性质的解释。[1]

音高认知方面,科伦汉斯提出了多维音高认知表现的观点。[2]他的实验是在音乐上下文中考察音高的认知,即让被试听一段很短的音高或和弦序进,然后再听单个音高或和弦,让他们说出这些音高与音乐上下文相符合的程度;另外也给出一些成对的和弦或音高,让被试判断其相似性。研究结果显示,在大调或小调中的调性音或属音就比音阶上的其他音更符合上下文,调内的和弦音比调外的色彩音更适合调性的环境;听者对和弦的反应在一定程度上受和声的影响,调内的主和弦、下属和弦及属和弦之间的结合就比其他和弦结合更为紧密。认知结构主义者认为,调内及调间的音高联系通常是长时音乐记忆的构成成分,体现了音调的等级观念。音调等级表明了与西方调性音乐相吻合的音高使用上的系统一致的特征。巴如查(Bharucha)提出,每一个调性音乐的例子都体现了一种特殊的独特的音高等级,称为事件等级(event hierarchy)。[3]在这种事件等级中,一个音高的重要性是由它出现的频率或者总体时值,以及它出现的突出位置,比如强拍或乐句起始等位置来决定的。研究表明,长时表现在形成未来的音高联系的听觉体验中具有重要意义。当然,音高组织知觉的获得受到音乐训练的影响,即从小听觉习惯的培养。认知结构主义者所提出的音高认知模式受到"音程对抗理论"(intervallic rivalry)的挑战,这是巴特勒(Butler)提出的理论。他认为,音调等级中的音高认知模式太稳定,

[1] U. Neisser, *Cognition and Reality*, San Francisco, Freeman, 1976.

[2] C.L. Krumhansl, *Cognitive Foundations of Musical Pitch*, Oxford, Oxford University Press, 1990.

[3] J.J. Bharucha, "Event Hierarchies, Tonal Hierarchies, and Assimilation: A Reply to Deutsch and Dowling," in *Journal of Experimental Psychology*, 1984, pp.421-451, p.541.

没有考虑到音调结构的动力方面。① Browne 提出,某些音程,比如在自然音阶中,三全音和半音就不如纯四或纯五那样普遍,因此,促进听者的音高稳定性判断的,是对于音程的共性或个性的动力的理解,而不是音高联系的稳定等级。② 帕恩卡特(Parncutt)提出,有一些因素限制了单个音高及和弦的认知,这些因素包括人的内耳解决频率的能力,听觉神经的潜在时期,以及对于和声序列的系统的认知模式。听和弦应该对构成和弦的音高进行分析,对这些音的权重和确定和弦性质的根音分配进行分析。根音将使得和弦在认知中具有统一特征。如果一个根音比其他的音具有更高的权重,那么这个和弦就是稳定的;如果给一些不同的根音以相同的权重,那么那个和弦就是不稳定的,比如特里斯坦和弦。③ 他阐述了一种根植于感觉过程特征的和声的稳定与不稳定、谐和与不谐和的基本原理。

受 20 世纪格式塔心理学的影响,布雷格曼提出"听觉场景分析"(auditory scene analysis)理论,即通过所有来自单个环境的听觉迹象最终都集合成一个认知统一体的过程。④ 这种分析的目的是从听觉事件的常规中推断出环境细节,那些听觉事件体现并描述了从声学、心理声学和认知过程的操作中得出推断的过程。研究表明,从被听到的来自同一位置的声音连续可以推断出,单个声音来源被体验为是成组的。同理,那些在音高上逐渐变化(通过音程关系的变化)的声音连续很可能被体验为虽然来自单个的音源但却在认知中成组。在布雷格曼的理论中,格式塔原理的类似性、趋同性和良好继续法则构成了听觉环境特征的最佳猜测,这种猜测以先前的知识或者是听觉系统的自动功能为基础,形成了我们对作为一个认知统一体的旋律的体验。

在节奏认知方面,IOI 理论是影响最大且最著名的节奏认知理论。首先,节奏认知是对在时间中组织的音乐事件的感觉和认识,这些音乐事件是与其已经发响的和即将发响的声音相联系的;其次,一个音被感知到发响的那个瞬间是这个音的"认知起点"(perceived onset),而从一个音的发响到下一个音的发响之间的时间间隔称为"起始间间隔"(IOI),一个音的物理时值(音的发响到音的结束)总是短于 IOI(如断奏时)或长于 IOI(如重叠的连奏),节奏组织总是更多地受到 IOI 的影响,而不是物理时值⑤,所以 IOI 成为一个衡量节奏(包括表演)的重要"指标"(见音乐表演部分)。节奏因素在两个方

① D. Butler, "Describing the Perception of Tonality in Music: A Critique of the Tonal Hierarchy Theory and a Proposal for a Theory of Intervallic Rivalry," in *Music Perception*, 1989, pp.219-242.

② R. Browne, "Tonal Implications of the Diatonic Set," in Theory Only, 1981, pp.3-21.

③ R. Parncutt, *Harmony: a Psychoacoustical Approach*, Berlin, Springer-Verlag, 1989.

④ A.S. Bregman, "Auditory Scene Analysis: Hearing in Complex Environments," in *Thinking in Sound: The Cognitive Psychology of Human Audition*, Oxford, 1993, pp.10-36.

⑤ P.G. Vos, J. Mates and N.W. van Kruysbergen, "The Perceptual Centre of a Stimulus as the Cue for Synchronization to a Metronome: Evidence from Asynchronies," in *Quarterly Journal of Experimental Psychology*, 1995, pp.1024-1040.

面呈现等级组织性,一个是节奏组,一个是韵律。① 从认知的角度看,节奏正是以这两个方面为特征并以此来定义的。节奏组是一系列时间中相互靠近的音乐事件。在音乐表层,节奏组通常表现为一些短小的主题,主题联合形成乐句,乐句扩展成乐段,以至乐章和乐曲。韵律是一种基于时间规律的认知组织形式,韵律包含每一个小节或时间周期的强弱拍交替变化的特征。在认知上,规律性的提取过程是一种对音乐的内在计时的校准,包含对周期性的典型音乐偏离。② 速度是突显音乐脉动感的重要因素。音乐的脉动可以通过每分钟30—300拍的速度范围或者是200毫秒—2秒范围的IOI来加以定义。在不同的人之间,自然速度的变化差异很大,一般范围是400毫秒—900毫秒,平均是600毫秒。在300毫秒—800毫秒的范围之内,人对速度的细小变化都是非常敏感的。这一现象来自人身体的物理特点,表明在节奏认知和人类运动之间具有很强的联系。节奏是多重等级结构性的,韵律也是多重的。节奏移位(同周期不同句法)、复节奏(同一句法不同周期)③,以及这两种节奏的组合(不同句法不同周期)导致音乐中存在多重律动的复杂情况。④ 不管时间的规律性被认知为是在一致还是不一致的水平上,听者都会集中于一种单一的中间水平,并把其他水平上的音乐事件与那个水平相联系。对于任何作品的段落,听者都会把过去的事件组织成不完全的暂定的等级,以此为基础去期待着后面的结构的进行。在音乐感知中,律动比节奏组甚至具有更为重要的意义,律动与节奏组造成了不谐和的状态。在不谐和的节奏水平之间转换注意力的认知过程需要大量精神上的努力或者大量表演上做出的强调。⑤

琼斯(Jones)指出,重音是对一种音乐事件的突出地位的象征。任何给出的重音必然比它周围的音具有更为重要的意义,必定引起听者更多的注意力。⑥ 成组和律动的结构在很大程度上依靠计时和知觉重音。⑦ 引起知觉重音的最重要的因素就是IOI,跟随一个音乐事件的IOI越长,重音越强烈。除了IOI外,知觉重音还可能由响度、演奏法、旋律轮廓、和声进行等因素而产生。结构重音和律动重音与成组和律动结构相联系。结构重音出现在每个节奏组的开始和结束。在表演中还有一种缓急法或者延音重音,即推

① G. Cooper and L.B. Meyer, *The Rhythmic Structure of Music*, Chicago, University of Chicago Press 1960, p.72.
② L.H. Schaffer, E.F. Clarke and N.P. Todd, "Metre and Rhythm in Piano Playing," in *Cognition*, 1985, pp.61-77.
③ S. Handel and J.S. Oshinsky, "The Meter of Syncopated Auditory Polyrhythms," in *Perception & Psychophysics*, 1981, pp.1-9.
④ J. London, "Some Examples of Complex Meters and their Implication for Models of Metric Perception," in *Music Perception*, 1995, pp.59-78.
⑤ B. Tuller and others, "The Nonlinear Dynamics of Speech Categorization," in *Journal of Experimental Psychology: Human Perception and Performance*, 1994, pp.3-16.
⑥ M.R. Jones, "Dynamic Pattern Structure in Music: Recent Theory and Research," in *Perception & Psychophysics*, 1987, pp.621-634.
⑦ F. Lerdahl and R. Jackendoff, *A Generative Theory of Tonal Music*, Cambridge, MA, 1983.

迟一个音的到来或者增长 IOI 所产生的重音,这种重音指导着听者去注意小节的强拍的到来或者是一个长乐句的开始。

音色在音乐认知里具有两种重要的特征,一种是它是一种抽象的感觉特质的多样性集合,有些感觉特质是不断变化的,比如音的尖锐程度和明亮程度;有些特质具有不同种类的意义,比如长号吹出的强音的音头或者大键琴的紧缩的收束音。另一种是它对于识别、鉴定和追踪音源来讲是一种基本的工具,包括绝对的声音分类。[1]早期的音色感知研究主要集中在对一个给定的声音的不同频率的权重方面,或者说声音色彩方面。比如木管演奏者通过改变口型或者声乐演唱者通过用不同的元音不断重复演唱同一个音高,都会形成不同的频谱。赫尔姆霍尔茨就曾经发明过一系列的装置来测定音色的这些方面。但是真正对音色的认知表现的理解是在 20 世纪 60 年代之后,即随着大量的多维数据分析技术发展起来以后。多维缩放技术是一种比较客观的对音色结构的物理和知觉的反映。通过计算机程序对各种声音进行分析成为研究的主流,在声音分析里,最普遍的一些相互联系的数据包括光谱距心(表示高低频率的相对权重)、启动时间(区别吹奏的连续音乐器或受情感冲动引起的拉奏乐器)、频谱流量(在一个音调时值上频谱形态的变化程度,比如铜管乐器的频谱流量高,单簧乐器较低一些)、频谱的不规则性(频谱形态参差不齐的程度,比如单簧管高、小号低)。不同乐器的声音具有特异性的音色,这是一种乐器区别于其他乐器的特质。不同的听众的关注点不同,有些听众更关注频谱性质而忽视时间,有的则相反。[2]音色认知与日常生活中对音源的识别相结合,受经验影响。另外,音色的空间模型揭示了音色的空间表现,为音色音程提供了一种科学基础。音色的空间表现预测了听觉流的现象,即在旋律和节奏被认知的基础上反映连续性事件对相关精神表现的分配情况。

音色研究的另一种方法是关注其绝对知觉,即声音在一种特别的分类中的表现。分类和对声音的识别对感觉认识产生作用,这有助于听者对一个复杂的音乐环境中的声音进行确认。但是其不足之处在于,对于通过不同乐器的音色构成的旋律,分类所产生的通过时间鉴定音源的倾向就会阻碍相关性认知,在这种相关性认知里,音色的差异通过音色空间被感知为一种运动,而不是单个音源的变化。所以,听者要觉察出音色变化所构成的旋律是有一定困难的,所以在音色旋律的作品中,作曲家创造的是一种引导听者去关注相关性的认知而不是绝对认知模式的音乐情景。音色认知是配器法的核心,是音乐实践中较少受到实验研究的领域,乐队中新音色的创造性在于音源的融合情况,桑德

[1] S. McAdams, "Recognition of Sound Sources and Events," in *Thinking in Sound: The Cognitive Psychology of Human Audition*, Oxford, 1993, pp.146-198.

[2] S. McAdams and others, "Perceptual Scaling of Synthesised Musical Timbres: Common Dimensions, Specificities, and Latent Subject Classes," in *Psychological Research*, 1995, pp.177-192.

尔(Sandell)提出三种融合乐器音色的认知目标：音色异质(保持乐器的感知差异)、音色增强(单个乐器装饰感知上控制联合的另外一种乐器)、音色形成(新的声音的出现却并不被确认为它本身的成分)。[①]音色认知在音乐的紧张与松弛的表现中具有重要的意义，在音乐体验的大范围的表现方面也具有重要意义。音色研究正朝着探索管弦乐队的创造理论和声音综合的音色控制方面发展。

总之，音乐心理学在20世纪得到了空前的发展，但是在音乐的声音的复杂性和人的感知的复杂性方面，依然存在诸多尚待解决的问题。这些问题包括：第一，声音的测量性质和精神事件之间的联系还不明确，人类的意识以一种复杂甚至是反直觉的方式对声音的表层进行或增或减的信息提取；第二，这些联系会因个体之间的年龄、音乐经验、社会语境和生物发展方面的区别而变得更为复杂；第三，音乐本质上是多维的，虽然在每一种独立的维度上获得某种程度的理解是可能的，但是这些维度之间的相互作用造成了联合的复杂性，这极大地限制了对除了简单的音乐连续之外的任何科学的理解过程；第四，心理学研究对音乐的一些维度诸如传统的音高、节奏、节拍、和声、曲式等因素已经得出了不少有价值的观点，其结论已经证明是清楚的；第五，除了知觉系统的一些显而易见的能力将面临不断增长的音乐复杂性的挑战以外，在人类听觉所能及(能解码)的信息类型和音乐资源的储存之间还存在一些心理的局限。因此，在听众受到先锋派音乐的较大影响的情况下，心理学也面临着挑战。音乐可以不被听众理解地创作。虽然，认知的方法控制了音乐心理学，但是它却不能完全控制其他方法的运用。例如，对音乐技能和技能获得的研究要求认知理论与发展理论、社会理论、情感理论，以及个性和动机心理学等相结合。同时，神经心理学方法(一种记录大脑活动的方法)也逐渐在音乐心理学研究中兴起并颇具发展势头，在20世纪下半叶集中体现为音乐的脑科学，即研究音乐接受过程(包括认知和情感反应)中大脑的神经状态、功能区分、信息加工等方面的情况。脑电图、事件相关电位测量、脑磁共振成像等技术的运用使人们已经能够从详细的科学数据方面认识音乐对人的影响，虽然这些方面能够增加我们对音乐与人的关系的认识，但是人对音乐的审美反映是一种综合的复杂的情感和意识状态，单靠数据依然很难给出理想的答案。对于大脑的神经状态的分析只能提供物理状态的描述，无法解释审美发生的原因，这类研究甚至已经完全超出了我们试图介绍的哲学美学的心理学，因此本书不做专门论述。

由于现代音乐心理学关注的中心是欣赏者，因此不管是对创作者，还是对表演者和欣赏者来说，都可能缺乏实践价值。一般来讲，听众只是欣赏他们所选择的音乐，并不会去询问致使他们沉醉于音乐之中的发生过程。同样，表演者通常不愿去过多地理会他们

[①] G.J. Sandell, "Roles for Spectral Centroid and other Factors in Determining 'Blended' Instrument Pairings in Orchestration," in *Music Perception*, 1995—1996, pp.209-246.

所从事的艺术的科学基础，唯恐其艺术性被那样的知识毁坏。他们更关心的是心理学家能否告诉他们如何应对表演焦虑和与音乐家的生活相联系的一系列心理问题。在这方面，虽然已经出现了不少研究成果，但是这些成果仅只是作为一般心理学在音乐生活中的运用的结果，而不是对音乐心理学核心问题的解释。也许，音乐心理学不应该介入这样一些应用的问题，而是应该关注建立在哲学基础上的问题，比如音乐显然不只是基于声音来源的声学上的复制品，那么在意识里，音乐是由什么因素构成的呢？是什么使得一系列的声音在意识里联合起来作为一种音乐的单位呢？音乐是如何成为那样强烈而有意义的情感的传递者的？这些都驱使音乐心理学研究正在走向更为综合的研究道路，不仅要借助科学，而且要与社会学、人类学、哲学、美学等研究方法相联系，只有综合研究（跨学科的研究），才能更好地解释音乐审美的问题。

思考题
1. 音乐心理学发展的最新趋势是什么？你怎么看这种发展？
2. 迈尔音乐心理学的核心理论是什么？举出两个迈尔的代表性音乐分析例子。
3. 请通过各种途径查询，还有哪些音乐心理学理论。

第七章　音乐价值与评价的美学

　　自古以来,无论在音乐理论还是实践领域,人们皆不断谈及与音乐价值相关的诸多问题,比如,音乐对于人类和社会有什么价值,音乐评价的标准是什么,是否存在客观的音乐评价标准,音乐的趣味有高低之分吗,音乐的价值是相对而言的吗,能否说某些音乐比另一些音乐更好、更有价值,抑或所有音乐的价值都是不可比较的,诸如此类的问题一直困扰着历代音乐家及音乐爱好者们。本章的主要任务是,在20世纪纷繁多样的音乐价值与评价理论中拣选出四种较有代表性的理论,分别是西奥多·阿多诺(Theodor Adorno,1903—1969)、卓菲娅·丽萨(Zofia Lissa,1908—1980)、伦纳德·迈尔、罗杰·斯克鲁顿(Roger Scruton,1944—　)的音乐价值与评价理论,并对各自的主要观点做一介绍和简评。四位学者皆提出不一样的音乐评价标准,有人重视从作品本身寻找价值评价依据,有人把人类的道德理想与音乐评价标准联系起来,也有人强调在音乐与社会的关系中确立评价的原则。需要指出,不同的价值理论往往不自觉地渗入理论家本人的价值取向,因此,在研读过程中,应时刻带着批判、分析的眼光,发现其中具有启发性、合理性的方面,剔除偏颇或带有历史、文化局限性的因素,由此形成较为客观的音乐价值与评价观念。

第一节　阿多诺的音乐价值与评价理论

　　西奥多·阿多诺是德国著名哲学家、音乐美学家,法兰克福学派的主要代表人物之一,曾在法兰克福和维也纳学习哲学和音乐,1931年任教于法兰克福大学,1938年流亡美国,在美国期间曾在加利福尼亚大学从事社会学研究,1959年任法兰克福社会研究所所长。其主要著作有:与霍克海默(Max Horkheimer,1895—1973)合著的《启蒙辩证法——哲学断片》,独著的《新音乐的哲学》《否定的辩证法》《美学理论》等。本节将从三方面介绍阿多诺的音乐评价理论与实践。

一、阿多诺音乐评价理论的哲学基础

作为法兰克福学派的代表人物之一,阿多诺的音乐评价理论深受该哲学学派精神的滋养。概言之,法兰克福学派最鲜明的特征正是对社会不合理现象所持的激进的批判态度。霍克海默曾说:"哲学的真正社会功能在于对流行的东西进行批判。"①法兰克福学派的成员在汲取马克思主义理论的基础上,或是对资本主义的异化现实提出严正批判(如卢卡奇);或是通过诗歌、戏剧分析,揭示艺术作品蕴藏着的社会批判内容(如本雅明);或是通过扯去技术化、合理化社会的虚假面纱,唤醒被窒息了的人的批判向度(如马尔库塞)等。阿多诺自觉继承了这一传统,这突出体现在他与霍克海默合著的《启蒙辩证法——哲学断片》中。该书汲取了社会学家马克斯·韦伯(Max Weber,1864—1920)的思想,认为西方文化的发展过程是一个不断理性化的过程,无论是在科技、工业、商业和政府管理方面,还是在政治、宗教、艺术等方面皆是如此。理性化的过程是一个去除神话的过程,它使人得以支配自然,形成合理的社会组织。②然而,在霍、阿看来,资本主义社会高度理性化的组织,却造成了人性的异化和个体的泯灭,以理性精神为标志的启蒙运动在帮助人们去除神话的同时,自己却倒退成为神话。由此,《启蒙辩证法》对资本主义社会中的理性化特征、文化工业体制及其造成的人性的无差别、审美趣味的标准化进行了严厉批判。③书中指出:"随着支配自然的力量一步步地增长,制度支配人的权力也在同步增长。这种荒谬的处境彻底揭示出理性社会中的合理性已经不合时宜。"④"在文化工业中,个性就是一种幻象,这不仅是因为生产方式已经被标准化。个人只有与普遍性完全达成一致,他才能得到容忍,才是没有问题的。虚假的个性就是流行:从即兴演奏的标准爵士乐,到用卷发遮住眼睛,并以此来展现自己原创力的特立独行的电影明星等,皆是如此。"⑤"不但颠来倒去的流行歌曲、电影明星和肥皂剧具有僵化不变的模式,而且娱乐本身的特定内容也是从这里产生出来的,它的变化也不过是表面上的变化。"⑥"每个男高音听起来都像是卡鲁索的录音,得克萨斯女孩子们的'自然'形象就像是好莱坞

① 牛宏宝:《西方现代美学》,上海人民出版社,2002,535页。
② [德]马克斯·韦伯著,于晓、陈维纲等译:《新教伦理与资本主义精神》,"导论",北京:生活·读书·新知三联书店,1987,4—19页。
③ "文化工业"是阿多诺思想中的重要概念,指与资本主义工业、商业制度结合在一起的大众文化,是资本主义社会理性化发展的产物。
④ [德]马克斯·霍克海默、[德]西奥多·阿道尔诺著,渠敬东、曹卫东译:《启蒙辩证法——哲学断片》,上海人民出版社,2003,36页。(阿道尔诺即阿多诺)
⑤ 同上书,172页。
⑥ 同上书,139页。

模塑出来的模特。"① 阿多诺指出,文化工业通过标准化的陈词滥调愉悦人的感官,由此向消费者做出幸福的许诺。这种许诺是虚假的,是具有欺骗性的意识形态,当人们浸淫其中而变得麻木时,便失去了反抗的观念,失去了马尔库塞所说的批判向度。

二、阿多诺的否定性音乐评价理论

阿多诺曾区分了两类彼此对立的音乐:一是肯定性(affirmative)音乐,二是否定性(negative)音乐。肯定性音乐具有商品化特征,受制于市场需求,对社会现状表示肯定。多数音乐如爵士乐、轻音乐、流行音乐、某些严肃音乐及温和的、易于接受的现代音乐,皆属此类。反之,否定性音乐拒绝市场需求和商品化,它通过自身"材料"否定社会现状。这种音乐即激进的先锋音乐,如新维也纳乐派的作品。②

所谓否定性,即批判性,它包含两层意思,其一,强调艺术、音乐作品是对社会矛盾的揭示,"是对异化了的社会的一种'抗议',一种'反叛'"。③ 用马尔库塞的话说,"在其先进的位置上,艺术是大拒绝,即对现存事物的抗议"。④ 于阿多诺而言,理想音乐的本质不是模仿,而是对理性化、标准化、商品化社会及其相应意识形态的否定。任何好的音乐作品都应具有这种"否定性",所谓:今天的全部音乐所能做的,便是"通过自己的结构去描绘那些导致人与人彼此隔离开来的社会矛盾。音乐将会更好……若它能更为纯粹地——通过自己形式语言的矛盾——表现出社会状况的危急性并通过隐晦的痛苦语言唤起人们的改变"。⑤ 这与阿多诺论抒情诗的思想路径是完全一致的:"社会对人压抑得越厉害,遭到抒情诗的反抗也就越强烈……抒情诗与现实的距离成了衡量客观实在的荒诞和恶劣的尺度。在这种对社会的抗议中,抒情诗表达了人们对于现实不同的另一个世界的幻想。抒情诗对物的超暴力的强烈憎恶和反感,是对人的世界被物化的一种反抗形式。"⑥

其二,"否定性"也意味着艺术作品对传统艺术风格的反叛:"所有伟大的艺术作品都会在风格上实现一种自我否定,而拙劣的作品则常常要依赖于与其他作品的相似性,

① [德]马克斯·霍克海默、[德]西奥多·阿道尔诺著,渠敬东、曹卫东译:《启蒙辩证法——哲学断片》,上海人民出版社,2003,157 页。
② Paddison, Max, *Adorno's Aesthetics of Music*, Cambridge, Cambridge University Press, 1993, p.102-105.
③ 于润洋:《现代西方音乐哲学导论》,湖南教育出版社,2000,391 页。
④ [美]赫伯特·马尔库塞著,刘继译:《单向度的人——发达工业社会意识形态研究》,上海译文出版社,1989,59 页。
⑤ 转引自 Lippman, Edward, *A History of Western Musical Aesthetics*, Lincoln, University of Nebraska Press, 1994, p.473.
⑥ 伍蠡甫、胡经之:《西方文艺理论名著选编·下卷》,北京大学出版社,1987,708 页。

依赖于一种具有替代性特征的一致性。"① 在阿多诺看来,否定性的艺术最终将抛弃传统意义上的美丽外观,成为"反艺术"。这种艺术只能存在于很小的圈子中,它们拒绝进入市场、拒绝交流,以此反抗资本主义的交换逻辑和充斥着拜物教的社会现实,亦即"为了人性,就必须用艺术的非人性去战胜这个世界的非人性"。②

与否定性密切相关的概念是艺术的"真理性内容"(truth content)。二者的关系在于:艺术作品通过其否定性而具有真理性。从阿氏的论述中可看出,"真理性内容"至少包含两方面含义:其一,它体现在由社会、历史现状给定的音乐材料惯例和一部具体作品的内在一致性这二者之间的关系中。③ 前者代表普遍性,后者代表个体性。真理性内容即个体性与普遍性冲突的结果,或说是个体性瓦解普遍性的结果。因为任何一次创作都是作曲家对传统材料的个性化使用的过程,也就是对普遍性进行瓦解、否定的过程。其二,真理性内容也是音乐作品体现出来的社会矛盾。阿氏认为,音乐作品本身虽是一个封闭世界,但如果它割裂了自己与社会的关系,抛弃了自己的社会功能,便是"非真实"的。反之,若作品通过自己材料的矛盾体现出社会的矛盾,那么,它就具有了真理性内容。④

那么,音乐何以具有否定性和真理性内容呢?阿氏认为,音乐只有成为一种自律性艺术并实现其异在性,才能具有否定性和真理性内容。所谓自律性,也有两层意思:一方面,音乐的材料、形式有着高度理性化的内在逻辑、技法;另一方面,伴随资产阶级的上升和社会分工的发展,音乐逐渐与社会生活分离开来,越发成为一个独立领域。而音乐越是与社会分离,其异在性也就越鲜明。在先锋音乐中,音乐的异在性显露出前所未有的强烈程度。⑤ 正是自律性、异在性使音乐得以成为社会的一面镜子,得以否定、批判这个不合理的社会。可见,与多数形式主义者不同,阿多诺的自律论有着远为丰富的社会内涵,它并不是孤立地强调作品的形式结构,而是更多地强调相对于社会现实、商品交换逻辑而言,音乐作品是一个独立的领域。正如阿氏所言:"自律性,即艺术日益独立于社会的特性。"⑥

① [德]马克斯·霍克海默,[德]西奥多·阿道尔诺著,渠敬东、曹卫东译:《启蒙辩证法——哲学断片》,上海人民出版社,2003,146页。
② 转引自于润洋:《现代西方音乐哲学导论》,湖南教育出版社,2000,392页。
③ Paddison, Max, *Adorno's Aesthetics of Music*, Cambridge, Cambridge University Press, 1993, p.150-154.
④ 同上书,pp.60-61.
⑤ 关于音乐艺术异在性的更多论述,请参见于润洋:《现代西方音乐哲学导论》,湖南教育出版社,2000,389—391页。
⑥ [德]阿多诺著,王柯平译:《美学理论》,四川人民出版社,1998,385页。

三、阿多诺的音乐评价实践

在对经典音乐家和具体音乐作品进行评价的时候,阿多诺始终没有忘记音乐的否定性本质及真理性内容。换言之,阿氏总以是否具有否定性、是否拒绝商品化、是否捍卫自律性为标准来展开评价。据于润洋研究,在《新音乐的哲学》中,阿多诺对斯特拉文斯基与勋伯格做了截然相反的评价。阿氏认为,表现主义的音乐美学观是现代音乐精神内涵的精髓,因为,这种美学观表现了主体在社会压抑下所产生的强烈情感,如焦虑、恐惧、绝望等,亦即让痛苦说话。由此,体现出主体与社会的冲突,也体现出主体对社会的否定。比如,勋伯格的独幕歌剧《期待》,讲述了一个被情人遗弃的女人最后走向崩溃的故事,由此揭示社会现实的冷漠与残酷。又如贝尔格的歌剧《沃采克》,讲述了一位身处社会底层的士兵在爱情与生活上的悲惨遭遇及其最终走向死亡的故事,同样是对反人性社会现实的呈现与控诉。[①] 相反,斯特拉文斯基的新古典主义美学及其作品则完全不具备这些优点,他为了捍卫音乐的"客观性"而削弱主体情感的表现,以致丧失了音乐的否定性特征和真理性内容。在阿多诺看来,舞剧《士兵的故事》"不仅其中充斥着的那种不断重复、机械运动式的呆板节奏同精神病症中的'紧张症'相类似,更重要的是由于作曲家有意避免'表现',压制激情而使整个音乐陷入一种对外在世界的极端冷漠和情感枯竭状态……"[②];而另一部舞剧《普尔钦奈拉》引用了大量18世纪的音乐语言,这显露了作曲家灵感和音乐材料的匮乏及其主体意识的丧失,这是一种音乐上的"贫血症"和"食尸行为",此类音乐完全不能带给人们精神上的震撼。[③]

据英国音乐美学家马克斯·帕迪森(Max Paddison)的研究,阿多诺还运用其否定性音乐评价理论对历史上其他音乐家展开了评述。比如,在谈及启蒙时期的西方音乐时,阿多诺指出:此时,资产阶级取得了经济、科技上的进步,却没能获得政治权力,音乐家仍服务于教堂、贵族和商人。在音乐上则出现了两种对立的风格,即华丽风格和巴赫的音乐。前者以数字低音为特征,主导了该期大部分音乐生活。后者以复调对位为特征,是古老传统的延续。前者受制于消费逻辑,因此,没能捍卫音乐的自律性,是一种肯定性音乐。后者顽强坚持了音乐材料的内在逻辑,反对商品化,确保了音乐的自律性。[④] 又

① 于润洋:《现代西方音乐哲学导论》,湖南教育出版社,2000,398—400页。
② 同上书,403页。
③ 同上书,404—405页。
④ Paddison, Max, *Adorno's Aesthetics of Music*, Cambridge, Cambridge University Press, 1993, p.220, p.226, p.227.

如，在谈及18世纪晚期到19世纪中期的西方音乐时，阿多诺指出：此时的作曲家获得了独立地位，不再受制于他人，对资产阶级的礼赞是当时音乐的特征。作为代表人物的贝多芬，由于不迎合宫廷趣味而捍卫了音乐的自律性。其音乐中的真理性内容体现在两方面。首先，贝多芬使奏鸣曲式获得了更充分的发展与平衡。其奏鸣曲所显示出的矛盾冲突过程与黑格尔哲学的辩证逻辑一致。其次，贝多芬晚期的作品具有一种片段性特征，如《庄严弥撒》。原因在于新兴的主题—动机技法要求不间断的动力展开，古老的弥撒体裁则具有分段性特征，二者难以调和。同时，新技法代表着个体，旧体裁代表了客观世界的秩序，在后启蒙运动时期，个人与社会间确实充满了不可调和的矛盾。贝多芬通过音乐材料的矛盾再现了社会的矛盾。[1] 再如，当论及19、20世纪西方音乐时，阿多诺认为：从1848年开始，资产阶级与贵族妥协，不再是革命的阶级。此时的先锋艺术也不再是资产阶级的礼赞，而是充满苦难的声音及对科学、工业的怀疑。音乐则显露出强烈的"异在性"，通过激进的实验，既反抗它身处其中的文化，又反抗其自身。自第一次世界大战到1950年，旧的经济基础瓦解，垄断资本主义、大众文化兴起，音乐一方面变得高度商品化，另一方面，其异在性仍继续增强。关于19世纪以来的若干经典作曲家，阿多诺认为：瓦格纳的作品常展现某种英雄形象，这是为了将大众和其音乐联系起来，是商品化的表现；[2] 德彪西的音乐更具感官性而缺乏社会批判性；亨德米特的"新即物主义"和"实用音乐"拒绝表现人的情感，仅为业余人士而创作，企图实现某种空洞的一致性。[3] 然而，巴托克的音乐则值得赞美，因为，它使东欧民歌成为有价值的音乐材料。原因在于，当时东、南欧并未受到工业化进程的显著影响，大量民歌处于理性化音乐范围之外。巴托克试图跨越前工业世界和现代世界的鸿沟，将欧洲艺术音乐理性化的技法与东欧民间音乐相结合。由此，巴托克在音乐中调和了前工业世界和现代工业世界。

除了对经典音乐展开评论，阿多诺也涉及流行音乐评论。在他看来，爵士乐、流行音乐和轻音乐都具有鲜明的商品特征，都属于肯定性音乐之列，因而必须予以批判。在《论爵士乐》一文中，阿氏指出爵士乐的诸多不是。比如，爵士乐是严格意义上的商品，它迎合并加速了人的异化；爵士乐给人以虚假的反叛意识，虚假的回归自然的感觉，并显露出虚假的个体主义等。[4]《论音乐的拜物教特征及听觉的倒退》一文则指出，资本主义社会的拜物教特征导致听众越发忽略音乐本身，而关注明星、名琴和音乐会票价，许多乐迷对爵士乐的崇拜都是盲目的。而在《启蒙辩证法》中，阿多诺又批判了流行音乐和轻音

[1] Paddison, Max, *Adorno's Aesthetics of Music*, Cambridge, Cambridge University Press, 1993, p.221, p.236, p.237, p.238, p.239.
[2] 同上书，p.244, p.252.
[3] 同上书，p.42.
[4] 转引自[美]马丁·杰伊著，单世联译：《法兰克福学派史》，广东人民出版社，1996，214—215页.

乐的标准化特征："在轻音乐中，一旦受过训练的耳朵听到流行歌曲的第一句，他就会猜到接下去将是什么东西，而当歌曲确实这样继续下来的时候，他就会感到很得意。"①在此，阿氏又一次显露出崇尚否定性音乐，贬斥肯定性、商品化音乐的价值立场。

 以上便是阿多诺音乐价值与评价理论的主要观点，下面有两点简评：其一，在进行音乐评价的时候，阿多诺始终坚持社会学的评价视角，从未脱离音乐作品所赖以产生的社会历史语境。阿多诺虽承认音乐的自律性，并对许多音乐作品做了深入分析，但他更强调艺术本质的双重性，他说："艺术具有双重性，它一方面是自律实体，另一方面又是杜克海姆学派所指的社会事实。"②在将音乐与社会、历史联系起来的过程中，阿氏得出了许多有价值的结论，如现代音乐是对异化社会的否定，艺术是相对于社会而言的自律领域等。但是，阿多诺的思维方式仍有缺陷。他时常运用某种可称为"类比对应"的思维方法，将一些表面相似的现象直接对应起来。比如，在解读贝多芬的《庄严弥撒》时，他认为主题—动机技法代表了作曲家个体，古老的弥撒体裁则代表了社会秩序。在这两组较为牵强的对应关系基础上，阿氏又说，由于新技法和旧体裁间彼此存在着矛盾，因此，音乐中的矛盾就体现出现实生活中个体与社会的矛盾。这种将音乐形式特征与社会特征直接对应的做法，难免有些简单。又如，阿氏称巴托克的创作将欧洲理性化的音乐材料和东欧民歌结合起来，由此调和了前工业世界和现代工业世界。该评论的预设前提在于，欧洲理性化音乐材料代表了现代工业世界，东欧民歌则代表了前工业世界。这两组对应关系同样是牵强的。正是这种"类比对应"的思维方法，使阿氏在论述音乐与社会的关系时，常得出新颖却未必令人信服的结论。

 其二，阿多诺的音乐评价理论富于激进的批判精神。如前所述，这种激进的批判精神来自法兰克福哲学学派，该学派对资本主义社会自启蒙运动以来的理性化特征、文化工业体制表现出强烈的不满。阿多诺在将这种激进的社会批判精神贯彻于音乐评价实践时，就必然会推崇"否定性"音乐，贬斥"肯定性"音乐，这在对资本主义异化社会进行批判的时候是具有积极意义的。可是，激进的批判精神也造就了阿多诺评价理论中的某些极端化倾向。比如，阿氏对斯特拉文斯基、爵士乐、轻音乐等的评价便值得商榷，一些学者也针对其流行音乐评价提出了不同意见。③实际上，阿氏所捍卫的音乐价值观是一种精英主义价值观，它排斥大众文化，捍卫精英文化，这种价值观虽有其个性化的理论缘由，却也难免带有偏激的色彩。

 ① [德]马克斯·霍克海默、[德]西奥多·阿道尔诺著，渠敬东、曹卫东译：《启蒙辩证法——哲学断片》，上海人民出版社，2003，140页。
 ② [德]阿多诺著，王柯平译：《美学理论》，四川人民出版社，1998，9页。
 ③ 参见赵勇：《追求沉思还是体验快感：流行音乐再思考——试析阿多诺的流行音乐批判理论》，载《北京师范大学学报（社会科学版）》，2004（2）。该文指出，一些学者如斯道雷（John Storey）、吉安德隆（Bernard Gendron）、格拉希克（Theodore Gracyk）等对阿多诺的流行音乐观提出了质疑。

第二节　丽萨的音乐价值与评价理论

卓菲娅·丽萨是波兰著名的音乐学家,曾就读于勒沃夫大学,取得博士学位后先后任教于勒沃夫音乐学院、华沙大学音乐学系等。其研究领域涉及音乐美学、音乐史学、音乐分析等,著作甚丰,包括《论斯克里亚宾的和声》《音乐学中的马克思主义方法论问题》《论音乐的特殊性》《音乐美学问题》《音乐美学新稿》等。本节将对丽萨的音乐价值与评价理论做一介绍,主要依据其两篇文章,分别是《音乐中的价值标准》及《论乐的价值》,前者收录于50年代成书的《音乐美学问题》,后者收录于70年代成书的《音乐美学新稿》。两篇文章提出了音乐价值论的许多基本问题并进行了较为深入的解答。

一、论音乐价值的本质

音乐价值的本质,涉及一系列具有哲学意义的追问,如音乐的价值是什么,音乐的价值是主观的还是客观的,它存在于音乐客体之中,还是存在于审美主体——人的主观判断之中,等等。对这些问题的回答,构成人们理解音乐价值相关问题的哲学基础。

早在50年代,丽萨便指出:"音乐作品始终只对于一定时代的、一定文化范围的人才具有它的价值。它们具有这种价值,因为它们供这些人享受,因为它们通过某一种方式帮助这些人,因为它们满足了这些人一定的需要,而这种需要是以一定的方式符合于人们的社会意识的。"[①]可见,音乐的价值必须与人相关,它是对人的需要的满足,这便是丽萨对音乐价值是什么的基本看法。

在70年代的论文《论音乐的价值》中,丽萨继续阐发了上述观点。该文开宗明义地提出了音乐价值是主观的还是客观的这一问题:早在1500年前,圣奥古斯丁就问道:"是因为它美,我们才喜欢它?还是因为我们喜欢它,它才是美的?"[②]换言之:音乐作品的"美",是如绿色之于树叶、重量之于大理石块一般吗?它是作品本身的客观特性吗?还是人将自己的主观审美意向引入作品后的产物呢?[③]

丽萨进而介绍了音乐美学史上两种彼此对立的看法,并提出自己的观点:"在音乐

① [波兰]卓菲亚·丽莎著,廖尚果、廖乃雄、史大正译:《音乐美学问题》,音乐出版社,1962,118页。(卓菲亚·丽莎即正文中的卓菲娅·丽萨)

② [波兰]卓菲娅·丽萨著,于润洋译:《音乐美学新稿》,人民音乐出版社,1992,93页。

③ 同上。

美学中,长时期以来在这个问题上存在两种观点。客观论的信奉者们到作品自身的物质材料和结构特性中去寻找美的特性的基础……主观论的代表们则到听者与作品的关系中去寻找价值评价的基础……其实,音乐作品的客观结构特性正是听觉口味和欣赏方式的形成基础,它从自己这个方面决定着作品能不能被看作是一种价值。这里我们得到了一个主观因素和客观因素的接触点,这两种因素结合在一起,决定着价值评价的标准。"①紧接着,丽萨又说,客观论者也不能否认,音乐的价值不像事物的颜色、重量之类的特性,"音乐作品的价值永远是对于某个人的价值。只有当听者从审美的立场接受了该作品,并在体验的基础上发现了这个价值的时候,这音乐作品的价值才在对象中实现"②。

可以说,在音乐价值是什么,音乐价值是主观的还是客观的这两个问题上,从50年代至70年代,丽萨的基本观点并没有改变。她始终站在主客观相统一的理论立场上。③ 她既不忽略作品本身的特征,亦即"客观结构",也不忽略审美主体——人的"需要""听觉口味""欣赏方式"。正所谓,"音乐作品的价值永远是对于某个人的价值"。只有主客体相匹配、相关联,只有当音乐满足了人的需要,音乐的价值才可能产生。概言之,音乐的价值是对人的需要的满足,它存在于主客体的价值关系之中。这种理论立场在一般价值论中被学者们称之为"关系论"。

二、论音乐价值的相对性与确定性

由于强调音乐价值与人的关系,丽萨并不反对音乐价值具有相对性的特征。她说:"一部音乐作品的价值究竟何在呢? 我们不把某个对象的绝对的特性视为价值,而将对象在它和人与社会的关系中所获得的某个相对的特性视为价值……价值始终是对一定的人而言的某种价值,因而也就是一种相对的价值。"④

造成音乐价值相对性的原因是多样的,其中,审美主体的能力是重要的原因。丽萨指出:"正是构成一首艺术作品(这里指的是一首音乐作品)的价值要取决于听者是否能够以及在怎样的程度上并以怎样的方式才能够接受它的原委,一首音乐作品或是一整类

① [波兰]卓菲娅·丽萨著,于润洋译:《音乐美学新稿》,人民音乐出版社,1992,95页。
② 同上书,96页。
③ 丽萨曾说:"一部音乐作品的价值具有客观—主观的性质。音乐作品的结构因素、也即物质材料、结构、音响方面的价值属于作品的自律的客观特性,而来源于作品功能的那些东西,来源于代表该时代听众所确认的风格、体裁完美性的那些东西,以及来源于适应不同代人们需要的程度的那些东西则都属于作品的相关的特性,而这些东西在每一个历史时期、每一个世代、每个不同环境中都是不同的。这种相关特性也决定着该作品是否有价值以及以什么方式呈现这种价值。"参见卓菲娅·丽萨著,于润洋译:《音乐美学新稿》,人民音乐出版社,1992,96—97页。
④ [波兰]卓菲亚·丽莎著,廖尚果、廖乃雄、史大正译:《音乐美学问题》,音乐出版社,1962,118页。

音乐作品的价值因此是相对的,是取决于听众的接受能力的。"① 此外,审美主体的阶级、民族、文化、时代背景等因素也是音乐价值具有相对性的原因:"一部今天对我们说来是具有价值的音乐作品,对我们下一代就已经不再具有这种价值,或具有另一种程度的价值……它也可能得到适用于另一个民族环境的价值。"② "每一个时期都会把音乐作品的不同特点当作是美的表现加以接受,甚至在同一个时期的范围内,'美'的特征也是随阶级、民族及其他习惯不同而只具有相对的性质。甚至在同一个社会集团中,美的标准也会因人而异。"③

应该说,承认音乐价值具有相对性早已是价值论学者们的共识,问题在于:在充满差异的音乐价值判断中,我们是否能找到某种较为确定的音乐价值评价标准;当我们承认不同审美主体的音乐评价皆"主观上是正确的",当我们承认"趣味无争辩"的时候,是否还能在音乐价值评价的王国中保有某些确定性和价值理想。丽萨并没有回避这些问题。首先,她拒绝极端的相对主义立场:"由于缺乏一个统一的评价音乐现象的基础,缺乏一个固定的立足点去观察在历史上可变的音乐现象,因此就直接导致一种粗糙的相对主义的判断。按照这种判断,一切音乐现象、任何流派和倾向都一概被认为是同样'好'的,同样有价值的。"④ 其实,音乐实践中的事实早已说明,音乐作品的价值是具有某种确定性的。比如,一些作品已经存在了很长时间,但对于不同时代、群体、文明背景的人来说,它们仍有不朽的审美价值,这样的事实如何解释?

对此,丽萨提出了"客观价值"的概念,她说:"可是这种相对性并没有减消了音乐作品的客观价值,这种客观价值在于音乐作品能够丰富人的意识,在于它们为人们提供人所向往的、并且被判断为富于价值的享乐。"⑤ 丽萨又说:"新的艺术对象(也包括音乐作品)丰富着文化的状况、丰富了能够发挥扩大和形成人的社会意识之功能的新对象周围的现实……作为社会现象,它们仍然具有它们的客观价值,这种价值在各个不同的时期和各种不同的文化范围内都会被判断为价值……"⑥ 以上引文隐含了一个重要的观点,即客观价值是某种具有超文化、超时代特性的价值,它能在不同时期、不同文化范围中被人们所承认。问题在于,这样一种价值到底是什么,答案存在于丽萨对音乐评价标准的论述中。

① [波兰]卓菲亚·丽莎著,廖尚果、廖乃雄、史大正译:《音乐美学问题》,音乐出版社,1962,120页。
② 同上书,121页。
③ 同上书,135页。
④ 同上书,117页。
⑤ 同上书,120页。
⑥ 同上书,120页。

三、论音乐评价的标准与特征

具体而言,丽萨特别强调三方面的音乐评价标准。其一,音乐的内容是否与其所处时期的社会生活发展相联系,是否反映并促进该时期的社会意识。丽萨说:"被肯定为有价值的正是那些能够以更好的方式,更强烈、更正确地支持和促进该时代的观念形态的音乐作品及其特性";"在任何一个时代,能使作品更好地反映、增强和促进它那个时代和环境的基本思想和发展倾向的艺术作品的特性之复合,始终是充满音乐价值的,也就是'美'的"。① 丽萨相信,音乐作品对听众社会意识的形成、发展及改造起着辅助作用,同时,音乐也具有社会动员作用:"一首音乐艺术作品能够在该历史时期完成这种'动员'的任务(尤其是对于它那个时代进步的潮流),这一点正是它的价值所在。正由于它具有这样的能力,所以在一定时期中利用上层建筑(包括音乐)为自己服务的那些阶级,会承认它具有一种美学的价值;而另一些阶级却否认它具有这种价值。"②

其二,音乐的形式是否在较大的程度上符合其表达的内容。丽萨指出:法国资产阶级革命中曾出现了大量的革命歌剧、康塔塔、颂歌,虽然它们在思想倾向上是进步的,但因其形式水平有一定局限,故大多已被人们所遗忘。而贝多芬创作的歌剧《费德里奥》,在思想上反抗暴政,在形式上又突破创新,一直流传到今天。这意味着,仅有内容上的因素不足以单独确保作品在历史中持续存在,而"持续存在的却是那些用完善的技术表现了这些内容的作品,在那些作品中,思想价值和技术价值、内容与形式处于完全平衡的状况"③。

其三,作曲家的个人体验是否真诚而独特。丽萨指出:"艺术创作者体验一个固定的内容、一个观念的方式,体验从内心中促使他去创作这一作品的情感反应的力量,同样是评价一件艺术作品时必须考虑到的第三种因素。"④ 她问道:为什么拿波里乐派的好几百部歌剧会被人遗忘呢?原因在于,它们未能展现出作曲者的幻想和激情,因为这些歌剧是根据一些言之无物的、公式化的剧本写成的,而佩格莱希的《女仆做夫人》为什么不会被人们遗忘,因为听众可以从中感觉到作曲家对此故事的真情实感。⑤

丽萨总结道:"一件艺术作品的价值是由几种不同类型的价值所构成的:(1)被反映的现实的价值(内容的价值);(2)创作者对这一现实(内容)的体验的价值;(3)表现

① [波兰]卓菲亚·丽莎著,廖尚果、廖乃雄、史大正译:《音乐美学问题》,音乐出版社,1962,136页。
② 同上书,138页。
③ 同上书,131—132页。
④ 同上书,132页。
⑤ 同上书,132—133页。

这一体验的方式的价值。这些价值在每一首艺术作品中都是内在地彼此交织在一起的，这些价值对作品的整个评价具有决定性的意义"；"只有当作品中的这些契机完全处于平衡，这样的作品才可能持续存在"。①

在讨论了音乐评价的三个核心标准之后，丽萨又论述了评价活动的两个重要特征。其一，音乐评价具有综合性特征，即在对一部音乐作品进行评价时，有必要综合考虑多种标准，做出全面评价。丽萨认为，在专业音乐家群体中，常会出现高估技巧的情况，她将此情况的极端化称之为"专业的变态"。②相反，如果想较为客观地评价一部作品，就必须兼顾内容、技巧等方面，作综合判断。其二，音乐评价具有灵活性特征，即在评价音乐作品时，应根据具体作品的特征来选择评价标准。丽萨为此提出一个重要概念，即"评价的重心"。她说："由于一首音乐作品的价值是由各种不同的因素结合在一起才形成的，由于在对一首音乐作品进行任何一种评价时，都有三种标准同样在起着作用，因此，我们可以提出一个新的假设：评价的重心既然可以从内容（即观念形态）的契机转移到其他的因素上去，因此价值标准的可变性实质是可以从而得到解释的。"③之所以要灵活选择评价标准的重心，原因并不复杂。首先，不同音乐体裁有着不同的标准，我们不能用交响曲或四重奏的标准去评判一首革命歌曲，不能用专业音乐的标准评价一首民间歌曲，也不能用抒情歌曲的标准来评价交响乐。其次，一些作品在内容上也许与当前的社会意识不一致，甚至相冲突，我们也不能因此全盘否定其艺术价值。丽萨认为，当某些以往的作品已不能直接为当下的上层建筑或经济基础服务时，应当将评价标准从内容方面转向其他方面，即作曲家对内容的体验是否真诚而独特，其形式和技术是否成功表达了所要表达的内容。

四、论音乐价值的结构与类型

丽萨认为，每一部音乐作品都包含着多种价值，如帕莱斯特里那或拉索的弥撒，在音乐厅中演奏和在祈祷仪式上演奏是不一样的，人们在不同时间、地点，可能对同一部音乐作品产生完全不同的价值感受。由此，音乐的价值可以被视为一种结构。丽萨说："我们所认定为音乐作品的价值的那种东西并不是一种简单的、初级的、不可再分的东西，而是由许多不同质的价值所组成，它本身就是一种构成物、一种结构。"④

① [波兰]卓菲亚·丽莎著，廖尚果、廖乃雄、史大正译：《音乐美学问题》，音乐出版社，1962，142页。
② 同上书，134页。
③ 同上书，145页。
④ [波兰]卓菲亚·丽萨著，于润洋译：《音乐美学新稿》，人民音乐出版社，1992，96页。

在丽萨看来，上文所涉及的作品的内容、技术价值皆属于美学或艺术价值，这些价值皆构成音乐价值结构的一个方面。除此之外，音乐价值结构中还包括其他几种价值类型：其一，古代价值。一部音乐作品若向今天的听众传递了一些关于前代人和前代音乐风格的知识，并激起人们的求知欲和兴趣，该作品便具有古代价值。而一部音乐作品的古代价值又可能给人们带来更多的启发，比如，它向人们说明该作品对音乐风格演变所具有的意义，说明该作品同当今世界图景之间可能存在的联系，还启发人们思考文化遗产在今天所具有的价值，等等。其二，革新价值。一部作品若预示了音乐发展的未来，它便具有革新价值。丽萨认为，具有革新性的作品因其推动了艺术的发展而具有较高的价值。其三，个人风格的价值。一部作品若显露出作曲家独特的艺术个性，那么，它便具有个人风格价值。尽管古典主义、浪漫主义音乐存在一个互相近似的规范，但莫扎特就是莫扎特，肖邦就是肖邦，他们是不可替代的。其四，一般文化的价值。当一部作品成为某种文化、民族，甚至人类的表白时，该作品便具有一般文化价值。在丽萨看来，巴赫的受难乐、贝多芬的交响曲、舒伯特的艺术歌曲、肖邦的钢琴小品等在人类文化中产生了持久而难以磨灭的影响，已然成为人类一般文化的组成部分。在不同的时代、国家、文化环境中，人们都在聆听、解释着这些作品，可见它们所具有的持久的一般文化价值。

以上四方面便是卓菲娅·丽萨音乐价值与评价理论的主要内容，从中可见出两个特点：其一，丽萨深受马克思、斯大林主义理论的影响，这种影响突出体现在成文于50年代的《音乐中的价值标准》中。比如，在论述人的音乐评价能力时，丽萨吸收了马克思关于社会意识与社会存在之关系的理论，把人的音乐能力视为一种社会意识，并认为这种能力来自社会实践，受制于社会现实。她指出，人们之所以能体验到艺术作品中的美，之所以具有审美意识，正是长期社会实践的结果。不同历史时期的人有着不同的审美意识，这恰恰说明审美意识受到它身处其中的社会现实的制约。又如，在论述音乐内容评价标准的时候，丽萨多次指出，音乐作品的内容若能更好地反映、增强、促进它那个时代和环境的基本思想，便往往会被人们视为有价值的。丽萨坦陈，该思想来自斯大林的《马克思主义和语言学问题》一书。书中强调，上层建筑并不是消极地反映经济基础，而是"积极帮助自己基础的形成和巩固，采取一切办法帮助新制度来摧毁和消灭旧基础与旧阶级"[①]。

其二，在讨论音乐价值是主观的还是客观的，是相对的还是确定的等问题时，丽萨始终没有厚此薄彼、偏执一方，而是以辩证思维去处理两难的理论问题。由此，她认为音乐的价值存在于主体与客体的关系之中，既承认音乐价值具有相对性，又反对极端的相对主义，提出客观价值的概念。丽萨对音乐评价标准的论述，实际上便是对音乐客观价值的确

[①] [波兰]卓菲亚·丽莎著，廖尚果、廖乃雄、史大正译：《音乐美学问题》，音乐出版社，1962，136页。

证。此外,在讨论音乐评价标准时,丽萨既重视音乐作品的内容,也重视音乐创作的技巧,提倡对作品进行综合评价,并灵活调整评价的重心。以上种种思考,皆体现出丽萨全面而辩证的理论思维,这有助于吸收不同评价视角的合理之处,从而得出更为客观的结论。

第三节　迈尔的音乐价值与评价理论

伦纳德·迈尔是美国著名的音乐分析家、音乐美学家。他曾就读于哥伦比亚大学、芝加哥大学,获得博士学位后,先后任教于芝加哥大学、宾夕法尼亚大学。主要著作有《音乐的情感与意义》《音乐、艺术与观念——二十世纪文化中的模式与指向》《解释音乐——文论与探索》《风格与音乐——理论、历史与意识形态》等。本节将从两方面介绍迈尔的音乐价值与评价理论,文献依据为《音乐、艺术与观念——二十世纪文化中的模式与指向》中的第二章,该章标题为"关于音乐中价值与伟大的讨论"[1]。

一、论音乐评价的标准

在"关于音乐中价值与伟大的讨论"一章的起始处,迈尔开宗明义地提出了"是什么让音乐杰出？"的问题,这是一个"困难、不确定、让人迷惑的问题,是任何人都深切关心并企图回答的"。[2] 如果一位学者如实证主义者们那样回避这些问题,或如社会科学家们那样把它们抛进巨大的文化语境之网中,这些做法都无法让人满意,因为我们不可能真正从价值问题中逃脱。[3]

迈尔认为,音乐评价中存在着一些关于好的音乐作品的一般技术标准,比如,风格的一致性,清晰的基本意图,结构的丰富性和统一性等,但是,这些标准似乎只能帮助我们区分好的和差的作品,却不大可能帮助我们区分很好的和一般好的作品,更无法呈现出一部杰出作品的特征。众所周知的《小星星》和巴赫的《B小调弥撒》皆具备了风格的统一性,且富于变化,难道我们会认为二者一样好吗？如果我们说这两部作品各有各的优点,并认为二者一样好,那将是荒谬的。[4] 那么,到底是什么特质使得一部音乐作品

[1] 《音乐、艺术与观念——二十世纪文化中的模式与指向》的中译本已于2014年由华东师范大学出版社出版,刘丹霓译。本节的写作主要以该书英文版相关部分为依据。
[2] Leonard B. Meyer, *Music, the Arts and Ideas: Patterns and Predictions in Twentieth-Century Culture,* Chicago, University of Chicago Press, 1967, p.23.
[3] 同上。
[4] 同上书,p.24。

成为超乎寻常的杰作，迈尔从"句法"（syntactic）和"内容"（content）两方面对此展开分析。

首先看音乐的"句法"价值。迈尔通过比较两个相似的音乐片段来说明此问题，分别是杰米尼亚尼（Francesco Geminiani, 1687—1762）《e小调大协奏曲》（Op.3, No.3）第一乐章快板部分的主题和巴赫的《g小调管风琴幻想曲与赋格》（BWV542）的赋格主题。前一个片段为e小调，从属音开始，向下跳进至主音，再向上跳进至高八度主音，随后几乎以下行音阶的方式回落到低八度主音并终止。同时，其每一个音的时值都是一拍（四分音符），显得相对单调。后者为g小调，同样从属音开始，以迂回音型向下进行至主音，再向上跳进至高八度主音，随后同样下行回到低八度主音并终止，但在其下行过程中，多出现迂回音型及节奏、和声的变化，使得回归低八度主音的过程显得不那么直接，由此也更为丰富。迈尔认为，后者比前者更有价值。其理由为：在聆听两个旋律的时候，人们皆期待二者的旋律线下行回到低八度的主音，即二者有类似的进行目标。但是，"巴赫的主题缓慢下降，伴随着延搁（delay）与短暂的和声转换。它通过挖掘各种可能性，制造出多层次的旋律进行。此外，这些延搁是节奏化和旋律化的。另一方面，杰米尼亚尼的主题则直接——或几乎直接——地运动到目的地……当一个主题没有延搁或变化地回到这个明显的结果，我们就会认为它是俗气的陈词滥调"[①]。由此，迈尔提出三个带有普遍意义的观点：（1）一个旋律或作品若没有运动趋向，即被指向的目标（goal-oriented），它便没有价值。当然，这种趋向不需要在一开始就十分强烈，但必须在音乐进行过程中得到发展。（2）如果最具可能性的目标以最直接的方式达到，音乐的价值较少。因为一切都在人们的意料之中。（3）如果目标因过度的装饰和无关的变化而永远没有达到，这样的音乐价值很小。[②]总之，音乐运动要有目标，同时，在到达目标前，又要有足够的延搁。

随后，迈尔借鉴维纳（Norbert Wiener, 1894—1964）的信息论理论，进一步阐述以上观点，要点有二：其一，若要用最简洁的话说明信息论的核心观点，即当事件结果出现的可能性很大时，其带给人们的信息量很小，因为结果是确定的、意料之中的；当事件结果出现的可能性很小，即让人感到不确定时，其带给人的信息量较大。其二，在音乐中，阻碍（resistant）、偏离（deviation）、含糊（vagueness）、惊奇（surprising），皆可能干扰音乐的趋向，它们降低了目标出现的可能性，由此增强了音乐的不确定性并增加了信息，如上述巴赫的音乐片段。虽然，迈尔曾指出：不能轻易地得出只要创造并增加了信息就提高了音乐作品的价值这样的结论[③]，但在其字里行间，的确可以感觉到，更丰富且适度的信息量是音乐更有价值的重要条件。

① Leonard B. Meyer, *Music, the Arts and Ideas: Patterns and Predictions in Twentieth-Century Culture*, Chicago, University of Chicago Press, 1967, p.26.
② 同上书，p.26.
③ 同上书，pp.27-28.

自然,音乐进行的各种可能目标主要由其风格决定。正所谓"音乐的事件在一个风格的可能性世界中发生着","任何特殊的音乐事件的可能性,皆部分取决于被采用的风格的或然特征"①。因此,如果听众、评价者不具备相关的风格积累,将无法感受到音乐中丰富的信息和价值。迈尔曾说,任何对特定音乐风格的经验都将影响听众对音乐进行回应的能力以及他回应的模式。②

再看音乐的内容价值。应该说,迈尔对音乐的句法价值是异常重视的,他曾说:"音乐必须从句法角度评价,必须这样。"③即便如此,他仍承认,伟大(great)的音乐不仅仅与句法有关,音乐之外的"内容"(content)也是十分重要的方面。"伟大的音乐让我们意识到,不仅仅是句法关系,还有句法与音乐的联想方面的相互关系。这些相互关系直接塑造和影响着音乐体验,于实存的隐秘之境产生深刻的感叹——温柔却让人畏惧。在这里,我们获得了更新层次的意识和自我实现。"④"最伟大的作品将体现出最高层次的价值,我将毫不犹豫地说,这种价值伴随着最深刻的内容。"⑤可见,迈尔所强调的最有价值的"内容"与深刻性,与人的自我实现等相关,亦即与人的情感及社会生活相关。

二、论音乐价值比较

凭借以上句法和内容两方面标准,迈尔展开了一系列音乐作品价值的比较:(1)迈氏认为,人们往往从三方面获得"音乐享受":"感官"(sensuous)、"句法"和"联想"。每一部作品都包括这三个方面,但一些作品试图强调感官,另一些则强调句法。前者是"立即满足"(immediate gratification)感官的音乐,后者是"延搁满足"(delayed gratification)感官的音乐。迈尔认为后者更有价值,他说:"趋向的抑制和容忍不确定性是成熟的标志","由于对可选择的可能性的估计和对音乐事件之关系的回顾理解,我们获得自我意识和自我实现,由此,对句法的反应,将比那些充斥着自我消解以及在艳丽的感官愉悦或幻想中失去自身同一性的反应来得更有价值。同理,包括偏离和不确定性的作品要比那些更直接使人满足的音乐好。我不是认为其他享受方式没价值,而是认为它们的价值较少"。⑥由此,德彪西的音乐比戴留斯的更好。(2)基于以上看法,迈尔对艺术音乐和原

① Leonard B. Meyer, *Music, the Arts and Ideas: Patterns and Predictions in Twentieth-Century Culture*, Chicago, University of Chicago Press, 1967, p.27, p.28.
② 同上书,p.34.
③ 同上书,p.36.
④ 同上书,p.38.
⑤ 同上书,p.39.
⑥ 同上书,p.35.

始音乐做了比较。如果我们问,精致的艺术音乐和原始音乐有什么不同,人们一般会说,原始音乐采用较少的声音素材,有着大量的重复等。在迈尔看来,这些还不是根本的不同。真正的不同在于对趋向进行满足的速度。原始音乐几乎立即满足它们的趋向,它们不能容忍不确定性。遥远地背离确定性和丧失主音,以及长时间的对满足的延搁,对于原始先民来说是痛苦的,他们还不具备成熟的音乐能力。① 迈尔又指出:成熟能力的一个方面,无论是对于个人还是对于风格赖以产生的文化而言,皆包括自发地放弃对未来最终目的的直接满足。主动接纳对趋向的抑制,主动忍受不确定性,这显示了成熟,它是人与动物的区别。②(3)无论是偏重感官的音乐,还是偏重句法的音乐,都可能引起人们的联想。因此又可分为"感官—联想"音乐和"句法—联想"音乐。由于联想使人们把握到音乐的至深内容,因此,既有句法又重联想的音乐是最好的,它体现出最高的价值。由此,贝多芬的《第九交响曲》比德彪西的《牧神午后》更好,虽然后者可能更为精致;而《牧神午后》又明显比莫扎特的《C 大调钢琴奏鸣曲》好。(4)此外,迈尔还区分了"伟大"和"优秀"(excellence)。前者涉及音乐的"内容","与哲学家所说的'崇高'有明显的关系",也与"里程碑式的"(monumentality)有所关联③;后者则仅涉及"句法"。甚至,伟大的作品(great work)和杰作(masterpiece)也有区别,后者同样仅涉及句法,由此,"巴赫的许多创意曲是杰作,却不是伟大的作品"④。(5)若两部作品产生的信息数量相当,那么,需要比较二者达到这种信息量的手段谁更节约,节约者相对更好。

 以上便是迈尔音乐价值与评价理论的基本观点,在此有三点评论。第一,迈尔的音乐评价理论与其音乐情感、意义理论有着共同的心理学基础,即无论是音乐的价值、信息,还是情感、意义,都与某种心理趋向的偏离、延搁、阻碍有关。当一种心理趋向被暂时抑制,音乐运动所指向的目标无法直接达到,人们的期待感、不确定感就会被唤起,这种感受越强烈,意味着音乐所包含的信息量越大。由此,当音乐的目标最终达到的时候,人们将获得更为充分的满足感。对于一位有能力的听众而言,把握作品中客观存在的趋向及其偏离、阻碍,是获得意义和价值的先决条件。

 第二,迈尔在讨论音乐价值的过程中极力反对相对主义,并追求价值的客观性。他反对"每一部作品都是一种类型的好"的观点,认为这不过是一种讨好的观点,是对真正问题的逃避。迈尔勇敢地切入音乐价值比较的问题,指出了某些音乐作品的确优于另一些音乐作品,以此确证什么样的音乐是"杰出的""优秀的""伟大的"。此种理论姿态透露着迈尔过人的理论勇气,透露着他对人类价值序列的坚守和捍卫。与阿多诺不同,迈

 ① Leonard B. Meyer, *Music, the Arts and Ideas: Patterns and Predictions in Twentieth-Century Culture*, Chicago, University of Chicago Press, 1967, pp.32-33.
 ② 同上书, p.33.
 ③ 同上书, p.38.
 ④ 同上书, p.39.

尔并不从音乐对社会的批判性角度去衡量、比较作品的价值。他所特别强调的,是要在音乐的"句法"和内容的深刻性中寻找价值。由此,其理论较之于阿多诺理论而言更为全面,也更有说服力。

第三,与许多音乐评价者不同,迈尔把音乐看成一个环环相扣的过程,在这个动态过程中寻找评价的标准如延搁的满足、有偏离的趋向等,而不是抛出几个静态的概念,如"深刻性""技术性""民族性""复杂性"等。因此,其理论显露出某种独特之处,不仅与实际的音乐审美评价经验更为贴近,也更易于被运用于音乐评价实践当中。

第四节 斯克鲁顿的音乐价值与评价理论

罗杰·斯克鲁顿是英国著名的哲学家、作家、社会评论家。毕业于剑桥大学,获哲学博士学位。曾在伦敦大学、波士顿大学任教,在普林斯顿大学、圣安德鲁斯大学等地从事学术研究。其成果异常丰富,包括《建筑美学》《现代哲学简史——从笛卡尔到维特根斯坦》《审美理解——艺术与文化哲学论集》《现代哲学——导论与概观》《音乐美学》《理解音乐——哲学与解释》等40余部,内容涉及哲学、政治学、文化学、美学等领域,在美学上则主要关注建筑和音乐美学。本节将从三方面介绍斯克鲁顿关于音乐审美价值与评价的基本观点,内容依据其《音乐美学》一书的第十二章,该章标题为"价值"。

一、论审美价值的特点

首先看审美价值的无利害特征。在吸收康德美学思想的基础上,斯克鲁顿认为,人们对事物的审美兴趣具有无利害、无目的特征。也就是说,当我们欣赏一部音乐作品的时候,并不打算从中获得什么实用意义上的满足。举例而言,当我们读完一本法律、科学或历史书籍,便可以把它们扔在一边,因为我们获取信息的需要得到了满足。但审美兴趣本质上是无法在此种实用意义上得到满足的,因为它没有明确的实用目的。人们总说,每次聆听《朱庇特》交响曲都能获得一些新收获,其实他们不过是反复体验旧的经验罢了。因为,人们在聆听的过程中并没有一种明确的目的,由此,也不存在因满足了某个目的而终止聆听的情况。[①]

由于审美兴趣具有无利害特征,因此,审美价值不是工具价值。斯克鲁顿认为,审美

① Scruton, Roger, *The Aesthetics of Music*, Oxford, Oxford University Press, 1999, p.369.

价值的产生,要求我们关注对象的外观,如果我们带着功利目的并忘却了对象的外观,那么,我们所获得的便是工具的价值。他将审美价值与人们之间的友情做了一个类比。如果我们接近一个人是为了从他身上获得什么好处,那么,这不是真正的友情,只有把功利目的放在一边,去关注、尊重此人本身,我们才可能获得真正的友情。同样道理,只有当我们忘却艺术作品的实用性,把它本身视为目的,才能获得真正的审美价值。①

同样因为其无利害特征,审美价值与认知价值相区别。斯克鲁顿指出,有一种观点认为,审美价值就是认知价值,即艺术作品的审美价值由知识、信息或概念组成。问题在于,只有认知兴趣才通过知识和信息的获得而得到满足。一旦我们学到了知识,作为载体的对象就成了一个空洞的外壳,失去了意义。而艺术作品所带来的审美经验却可以反复出现在我们的脑海中,成为我们永远喜爱的对象。可见,二者之间有着明显的区别。②

再看审美价值的公共性特征。斯克鲁顿认为,审美价值能唤起人类关于共同体的感受,他说:审美价值是一种深刻且让我们感到熟悉的东西,它使我们意识到自己作为人类共同体的一员,感到自己与同类有着共同的命运,存在于共同的道德秩序之中。③比如,就建筑的审美价值而言,人们关于房子应当是怎样的观念,总是与他人的观念相联系。我们对自己房子造型的理解,多少与陌生人的理解相一致。就音乐而言,"虽然音乐的理解和聆听可以是个人的事情,但是,如果不将音乐听作某种社会符码的话,我们一定会感到十分困惑:所谓将音乐听作某种社会符码,就是呼唤听众的公共性,寻找存在于乐音中的生命并与之发生共鸣……我们不可能安逸地生存于异己的世界之中;相反,我们努力地延伸并拓展着共鸣之网"④。

二、论语言对审美判断的描述

斯克鲁顿认为,当人们进行审美判断的时候,并非简单地把作品评价为"好的"或"不好的",而是对作品的审美特征做出各种各样的描述。不同的描述彰显出作品某一方面的审美特征,由此引导人们去关注某个特定的方面,而新颖的描述,则开拓聆听音乐的新方式。概言之,描述音乐审美判断的语言常有如下几类:(1)指示审美价值的语言。比如,人们常说,一部作品具有某些积极或消极的特征,如美的、崇高的、丑的等。问题在于,这些语言的具体意义并不明确,或者说,只有在特定的语境中才有意义。(2)描述对

① Scruton, Roger, *The Aesthetics of Music*, Oxford, Oxford University Press, 1999, p.375.
② 同上。
③ 同上书,pp.369-370.
④ 同上书,p.370.

象带给人们的效果的语言。如感人的、激动的、高涨的等。值得注意的是,当我们说一部作品感人的时候,并不意味着我们当下被它感动了,也不意味着大多数人必定会被它感动,更不意味着正常人一定会被它所感动。说一部作品感人,实际上是建议性、劝导性的,这种表达希望他人也被感动,因而也是对某种"趣味标准"的提倡。(3)某种描述了对象的审美特征却没有表达评价的语言。斯克鲁顿认为,描述艺术作品至少可以从三个方面进行:其一,把作品当作物理对象进行描述;其二,把作品当作感知对象进行描述;其三,把作品当作审美对象进行描述。后两者不可降格为前者。审美对象即人们审美兴趣的意向性对象,它虽然存在于物质对象之中,但性质不同。审美描述的目的在于描述审美对象,即我们在审美兴趣的引导下从艺术作品中所看、所听、所理解到的东西。比如,在聆听巴赫的赋格时,指出其主题的清晰性特征,在聆听勃拉姆斯的某旋律时,指出其所具有的平衡性与复杂性(intricacy)特征;在聆听里姆斯基-柯萨科夫《舍赫拉查德》第二乐章的"卡伦德王子"主题时,指出其柔弱(limpness)的特征等。此处所使用的术语完全不描述物质现实,它们只建议他人也以某种方式对物质现实做出反应。[1] 好的评论者即能改变人们对艺术作品的态度或感知模式的评论者。(4)某种表达了审美评价却未对对象的审美特征作具体描述的语言。此类语言如"真美""真好""真棒"等。(5)表达道德判断的语言。斯氏相信,审美判断应当发掘作品的道德维度,呈现其中的高尚和丑陋。人们常把作品描述成多愁善感的、残忍的、娇弱的、乏味的,或者是高贵的、勇敢的、自信的、真诚的。这些词都与道德有关,是评论家的重要语汇,也是评价过程中必不可少的语言。

在讨论了描述审美判断的五种语言后,斯克鲁顿也谈及了审美判断的复杂性。这里涉及三个观点:(1)人们常常赞扬一些美的作品,但丑的作品也可能具有积极的审美价值。(2)人们常将伟大(great)的作品与仅仅好(good)的作品区分开来,把前者视为权威。但是,人们在承认某些作品伟大的同时,并不一定要在道德上效仿它们。(3)有的作品雄壮,有的作品甜美,有的感伤,有的堕落,但不同的人各有所爱。问题在于,这些作品是否都具有审美价值,哪一种作品更具价值,这便引出审美判断的客观性问题。

三、论审美判断的客观性

审美判断是否具有客观性,或者说,审美判断是否有客观标准,这是音乐价值与评价理论的核心问题。首先,斯克鲁顿表达了自己对某些流行理论观点的不同看法。其一,"客观性"(objectivity)与"真实性"(truth)概念的联系。斯氏借鉴康德的道德哲学进行

[1] Scruton, Roger, *The Aesthetics of Music*, Oxford, Oxford University Press, 1999, p.372.

阐释，认为审美判断的客观性有如道德判断的客观性，它存在于理想世界中，却未必存在于真实世界中。换言之，道德和审美的理想，应当对于所有理性人都有效，即便在真实世界中，人们未必效仿、履行这些理想，却不得不承认它的存在。审美价值判断虽然一方面具有主观性，因为它包含着个人经验；但另一方面，它又是客观的，因为它提供了一些理由以证明某些经验是正当的，这些理由存在于所有进行审美活动的人心中。①

其二，反对在审美感知理论（theory of aesthetic perception）中寻找客观性。在此，斯克鲁顿区分了"审美判断"和"属性判断"。对事物基本属性的判断——如判断一本书是褐色的还是红色的——是存在一个正确答案的。因为，一本书是红色的，在一个正常环境当中，对于任何一位正常观者而言都是一样的，这基于所有正常观者天生的一致性。但是，一些审美感知理论者把上述观点作为审美客观性的依据，认为审美判断的客观性基于观者的感知的一致性，斯克鲁顿对此表示反对。他认为，虽然人们对事物基本属性的判断具有一致性，却不意味着审美判断必然具有这种一致性，理由有二：（1）一个人可以被说服放弃某种对作品的解释，他可以被引导着以不一样的方式看或听作品，由此改变自己的判断。（2）看出一幅画是红色的，不需要任何理解行为的参与，而审美经验则建立在复杂的理解行为基础之上。②任何评论者的"判断的一致性"只能存在于表面，它可能遮蔽完全不一致的实际经验，可能基于完全对立的对作品审美属性的把握。所以，表面的"一致"不能成为客观性的基础。斯克鲁顿说："对于我而言，审美感知理论是没有前景的，基于所谓的人类'共通感'理论建立审美判断的客观性是没有希望的。"③

其三，不满足于以"时间"作为杰出作品的考验标准。人们常说，一部好的作品总会经得起时间的考验，斯克鲁顿并不反对该观点。问题在于，这种"机智"的回答，并不能指出审美判断客观性的根本原因："伟大的艺术作品能经得起时间的考验，并被那些受过应有教育、能理解这些作品的人们所热爱、所欣赏，这并不是审美价值的标准，而是审美价值的效果。"④只用"时间"作为审美判断客观性的基础，实际上是对真正问题的回避。

那么，审美判断客观性的真正基础到底是什么呢？我们凭什么说某种审美判断是客观的？根本问题仍在于音乐评价的标准。就斯克鲁顿看来，真正的评价标准在于两方面，他说："艺术作品可能在两方面失败：一是没有足够的能力引起我们的兴趣，二是引起了我们所反对的趣味。"⑤其实，前一种失败指的是形式方面的失败，后一种失败则涉及作品的内容方面，斯克鲁顿分而论之。

① Scruton, Roger, *The Aesthetics of Music*, Oxford, Oxford University Press, 1999, p.376.
② 同上书，p.377.
③ 同上书，p.378.
④ 同上书，p.378.
⑤ 同上书，p.379.

就音乐形式方面而言,斯氏探讨了两类创作者技术能力不足的情况。他说:"在任何需要付出努力的领域,人们在两方面展现出他们无法胜任:一种是无法达到自己的目的,另一种是调整自己的意图。在音乐中,这两种不胜任非常相似,并且成为音乐评论的基本对象。"① 应当说,上述观点关注音乐创作的技术能力,并不十分新鲜。问题在于,技术上的能力不足常常不易断言,一个中止式可能听着觉得"弱了",一个旋律可能陈腐或令人厌烦,一个和声序进可能听着不符合逻辑,这些意见可能是见仁见智的。斯氏对尼采的一则音乐评论进行了二度评论,由此说明该问题。尼采曾谈及这样一种现象:作曲家掌握了音乐技术库存的各种手法,却缺乏对音乐整体结构的感觉,在布鲁克纳《第八交响曲》的最后一个乐章中,其大量主题最终无法凝结为整体,无法导向完满,这种无序性隐藏在作品辉煌的表层之下。斯克鲁顿则有不同意见,他将布鲁克纳的作品与登山过程相比较,登山者之所以暂时停止前进,是为攀登顶峰而积蓄力量,而尼采和那些业余人士则无法看到高耸的山尖。②

通过这个例子,斯克鲁顿说明技术判断结论的暧昧一面。他说,我们或许不清楚如何断定这些判断,或引导另一个人去赞同这些判断。导致这种困难的原因在于,审美价值只有在审美经验中才能看清。要说服他人注意这些价值,就必须说服他人向你那样聆听作品。评价理论就是把某些东西带到听众的注意中来,做出对比、对照,希望敞亮作品的审美特征,甚至改变他人的评价意见。评论家的潜台词实际上是:"要这样听!要这样看!"③

就音乐内容方面而言,斯氏重点讨论了作品的伦理、道德内容。他对"趣味"做了较为狭义的限定,认为趣味不应该是简单而任意的偏好,而应当是一种高尚的偏好。高尚的趣味是人们对生活的一种回应,是对理想化艺术形式的追求。他说:好的趣味并不能降格为具体的规则,但人们可以通过美德来定义它,它是存在于一个井然有序的灵魂中的一系列偏好,这样的灵魂富于真情实感与同情心。由此,人们可以区分哪些对象符合其审美趣味,哪些不符合。在面对色情或非理性暴力的对象时,如果我们表示出谴责,那么,这就是好的趣味。一个具有好的趣味的人内在地拒绝这些东西,因为它们污染人们的良心。④ 从这样一种标准出发,斯氏认为,路易兹·伯发(Luiz Bonfa)的某些吉他音乐是粗糙的,凡格里斯(Vangelis)的电影音乐也是如此。因为,这些音乐引发逗趣的感情,这些感情是一种污染,使得人们的身体产生一阵痉挛。⑤

① Scruton, Roger, *The Aesthetics of Music*, Oxford, Oxford University Press, 1999, p.380.
② 同上。
③ 同上书,p.381.
④ 同上书,p.379.
⑤ 同上书,p.386.

斯克鲁顿进而将音乐评价和文学评价联系起来，认为在文学评价中，评价者并不将自己的观察仅限定在感觉的维度，如形式安排、节奏设计、比例运用、重音等，他们更关心诗所指向的生活景观和人们的生活态度。在音乐中也是一样的。比如，在《晴朗的一天》中，蝴蝶夫人对平克顿的归来抱有坚定信念，这不仅是爱恋，也是自欺。听众不能不被这种感情所打动，因为她有着一颗天真无邪的心灵。当作品从降G大调转向降b小调的时候，作曲家让乐队做了一个下属终止，用大三和弦做出某种修辞效果，从而有力地消除从降g到还原g的一切障碍。乐队在旋律的降g处以八度重叠，并推向情感的顶峰。[①] 通过上述例子，斯克鲁顿说明，音乐中的趣味判断与文学、诗歌中的趣味判断是一致的，人们通过音乐感受到音乐之外的内容，特别是伦理内容。

以上便是斯克鲁顿音乐价值与评价理论的基本观点，他将自己的哲学思考和音乐感性经验结合起来，为我们提供了不少具有启发性的见解。概言之，其价值理论有如下三个特点：其一，论述了音乐审美判断的语言描述问题，该问题是学者们较少关注的。实际上，审美判断描述过程中所运用的不同类型的语言，如描述审美特征的语言，描述情感的语言，非评价性的语言，描述道德特征的语言等，它们所反映的正是评价角度的差异性。其二，强调音乐审美价值的无利害特征。该观点自然来自康德，康德认为审美判断是无利害、无目的的。正因为如此，斯氏才会得出审美价值不等同于工具价值和认知价值的结论。其三，强调音乐的伦理、道德内容是音乐评价的重要方面。斯克鲁顿说："音乐的趣味，以及对客观音乐价值的追寻，是对正确生活方式之追寻的一部分。"[②] 该观点多少与柏拉图的音乐伦理观相呼应，强调音乐中善的内涵，强调音乐对人的道德情操的陶冶，无疑具有一定的积极意义。可是，当斯氏把路易兹·伯发的吉他音乐和凡格里斯的电影音乐斥为逗趣的音乐而加以贬斥时，又多少显露出他对音乐内容之道德维度的过度强调。

思考题

1. 阿多诺认为艺术（音乐）的本质具有双重性，你对此有何看法？

2. 如何理解卓菲娅·丽萨的"客观价值"概念？斯克鲁顿曾说："音乐的趣味，以及对客观音乐价值的追寻，是对正确生活方式之追寻的一部分。"你如何理解这句话？

3. 伦纳德·迈尔曾说："巴赫的许多创意曲是杰作，却不是伟大的作品。"怎样理解这句话？怎样的作品堪称"伟大"的作品？

4. 音乐的价值是否有确定的标准？音乐艺术最为独特、最不可替代的价值是什么？贝多芬《第九交响曲》和德彪西《牧神午后》的价值可以比较吗？为什么？请结合卓菲娅·丽萨、伦纳德·迈尔的理论谈谈你的看法。

① Scruton, Roger, *The Aesthetics of Music*, Oxford, Oxford University Press, 1999, p.387.
② 同上书，p.391.

第八章 新方法论的音乐美学
——达尔豪斯"体系即历史"音乐美学治学观

20世纪,由于哲学和美学的"语言学转向",概念的复杂化得到更进一步的认识,本质主义的体系化的建构已不再适应这种新的趋势。为重建濒临失落的美学,众多美学家均在寻求非体系化的出路,有的是反体系,有的是消解美学。卡尔·达尔豪斯(Carl Dahlhaus)则将音乐美学重建的问题上升至方法论的高度,他宣称:"美学的体系即是它的历史。"[①] 在他看来,为了重建音乐美学这个濒临解体的学科,出路在于:采取"体系即历史"的方法重建学科,即把体系重构于坚实的历史基石之上,坚持体系与历史的融合与互渗。

达尔豪斯认为,美学遭到普遍敌视的原因是,"有的美学理论费力地以僵硬的体系为出发点,试图将艺术作品的一切具体特征都纳入美的中心观念,甚至想从这个中心观念中推导出这些特征"。他强烈地批判此种做法,认为"这种努力的无用性(更别提它的荒谬无聊)是由于完全落伍,它的思维在审美上仍受制于古典的规范,在方法上则局限于对体系的追求"。[②]

罗宾逊指出,达尔豪斯的影响中首要的一点就是:音乐美学作为一门重要的音乐学学科的重建(the re-establishment of aesthetics as a central musicological discipline)。[③] 因此,可以想见达尔豪斯在20世纪现代西方音乐美学重建过程中起着非常重要的作用,本章将着重探讨达尔豪斯为重建音乐美学所提出的音乐美学治学观——"体系即历史",首先是对"体系即历史"命题进行释义,探查其提出的原因和内涵;然后是由"体系即历史"引发的相关思考,探究"体系即历史"式的音乐美学的目的、特点及意义。

第一节 "体系即历史"命题释义

首先应当明确的是,在达尔豪斯的观念中,"体系"的概念已发生了实质意义上的转

[①] [德]卡尔·达尔豪斯著,杨燕迪译:《音乐美学观念史引论》,上海音乐学院出版社,2006,12页。
[②] 同上书,156页。
[③] Bradford Robinson, "Dahlhaus, Carl," *The New Grove Dictionary of Music and Musicians*, 2001, V.6. p.387.

换,它与传统意义上的"体系"不同。达尔豪斯的"'体系'类似于一个意向性结构,它把历史所展现的十分错综复杂的层次、区域、结构和关系加以综合与统一;同时,意向性结构对时间意识的特别强调也反映在他的'体系即历史'的表述中"①。

达尔豪斯的音乐美学"体系"是开放的、有弹性的,并不寻求封闭的、固定的、绝对的结论和明确的观点。在达尔豪斯的思维中,音乐美学的体系就是它的历史,也就是说,美学的体系与历史总是相互缠绕、相互融合的。

下文就先从追寻达尔豪斯对音乐美学学科的看法入手,希望透过达尔豪斯的视角,发现其音乐美学重建之方法论——"体系即历史"音乐美学治学观的形成原因及内涵。

一、对"音乐美学"学科的质疑

达尔豪斯在他的《音乐美学观念史引论》一书中,曾两次指出音乐美学学科受到的质疑。其一是在该书序言的开篇:"音乐美学这门学科常常遭到质疑:它似乎仅仅是思辨,远离其真正的对象,更多是出于哲学观念的启发而不是真正的音乐经验。"②其二是在该书第一章"历史的前提"中:"今天,与舒曼的时代相对照,美学常常遭到怀疑;它是空洞的玄想,远离事实,往往根据教条、根据模糊的趣味标准从外部评判音乐,而不是关注每部作品特有的内在驱动力——勋伯格所谓的'声音的内在生命'。"③

达尔豪斯认为,音乐美学遭到抵制的部分原因在于:从整体上看,音乐美学体现的是有文化教养的中产阶级音乐爱好者的精神。并指出音乐美学主要是一个19世纪的现象,它起源于18世纪,但在20世纪面临解体。④

在达尔豪斯看来,从严格意义上讲,美学在古希腊和中世纪并不存在,它只是从18世纪才开始。而且这个学科自诞生之日起,就毋庸置疑地显现出杂交的特性,而且一直有生存的问题,更别提存在的理由。1900年左右,美学已显露出衰亡的迹象(将自己的各个组成部分分别交给历史研究、历史哲学,或者交给艺术的技术理论、心理学、社会学),而20世纪20年代各种现象学美学的兴起,则体现着某种重建。⑤

回首历史,达尔豪斯感叹,美学的含义模糊但又辐射深远的问题之间的复杂纠缠和相互影响,至今依然令人惊讶。他坦言道,美学的渊源及发展中的历史偶然事件和曲折

① 蒋一民:《当代德国音乐美学掠影(上)》,载《中国音乐学》,1987(4)。
② [德]卡尔·达尔豪斯著,杨燕迪译:《音乐美学观念史引论》,上海音乐学院出版社,2006,1页。
③ 同上书,10页。
④ 同上书,1页。
⑤ 同上书,11页。

变化,虽然对于方法论学者而言,显得混乱和可疑;但对于历史学家而言,却富于吸引力。而达尔豪斯本人则既是一位擅长方法论的学者,同时又是一位卓有成效的历史学家,他明确指出:"美学的体系即是它的历史:在这种历史中,各种观念和各种不同渊源的经验相互交叉影响。"①这种思想观念可谓是达尔豪斯音乐美学思想中最为独到之处,也是他的音乐美学思想的根基所在。

在达尔豪斯看来,美学在18和19世纪中呈现出不断变动的多元化特征。因此,他认为所有试图对这个学科下定义的企图——无论认为美学是感知的科学(scientia cognitionis sensitivae)、艺术的哲学,还是美的科学——都显得狭隘、教条、片面和武断。对此,达尔豪斯明确指出:"如果要公正地认识和评价这一现象,就必须承认,美学并不是一个具备明确严格研究对象的封闭学科,更多是含义模糊、但又辐射深远的问题和观点的总合。在18世纪之前,没有人会想到,这些问题和观点会最终凝结成一个具有自己命名的学科。"②

为了说明音乐美学确实不是一个具备明确严格的研究对象的封闭学科,达尔豪斯对一个普遍存在的现实进行了深层的剖析,他说道:"音乐美学几乎总被说成'绝对是音乐'(Musik schlechthin)的理论——争论和辩护性质的文章除外。人们抽象出音乐美学命题的对象,在18世纪本来是歌剧,而到了19世纪就成了交响乐。并指出,这个对象是潜在的、理所当然(latente Selbstverstandlichkeiten)的,它保持着非表达性(unausgesprochen),也正因为如此才挑起了不必要的争论。"对此,达尔豪斯还做了进一步的非常有启发意义的延伸,他指明:"只要人们一旦认识到——而不用提出来——情感美学家或表现美学家所讨论的是声乐,而形式主义者讨论的是器乐,那么这两派之间的争论就失去了尖锐性。"③

达尔豪斯的意思无外乎是,"音乐美学"的研究对象并不总是始终如一的,而是具有历史性、演变性的;因历史时期的不同而不同,因美学流派的不同而不同。而且这里还有一个"音乐"的体裁问题,即有时是指声乐,有时是指器乐,而不能总是笼统地说成"绝对是音乐"。总之,在达尔豪斯看来,音乐美学是一个不具备明确严格研究对象的开放性学科,音乐美学的研究对象是具有历史性的,需要历史的对待。

通过分析达尔豪斯对音乐美学学科的渊源及历史和音乐美学的研究对象的论述,可以看出他对传统的音乐美学学科是持质疑态度的。

① [德]卡尔·达尔豪斯著,杨燕迪译:《音乐美学观念史引论》,上海音乐学院出版社,2006,12页。
② 同上书,11—12页。
③ [德]卡尔·达尔豪斯著,尹耀勤译:《古典和浪漫时期的音乐美学》,湖南文艺出版社,2006,22页。

二、对"体系"和"美的形而上学"的质疑

1. 对"体系"的质疑

在达尔豪斯的思维中,"体系"也是一个历史性的观念,同样受制于历史,他指出,"适合体系就能保证甚至加强观念的真理性,这种信念是19世纪的乌托邦观念,在20世纪已经破产。时代精神对当时人们的影响如此之大,以至于人们没有注意到,审美观念并不是具有等级秩序的体系,相反,它们共生共存,彼此不同,相互不能化约"①。对此,达尔豪斯还进一步做了强调,"将这些审美观念全部纳入一个至高无上的美的观念,认为这些观念间的不同仅仅是中心观念的变化,这是对这些审美观念本质的误解"②。

在达尔豪斯的观念中,音乐美学主要是19世纪的现象,而达尔豪斯又明确地指出:"期望19世纪美学的基本概念清晰、轮廓分明而且界定明确,这似乎是哲学经验缺乏的标志。"③也就是说,在达氏看来,实际情形是,音乐美学的概念不清晰、轮廓不分明、界定也不明确。之所以如此,据达尔豪斯的论述,是由于音乐美学一向局限于体系化。就此状况,达尔豪斯做出了发人深省的论断:"将难以把握的东西封锁在定义的铁壳里,这种努力如果成功的话,会造成恶果,因为围绕着审美范畴集合了无数在历史现实中令人不解的看法和观点,审美范畴在系统上会萎缩为寒酸的陈词滥调。"④

从某种特定意义上看,达尔豪斯对体系是持质疑态度的。但是,达氏对于体系的质疑也好,批判也罢,目的显然在于重构而不在于否定和破坏。我们从下面这一段话,便能清楚地看出达氏作为一位音乐美学家的真正用意之所在,他说道,"为了再次起用和重新检视从19世纪体系的废墟中残留下来的审美观念,反思它们内在的问题,必须有意识地摒弃浮躁和不耐烦的态度"。同时,他还不无遗憾地指明了一个不争的事实,"美学的语言已经破旧不堪,衣衫褴褛。现在已经很难富于新意地再度使用诸如美、完美、深刻、伟大等等词语,因为这些辞藻很容易被怀疑只是修辞手段。仅仅说出这些词语,就会让人畏缩不前——它们多么空洞!"⑤

达尔豪斯的体系与历史相融合的观点,很可能得益于黑格尔的"结合体系与历史"的观点。达氏在论述中说道:"以黑格尔自己的标准,一个体系是抽象的和武断的,是从外界强加给事物,而不是从事物内部发展出来的,除非这体系是事物真实状态的内在运

① [德]卡尔·达尔豪斯著,杨燕迪译:《音乐美学观念史引论》,上海音乐学院出版社,2006,156页。
② 同上。
③ [德]卡尔·达尔豪斯著,尹耀勤译:《古典和浪漫时期的音乐美学》,湖南文艺出版社,2006,172页。
④ 同上。
⑤ [德]卡尔·达尔豪斯著,杨燕迪译:《音乐美学观念史引论》,上海音乐学院出版社,2006,156页。

动的结果。"①并指出:"像黑格尔一样,人们也试图在美学方面进行系统学和史学的思考,把系统作为历史、把历史作为系统去把握。"②

达尔豪斯在下面这段对汉斯立克理论的评述中,显然是站在黑格尔的"结合体系与历史"的立场上,来否定汉斯立克"将美学和历史截然分割"的观点。他指出:语言(或者说音乐语言)的精神是历史性的,汉斯立克不幸在面对这个推论时向后撤离。因为,汉斯立克甚至指责黑格尔"把自己的主要是艺术史的观点不知不觉地与纯粹美学的观点混淆起来",对此,达尔豪斯不无调侃地评论道,好像汉斯立克真的能够抛弃黑格尔这种结合体系与历史的努力,用一种美学和历史截然分割的办法来捍卫各自的学科。③

2. 对"美的形而上学"的质疑

达尔豪斯对于音乐美学作为"美的形而上学"也是有异议的,他说:如果美学等同于美的形而上学,据马克斯·德索的说法,就不妨想象一种美学,其中甚至可以根本不提艺术的存在。甚至康德,在"趣味批判"世纪的末尾,也更多是从自然而不是通过艺术发展出自己对美的判断标准。④

达尔豪斯指出:"美的形而上学中孕育出了一种观念——对待一件艺术作品的恰当行为规范是凝神观照,即忘我地沉浸于事物本体。审美对象被孤立起来,与周围环境脱离,在具有严格自我限定性的状态下被审视,似乎它就是世界中存在的唯一事物。"对此,达尔豪斯认为:"为凝神观照所把握的表象常常只是一个途径,或甚只是一种迂回,最终的目标是'内在形式'的理式。寻找这种理式,并不在事物本身(由精神所塑造的外形),更多是在事物背后或事物之上的某处,在一个彼岸的世界。美的形而上学作为一种艺术哲学,它总是处于超越艺术、与艺术背离的危险之中。"⑤

达尔豪斯认为,美学上的"存在"(Sein)与历史性的"转变"(Werden)之间方法论上的区别,即凝神观照与经验探索之间的区别,应被看作形而上学的两分法。⑥在他看来,在音乐历史和美学之间创造一种二分法是危险的,他所要挑战的正是音乐的历史和美学之间有一个真实的区分的这种观念。⑦

达尔豪斯指出,美学与史学分离后,凝固成为美的形而上学,而美学作为形而上学是史学的对立面。如果一部艺术作品分享了美的理念,从这个意义上讲,它被排除在历史之外,在达尔豪斯看来,这一柏拉图美学的重要观念与历史释义学是互不相容的。⑧

① [德]卡尔·达尔豪斯著,杨燕迪译:《音乐美学观念史引论》,上海音乐学院出版社,2006,92页。
② [德]卡尔·达尔豪斯著,尹耀勤译:《古典和浪漫时期的音乐美学》,湖南文艺出版社,2006,210页。
③ [德]卡尔·达尔豪斯著,杨燕迪译:《音乐美学观念史引论》,上海音乐学院出版社,2006,99页。
④ 同上书,14页。
⑤ 同上书,15页。
⑥ [德]卡尔·达尔豪斯著,杨燕迪译:《音乐史学原理》,上海音乐学院出版社,2006,45页。
⑦ [美]福比尼著,修子建译:《西方音乐美学史》,湖南文艺出版社,2005,356—357页。
⑧ [德]卡尔·达尔豪斯著,尹耀勤译:《古典和浪漫时期的音乐美学》,湖南文艺出版社,2006,214—215页。

对达尔豪斯而言,在形而上学的美学中,一部音乐作品似乎就是一个柏拉图的理念,处于一种永恒之中,保持正襟危坐、一动不动。而达尔豪斯认为,一部音乐作品的本质并不是形而上学和不变的,而是历史的,并且要服从于历史的发展。在他的观念中,音乐的历史哲学是作为流动着的、以历史和变化来理解的音乐作品的形而上学出现的。史学在形而上学中,反之,形而上学在史学中被扬弃。①

上文这些主要是质疑性和批判性的观点,尽管似乎有些尖锐锋利,但同时又极富洞见、发人深省,不仅从理论层面指出了音乐美学的复杂性,也从现实意义出发,道出了音乐美学学科所面临的重重困难,为音乐美学的重建和发展提供了具有深远意义的导向与模式。

三、美学和历史的关系

在音乐学当中,目前还没有人像达尔豪斯那样以极强的深刻性和洞察力试图整理音乐美学和音乐史学之间互相依存行事的紧密方式。达尔豪斯认为:"史学的美学化构成美学的史学化的反面。"②在他看来,不仅历史的思想和审美的思维肇始于同一时代,而且它们还同属思想史中的同一股潮流。③

1. 历史判断是审美判断的"前提和条件"

在达尔豪斯的观念中,历史判断是审美判断的"前提和条件"。对此,他首先指明,无论是认为"审美判断仅仅是判别某个对象是否美,在其中很少体现基于知识的判断",还是那种"来自误解《判断力批判》的观念,那种认为智性的方面——不论是目的论的还是历史的——会干扰、混淆审美判断的观念",都是非常局限的。④(此处上下文中提到的"智性的方面"可以理解为"历史判断"。)

达尔豪斯指出:"必须承认,智性的方面确实仅仅是'前提和条件',并不是审美观照的目标和结果。但是,如果审美经验要保持丰满和实质,则智性的方面就是不可或缺的前提。"为反驳那些企图完全脱离任何前提立场,为审美的本能特征辩护的观点,达尔豪斯对审美的"直接性"做了必要的论述:"'直接性'也许是审美本能的一个属性,但是它并不像有些为审美的本能特征辩护的人所希望的那样,通过高扬本能特性、反省自己和反击智性的讥讽来超越自己,从而完全脱离任何前提立场。"达尔豪斯明确指出:"审美的直接性更多是一个目的点,而不是出发点:用黑格尔的话说,是'经过调解的直接性'。"⑤而达尔豪斯认为,在这其中进行调解的一个因素就是历史知识。

① [德]卡尔·达尔豪斯著,尹耀勤译:《古典和浪漫时期的音乐美学》,湖南文艺出版社,2006,393页。
② 蒋一民:《音乐史学的美学化》,载《中央音乐学院学报》,1988(2)。
③ [德]卡尔·达尔豪斯著,杨燕迪译:《音乐史学原理》,上海音乐学院出版社,2006,110页。
④ [德]卡尔·达尔豪斯著,杨燕迪译:《音乐美学观念史引论》,上海音乐学院出版社,2006,130页。
⑤ 同上。

为了更进一步地说明历史判断是审美判断的前提和条件，达尔豪斯批判道："一个'纯粹的'审美经验，仅仅为了美而欣赏一个对象，不为任何其他的目的，那只是一个干枯的抽象。"同时指出，康德所强调的是方法和逻辑，并不是基于经验的本质，并认为，"对于他（康德）而言，最决定性的方面是'文化'——在'依存美'和'自由美'之间，康德显然将更多的'文化'赋予前者"。①

2. 审美自身所具有的历史性

达尔豪斯明确指出："对审美自律这一问题的争论稍微有些常识的人都明白无误地知道，这个原则无法和历史脱离，并不是历史的主宰，它本身是具有历史局限性的现象，受制于历史的变动。"②

在达尔豪斯看来，未经任何简化的审美经验，本身就暗示着某些历史性的成分。从他的论述中，可以看出，无论面对的是陌生的音乐还是熟悉的音乐，它们同样都需要理解，只是在面对后者时，我们自认理所当然的东西会误导我们忽视这一点，致使我们被动地屈从于审美欣赏是"直接而没有前提"的幻觉。比如，作为欣赏一部熟悉的作品的"前提和条件"，这些历史的调解也许是潜藏的，因为它们已经编织在我们的传统中，我们已无须对其进行反思。但是，我们要知道，事实上，它们仍在发挥效用，而且，如果我们意识到它们，我们的审美经验会更为丰富。③

达尔豪斯说，那些宣称只接受"第一直接性"的人们，其实只是在为他们的愚笨寻找借口。因为，在他看来，被一件艺术作品吸引，不论多么专注忘我，很少会是一种从字面意义上理解的神秘心态，很少会是停滞的、幻觉性的凝固状态。更常见的则是一种观照与反思之间的来回穿梭。因此，达尔豪斯认为，体现审美活动目标的是"第二直接性"，而不是"第一直接性"。而且，审美所能达到的高度取决于听众所具有的审美储备和智性经验，取决于他将当下正在欣赏的作品放在什么样的语境当中。智性的特征绝不是多余的附加，它们往往是审美感知的内在组成部分。④

3. 美学和历史是相互缠绕、紧密相连的

达尔豪斯认为，音乐的历史判断与审美判断所涉及的对象是同一的，尽管二者把握对象的方式和角度不同。在达氏的观念里，美学和历史二者是相互缠绕、紧密相连的，历史知识常常基于审美判断，反之，许多审美判断又是经由历史判断才得以建立的。他指出："审美经验中包括历史知识，没有后者就没有前者，无论后者的作用多么微弱或次要。"⑤

① [德]卡尔·达尔豪斯著，杨燕迪译：《音乐美学观念史引论》，上海音乐学院出版社，2006，130、130—131页。
② [德]卡尔·达尔豪斯著，杨燕迪译：《音乐史学原理》，上海音乐学院出版社，2006，164页。
③ [德]卡尔·达尔豪斯著，杨燕迪译：《音乐美学观念史引论》，上海音乐学院出版社，2006，131页。
④ 同上书，131—132页。
⑤ 同上书，128—129页。

对此,达尔豪斯指出:"没有人可以否认,如果发现一部19世纪或20世纪的音乐作品在语言上是派生性的,其重要意义(如黑格尔所言,它的'实质性内涵')就会减小乃至消失,因为精明的审美感觉会鄙视一个作曲家偷窃另一位作曲家的语言。"[①] 他认为,承认独创性的存在与否就是一个审美的准绳。而在他看来,"审美(原创性的标准属于其中)自身就是一个历史现象。它从18世纪兴起,而它的持续时间尚无法预知"[②]。

对达尔豪斯而言,正因为许多审美范畴中包括历史因素,而且不仅审美判断自身,甚至它们所依据的尺度标准,都受制于历史的变化。所以在他看来:"审美标准和历史标准,音乐作品自身的独立存在和它作为某个历史语境中的组成部分,如果要在两者之间作出截然分明的区分,那是抽象的和专横的。"[③]

因此,对于达尔豪斯而言,美学和历史是相互缠绕、紧密相连的。在他看来,无论是菲利普·施皮塔站在历史学的角度截然分割历史与审美的做法,还是汉斯立克站在美学的角度截然分割美学和历史的观点,其实都是为了避开棘手的困难,是出于对科学严谨性的渴望和对辩证法的怀疑,是令人难以信服的。

通过上文对达尔豪斯"体系即历史"音乐美学治学观的成因及内涵的探究,我们基本可以弄清,在达尔豪斯的思维中,音乐美学的体系何以是它的历史;体系与历史为何相互融合,互为支撑;音乐美学体系的大厦缘何必须重建于坚实的历史基石之上。

第二节 "体系即历史"引发的思考

1885年奥地利音乐学家G.阿德勒在《音乐学的范围、方法和目的》一文中,把音乐学分为历史音乐学和体系音乐学。尽管自此之后,德国学者里曼、德列格和维奥拉又提出了各自不同于阿德勒的分类法。不过他们(乃至现今众多学者)都一致认为:音乐美学属于体系音乐学,而音乐史学则属于历史音乐学。这一看似颠扑不破的真理,一直沿用至今,似乎很少遭到异议。但是,堪称20世纪下半叶最具世界性影响力的音乐学家——达尔豪斯,却于1967年《音乐美学观念史引论》一书中,为重建音乐美学,提出了一个与上述看法迥然相异的观点:美学的体系就是它的历史,即"体系即历史"。这是一个让人"匪夷所思"的观点,令人不禁心生疑问:达尔豪斯的目的何在?"体系即历史"式的音乐美学又有什么特点和意义呢?下文就将对这几个问题进行探析。

① [德]卡尔·达尔豪斯著,杨燕迪译:《音乐美学观念史引论》,上海音乐学院出版社,2006,128页。
② 同上书,129页。
③ [德]卡尔·达尔豪斯著,杨燕迪译:《音乐史学原理》,上海音乐学院出版社,2006,145页。

一、达尔豪斯提出"体系即历史"观点的目的

在达尔豪斯的思维中,体系音乐学与历史音乐学之间并不存在不可逾越的鸿沟和界限,在他看来,"历史与美学实际上处于互惠的关系中"①。

"体系"与"历史",在传统观念中原本是音乐学中的两个不同范畴,而达尔豪斯的"体系即历史"的命题,却似乎要将二者融合为一体。那么,我们很自然会产生一种疑问:达尔豪斯的目的是要将音乐美学消解于历史中或是将音乐美学的体系让位于历史吗?也就是说,他究竟企图将音乐美学的体系与历史合二为一呢,还是要音乐美学的体系与历史相加,从而达到一加一大于二的效果呢?这显然是一个棘手的问题,不能简单作答,必须辩证地予以分析论证。

在现代西方学界,各种"新观念""新方法"层出不穷,自成体系,这正是如今这个没有大一统体系的"体系时代"的一大特点。可是这些五花八门的"体系",要么只注重横向关系,要么只注重纵向关系。音乐美学也如此,要么是横向的体系,要么是纵向的历史,尤其是前者,由于僵化而出现危机。达尔豪斯正是看到了这一点,才提出重建音乐美学的思路——"历史与体系的统一"。对此,蒋一民强调指出:对于"体系"概念的理解是至关重要的,因为正是在这一方法论意义上,达尔豪斯拯救了濒临失落的传统音乐美学。而贡献则表现在两个方面:其一是清理遗产,其二是试图吸收当代哲学美学各方面的合理成果。②

其实,对此问题达尔豪斯本人有更为简明清晰的论述。达氏在论述"关于结构性历史的思索"时,明确指出:"我们所面对的,一方面是一种缺乏体系基础的历史模式,另一方面是一种缺乏历史基础的体系建构。"③并表明他企图运用结构音乐史在这二者之间进行调解,即"通过重构历史事件状态的支撑系统,通过展示理论体系和美学体系的历史色彩与局限,在历史事件状态的描述与理论/美学体系的编织之间寻求平衡"④。在达尔豪斯看来,音乐结构史同时也弥补了那种以体系形式出现的音乐理论和音乐美学的缺憾。

对此,恩里科·福比尼指出,达尔豪斯认识到了在音乐历史和美学评价之间创造一种二分法的危险,注意到了一个作品的美学本质本身就是一个历史问题。福比尼认为,建立独立学科的音乐评论和音乐编撰史后面的假设就是:音乐的历史和美学之间有一

① [德]卡尔·达尔豪斯著,杨燕迪译:《音乐史学原理》,上海音乐学院出版社,2006,38页。
② 蒋一民:《当代德国音乐美学掠影(上)》,载《中国音乐学》,1987(4)。
③ [德]卡尔·达尔豪斯著,杨燕迪译:《音乐史学原理》,上海音乐学院出版社,2006,205页。
④ 同上。

个真实的区分,而这正是达尔豪斯所要挑战的假设。①

如果从传统的视角看待达尔豪斯的音乐美学,确乎容易形成一种错觉,仿佛它确实不成体系——音乐美学的体系好像已经消解于大量的历史论述中。更为重要的是,达尔豪斯明确表明,他企图运用结构音乐史来弥补以体系形式出现的音乐美学与音乐理论的遗憾。所以从这个角度讲,对于达尔豪斯而言,似乎就是只有美学史,而没有美学。然而,从更为深层的意义上看则不然。因为,从整体上看达氏之思想,我们不难看出,他的真正用意并不在于破坏,而是要重构音乐美学的体系(在他看来这个体系已是一片废墟)。但是,我们要理解他的真正目的,必须明确的是,"体系"的概念在达尔豪斯的观念中已发生了实质意义上的转换,即他要重建的"体系"与传统的一般意义上的"体系"是不同的。运用现象学的"意向性结构"来解释达尔豪斯的"体系"概念是比较贴切的,因为这既体现了达尔豪斯的思想本身所受现象学的影响,也反映了达尔豪斯之所以提出音乐美学的"体系即历史"的观点,其根本用意就在于试图避免体系与历史二者在理论上的对立与分割。

达尔豪斯认为,体系本身也是具有历史性的。在他看来:"体系总是置于演化过程之中的步骤,如想进行完备的理解,就必须考虑体系的准备阶段和后续阶段,而要达到这一点,就必须通过历史的探索,而不是功能的分析。"② 此外,更为重要的是,我们在强调他的"体系即历史"的同时,不要忘记他的反题"历史即体系",这二者如同一枚硬币的两面,截然不可分割。因此,达尔豪斯的音乐美学不是不要体系,而是要重建音乐美学的体系于历史基石之上;目的是要弥合体系与历史之间的鸿沟,以期达到二者的相互渗透、相互包容、互为支撑、相互依赖。

二、"体系即历史"的音乐美学有何特点

1. 美学的史学化:"彻头彻尾的历史性"

在没有深入了解达尔豪斯的音乐美学治学观之前,可能会产生一种错觉,觉得他的音乐美学著述似乎有点"不伦不类"。何以"不伦不类"呢? 因为,他的音乐美学论述总是深深地浸染于大量的历史叙述中,容易让人产生疑惑:这究竟是美学呢,还是史学? 其实,殊不知,这就是达尔豪斯的音乐美学著述特点,即"美学的史学化",史论相融、史论互证,也可以说具有"彻头彻尾的历史性"(阿多诺语)。

① [美]福比尼著,修子建译:《西方音乐美学史》,湖南文艺出版社,2005,356—357页。
② [德]卡尔·达尔豪斯著,杨燕迪译:《音乐史学原理》,上海音乐学院出版社,2006,205页。

恩里科·福比尼指出,在达尔豪斯的观念中,历史和美学考察之间没有必然的对立,两个领域是相互补充的。任何历史对象的组成当中都有美学的部分,就像每一个美学对象同时又是一个历史对象一样,而且"美学"概念本身就是一个历史现象。①

杨燕迪对此也指出:"在达尔豪斯的眼中,音乐美学的所有思想和观念,必然带有深深的历史烙印;音乐美学的历史维度,实际上是音乐美学的根本属性。"②

事实上,达尔豪斯曾深受阿多诺思想的影响,在他的理论著述中,多次引用阿多诺的著名论断——所有精神现象和社会现象都具有"彻头彻尾的历史性"。可以说,阿多诺的这一观念反映在达尔豪斯的音乐美学思想中,就是"美学的史学化"。

达尔豪斯认为:"史学的美学化构成美学的史学化的反面。"③换句话说就是:"历史的审美化,审美的历史化,两者是同一块硬币的两面。"④在达尔豪斯的思维中,许多审美范畴都包含历史因素,而且,不仅审美判断自身,甚至它们所基于的尺度标准,都受制于历史的变化。所以,在他看来:"审美标准和历史标准,音乐作品自身的独立存在和它作为某个历史语境中的组成部分,如果要在两者之间作出截然分明的区分,那是抽象的和专横的。"⑤达尔豪斯明确指出:"史学和美学的关系是个循环结构:音乐史写作所据凭的艺术理论前提,本身也是历史的。"蒋一民认为,对达尔豪斯而言,史学是美学的,美学也是史学的。也就是说,每一个历史"范式",都有各自相应的美学结构。⑥

因此,"美学的史学化"显然就是达尔豪斯"体系即历史"的治学观在音乐美学著述中的具体呈现。

2. 多元性、开放性:只有"体系"性的阐述,而无"体系"性的论断

从严格意义上讲,可以说达尔豪斯的音乐美学并不具备传统意义上的"体系"意义,而是直接向当下敞开,极具开放性和多元性。在达尔豪斯的思维中,比谋求定论、提供明确答案更具实际意义的是——提出问题(及该问题在历史中的各处表现),并提供研究问题的脉络和思路,以引发或延伸对于音乐美学问题的深入思考。正如蒋一民所指出的,达尔豪斯笔下所论述的每一个问题几乎都获得了比以往更透彻、更辩证的阐述——只有"体系"性的阐述,而无体系性的论断,然而却使读者对问题的实质和问题的复杂性有了更深刻、更全面的把握。⑦

① [美]福比尼著,修子建译:《西方音乐美学史》,湖南文艺出版社,2005,357页。
② 杨燕迪:《论达尔豪斯音乐美学观的历史维度》,载《星海音乐学院学报》,2007(1)。
③ 蒋一民:《音乐史学的美学化》,载《中央音乐学院学报》,1988(2)。
④ [德]卡尔·达尔豪斯著,杨燕迪译:《音乐史学原理》,上海音乐学院出版社,2006,110页。
⑤ 同上书,145页。
⑥ 蒋一民:《音乐史学的美学化》,载《中央音乐学院学报》,1988(2)。
⑦ 蒋一民:《当代德国音乐美学掠影(上)》,载《中国音乐学》,1987(4)。

在达尔豪斯的观念中,坚持解释的多元主义(即各种不同的说明模型在价值上彼此平等),是为了保持开放性。他解释道,一旦决定要将自己的研究成果以尽可能清晰和有说服力的方式呈现出来,就要被迫在自己所设计的原因中进行选择和次序排列。同时,达尔豪斯强调:"应该竭尽全力陈述自己决定的理性基础,而不仅仅是以决定论者的方式,申明自己面对令人费解的各种开放可能性时,具有做出武断选择的权利。"① 达尔豪斯相信,人类知识的不断进步恰恰在于,在所设定的多元开放性和不确定性,以及所希望达到的体系统一与确定之间,存在着一种辩证性。②

所以说,正是因为达尔豪斯看到了音乐美学所具有的"彻头彻尾的历史性",和他始终坚持反省方法的多元主义立场,因此他的音乐美学著述从不致力于谋求定论、寻求终极抽象性的定义以及追求具有普适性的音乐美学原理。基于此,我们认为,达尔豪斯的"体系即历史"式的音乐美学,只有"体系"性的阐述,而无体系性的论断,他所构建的音乐美学体系是多元的、开放的。

3. 似说非说、似是而非:反讽的、片段式的运思方式

达尔豪斯在他的音乐美学著述中,对于每一个复杂的美学问题或概念进行论述时,他的观点常常显得有些隐晦,似乎说了,又似乎没说,好像是站在这个立场上,又好像不是,具有一种"似说非说、似是而非"的特点。而且,他的著述从整体上看,每一部分之间,或者是段落与段落之间似乎不是那么有机地联系在一起,仿佛前后之间的联系不那么紧密。达尔豪斯的这种行文风格似乎与德国早期浪漫主义的反讽和片段式的写作方式是一脉相承的。达尔豪斯作为一位德语传统正统的后裔,又对德国浪漫派哲学、美学有着很深入的研究,据此应该可以相信,达尔豪斯对于德国浪漫派的这一传统写作方式有着"家族遗传"。但是,对于片段式的写作方式,更为准确地说,应该是达尔豪斯著述的思维方式有着德国早期浪漫派的片段式写作风格的痕迹或影子,因为他不是在写作方式上面的直接继承,而是对这种思维方式的继承,是神似,而不是形似。这种行文方式的特点是强调,不仅说的内容很重要,而且说的方式也同样重要。

曼弗雷德·弗兰克这样描述反讽:"一种语言方式具有优雅的结构,并借助一种言外之意使人得以理解,这种言外之意本可以直接出现,但为了更有利起见则不予出现。这样的语言方式便具有反讽的意味。"③ 这正如维特根斯坦在给路德维希·冯·费克尔写的一封信中所说的那样,他的《逻辑哲学论》这本书实际上由两部分组成,一部分是书里的内容,另一部分是没有写出来的内容,但是在他看来,恰恰是没有写出来的第二部分

① [德]卡尔·达尔豪斯著,杨燕迪译:《音乐史学原理》,上海音乐学院出版社,2006,178 页。
② 同上书,179 页。
③ [德]曼弗雷德·弗兰克著,聂军等译:《德国早期浪漫主义美学导论》,吉林人民出版社,2006,333 页。

内容才是最重要的。① 因此,在探究达尔豪斯的音乐美学思想时,如果注意到他的这种行文风格,我们就不会忽略,其实他的运思方式和内容同等重要,因为他的某些重要思想恰恰就暗含于他的这种风格中。所以,对于达尔豪斯的音乐美学著述,"言外之意"往往是领会其意图的关键之所在。

片段形式的作品,通常不具备完整论文和自成体系的特征。但这并不意味着对思想的系统性要求的放弃,因为片段并不是自成一体的格言,而是用来"表示整体"的"残片",就如同哲学的不系统本身得到了系统的证实一样。诺瓦利斯的"片断"之一代表了这一倾向的特点:"真正的哲学体系必然是自由和无限,或者更明确地说,是无系统性,尽管它被纳入了某个体系。"② 同时,诺瓦利斯认为:"只有这样一个体系才能避免体系的错误,并且既不被认为是不公正的,也不被认为是混乱的。"③

弗·施莱格尔的一个片段也清晰地表明了怀疑系统形式与怀疑绝对的可认识性之间的联系:"人一旦迷恋绝对而不能摆脱,那么他除了始终与自身相矛盾、把对立的极端连接起来之外就别无出路。这就不可避免地涉及矛盾定律。仅有的选择是:容忍这种矛盾存在,或者通过认可将其必然性升华为自由行动。"④ 此外,施莱格尔还以悖论的方式简洁地表达了浪漫主义思考的前提:"对精神来说,拥有体系和没有体系同样都是致命的。因此,精神必须作出决定,把两者结合起来。"⑤ 为什么说是"悖论"呢?因为矛盾显然在于两个无法相互调和的要求都不能放弃。也就是说,纵使片段形式想摆脱固定的(形而上学)具象思维的根本错误及其体系的强制性,但它还是被划定为体系的形式。但是,由片段构成的体系就缺少一个完满的结尾和统一性,即核心观点。若干真理的候选者就会参与进来,并且由于缺少实际的最后裁决机构而不能被剔除出去,只能通过讽刺来取消它们的全权代表要求。⑥

因此,由片段构成的体系就如同一个普遍宣布无效的体系。而"所谓浪漫主义反讽就是这样一个普遍无效体系。但是,它的意图不是毁坏,而是(表面上)无根基性和相对性的证明"⑦。

不难看出,达尔豪斯"体系即历史"的观点中回响着上述早期德国浪漫派前辈的声音,尽管据目前的研究,还不能断定达尔豪斯的行文特点是否直接取自德国早期浪漫派的反讽和片段形式,但至少可以确定的是,二者之间确有神韵相通之处。达尔豪斯"体系即历史"式的音乐美学的行文风格确有"似说非说、似是而非"的特点。

① [德]曼弗雷德·弗兰克著,聂军等译:《德国早期浪漫主义美学导论》,吉林人民出版社,2006,329 页。
② 转引自上书,198 页。
③ 同上。
④ 同上。
⑤ 转引自上书,199 页。
⑥ 同上书,199—200 页。
⑦ 同上书,216—217 页。

总而言之,对于达尔豪斯这样一位知识广博的音乐学大家,他的思想和方法的复杂性及深刻性往往令人叹为观止。同时,达尔豪斯又是一位坚定地保持多元开放立场的学者,因此试图对其音乐美学思想做全面而总体性的把握和评价,确实是一种探险之举。所以,目前只是力求对达尔豪斯"体系即历史"的观点所引发的思考进行必要的梳理。

达尔豪斯的"体系即历史"的音乐美学治学观,是将音乐美学的实质从超时代性中摘取到历史性里,与"美学的史学化"是休戚相关的。音乐美学的艺术精神(指强调感性的一面)与历史意识决定了,它不能完全建筑于单纯的体系化与逻辑化之上。如果我们一味心怀"体系癖"地重建现代音乐美学的体系,实际上,我们是在做消解音乐美学的工作,由此,音乐美学的生命力也将可能趋于终结。①

三、"体系即历史"治学观的意义

20世纪后半叶,西方美学领域的各种前沿思潮风起云涌,呈多元性发展趋势。面对新的社会文化状况,达尔豪斯试图在新的话语范式下,运用新的方法探讨传统的音乐美学问题,并在此基础上提出新的问题与发展思路。达氏通过对音乐美学学科和音乐美学体系的质疑与批判,展现了音乐美学自身所具有的历史性和美学与历史之间的密切关系,以期在新的哲学、美学的大背景下,重建音乐美学。作为一位博闻强识的音乐学大家,达尔豪斯认为,出路在于体系与历史的统一,即音乐美学的"体系即历史"。

达尔豪斯的音乐美学著述从不满足于结构性和系统性的描述,而总是力图对音乐美学作历史性的思考,以期探究音乐美学的历史维度和历史属性。因为在他的思维中,每一个抽象的美学观念的背后都有其具体的历史渊源。达尔豪斯所探讨的美学问题涉及音乐美学的各个方面,并在很大程度上突破了传统的学科分类和界限,企图寻求一种学科之间相互渗透、相互包容的新的发展模式。

达尔豪斯的"体系即历史"的音乐美学治学观,为我们长期以来一直探讨的如何解决音乐美学研究中的历史与逻辑相统一的问题提供了非常有益的借鉴与参考。

20世纪中后期,由于结构主义的兴起及其所带来的变化,美学仿佛一夜之间便丧失了其大部分的合法性,因为结构主义抨击传统的学科界限。在阿多诺和大部分法兰克福学派的学者们看来,可以继续"审美理论"这一提法,但不能再说"美学",因为在他们看来,后者表示着传统的学科划界。因此,此时的美学只是龟缩在传统的和传统主义的学科壁垒之内,困守着其合法而陈旧的理论概念和术语。② 可以想见,达尔豪斯正是看到

① 杨平:《康德与中国现代美学思想》,东方出版社,2002,172页。
② 转引自[德]曼弗雷德·弗兰克著,聂军等译:《德国早期浪漫主义美学导论》,吉林人民出版社,2006,3页。

了音乐美学也同样面临着这样的困境,而试图打破经典的学科壁垒,实现音乐美学与音乐史学两个学科之间的乃至音乐学中更多子学科之间的融合与互渗。通过"体系即历史""历史即体系"的辩证关系,在认识论和方法论上深化学科之间的交叉关系,不仅使音乐美学和史学走出了困境,也推动了二者的深入发展。

事实上,达尔豪斯提出的"体系即历史",是一个20世纪现代美学重建过程中,具有普遍性意义的理论。达尔豪斯的"体系即历史"式的音乐美学在音乐学领域内,实现了真正意义上的"历史与逻辑的统一",打破了经典的学科壁垒,促进了学科之间的融合与互渗,推动了音乐美学、音乐史学乃至整个音乐学学科的纵深发展。

我们说达尔豪斯的音乐美学实现了体系与历史的统一、美学与史学的互渗,打破了传统的学科壁垒和界限,实现了音乐学学科内部的跨学科或超学科。但实际上,达尔豪斯的音乐美学远不仅如此,它还同时实现了音乐学学科之外的超越性——它同时兼收并蓄的有美学、史学、哲学、心理学、社会学、文学等学科,它并不局限于音乐学学科的藩篱之内。因为达尔豪斯将历史性放到了美学的前台,所以他发现所有的美学问题追踪溯源,探求到根上,都不仅仅是美学自身学科内部的问题,而应是各个范畴之间相互交融、相互纠缠的结果。

因此,音乐美学本身就应当是跨学科的,而不仅在与其他学科交会时才展现其跨学科性。不仅如此,事实上,如今这种跨学科性对几乎所有的学科来说都是必要的,各个学科(尤其是相邻的学科)之间表现出的纠缠不清和相互转换的状态越来越被推至前景。[①]

达尔豪斯重建音乐美学的方法论——"体系即历史"给我们的启示是,对于音乐美学学科的发展,既不能一味心怀"体系癖"地去构建普适性的绝对原理,也不能陷入历史相对主义的汪洋大海之中不能自拔。更为合适的和更具启发意义的做法应该是二者的统一,即追求体系的普适性与历史的相对性之间的相互渗透、相互缠绕、相互转换。它同时葆有普适性与历史性。所以,在我们的音乐美学研究中,尚需要明确的是,"我们与任何视角的关系(不论这些视角是体系化的或相反),都必须在我们的怀疑和修正中保持开放性"[②]。

思考题

1. 达尔豪斯对传统意义上的"体系"持什么态度?他所要挑战的究竟是什么,是"体系"自身吗?
2. 达尔豪斯提出"体系即历史"观点的目的是什么?
3. "体系即历史"的音乐美学思想有哪些特点?在音乐美学方法论上有何贡献?

[①] [德]沃尔夫冈·韦尔施著,陆扬、张岩冰译:《重构美学》,上海译文出版社,2006,137页。
[②] 转引自[法]福柯等著,周宪译:《激进的美学锋芒》,中国人民大学出版社,2003,388页。

第九章 分析哲学的音乐美学

20世纪中叶以来，欧美分析哲学美学大行其道，原因在于西方哲学美学界继笛卡尔时期的"认识论转向"之后，进一步发现语言的问题，便出现了所谓"语言论转向"。[①] 早期西方哲学"本体论"认为世界是确定的，各事物都有一个本质；人的认识能力是无限的，可以认识到该本质；语言的表达能力也是无限的，可以说清该本质。也就是说，本体的本质、认识到的本质和表述的本质，三者可以画等号。当时的发问形式即"世界是什么"（就音乐而言，即"音乐是什么"）。笛卡尔时期，人们认识到人的认识能力是有限的，世界/事物的本质和认识到的本质之间存在差异，但表述的本质和认识的本质仍然是同一的。发问形式变成"我所知道的世界是什么"，这便是"认识论转向"。到了现代，哲学美学家发现语言的能力也是有限的，很多问题根源在于语言，于是发问形式变为"我所表述的我所知道的世界是什么"，学界称为"语言论转向"，以分析哲学美学（现代主义的典型之一）、解构主义哲学美学（后现代主义的典型之一）的相继兴起为标志。阿瑟·帕普、摩尔、罗素、维特根斯坦等是分析哲学美学的代表人物。笼统地说，该流派的特点是将对现实的分析转变为对语言的分析。这一点跟传统思辨哲学美学不同。"思辨"作为传统哲学美学的特点，其语言是"透明"的，也就是说，它毫不怀疑能指和所指的对应关系的明确性，目光只落在所指上。而分析哲学美学则认为能指和所指之间的关系很复杂，特别在"言说不可言说者"的时候，语言马上陷入绝境。因此在表述真理的时候，应该对语言本身进行分析，只做语言能够做的事情。（德里达等解构主义思想家进一步指出，能指和所指之间是断裂的，语言文本仅仅是无始无终的能指链，所指的意义是"不在场"的。）从发生学角度看，分析哲学恰恰是针对思辨哲学的。"从一开始，它就与理性精神和科学结为联盟，并致力于推翻思辨的形而上学和消除哲学上的神秘性。在方法论上，它是与运用新的逻辑作为哲学洞见之来源相关联的，并且后来（在哲学中的语言转向之后）与主要地和细致地关注语言及其用法相关联。"[②] 分析哲学美学从发轫至今，一直是西方哲学美学的重要流派，其中一些学者涉猎音乐美学领域，出版了许多专著。代表者有《纯音

[①] 朱立元：《当代西方文艺理论》，华东师范大学出版社，1997，6—8页。
[②] 转引自陈波：《分析哲学》，四川教育出版社，2001，29页。

乐：音乐体验的哲学思考》的作者彼得·基维、《音乐的意义与表现》的作者斯蒂芬·戴维斯(Stephen Davies)、《音乐、艺术与形而上学/哲学美学文集》的作者J. 莱文森(Jerrold Levinson)、《音乐美学》的作者罗杰·斯克鲁顿、《音乐与情感：哲学理论》的作者马尔克姆·布德(Malcolm Budd, 1941—　)等。20世纪后期以来，西方音乐美学领域表现出分析美学、后现代美学和实用主义美学构成的错综复杂的关系。本章主要介绍基维、斯克鲁顿和戴维斯分析哲学的音乐美学思想核心。

第一节　基维的音乐美学思想

彼得·基维是美国罗格斯大学(Rutgers University)艺术与科学学院教授，当代西方著名哲学美学家，1980年以来，先后出版了系列音乐哲学美学著作，其中《纯音乐：音乐体验的哲学思考》在音乐美学界产生广泛影响。

基维的"纯音乐"(music alone)指"无任何附加的音乐；无文本、标题、主题、说明或者情节附加的音乐"[①]。他直言不讳地表露自己"似乎对康德念念不忘"，说明他一直在思考康德的美学问题。康德把美分为"自由美"和"依附美"。前者指事物自身的美、不引起概念反应的美，如自然的花朵、抽象图案和无标题器乐；后者指依附于日常经验的事物的美、能引起概念反应的美，如具象绘画和标题音乐。在康德看来，无论哪种美，都和概念、日常经验中事物或被依附物无关。依康德的美学思想，书法的美和写了什么字无关，具象绘画的美和画了什么无关，音乐的美和标题或题材无关，小说的美和故事情节无关，等等。总之，美只和直观呈现的物自身相关。就音乐而言，作为审美对象的美只在音乐自身(即music alone)。因此，康德被认为是为自律论美学提供哲学基础的人。基维指出康德本人并非音乐行家，但他的美学理论却值得吸取。因此基维认为应该向康德"表示一些敬意"。由此可见基维希望借鉴康德的自律美学思想来思考音乐审美问题。

首先，基维提出一个元问题："为什么有音乐？"以此作为他的研究起点。基维从进化的角度看，得出由于有耳朵，所以有纯音乐的结论。他比较了各种感知器官，指出只有听觉才有条件产生无任何附加因素的纯音乐。基维认为纯音乐欣赏的器官必须具备两个条件，一是非实用性(非解释性)，二是足够灵敏复杂。"为了保持对纯音乐的那种纯粹感知的兴趣，我们必须具备的是：生存姿态不仅低到足以无法进行长时间的解释性理解；而且精确、复杂、微妙的感觉器官使其能够吸纳足够复杂和有趣的对象：足够复杂而有趣得足以令我们折服的对象。"[②]基维指出，视觉在进化中灵敏度得到提高，同时，生存

[①] [美]彼得·基维著，徐红媛等译：《纯音乐：音乐体验的哲学思考》，湖南文艺出版社，2010，"导言"，(I)。
[②] 同上书，3页。

作用也得到加强。也就是说,具有高度灵敏度的视觉,其实用性或解释性成为该器官的主要功能属性。因此,历史上视觉总是生存需要的最重要器官,它在空间定位和物体性质判断上所具有的精确性,是其他感官所无法比拟的。这种实用性使视觉即便在面对抽象事物时,也总是力求看出(解释成)某种具象。在此基维列举了人们总是从浮云和墨迹中看出什么的例子。从心理学角度看,视觉器官最易受经验定势影响。20世纪初的格式塔心理学就反对构造主义的元素说和行为主义的"刺激—反应"(S-R)模式,认为人的感知总是整体的、完形的,整体大于局部(元素)之和;人们对刺激的反应是有意识／经验参与的,即反应模式是"S-O-R",其中的"O"就是意识／经验。在长期进化中积累了经验的视觉,总是看到具体的事物,而不是抽象的元素聚合。例如人们总是直接看到一本书,而不是一些色彩不同、明暗不同、大小不同的抽象的面的聚合。相比之下,"耳朵远比眼睛能够持续地感知抽象的、无解释的模式"①。听觉在进化过程中其灵敏度和实用性两方面都逐渐衰退,但是,它还是比嗅觉、味觉和触觉来得灵敏而复杂。正是这种"恰到好处"——既缺乏实用性又具备足够的灵敏度和复杂性——的进化结果,使人类拥有和听觉相应的纯音乐这样的艺术。

 进一步地,基维探讨听觉器官的解释行为。也就是说,听觉并非不会受经验定势影响,从不产生将抽象的声音"听成"什么的结果。如果说视觉具有具象化解释形象的倾向的话,那么可以类比的是,听觉具有语言化解释声音的倾向。原因在于音乐是准句法的有序声音,它给听者造成"有意味"的印象。但是基维指出:"虽然从理论上讲,音乐的意义存在,但是从聆听实践上讲,音乐的意义是不存在的。"②这里说的"意义"指"语义"。那么,听觉对声音的语言化解释倾向又指什么呢?基维指的是将听到的声音与说话的语气联系起来的倾向。这在听音乐时最常见。基维认为人们总是将音乐的声音与言语的感情音调联系起来,这就是音乐的"表现性"原因之一。"音乐的部分表现特征是由于音乐声音与激情的人声的相似性。"③类似的表述在西方早已有之。从音乐实践上看,西方早期的音乐以声乐为主,乐器从之;文艺复兴以来二者并列,作曲家的乐谱可以演唱也可以演奏;巴洛克后期,从歌剧序曲作为音乐会的独立曲目开始,器乐曲正式独立,从此器乐成了音乐的典型。声乐作品的曲调显然要和歌词的语调语气一致,这样形成的传统,使器乐独立后依然常常"模仿"言语音调和语气。从言论上看,巴洛克至浪漫主义的音乐表现激情的观念中,就常见将音乐与人声变化联系起来的表述,典型者如"百科全书"派代表卢梭,他认为音乐应通过模仿人声的变化来表现人心的自然,因为人声的变化恰恰就是内心自然的流露。④在基维看来,纯音乐是无意义的有组织的声音。"……左右

① [美]彼得·基维著,徐红媛等译:《纯音乐:音乐体验的哲学思考》,湖南文艺出版社,2010,3页。
② 同上书,5页。
③ 同上书,6页。
④ [美]福比尼著,修子建译:《西方音乐美学史》,湖南文艺出版社,2005,163—164页。

我们决定的是音乐自身。就纯音乐的事实而论,尽管作曲家有意图,能让我们对纯音乐,即 music alone 的兴趣保持下去的,仍是纯音乐(music alone)。"①

基维指出近代以来西方音乐美学中关于音乐体验的两种观点即"刺激模式"和"再现模式"都是没有希望的观点,都是不可接受的。基维提倡介于二者之间的模式。所谓"刺激模式",就是将音乐欣赏比作酒令人兴奋、糖给人甜蜜等等。例如 17 世纪的笛卡尔的《音乐概要》就认为"声音对于我们的元精有更大影响,我们受到激发而活动起来"②。笛卡尔的刺激模式可以这样概括:

刺激—元精(spirits)—行为反应(身)/情感反应(心)—愉悦。

基维指出,音乐并不是一种像毒品那样的刺激物,审美愉悦也不是麻醉状态的快乐。音乐是一种感性意识对象。幼儿听音乐往往会有本能的身体反应,但那根本算不上是审美愉悦的表现,而恰恰是刺激—反应的表现。"纯音乐欣赏的刺激模式是无稽之谈。它几乎是彻头彻尾的错误。"③

"再现模式"把音乐当作现实的反映的艺术,17、18 世纪以来西方音乐哲学美学最典型的再现模式认为音乐的深层再现对象是人声,也就是再现充满激情的人类语言音调。基维列举了哈奇森(Francis Hutcheson)、里德(Thomas Reid)的言论。(上文我们列举了卢梭的观点。)这种再现模式可以概括如下:

激情的人声(言语音调)—旋律线(再现/模仿)—共鸣(审美愉悦)。

基维紧接着分析了叔本华关于音乐是抽象意志的图标或是意志本身的一种"复制品"的思想。叔本华认为音乐具有更深层次的再现性,但这种深层的再现却可以瞬间就被任何人所理解。基维从音乐审美实践经验出发,否定再现模式,指出"在我们迄今所看到的音乐再现的例子中,无一例是这样的。所提出的再现对象从不可信到不可能,从仅仅是奇特到玄奥怪异。当然,在聆听贝多芬的《升 C 小调四重奏》时,没有人能明显地听出,该音乐是再现激情中的人声,还是亲切的谈话,抑或作为奋斗意志那样的自在之物。"④

在否定纯音乐再现音乐外部事物(人声或意志等)的观点之后,基维进一步探讨该理论的新说,即理查德·库恩斯(Richard Kuhns)的"反身再现"论。库恩斯认为纯音乐所再现的是音乐自身,也就是说,纯音乐是自我再现或自我参照的艺术。基维在"纯音乐"的意义上赞成这种观点,但是进一步地,他思考对纯音乐欣赏是意识中的还是无意识的这个问题。他认为:"再现作为一种愉悦的源泉,它的全部解释性力量来自我们对再现

① [美]彼得·基维著,徐红媛等译:《纯音乐:音乐体验的哲学思考》,湖南文艺出版社,2010,16 页。
② 转引自上书,24 页。
③ 同上书,29 页。
④ 同上书,36—37 页。

的感知,未被感知到的再现根本不会带来满足。"也就是说,我们要欣赏凡·高所画的花朵,审美愉悦在于"看到花如何成为花"。① 对音乐来说,就是要在意识中能够听出音乐如何再现了音乐本身。但是,这种意识却把音乐当作了具象的再现艺术或语义的叙述艺术,把音乐作为理性对象,这是基维不能认同的。

基维指出"刺激模式"和"再现模式"各有弊端,前者导向无意识的快感,后者导向刻意的解释,二者都是不能接受的。"关于纯音乐,我们似乎能如此解释刺激模式:正视其纯粹性——却是以使它成为一种无意识的快感这样不可接受的代价。我们似乎也可以如此解释再现模式:正视它作为理性对象的身份——却是以赋予它一种内容并且掩饰其纯粹性这样不可接受的代价。"②

一方面,基维认为对纯音乐的欣赏是一种探求;另一方面,这种探求又不是分析性的。探求、寻觅或发现,是一种亲历的感知。而如果用分析工艺的方式去聆听音乐作品,则大部分真实的音乐体验会被忽略。亲历的感知是音乐欣赏过程中审美主体的状态,这种状态介于无意识接受刺激和理性分析之间。当然,基维承认同一个欣赏过程不可能既感性体验又理性思考。但是,感性体验本身是对音乐的意识,而不是对思考的意识。"一个是有意识地思考音乐,一个是意识到其思考,即意识到并且感觉到思考(以及思考之内容)。在前面的例子中,思维的对象是音乐;在后面的例子中,思维的对象是人的思考。"③那么如何"思考音乐"才不是分析而是欣赏呢? 基维认为,我们是在感知音乐事件如何发生的过程中获得审美愉悦的。这样的感知是一种理解。基维明确地指出:"理解是欣赏的前提";"感知越丰富,欣赏就越深入"。④ 这种感知或理解是将音乐作为一种意向性对象的,而且由描述所决定。也就是说,如果一个人能够欣赏纯音乐,也就能够描述他或她所欣赏的音乐;这种描述是对感知、理解中的音乐的描述,即对意向中发生的音乐事件的描述。例如主题如何切入、如何发展等,正是对这些"音乐句法属性"(一种"音乐的现象学属性")的欣赏,构成了音乐欣赏最为重要的方面:"否认对音乐句法属性的欣赏,就等于丢弃了音乐欣赏最为重要的方面。""听不出哪种句法(至少是在最低层面上)几乎完全是没有听懂音乐。"⑤ 审美愉悦与感受到音乐结构(句法)的巧妙直接相关。基维直言不讳地说:"实际上,这是我的观点:在任何特定的实例中,当某人在欣赏音乐时,他或她是在根据一定的描述欣赏一首乐曲中被感知为美妙和令人喜爱的一些音响特征。"⑥ 在基维看来,欣赏是以对纯音乐本身的意识为基础的,或者说,欣赏是在音乐意识

① [美]彼得·基维著,徐红媛等译:《纯音乐:音乐体验的哲学思考》,湖南文艺出版社,2010,42页。
② 同上书,47页。
③ 同上书,57页。
④ 同上书,69页。
⑤ 同上书,76、80页。
⑥ 同上书,55页。

中发生的,二者是同步同时进行的。而意识是可以描述的,这种描述并不是音乐分析。这种描述是音乐意识、音乐感知或理解的反映。

　　基维指出,音乐描述可以是言语的,也可以是非言语的。"聆听者的理解是通过他或她描述其音乐欣赏的意向性对象的能力来体现的。那种描述当然会是非言语的,也会是言语的。"就言语方式而言,可以是技术性的,也可以是文学性的。而非言语方式的典型是音乐表演。对一个作品的演奏是"对该作品的完整描述"①。演奏者通过"亲历如何做"来演绎一部作品。"这样的亲身体验也是音乐理解……这种理解最充分地、最有特征地在表演者中,在我们所说的他或她的演绎的非言语描述中——也就是说,在该作品的表演中——得到证明。"②表演者的描述采用的是用音乐描述音乐的方法,即用自己理解的音乐去描述对作品的理解,并通过有乐感的表演来使自己陶醉,表现出一种审美愉悦。通常,表演者不擅长言语描述方式,如果你问他或她如何理解某部作品,他们往往会用演奏的方式告诉你,这部作品的音乐是这样的。这就是非言语的描述,在基维看来是一种最充分最有效的描述。一般的聆听者也可以用哼唱的方式来描述自己对作品的理解,这样的方式类似表演,只不过没有演奏家的描述那么充分。

　　基维进一步探讨音乐理解的"表层"和"深层"问题。他分析了一种普遍存在的看法,即表层的感性特征是以深层的理性设计为依托的。例如表层的一致性或统一性,具有深层的结构原因。基维列举了一些音乐形态分析的例子,指出那些对前后乐句"一致性"因素的分析,仅限于理性的理解,听觉上是无法感知的。他还指出,有些分析甚至超过了作曲家本人在创作时的想法或意图。在基维看来,对纯音乐的欣赏,只能在感性上把握范围;超过可感范围,即便被分析的东西存在,也没有审美意义。"当意图被音乐理论家揭示出来时,不能被我们整合到对一部作品的听觉体验中的东西几乎完全不是作品的一部分……听不出来的就不是作品的一部分,不打算让人听出来的同样不是。"③基维关心的是被聆听到的音乐作品,因此他说:"为了我的论点,我只是规定它是什么,我们从音乐中听到了什么,我们在聆听时理解和欣赏到了什么。"④确实,人类的理性范围远大于感性范围,可分析的东西,未必可感知。这在20世纪现代音乐中尤其明显。例如序列主义(特别是整体序列主义)的音乐作品,要找到那些序列,在分析上就已经非常困难,更不用说能听得出来。而按照基维的看法,听不出音乐句法,就无法进入欣赏。另外,关于音乐作品的"深度",基维指出那往往指的是"善"而不是"美":"那些被我们称为有深度的实际问题恰恰是那些走入人类境况的道德核心的问题。"⑤但是从美学的角度看:"迄

① [美]彼得·基维著,徐红媛等译:《纯音乐:音乐体验的哲学思考》,湖南文艺出版社,2010,84页。
② 同上书,85页。
③ 同上书,100页。
④ 同上书,101页。
⑤ 同上书,153页。

今我并没有找到任何合理的理由来称音乐作品为有深度的。"① 在基维看来,伟大的音乐就是有深度的音乐,而伟大是由完美的技艺体现的;完美或精湛的技艺指的是技艺与作曲家个人风格融合在一起,其融合程度达到从作品中听不出技艺,也就是说,作品不露刀斧痕迹。"音乐是伟大的,从某种意义上说,其伟大是由于其完美的技艺,如此而来音乐行家就会得出'有深度'这样的判断。""倘若我们因此要称一部有技艺的作品具有深度的话,技艺必须是最为精湛的。精湛的技艺正是指,技艺与作品完美融合——与作曲家的个人风格完美融合——以至于'我们意识不到技艺……'。"②

最后,基维探讨"音乐何以动人"的问题,涉及音乐与情感生活这一"古老的争论",即"认知论"和"情感论"的对峙。前者认为情感是可以从作品中听出的一种音乐表现属性,这种情感是"音乐描绘的情感";后者则认为情感是音乐唤起的心理反应,这种情感是"音乐唤起的情感"。也就是说,"认知论"认为情感就在音乐之中,因此属于认知范围;"情感论"则认为情感既在音乐中也在听者心里,它们是一致的,应属于感受范围。而在基维看来,二者都和审美无关。也就是说,音乐是否动人,和是否描绘了情感或引起了情感反应没有关系。"设想我们正在聆听一首深深地打动我们的哀伤的音乐,情感论者会说,音乐通过使我们哀伤而打动我们。而我会说,非也;相反,音乐通过音乐之美或完美的各个要素而打动我们。""我这里主张的是:即便是在使人感到哀伤之时,也很难说那音乐是动人的,因为不仅需要写出哀伤的音乐,而且还得是悦耳的哀伤音乐。"另一方面,"大量的音乐作品具有各种表现属性,但却根本不能打动人心"③。基维承认,音乐通过结构形式与人的表现性言语或行为的"异质同构"而拥有表现性,但是,听到音乐中的情感未必导致对那种情感的体验。更重要的是,"纯音乐的表现属性就是纯音乐的属性,只有借助纯音乐术语才可理解……对表现属性处理的失败,往往被视为对内容处理的失败,这是一个错误。后者也是音乐的失败,不过如此"④。

基维对自己的音乐美学思想的概括是:"纯器乐音乐——我称其为 music alone（纯音乐）——是一种唯有借助音乐术语才得以理解的声音的准句法结构,它无语义或具象内容,无意义,除了它自身以外不涉及任何其他事物。""对于一部纯音乐作品的解释就是走近一种自我满足、自我陶醉的体验,这种体验只能由艺术提供给我们。"⑤

基维的音乐美学思想建立在音乐审美实践的基础之上,始终保持在美学"感性论"的论域之内,按他自己的话说,限于纯音乐的聆听,这是值得肯定的。因为许多音乐美学理论往往没有这样清晰的论域界定,总是在认识论上探讨感性问题,用认识的方式去看

① [美]彼得·基维著,徐红媛等译:《纯音乐:音乐体验的哲学思考》,湖南文艺出版社,2010,154页。
② 同上书,150、151页。
③ 同上书,113、114页。
④ 同上书,138、139页。
⑤ 同上书,142、144页。

待感性的方式。这种美学认识论的价值立场往往是善,其误区在于将人的"感性"等同于"感官"。基维的缺陷在于以下几点。

其一,没有充分阐明"音乐认知"和"音乐感受"的区别。基维认为欣赏音乐就是从对音乐句法的认知中收获的愉悦,但这种认知又不是分析,可还是没有很明确地区分认知与分析之间的差异,因而没有对音乐审美体验进行更有效的说明。因为在倾听音乐过程中,认知和审美体验都可以与音乐作品的展开同步进行,二者的区别在于单纯的认知往往专注于局部,而审美体验则关照整体。心理学告诉我们,审美对象是整体生命,整体大于局部之和。也就是说,单纯的认知与分析无异,都采取1+1=2的方式去倾听音乐作品,而审美体验采取的是1+1>2的方式。

其二,没有区分首次欣赏和重复欣赏。从审美实践上看,首次欣赏一部音乐作品的感受,和再度欣赏同一音乐作品的感受,在很多方面是不一样的。第一,新鲜感不同,首次欣赏一部音乐作品的新鲜感最强。而且首次印象将作为一种历史参照,对后来的重复欣赏产生一定的影响。再度欣赏往往有首次欣赏的比照,其审美体验是在先前的审美经验作用下发生的。第二,深度感不同,再度欣赏一部音乐作品往往更细致,因而更有深度。况且审美者可能有更多的经历,在重复欣赏同一部音乐作品时,感受更为深刻。例如经历了汶川大地震的人,再次欣赏贝多芬的《命运交响曲》,其理解和感受的深度将大大加强。

第二节 斯克鲁顿的音乐美学思想

斯克鲁顿是英国著名的哲学美学家,他对音乐美学问题情有独钟,他的著作《音乐美学》[①]出版以来引起音乐学界的极大关注,是20世纪西方重要的音乐美学文献。他深厚的哲学素养表现在这本著作里,给读者提供了丰富而深刻的启示。其中最富有哲思的是关于音乐的"第三物性"、音乐意义描述的隐喻性、音乐意义的暗指性、音乐表现的"不及物"性等,而关于审美价值指向音乐感性的完美构型和生命运动体验,常规音乐表演与即兴演奏的论述,等等,也不乏创见。以下分别探析。

一、音乐属于"第三物性"的事物

斯克鲁顿首先分析了"声音"和"乐音"的性质,在此基础上指出音乐属于"第三物

① 该书由蒲实翻译,由于译本目前尚未出版,引用时只注明原稿章节和页码。

性"的事物,这种第三物性具有"伴生性"(即"伴随性",supervenience)。也就是说,音乐的第三物性伴随于第一和第二物性。

在西方,从古希腊原子论到笛卡尔及其随后的近现代哲学,都坚持第一物性和第二物性的划分。前者指物体(客体)自身内在固有的性质,它不依赖它物和观察者(主体)而自行确立,自为存在。后者指第一物性作用于人的感官而被赋予的属性,如"光、色、味、声"等,它的存在依赖于观察者或感受者,可以独立于客体而变化。例如同样的光波或声波,可能引起不同主体的不同感受,因而被赋予有差异的性质特点。

斯克鲁顿指出,"声波"在空气中的振动属性是第一物性,可以通过仪器显示,并进行物理测量。也就是说,这种物理属性可以不用听而被观察和测量。而"声音"在听觉中的感知属性是第二物性,其性质由倾听方式而非仪器测量方式决定。"乐音"(即音乐中的声音)在音乐体验中的审美属性是第三物性,它是具有理性和想象力的生命才能把握的。而这种第三物性伴随于前两个物性,又不等同于前两个物性,也不是它们"之上"的东西。

关于"伴随性",《西方哲学英汉对照辞典》的词条介绍说,该术语可以追溯到 G.E. 摩尔(E.G.Moore),通过 R.M. 黑尔(R.M.Hare)的阐发而得到广泛使用。词条有以下概括:"伴随性是伴随特性对于基础特性的非还原的依赖关系……伴随特性也被称为'结果特性'或'第三特性'。其中后一个概念由鲍桑葵引进,用以指我们在自然中认识到的'美'和'庄严'这样的事实上并非自然的特征的方面。"① 例如,具有某一自然属性的任何事物都会由于这一自然属性而具有某一道德属性(如"好"的道德判断所指向的属性),那么该道德属性就具有伴随性,即伴随于该自然属性。如果多个事物在所有的描述方面都是一样的,那么它们就具有相同的评价特性。伴随特性受到基础特性的支持,例如"好"伴随于支持它的自然特性,但并不还原到基础特性。再如,戴维森(Davidson)认为,心的特性伴随于物理特性,但是心的东西不能还原为物的东西。这种伴随性在本体论中体现为部分和整体的关系——部分伴随于整体,但是整体并非部分之和;在认识论中体现为"合理的"等特性的伴随性。后来,基姆(J.Kim)进一步把伴随性分为弱、强和完全的3个种类。"对于真实世界或一个给定的可能世界,特性 A 弱伴随于特性 B,如果在那个世界中,任何具有 B 的事物都具有 A。跨越不同的可能世界,A 强伴随于 B,如果在所有那些世界里,所有具有 B 的个体也会具有 A。对于完全伴随性而言,如果两个世界的历史在所有的支持方面都相同,那么它们在其伴随的方面也将是不可区分的。"②

斯克鲁顿指出,音乐的每个音("乐音")都处于一个力场(field of force)之中。他指的"力场"实际上就是音关系构成的一种"音际引力",就像星际引力一样,这种关系之力

① [英]尼古拉斯·布宁、余纪元编著,王柯平等译:《西方哲学英汉对照辞典》,人民出版社,2001,972—973页。
② 同上书,973页。

将各个音联系起来,形成有秩序的结构。斯克鲁顿坚持认为只有调性音乐才具有这样的乐音引力结构。他在书中多次强调这一点,其中不乏通过与无调性音乐比较来强调的文字。在斯克鲁顿看来,无调性音乐缺乏音高维度的"乐音动力学"关系,也就是说,不同音高的音之间没有引力相互作用;这样,不仅在横向(旋律)上,而且在纵向(和声)上,无调性音乐都没有一种音高聚合力。其中的道理就存在于乐音的"第三物性"。具体说来,连续的声音不等于有组织的乐音;无调性的音只有相继关系,却没有引力关系。只有调性音乐的音,才能彼此吸引。从第二物性的声音到第三物性的乐音,正是调性的力场在起作用——调性赋予音际引力,这种音关系本身即音乐动力所在。在调性关系中,不同音高的音或三度叠置的和弦被区分为稳定和不稳定、倾向和被倾向的类别,当它们在音乐中相遇,彼此就产生引力关系,这种关系就产生"第三物性"。例如主音和导音、主和弦和属和弦的关系,前者稳定,后者不稳定,前者被后者所倾向,后者倾向于前者。

在音乐听觉中,乐音关系之"第三物性"以声波的物理属性即"第一物性"和一般听觉的感知属性即"第二物性"为基础,但又不还原到它们。这就是它的伴随性。需要理解的是,第三物性不是物质实体,而是"关系实在"。那么它的"实在"存在于哪里呢?对非音乐耳朵而言,它是不存在的。为此,斯克鲁顿提出了"双重意向性"(double intentionality)的概念,他明确指出,双重意向性是审美体验的特点。所谓"双重意向性"是指第二物性和第三物性对意识的依赖,以及二者所显示的事物在感知过程中的融合。在沃尔海姆(Richard Wollheim)那里指"表象之观"(representational seeing),斯克鲁顿则用"外观感知"(aspect perception)来说明。他指出,当我们欣赏人物肖像画时,画和脸不是分离的,审美对象也不是二者的相似性,而是"实在的画"和"想象的脸"同时融合在感知过程中的那个意向性对象。音乐审美的情况也如此:声音和乐音同时存在于欣赏者的感知过程中。也就是说,音乐审美者不仅听到声音,而且听到乐音——音乐音响的物理声波进入听觉,被赋予感知属性(第二物性),同时音乐耳朵赋予了它们以音乐属性(第三物性)。

二、音乐的意义与"隐喻"和"暗指"相关

斯克鲁顿认为音乐审美中的意义来自"隐喻"(metaphor)和"暗指"(allusions)。

斯克鲁顿在书中表明,他的"隐喻"取亚里士多德所指的含义,即有意识地用一个词或一种说法指向某种已知却无法显示的事物。隐喻就是将一个语境中的词转移到另一个语境中,用于别的事物。他举例说,我们从一个语境中了解了"蓝色"这个词所指的事物的特点,然后把这个词用到不是蓝色的事物比如音乐上。确实,黑人音乐我们称之为"蓝调"。通过隐喻,不同的事物被联系在一起。隐喻不是描述客观对象,而是变换其外观,

使我们产生别样的反应。当然,所有隐喻都不是真实的,但它产生的体验却是真实的。

　　对音乐和音乐体验的描述都是隐喻的。斯克鲁顿认为,离开隐喻就难以描述音乐中的意向性客体,也无法描述音乐体验。由于音乐不是物理世界的事物,因此不能用物理科学去描述。音乐属于意象世界,因此只能用隐喻的方式来描述它。例如我们说音乐是"悲伤的",实际上是将本来用在人身上的词转换语境用到音乐上。"明亮""暗淡"等也如此,本来用在视觉领域,却转换语境用于听觉世界。"运动"本来用于描述空间移动的实体,现在被用来描述音乐鸣响的过程,比如汉斯立克的"乐音的运动形式"。这也是一种隐喻,因为根本没有什么在真的运动。但是人们听音乐时真切地感受到一种流动,一种张弛的变化过程,因此用"运动"来描述。同样,人们还将音乐与生命联系在一起,也就是用"生命"来描述音乐,这也是一种隐喻。斯克鲁顿指出,在隐喻的意义上,音乐的运动是一种生命的运动。这样音乐就具有了双重隐喻:运动的隐喻和生命的隐喻。

　　"隐喻"是对不可言说事物的言说。斯克鲁顿认为音乐存在着"非概念性内容",它被真切地体验着,是感知中的客观对象,却不能或难以用概念来对应,因此只能用隐喻的方式来描述。他指出直觉的格式塔和概念阐释应区分开来,音乐就属于这种直觉的、前概念的秩序(preconceptual order),也就是非概念性内容。斯克鲁顿认为这种非概念性的内容是审美过程中的意向性存在,也可以直接称之为"意向性内容"。"双重意向性"指的是直观的和想象的两种意向性内容的叠加,例如一幅画和一张脸的叠加,前者是直观的,后者是想象的(因为真实的脸不属于画中的世界)。在审美感知过程中,音乐的声音属于直觉中的意向性对象,而声音关系中的乐音属于想象中的意向性对象,二者叠加在一起,产生意义的理解和审美的感受。斯克鲁顿概括道:对第二物性的声音的感知属于感官能力,不需要接受教育或训练,不是高级智力。而对第三物性的感知,则与隐喻相关——"这种第三物性既不是从体验中推论出来的,也不是由对体验的解释造成的。它们仅仅为理性生物所感知,并且仅仅通过某种想象力的运用,需要转移另一领域中的一些概念。"[①]

　　进一步地,斯克鲁顿探讨了在审美过程中音乐作品的同一性问题,也就是如何确认我们听到的是同一个作品或同一个主题的问题,明确指出音乐作品没有物质的同一性,却有"意象性的同一性",这种同一性只能通过非事实的描述来确认,也就是通过隐喻来确认。所谓"意向性的统一性",针对的是性质的相似性,而非物质的或数量的同一性;这种美学意义的最重要的性质,即独创性或首创性(originality)。一个翻版、模仿或改编,如果超出了意象性的同一性范围,审美者就会判断为那是另一个作品。在隐喻的意义上说,音乐作品可以被确认为是一种"声音模式",这种模式与生活方式和时代风格密切相关。"一部音乐作品使我们立刻了解了一种人类生活方式,了解了一个时期的风格和形

[①] [英]斯克鲁顿著,蒲实译:《音乐美学》,第三章,第9页。

式……因此，如同我们能够立刻听出一部作品的作曲家的风格一样，我们能够立刻听出它的独创性。"①

关于"暗指"，斯克鲁顿认为它是审美的重要组成部分。他首先区分了"解释"和"暗指"。他认为解释意味着疏离（alienate），解释意味着将音乐作为外部的事物来观察和说明，解释的过程是使用概念的过程，而不是体验的过程。"暗指与解释不同。暗指是自动引入一种社会背景——共同的知识、共同的意指、共同的象征——这一切一起体现为一种共同的体验。通过理解一种暗指，我们开始最大限度地认识到意义体验所暗含的群体性。"②这里涉及"文化"——社会背景、共同知识和共同体验。审美体验是一种社会群体行为，因此社会各方面的共同性使音乐的暗指能够被社会群体理解，从而产生音乐的共享。

暗指是作曲家为了引起注意而设计的，他利用人们熟悉的事物，将审美者引向一个共同的世界。暗指将音乐和文化联系起来，通过审美，人们认识了音乐暗含的意义，因此能够获得理解基础上的深刻感受，并由于这种分享性而彼此心领神会地产生共鸣。正由于和文化密切相关，音乐才具有丰富的暗指性。斯克鲁顿列举欧洲文化造成的音乐的多样性暗指：不同舞曲的分别和应用，小号和圆号在古代的意义，赞美诗的和声与众赞歌的旋律及其宗教属性，等等。这些文化传统保证了音乐暗指的有效性：凡是处于同一文化中的听众，都能无须分析、解释就能理解音乐中的各种暗指，都能了解其中的意义。"审美冲动潜藏于理性的本性之中……只有在一定的文化条件下，审美体验才会兴盛。"③

从作曲角度说，文化传统凝聚了一套作曲规则，这些规则是对过去实践的概括，它们也成为音乐传统的组成部分，同时促成了人们对音乐暗指的"天然"理解能力。作曲家应用各种规则包括各种暗指来创作作品，演奏家和听众都能理解并分享它们。这同时也说明为什么采用新的音乐规则创作的作品，人们往往难以理解。只有当一批新作品创造了新传统，产生了新的暗指系统，人们才能分享它们。"音乐上的真正限制不是取决于理性体系，而是取决于风俗、习惯和传统，取决于一种共同的音乐文化，这种音乐文化使暗指得以通行。"④

三、音乐的表现是"不及物"的

音乐表现情感是许多音乐家关于音乐"表现"观点的核心。斯克鲁顿从克罗齐对再

① [英]斯克鲁顿著，蒲实译：《音乐美学》，第四章，第11页。
② 同上书，第十五章，第5页。
③ 同上书，第十一章，第4页。
④ 同上书，第十五章，第10页。

现和表现之间的区别入手,最后落在科林伍德的表现美学上。他明确阐明自己的观点:"尽管音乐的意义并非纯粹地存在于它的情感内容中,但是情感表现是音乐意义的典型情形。"①

　　斯克鲁顿指出人类和动物不同:人类是具有自我意识的主体,不仅意识到感觉对象,而且意识到作为感觉主体的自我,因此人们总是将自己投入情感中,在情感表达中表现自我。因为情绪或情感是一种动力,催生相应的行为,而这些行为及其结果均表现了个性鲜明的自我。表现情感的过程也是塑造情感的过程,而情感的外化过程也是主体对自我意识的感知过程。"艺术为我们提供了一种手段,这种手段不仅将我们的情感投向外面,而且也使我们在这些情感中与我们自身相遇。"②那么,包括音乐在内的艺术所表现的情感与日常生活人们所表现的情感之间有何不同,斯克鲁顿回顾了汉斯立克对音乐情感论的批判意见。汉斯立克认为确切的情感具有确切的对象,而这种对象恰恰是音乐无法再现的。在这种情况下如果还要坚持音乐表现情感,那么音乐所提供的只能是一种漂浮的虚幻的情感。不能再现情感的主体,也就剥夺了情感的载体。斯克鲁顿认同这一点:音乐中没有任何确切等同于"被再现的主体"的东西。也就是说,即便音乐通过表现情感而表现了自我,这个自我也无法避免地成为一种抽象的主体。一切根源都在于音乐的非概念性、非再现性这一特点或局限。

　　通过分析,斯克鲁顿指出情感(情绪)也属于意象领域。"如果器乐中存在着情感表现,这种表现也许应该比作这样的情形:我们在音乐中听到了情感,即使我们既不能确认主体也不能确认客观对象,而只能确认一种言语无法表达的意向性——一种将这两种不存在的东西联系在一起的东西。"③他分析了"表情"的及物用法和不及物用法,前者如通常情况下一张脸上的表情,它确实表现了一种情感;后者如用诙谐的方式表达忧伤,这时(诙谐的)表情并不表现真实的(忧伤的)情感。乐谱中标明的"有表情地"也属于不及物用法,因为它并没有指向某种具体的情感。"我们可以说一段音乐具有某种气氛而并不是说它真的明确表达着什么东西:这时我们使用的是不及物概念的'表现(表情)'。"④

　　斯克鲁顿指出,音乐中的情感是一种"意向性的非存在"(intentional inexistence),"它不需要与物质世界中的任何实际对象相符合"。双重意向性使我们能够从音乐中听到运动和情感,却无须涉及任何具体的对象/主体。"我们在音乐中听到了运动:但我们不能将这种运动归因于任何东西——我们不是将音乐听成为好似是一个运动着的东西。适

① [英]斯克鲁顿著,蒲实译:《音乐美学》,第十一章,第 3 页。
② 同上书,第十一章,第 4 页。
③ 同上书,第六章,第 13 页。
④ 同上书,第六章,第 11 页。

用于运动的东西也适用于情感。"①这种抽象的、不涉及具体主体或对象的情感的表现，就是"不及物"的表现。

音乐的不可言说性，音乐体验的不可言说性，音乐表现的不及物性，都表明人们的审美是针对音乐的"双重意向性"对象的。这种对象提供了一种内涵丰富的世界，让审美者进入其内，通过直接的感性体验，获得审美愉悦。但是音乐是作曲家创作的，对听众而言，作曲家都是一个他者(other)。音乐的表现是不及物的，比起及物的表现来更需要沟通，即作曲家和听众的沟通。斯克鲁顿认为这种沟通可以通过"同情"与"移情"来达成。

"同情"指对表现的一种反应，即听众对作曲家在音乐中表现的另一个主体生命的"分享感觉"的反应。这里，斯克鲁顿区别了"相同的感觉"和"分享的感觉"：前者例如共同对某种危险感到恐惧，这是相同的感觉，却不存在同情；后者如对他人的恐惧产生怜悯，分享那种感觉，自己并不感到恐惧，这种分享产生的情感就是同情性情感。斯克鲁顿指出同情性情感具有复杂的意向性结构。他认为虚构情形同样能轻易唤起同情性情感，甚至能更充分地释放人们身上的同情性情感，这就是艺术价值之一。"我们对音乐的反应是一种同情性反应：一种对从我们听到的声音中想象出来的人类生命的反应。"②当我们沉醉于音乐时，总是下意识地随之摇动身体，这便是同情性情感的表现，是典型的审美反应；这时音乐创造出了一个听众参与其中的"同情空间"，即共同的审美文化空间。

"移情"指想象性地投入他人的处境中，从而体验到他人所体验的东西。"为了理解另一个人的姿态、情绪或感情就需要某种移情，借助移情我可以将我自己想象性地投射到他的处境中并通过他的眼睛看世界。"③当我们聆听音乐时，我们就接触到作曲家提供的一个外在事物，为了通过这个外在事物达到作曲家的内在世界，就需要采取移情的方式来重新塑造第一人称的意向性对象。作曲家的意向性对象是他直接经验的东西，听者通过移情而投射到作曲家的经验中，从而获得那个意向性存在。也就是说，对作曲家的"亲历之知"(knowledge by acquaintance)，听者可以通过移情来分享它在音乐中的表现，即从第一人称的主体的角度去感觉音乐中的存在。但是，斯克鲁顿进一步指出，移情毕竟是想象性的投射，因此通过它所分享的意向性对象并不是现实世界的对象，聆听者即便具有第一人称视角，也只能获得"对一个不属于任何人的生命的体验"。那就是说，他所体验的仅仅是音乐所能提供的，这就是为什么人们常说"音乐是抽象的"之原因，也是为什么斯克鲁顿将音乐表现说成是"不及物的"之原因。一方面，当作曲家将自己的直接经验表现在音乐作品中时，该经验已经被抽象了，成了一种不及物的表现或表情。另一方面，听众通过移情贴近作曲家，也只能感受到音乐提供的一种氛围或一种没有具体主体(对象)的生命运动。

① [英]斯克鲁顿著，蒲实译：《音乐美学》，第十一章，第6页。
② 同上书，第十一章，第8页。
③ 同上书，第十一章，第12页。

四、音乐的审美价值之所在

斯克鲁顿认为审美意义是一种内在意义,而不是功能意义,因为审美意义没有外在的目的。只有将音乐作品作为其自身的目的来看待,才有审美价值的实现。"功能意义"指所有目的在音乐之外的实用价值,包括认识价值,即认知活动是为了获得知识或理性信息,一旦获得,作为手段的音乐就可以丢弃了。审美需要的想象也是一种知识形式,但确实和音乐作品不分离的"亲历之知",是在音乐审美体验过程中的知识。也就是说,就审美意义而言,音乐作品不是提供知识的手段。斯克鲁顿还认为意义是人的偏好,一旦在审美偏好中找到自我,审美意义就生成了。在他看来,音乐的审美价值在于音乐自身的美和引起听者美好的生命体验。

一方面,音乐是美的,具有感性的完美构型(good Gestalt)。感性的完美构型,是作曲大师的杰作。斯克鲁顿认为只有调性音乐最具有这样的完美性。审美体验注重音乐的感性构型,它产生于我们关注音乐"外观"的时候。另一方面,在聆听过程中听众自己的生命被美化。我们"从音乐中了解运动和生命。不是说我们了解新的事实,而是说我们最终通过另一种方式懂得了运动和生命,感受到它的内在意义,并对它做出像对一个舞蹈所做出的那种反应。当我们聆听音乐时,我们自己的生命被美化了"①。

关于音乐的审美价值,斯克鲁顿指出"正确的"音乐作品不一定有意义,即不一定具有审美价值。②所谓"正确的",即按部就班写成的作品,符合作曲规则,例如规范的曲式与和声。但是,如果缺乏鲜明的个性,缺乏创新,缺乏灵动性,所有的音乐进行都落在听众的期待之中,那就会造成平庸的感觉。斯克鲁顿介绍了勒达尔和杰肯多所区分的"规范规则"与"偏爱规则"("偏爱",preference):前者是同一文化中所有作曲家都遵守的规则,后者则是作曲家个人偏爱的结构所应用的规则。③对一种文化的某一时期而言,正是规范规则保证了音乐作品中的暗指的有效性。听众也有类似的偏爱:倾向于将音乐听成某种结构。但是一般听众的偏爱总是以规范规则为基础的。斯克鲁顿探讨的两种规则,二者的关系其实就是普遍性与特殊性、共性与个性的关系。突出普遍性、共性而缺乏特殊性、个性,作品的审美价值就低,优秀的音乐作品往往具有二者结合的特点。而前卫的作品则突出偏爱规则,突出创新性、个性,甚至"违反"规范规则,从而造成传统暗指的失效,影响普通听众的接受。在一个"度"内,听众既能听到新颖的音响,又能理解

① [英]斯克鲁顿著,蒲实译:《音乐美学》,第八章,第18页。
② 同上书,第七章,第10页。
③ 同上书,第七章,第14页。

作品的意义。不少作曲家追求在这样的"度"之内进行音乐创作。心理学提供的佐证是"难度阈限"规律(难度阈限是人们能够把握的难度的最大值范围):对于某特定主体而言,太难的东西会引起他产生退缩反应,太容易的东西又难以引起他的兴趣或使他保持兴趣。运用偏爱规则产生新音乐作品,"新"具有两面性:新颖和障碍。新颖吸引人们进入音乐,但障碍则影响人们进入音乐。障碍又有两面性:积极和消极。如果障碍处于难度阈限之内,听众能够驾驭它从而体验到新颖的音乐活力;如果对某些人而言障碍超出了难度阈限,"新颖"将变成"怪异",音乐难以成为审美对象,他们也难以从音乐中获得审美愉悦。

斯克鲁顿认为:"一首乐曲的内容就是一个纯粹的音乐感知过程中的意向性对象,它不能以任何其他形式存在——即使存在着与语言相关的联系和类比。"[1]运动是音乐的隐喻,生命是它的旨趣。[2]"通过隐喻感知音乐,将音乐的形式组织与生命和表现姿态的境界联系在一起……音乐的意义和价值寓于其表现力之中。"[3]这种表现力是不及物的:"音乐的意义寓于音乐之中……确认音乐的内容似乎对音乐欣赏过程几乎或完全没有什么作用。这一事实是我们偏爱一种'不及物'用法的表现概念的基础。"[4]

在斯克鲁顿看来:"音乐天生是审美的:任何创造音乐的社会已经是在关注某种除了自身别无目的的东西,无论这种关注是多么原始。"[5]这里他强调的是具有完美感性样式的、能给人生命运动感的音乐自身的审美价值。他同时强调,审美判断是主观的,因为审美是个人体验的东西。如果说审美判断也有某种意义的客观性,那只是为了证明个人体验的合理性。总体上说,感性体验、主观判断是审美的根本,理性思辨、客观推断则是美学的特点,"只有通过审美体验才能清楚地看到美学(审美)意义"[6]。他指出审美体验可以不经过分析而获得,但是分析可以帮助人们去欣赏音乐。他的比喻是,分析的理论可以提供脚手架,而借助这个脚手架人们可以提升审美的质量,音乐的审美价值因此也更充分地实现。斯克鲁顿认为真正的音乐分析也是一种对意向性客体的建构,并通过比较而成型。最后,斯克鲁顿指出,音乐虽然属于意识形态,但是它的审美价值却和意识形态的意义无关,它总是超越意识形态:"如果它是一部伟大的艺术作品,它就会完全超越社会环境而直透人心。当我们将它视为一部艺术作品时,其意识形态的意义可能是我们最不关心的。"[7]总之他认为音乐的审美价值是音乐能够提供给人们的最重要的价值;

[1] [英]斯克鲁顿著,蒲实译:《音乐美学》,第八章,第19页。
[2] 同上书,第十章,第12页。
[3] 同上书,第十章,第17页。
[4] 同上书,第十一章,第3页。
[5] 同上书,第十一章,第14页。
[6] 同上书,第十二章,第9页。
[7] 同上书,第十三章,第23页。

音乐的意义即呈现于听觉的一种真挚严肃的表现形态,"呈现给听众的是一个人类健全性的实例,生命在其中凝聚在一个永恒的瞬间"①。

五、音乐表演的美学

在《音乐美学》这部著作中,专门有一章(第十四章)探讨音乐表演的美学问题。斯克鲁顿指出,静静地聆听并非基本的音乐体验,因为音乐是一门表演艺术,即便电子时代独自听录音成为可能也如此。他回顾了欧洲的音乐历史,指出宗教音乐文化早就证明音乐具有社交和宗教的功能;表演是一种社会活动,是音乐家和在场的人们一起创造音乐的时刻。合奏的形式不仅把演奏者联系在一起,而且也把演奏者和观众联系在一起。

斯克鲁顿分别探讨了两种音乐表演:常规的和即兴的。

对于常规音乐表演,斯克鲁顿认为应该区分属于作品的特点和演奏加入的东西。由此又回到了作品的同一性问题:一个作品在不同的演奏中如何被确认为是同一个作品。他用一对概念来描述音乐表演——类型(type)与殊型(tokens)。哲学上简单的理解是:殊型是类型的具体实例,二者的区别与个别和一般的区别密切相关。皮尔士认为,单一事件或事物的同一性限定于发生地点和时间,它的意义也在此时此刻出现。他称这样的单一事件或事物为"殊型"。②斯克鲁顿指出,表演的目的就是将特定模式(类型)进行一次感性显现,使之成为一个直觉关注的对象。他认为这就是表演的全部任务。显然,对于同一个作品(模式/类型),同一表演者不同场次的演奏,或不同表演者不同场次的演奏都将呈现出有差异的直觉对象(殊型)。从审美的实际意义上说,只有表演的殊型对听众才有意义,而且每一次表演都是不可替代的,即每一个殊型都有独特的意义。斯克鲁顿指出,演奏的殊型既有作品类型的特征,又有自己的个性特点。

他认为,数的同一性并不能确定美学上的同一性,而改变美学特点并不影响音乐的同一性。所谓"数的同一性",即原有和改编的两个乐谱中所有音符组成的结构都相同。但是新乐谱通过重新配器而改变了原有乐谱中音符的音色,那么音乐的美学特征也就改变了。里姆斯基-柯萨科夫将莫索尔斯基钢琴套曲《图画展览会》改编为管弦乐,就是一个典型事例。反之,有些情况完全不同:即便感性上有所改变,例如对一首歌移调演唱,美学特点改变了,人们仍然不会理解为那是另一个作品。这里涉及殊型和类型之间应保持的同一性的界限——演奏究竟应如何把握和作品同一的度。

① [英]斯克鲁顿著,蒲实译:《音乐美学》,第十三章,第28页。
② [英]尼古拉斯·布宁,余纪元编著,王柯平等译:《西方哲学英汉对照辞典》,人民出版社,2001,1004—1005页。

为此斯克鲁顿专门分析了"忠实的表演"及其相关问题。在斯克鲁顿看来,演奏拥有相当充分的自由,而演奏结果照样可以被确认为是同一个作品。也就是说,殊型和类型之间的同一性具有充分的弹性。斯克鲁顿不赞成斯蒂芬·戴维斯的观点,后者强调好的表演是忠实于原作的表演,即忠实于作曲家的意向、是对该意向的最佳体现。斯克鲁顿不否认音乐作品充满作曲家意向的痕迹,而且承认这些意向影响人们对作品的感知,但他同时认为"最佳"并没有确定的标准。理由是"人类耳朵的历史性",即不同时代的人们对同一个音乐作品的接受方式是不同的。他指出,即使我们能够重现巴赫的作品,我们也很难像巴赫时代的人们那样去听,或者能像他们那样听到作品中的生命。但这并不是什么问题,因为"音乐是一种活的传统":如果过去的作曲家知道现代钢琴能发出和古钢琴不一样的声音,他们也会乐于用现代钢琴来演奏自己的作品的。他赞成美国音乐史学家、评论家理查德·塔鲁斯金的观点:即便是最好的、最成功的"历史再现性的表演",也不可能是对过去作品的完全再现,而是现代性的表演,完全是我们这个时代的审美产物。① 此外,忠实性追求必须考虑到音乐产生的文化背景,也就是说,"忠实的表演"要求具备相应的忠实性的社会条件,那等于宣布忠实表演的不可能性。当然,表演需要利用历史资料,但却是从新的角度去利用,因为后人无法回到过去。斯克鲁顿认为表演是作曲家和表演者之间的不断对话,但这却是跨越时代的对话,是逝者和生者的对话,这种对话是在新的社会背景中进行的。就表演者而言,他只能面对设想的作曲家的意向。而对作曲家而言,作为逝者仍然活在后世的生者之中:他们不会希望后世的演奏家仅仅奏出作品的音符,而是希望演奏家奏出乐音之间的关系,那才是作品的灵魂所在。这种音关系不是物理性质的,而是意象性质的,因此不是机械、僵化的,没有固定的模式标准。在这个意义上可以说,过去的作曲家仍然是今天的同代人。进一步地,斯克鲁顿对音乐的"博物馆文化"作了批评。他指出"忠实的表演"观念始于19世纪。深受黑格尔的影响,当时出现了"历史音乐学"。这种历史音乐学将音乐历史划分为若干时代,并为每个时代确认单一的"时代风格"(Zeitgeist)和精神状态(frame of mind),认为音乐作品分属于各个时代的历史,与西方文化年表结成固定关系,而处于某一时代的演奏者的"历史命运"就是表达该时代风格或精神状态。斯克鲁顿指出,将巴赫归属于"巴洛克时期",贴上这样的历史标签的结果是把他的精神禁锢在那个时代,把他的音乐放进文化博物馆里。这非常荒谬,因为巴赫的音乐在今天依然充满活力,他的音乐听起来和后世的作曲家的作品一样新鲜。在这一点上基维的看法和斯克鲁顿是一致的,他也认为演奏过去的作品仍然需要充满自然气质、朝气、活力、音乐才华和艺术想象力,而这些正是"忠实的表演"所缺乏的。但斯克鲁顿不赞成基维关于重建"活的传统"的说法,他认为我们本

① [英]斯克鲁顿著,蒲实译:《音乐美学》,第十四章,第7页。

来就处于这样的传统之中,"正是因为西方音乐传统仍然活着,我们才能通过以往各个时代的音乐了解我们在自己的日常体验中不再会遇到的心理状态"①。

斯克鲁顿美学思想有如下启示:指出音乐作为音乐的关键在于它的"第三物性"和"双重意向性"。这对我们区分音乐和非音乐具有重要参考意义。斯克鲁顿强调"音关系"是音乐的灵魂所在,它以物理声波和感知的意向性声音为基础,在意向性中构成有关系的乐音组织。正是这一点区分了音乐与非音乐、音乐耳朵与非音乐耳朵。两种关系中的后者仅仅有第一物性的声波和第二物性的声音。斯克鲁顿所认为的音乐的"不及物"表现,应和了苏珊·朗格关于音乐是抽象情感的符号的理论。"抽象情感"即没有客观对象或主体的普遍性情感,是不及物的。而将音乐的意义归结为对生命和运动的隐喻,认为音乐的价值在于自身完美构型和美化听者的生命,这些美学思想既具有哲理又具有说服力。斯克鲁顿认为音乐和文化密切相关,音乐的意义通过隐喻和暗指而实现,说明他吸取了现代音乐人类学"音乐即文化"(梅利亚姆)的思想,体现了比较宽阔的学术视野。《音乐美学》一书还偶尔涉及后现代主义思想,如德里达等人的一些观点,虽然作者斯克鲁顿多持否定看法,却也说明他对新的学术思潮有所了解。

斯克鲁顿美学思想的局限在于以下几点:

其一,认为只有调性音乐才有充分的审美价值和意义。斯克鲁顿说:"在我们看来有意义的大多数音乐都是调性音乐……调性理论是美妙的和令人满意的。"② 在他看来只有调性音乐才能显示音乐的运动规律,才能引起听众的期待、给人以解决的满足,被普遍理解。虽然他也分析了无调性音乐例如十二音体系的音乐,而且认为其中不乏试验和"发现的精神",但却断定它们"天生难懂"。

其二,典型的欧洲中心主义。斯克鲁顿竟然认为只有西方音乐具有历史,而非西方音乐没有历史或只有接触欧洲音乐体系才有历史。他指出,西方的调性理论"解释了西方音乐的历史,同时解释了为什么其他音乐没有历史或者只是在与西方音乐传统碰撞时才被迫进入历史"③。

第三节 戴维斯的音乐美学思想

斯蒂芬·戴维斯是新西兰奥克兰大学资深哲学教授,作为当代西方分析美学在音乐研究领域有建树者之一,他的著作《音乐的意义与表现》对音乐学界产生很大影响。

① [英]斯克鲁顿著,蒲实译:《音乐美学》,第十四章,第6页。
② 同上书,第八章,第16页。
③ 同上。

尽管他说明该书是为哲学家写的,但他仍然相信有哲学兴趣的音乐家或爱好者也会对该书的核心问题着迷。这本书针对西方古典传统的纯器乐的意义及其表现问题进行探讨,作者确信这种探讨的理论"具有相当大的普遍性",甚至可以用来探究该书尚未涉及的问题。戴维斯概括了意义的5种类型,即意义A(自然无意的意义)、B(对自然含义有意使用产生的意义)、C(对自然含义有意且系统化使用产生的意义)、D(人为规定的独立意义)和E(人为符号系统的意义,如语言),而音乐的意义肯定不是E类型,而可能具有A、B、C和D的类型,常见的有意义C和D。他指出音乐基本上不是一种描绘性或描写性的艺术,音乐通过表现意向、手段与内容的区别和感性的相似体验来获得表现条件。他认为音乐通过对"生命"和"运动"的隐喻来表现情感的外观;审美不是分析,应该把音乐当作音乐来聆听;音乐的价值产生于音乐自身的魅力。

一、音乐所属的意义类型

在《音乐的意义与表现》前言中,戴维斯说:"我认为音乐并不是一个表达语义或近似语义内容的符号系统。但我并不羞于在这儿使用'意义'一词,因为我认为音乐能够而且应该被人们所理解、欣赏,并且音乐也正是为了被人们欣赏而创造的……我们也许完全有理由去谈论音乐的意义,这种意义是懂音乐的人所能领会的。"[①]这段话的含义有两个核心:一是否定音乐的表意性,一是确认音乐是有意义的。那么音乐的非语义性的意义究竟是何种意义?戴维斯概括了"意义类型学"的5种意义,在此基础上选择出了音乐意义的类型。

1. 意义的5种类型

意义A:自然的、无意的意义。这类意义存在于自然或自然状态中:某些东西和另一些东西之间有因果联系或某些固定关系,人类就可以从一物推断出另一物。例如乌云意味着下雨,烟表明了火的存在,雪意味着冬天,闪电告示随后可能有雷声,眼泪意味着悲伤,脸上的斑点可能与麻疹有关。戴维斯认为,同一事物的各成分之间的关系,或部分与整体/整体与部分之间的关系,也可能带来意义A。眼泪和斑点的情形就属于这类意义。他从分析意义A中概括出事物之间的关系具有方向性(由此及彼)的特点,同时指出产生方向性有以下两种情形:其一,与时间秩序有关(如闪电与雷鸣);其二,与相对重要性有关(由轻到重,如从新鲜的粪便导向狮子的存在,而不是相反——看到狮子想到粪便)。他进一步指出,相似性也可能导出意义A。戴维斯分析道:通常相似是对称的、相互的关系,是一种绝对的(absolute)联系,缺乏意义所依赖的方向性和选择性。因此,由

[①] [美]斯蒂芬·戴维斯著,宋瑾、柯扬等译:《音乐的意义与表现》,湖南文艺出版社,2007,"前言"。

此及彼的意义难以产生,也就是说,具有相似性的事物之间很难形成用一物表明另一物的因果关系。但如果在一定条件下,其中一事物或一个元素获得相对重要的地位,那么相似性也可能产生意义 A。例如垂柳与悲伤之间的相似性(格式塔心理学称之为"异质同构"),由于情感对我们来说更为重要,因此看见垂柳便自然想起悲伤。反过来的情形一般不会出现,即人们从悲伤想起垂柳。

意义 B:对自然含义的有意识使用。这种即对意义 A 的有意识使用。例如将自然界的橘子比作太阳,以此来说明天体的情况。在一般语境中橘子并不一定能导向太阳,但是在教学的语境中,二者的相似性受到利用:橘子的形状和红色,被引向作为解释目的的太阳——那个更重要的事物。在这样的关系中,相似性被有意识利用,因此带上了方向性:由橘子到太阳。显然,这种联系是人为的。戴维斯总结道:在自然物之间,当被有意识建立的方向性联系成为惯例时,自然物便被赋予了某种特定的意义。

意义 C:对自然要素的系统化的、有意识的使用。在音乐中有不同谐和程度的音程,这属于自然特点,任何耳朵都能感受到谐和与不谐和。但是在不同文化中,它们被组成不同的系统。在欧洲文化中,不同时期也有不同系统。这些系统赋予各种音程以不同的意义。例如三度,在中世纪具有不谐和的意义,而在古典和浪漫主义时期,它却具有谐和的意义。显然这些意义是在特定的符号系统中产生的。同样,许多意义也都依赖于利用自然因素的文化惯例或背景。这些惯例和背景产生风格,而风格制约着技法及作品的意义。对声音和色彩这些自然因素的系统化利用,在音乐和绘画的作品中体现出来。

意义 D:有意的、人为规定的独立意义。所有在非自然语境中人为建立的能指和所指之间的联系而产生的意义都属于意义 D。它们虽然也依赖惯例,却并没有被系统化。例如在西方传统中,铃声和用餐之间被人为建立了联系,铃声的意义即用餐。显然这里不存在什么体系化的东西,但却有确定的联系。这种联系往往造成巴甫洛夫所谓的"条件反射"。戴维斯指出,人们在其他场合中听到相似的铃声,可能同样会流口水,尽管知道并没有晚餐。

意义 E:在一个人为的符号系统中产生的意义。语言就是这样的符号体系。在这样的系统中,每个元素都按系统提供的规则被使用,并产生意义。这样的符号系统主要产生语义内容。戴维斯比较了意义 C 和意义 E 这两种系统化的人为联系体系,指出前者以非专断的方式影响具有意义 A 或具有潜在的意义 B 的事物,而且这种影响力独立于符号系统之外。而意义 E 符号系统本身就具有产生语义内容的功能。当然,二者的区别根源在于"自然"和"非自然"。

戴维斯专门讨论了自然的意义和非自然的意义这个问题,以便进一步阐明意义 B 与意义 D、意义 C 与意义 E 的区别,以及 5 种意义之间的各种差异。自然意义和非自然意义之间的区别,概括起来就是自然的联系和人为的联系,"后者由用法的规定和惯例决定,并可能随着时间和地点的变化而变化。而前者可能取决于理解的方式和兴趣,理解具有生物学基础,因而对所有人来说都是一样的(也许对人类和一些非人类的动物来说

也是一样的)"①。至于5种意义之间的区别,按不同对比方式可划出几组"正方/反方"的搭配,以表9-3-1示之如下:

表 9-3-1

"正方"意义类型	"反方"意义类型
A、B、C——自然因素很重要	D、E——自然因素不重要
A——完全"自然"的	B、C、D、E——并非完全"自然"的
D、E——完全人为的	A、B、C——并非完全人为的
B、C、D、E——包含目的和指向	A——没有目的和指向
C、E——依靠符号系统的背景	A、B、D——不依靠符号系统

2. 音乐作品普遍存在意义 D

戴维斯指出"惯例的"并不等同于"人为的",而"有意使用的意义"也不能同化于"语言学意义"的模式。他还指出音乐并非仅仅拥有一种类型的意义。从他的论述中可以看出戴维斯认为音乐可能拥有意义 A、B、C 和 D,但不具有像语言那样的意义 E。意义 A 比如音乐中模拟自然的声音,定音鼓模仿雷声,吹管模拟鸟鸣,甚至直接引进自然或自然状态的声音。20 世纪以来的 tape music,在磁带中录制自然音响,作为一个声部放在作品中,由此产生意义 A 和 B。声音的自然属性如各种谐和程度的音程被系统化,并应用在音乐作品里,便产生了意义 C。这些都比较容易理解。为了更好地弄清音乐作品中普遍存在的意义 D 和语言系统中的意义 E 之间的区别,戴维斯着重讨论了音乐中意义 D 的事例。

在西方作曲传统中,常有用某些特殊的音组合来代表某些事物的做法。戴维斯列举了一些事例。如圣-桑的《死之舞》,代表死神的独奏小提琴外弦 E 被调成 ♭E,这样就和第二弦即 A 弦构成一个三全音。在早期历史中,这种音程被当作"魔鬼音程"。另一个典型的例子是《赋格的艺术》最后三重赋格中的第二赋格主题前 4 个音,巴赫用了自己的名字来生成:B-A-C-H。其中的 B 实际上是 ♭B,而 H 则是还原 B。后来这个用名字对应的四音列被敬重巴赫的作曲家们作为动机陆续用于自己作品中,如舒曼、李斯特、布索尼等。(后来其他作曲家包括中国的作曲家也用自己的名字对应音符组成动机来创作作品,例如朱践耳的大提琴与 16 件打击乐器的《第八交响曲》,大提琴的主要动机就是"朱践耳"的拟声。)

通过引用其他作品的主题而产生的意义指向,或采用某些特色乐器产生确定的联想,或再现某些特殊风格引起定向理解,均属于意义 D,也包含意义 B。引用促成了音乐表现音乐自己,如同电影中用本人来扮演作为表现人物的角色,比如用杰克逊本人来扮演影片中的"杰克逊"这一特定角色。人们从音乐中听出了某个熟悉的主题,这个主题不是新创

① [美]斯蒂芬·戴维斯著,宋瑾、柯扬等译:《音乐的意义与表现》,湖南文艺出版社,2007,30页。

作的,人们发现它是被引用的,由此产生意义 B。进一步地,当被引用的主题不仅仅指向它自身(在原作品中的主题、风格和流派), 而且再现了与它相关的事物时,或被再现的风格、被采用的乐器引起了相关事物的理解时,意义 D 就占据了主导地位。如果被引用的曲调有歌词,那么意义 D 将更加明确。表 9-3-2 所列的是戴维斯书中列举的一些事例。

表 9-3-2

乐器	意义D
铜管的"号角"	打猎
双簧管、英国管和排箫	乡村的感觉
小军鼓	国葬;执行死刑
小横笛和鼓	进行曲
风笛	苏格兰
管风琴	宗教

表 9-3-3

作品	引用或再现	主导意义类型
莫扎特《剧院经理》	模仿当时歌剧风格	B:讽刺当时歌剧歌手的泛滥
莫扎特《一个音乐玩笑》	模仿当时音乐的流行风格	B:对当时流行的迂腐风格开了一个玩笑
肖斯塔科维奇《黄金时代》	模仿十二音音乐	B:讽刺十二音的拙劣
巴托克《管弦乐协奏曲》	引用肖斯塔科维奇《第七交响曲》的一个主题	B:讽刺该主题的平庸
贝多芬《威灵顿的胜利》	引用"上帝拯救国王"	D:作为国歌的意义
柴可夫斯基《1812序曲》	引用"马赛曲"、沙皇的国歌、俄国赞歌"上帝保佑他的子民"	D:正义战争的意义
圣-桑《死之舞》、柏辽兹《幻想交响曲》等	引用素歌《末日经》	D:宗教的意义
马勒《第一交响曲》第三乐章	以德国儿歌"马丁兄弟,你睡着了吗?"为基础	D:悼念已故的弟弟
莫扎特《唐·乔万尼》	再现贵族优雅的小步舞、农民的二拍子舞曲	D:不同社会阶层的特点
威尔第《假面舞会》	再现华尔兹、里尔舞曲、塔兰泰拉舞曲、帽子舞曲	D:舞会与乡村
门德尔松《苏格兰交响曲》	采用风笛与"苏格兰抢板"	D:暗示苏格兰
斯特拉文斯基《彼得卢什卡》	用管弦乐模仿管风琴	D:营造忏悔的气氛
贝尔格《小提琴协奏曲》	引用巴赫的康塔塔中的赞美诗"足够了"	D:表现作曲家以此作为自己的挽歌的模糊预感

戴维斯专门讨论了瓦格纳的"主导动机"(leitmotif)的意义。他指出主导动机可产生意义 B 和 D。当主导动机代表具体人和物时,它们就像标签一样起作用,将产生明确的意义 D;但当它们指向抽象、复杂的概念时,意义就比较模糊了。许多主导动机具有意义 B,是因为它们与它们所联系或指向的特性相吻合(表 9-3-3)。例如刀剑动机与过于自信、有力的和上升的特性联系;爱的动机与渴望和悸动的热情相联系;火的动机与跳动的生气特点相联系;等等。

非音乐因素如标题、歌词、故事、舞曲类型、戏剧性表演等,就像代码一样产生意义 D。但是,音乐采用的这些代码却不是体系化的单词或词组,因为它们可以独立产生作用,"它不需要一个符号系统的背景内容作为它的先决条件"[①]。

二、音乐表现的3个条件

关于音乐的表现,戴维斯否定音乐具有描写功能。因为音乐无论具有怎样的约定俗成的意义,都没有像语言系统那样的语义性。为此,戴维斯探讨音乐表现的条件。他首先概括绘画的意义表现的 4 个条件,以此作为参照。

1. 绘画意义表现的 4 个条件

条件 A:意向——X 被有意用来表现 Y。仅仅有相似性是不充分的,还需要表现的意向。戴维斯用绘画来说明这一点:假如画中的人物在现实原型中是一对双胞胎,那意味着相似性对应了两个对象,只有意向明确,才能确定表现的是哪个对象。音乐的情形也如此,意向被运用在逼真的描绘当中。需要辨明的是这样的表现条件究竟是约定性的还是意图性的。如果是前者,那么表现就依赖俗约的惯例,比如玫瑰花代表爱情。如果是后者,则需要探究艺术家的创作意图。戴维斯认为二者并没有绝对的冲突。他认为社会背景很重要,因此俗约被有意利用,作品就具有表现性。在这样的表现中,作品具有的表现特征(例如热烈的色调)被赋予了指向性意义。

条件 B:手段与内容的区别。表现形式与被表现的内容之间存在区别,这种区别将模仿和表现区分开来。如果仅仅是形似性的模仿,那就是再现和非表现。对材料及其使用往往具有历史性和文化传统,而在传统中,艺术表现形式具有决定性意义:如果不讲究形式(包括材料和手段),那么模仿/再现和表现就没有差别了;正是艺术形式使表现成为表现而非再现。戴维斯列举杜尚的《泉》,指出"一件艺术品的创作与一个夜壶的制造,在背景上是截然不同的"[②]。杜尚创作的《泉》,虽然在样子上像夜壶,但是它的创作

[①] [美]斯蒂芬·戴维斯著,宋瑾、柯扬等译:《音乐的意义与表现》,湖南文艺出版社,2007,39 页。
[②] 同上书,52 页。

背景是艺术家针对当时美术界的流行做法,即先锋派的"偏执狂"。杜尚想要挫挫美术界的这种"锐气"。而生活用品的夜壶,则没有这样的背景,它们可以在任何工厂任何时候批量生产。对大多数艺术作品而言,形式成就了它们,也将它们和复制品区别开来。艺术品没有复制品所具有的真实性,没有后者所具有的现实的对等物。也就是说,艺术品的手段和内容是有区别的。同样的内容,可以有不同的形式——表现的和再现的。前者的手段和内容是有区别的,后者则是没有区别的。

条件 C:感性体验之间的相似。在描绘的知觉体验和它所描绘的事物之间存在着一种相似性。"X 表现 Y 的一个必要条件是,假设一个人按照适当的俗约来看待 X,那个人对 X 和对 Y 的感性体验就有一种相似性。"① 这里他谈到"领会理论"(seeing in theory)。该理论强调能够成功表现的知觉经验的相似性,即对作品主题的感知和对它所描绘的事物的感知的形似性。这种相似性的感知依赖于俗约的背景知识。"相似是一种在所有的背景和各套俗约中能产生出来的一种关系。"② 例如对地图的感知,和对世界的感知相似,但这并不仅取决于人们对世界的了解,而且取决于他们对运用地图这个设计系统的熟练程度。当然,有些细节还需要探讨,如具象画与抽象画、作品主题与标题(有时候二者并不一致),还有表现不存在的事物时"相似性"的问题(例如画世界上不存在的"独角兽")。戴维斯明显倾向于领会理论而否定语义学理论,认为作品中的意味比语义更重要。

条件 D:俗约——作为理解的语境。"X 表现 Y 通常(也许总是)在惯例(应被认为是一个符号系统的构成要素)的语境之中,这样,在 X 中对 Y 的认识就预先假定了一个观众与那些惯例的亲密关系,以及根据俗约看待 X 并在 X 中觉察 Y。"③ 戴维斯认为重要的是对作品的欣赏,而不是书本知识。那些知识仅用于描述感性体验。俗约能产生意义 C 或意义 E;语义学理论提供的"表现",则产生意义 E;领会理论认为表现的中心是自然关系,描绘包含了意义 C,图形则可能产生意义 B。

2. 音乐意义的表现符合前 3 个条件

戴维斯认为音乐的表现符合条件 A、B 和 C。但他论述条件 A 比较模糊,只提到条件 A 似乎某种程度需要条件 D 的支持。另外,也许条件 A 比较简单,无须多费笔墨。他重点讨论条件 B 和 C。他基本赞成领会理论的观点。"seeing in"的哲学含义是"从中观出"。

该术语由英国哲学家 R.沃尔海姆首创,旨在揭示表象的本质。为了搞清表象关系的本质,哲学家们进行了各种尝试。不同的哲学家分别提出不同的见解:有人认为表象是一种幻象;有人宣称表象旨在唤起感觉;有人断言表象是满足某些形式要求的符号系

① [美]斯蒂芬·戴维斯著,宋瑾、柯扬等译:《音乐的意义与表现》,湖南文艺出版社,2007,52 页。
② 同上书,55 页。
③ 同上书,66 页。

统的特征;有人坚信表象就是相似;也有人建议表象旨在传达包含在表象对象中的信息;等等。而沃尔海姆则发现所有这些说法都不尽人意,于是提出如下论点:最起码就绘画表象而言,依据"从中观出"的原理来理解是最好不过的,据此,X的表象是一个可以从中观出X的构形。作为一种相同而共时的感知经验,从中观出过程包含着涉及我们心理能力的两个方面,一是注意眼前绘画表象上所有标志的心理能力,二是发觉这些标志之象征作用的心理能力。"在一种肯定粗浅的论述中,我只是提出了在我看来是目前最佳的表象学说……这一学说通过'从中观出'予以表述。起码就表象的重要情况而言,R 表现 X 的必要条件在于 R 是一种构形,从中可以看出某物或他者,另外从中还可以看出 X。"①

戴维斯明确指出,音乐基本上不是一种描绘性或描写性的艺术。这里所说的"描绘性"指绘画的手段,"描写性"指文学的手段。第一,乐谱的排列无论具有什么形状,比如表现"大海"的音乐作品的乐谱有波浪形音符群,都和表现无关。第二,巴尔赞认为所有音乐(即便是无文字标题的纯器乐)都是标题性的,广义地说,那是一种隐藏的标题。戴维斯否定这一点,他指出音乐是给人欣赏的,因此必须是可感的,无法形容的"标题"缺乏说服力。第三,如果有人说自己在纯音乐中听到了一个"故事",那仅仅是一种想象,而想象产生的东西与音乐没有关联,因为那不是音乐本身描绘的内容。第四,广义标题论力图指出文学(故事)的描写可以增进听众对音乐的理解,这种假说也没有说服力,因为音乐归根到底不是用来讲故事的。戴维斯赞成领会理论关于标题的看法:"尽管领会理论更多强调的是在音乐作品中能听到或看到的东西而不是作品的标题,它也绝不是把作品的标题看成是与作品毫不相干的事。"②具体说来,标题有助于消除主题的含糊性而使之更清晰,从而使作品能被听出它们的相似之处。从这一意义上说,许多带有文字标题或说明的音乐作品是表现性的。但毕竟标题的作用是有限的。在戴维斯看来,标题音乐和纯音乐之间的差异不大,这是因为人们看重的是音乐本身。就有限的作用而言,标题一定程度影响人们选择音乐特征并进行联想。例如将《大海》标题改成"母亲",人们将把原来不一定重要的音乐特征看得重要起来,以便与"母亲"联系起来。这里,相似性的双方都被改变了。当然,这必须在可能性范围,即音乐的特征可能产生的几种效果的范围。关于这一点戴维斯并没有深究。

有些利用相似性的习惯做法形成了规矩,例如用单簧管演奏降种调小三和弦(有时用大三和弦)来代表布谷鸟,用上升之后下降的旋律来代表"彩虹"(还有上述波浪形音型代表大海),用调性背景中的无调性音群来代表混沌,等等。音乐便有了一些"图形的套路",它们既不是像录音机那样的真实再现,又不会影响理解的清晰。但这些替代关系

① [英]尼古拉斯·布宁、徐纪元编著,王柯平等译:《西方哲学英汉对照辞典》,人民出版社,2001,907 页。
② [美]斯蒂芬·戴维斯著,宋瑾、柯扬等译:《音乐的意义与表现》,湖南文艺出版社,2007,70 页。

只表明音乐具有象征性而不是描绘性。即便用这些套路来表现,其表现力也大不如绘画。

戴维斯指出,领会理论"强调的是知觉体验包含在一个成功的认知描绘之中……就音乐而言,人们将期望那些相关的知觉体验是听觉的"①。当然,人们往往将连续的鼓点听成敲门的声音,更常见的是将音乐听成是表现没有声音的事物特别是思绪、情感或运动。他进一步指出,知觉是受认识影响的,理解可以成为知觉体验的基础。但是,如果仅仅依靠某些观念,过多强调了认识内容,比如绘画中用小羊来代表基督,知觉就从体验中被抹除了,或者说知觉体验的内容不能立刻和理解联系起来。

戴维斯概括了斯克鲁顿将领会理论和语义学理论结合的音乐美学思想:"1. 人们必须意识到所表现的内容;2. 媒介和主题之间必须要有区别;3. 对表现有兴趣,对它的主题也必须有兴趣;4. 思想(他也讲到'明确的思想')必须由主题表现出来;5. 这里涉及的是审美的东西,对表现的兴趣应该在于它的栩栩如生,而不在于它的真实性。"② 这5条都是音乐表现的条件,前3条体现了领会理论,后2条体现了语义学理论(第4条最为明显,第5条也明显是依附于语义学的)。戴维斯将后2条"作为错误不计",而将前3条和自己概括的表现条件的2和3联系起来讨论。斯克鲁顿认为音乐中的模仿不是表现,因此,当媒介与主题没有区分时,音乐就没有表现性。柴可夫斯基《1812序曲》的大炮声,威尔第《游吟诗人》的铁砧,马勒《第四交响曲》的牛铃,以及海顿《第101交响曲》中的"时钟",贝多芬《第六交响曲》中的"布谷鸟",奥涅格(Arthur Honegger)《231号太平洋机车》的"火车",无论是用真实的器具发出现实中存在的声音还是用乐器模仿现实中的声音,都属于再现的而非表现的。戴维斯不同意这种看法,他指出贝多芬并不是要表现"布谷鸟",而是要表现"布谷鸟所唤起的东西"。在音乐欣赏中,人们往往会把"像布谷鸟的叫声"转变成"布谷鸟的叫声",进而转变为"布谷鸟的存在(presence)"。"应该(理所当然)承认,布谷鸟的存在是生动的,而不是令人相信的。"③ 另外,那些具有模仿性的声音,在音乐中也具有音符的性质,是在音乐结构之中的音符,因此具有音乐的意义。再者,在音乐语境中产生的声音,和在日常环境中产生的声音,具有发生学意义的差别,因此也可以被认为是表现条件中媒介和主题所需要的差别之一。

至于音乐"表现"音乐自身的情况,例如音乐主题在作品后面的部分重复出现,戴维斯指出那也不是一种绘画式的描绘。而一部作品引用了其他作品,其意义直接通过"引用/提及"而获得,并非通过描述而获得。总之,音乐描绘主题与描绘声音是不同的,这便可以确认主题与媒介的区别。戴维斯说:"我认为音乐通常拥有运动或富于表情的特性,即便没有这些特性,音乐也能指涉这些特性,并且我认为,音乐拥有的这些特性在使

① [美]斯蒂芬·戴维斯著,宋瑾、柯扬等译:《音乐的意义与表现》,湖南文艺出版社,2007,73页。
② 同上书,74页。
③ 同上书,81页。

用上是指涉性的,这种指涉是通过联想而不是描绘而获得的。"①

戴维斯认为"在描绘的知觉体验和它所描绘的事物之间存在着一种相似性",这是对表现具有决定意义的条件C的内容,是领会理论的核心。因此他对它作了更多的讨论。显然,德彪西的《大海》如果没有标题的提示,人们不一定能将它理解为描述大海的作品,而具象绘画中的"大海"则无须标题就能直接看出来它画了什么。这一点恰恰说明音乐不是绘画式的描绘性的。戴维斯概括道:"要了解什么东西被表现,其信息要点由作品的标题、适合于作品表现风格的俗约,或者艺术家的意图所提供。"②就条件C中所提到的相似性而言,戴维斯认为那指的是音乐本身所拥有的特性(动态特征)提供的知觉体验,与音乐所表现的东西的特征能给予的知觉体验是相似的,这是理解音乐的基础,也是说明音乐具有表现性的关键。标题是音乐作品的一部分,它表明音乐和文字的合作,但并不意味着音乐和文字用同样的方法做同样的事情。也就是说,音乐是表达性的而不是描绘性(像绘画那样)或叙述性(像语言那样)的。即便标题与作品的合作是适当的,它也只能为作品做一些而不是全部的描绘。

三、音乐的情感表现

戴维斯在探讨了音乐符号问题之后,提出一个问题:音乐在不作为符号的情况下是如何获得意义的? 就这个问题本身的合理性,他认为:"音乐是无生命的,然而它具有情感表现力,并且直截了当,这表明它不能仅仅被看成是情感符号(如'悲伤'这个词)。音乐表现特性的直接性说明它涉及的是正在发生的情感,而不是情感的标签,或情感的名义,或情感的概念,或情感的思想。"③他进一步提出一个问题:音乐表现的情感是谁的情感?为此,他首先讨论了两种理论,一种是"表现理论",一种是"唤起理论"。戴维斯指出,前者认为音乐表现的是作曲家的情感,后者则认为音乐表现的是听众的情感。

1. 关于"表现理论"

戴维斯概括了表现理论最初表达所包含的4个方面:第一,作品表现的是作曲家感受到的情感;第二,从作品中可以听到作曲家的情感;第三,听众的情感反应就是对表现了作曲家情感的作品的反应;第四,作品中的情感是作曲家在作曲过程涌入的而不是冷静设计的。戴维斯接着概括了反对意见:处于激动状态的作曲家是很难进行创作的,因

① [美]斯蒂芬·戴维斯著,宋瑾、柯扬等译:《音乐的意义与表现》,湖南文艺出版社,2007,81页。
② 同上书,84页。
③ 同上书,148页。

为强烈的情感妨碍注意力的集中。更重要的是,作曲家在作品中表现的往往不是当时他所有的具体情感。例如斯特拉文斯基在1939年3月至6月间三度参加自己的妻子、母亲等3位亲人的葬礼,与此同时却在创作《C大调交响曲》具有田园风味的第二乐章。再如,贝多芬忍着胃肠炎的疼痛创作《第一钢琴协奏曲》欢乐的末乐章。相反,一些二流作曲家在激情中创作却没有留下感人的作品。这些例子对表现理论很不利,经验主义和主流评论都因此持否定意见。戴维斯却认为与其放弃它不如改良它。为此,他首先概括并分析了日常生活中情感表现的3个级别。

其一,情感的初级表现。哭泣是悲伤的初级表现。但是它本身并没有表现力,因为它自然流露的就是它本身。它们不是被有意采用的,但又明显流露了心情,因此它们显示了意义A。戴维斯指出初级表现很可能像包含意义A一样包含了意义B或C。某人的眼泪流露其悲伤的内心,并不是悲伤的表现(他并没有要"表现"悲伤)。但是,人们能够从眼泪中看到悲伤。

其二,情感的二级表现。有些人在悲伤的时候并不流泪,而是通过一些活动来驱散悲伤,例如拼命工作,或其他消耗体力的行为。这些方式是自由选择的,不受惯例约束,但却属于特定意图下的选择。戴维斯马上又指出,二级表现的"自由"是有限度的,通常这种限度来自道德感。也就是说,损害社会的行为不应该被当作情感的二级表现。

其三,情感的三级表现。有意而且真诚地依靠惯例和仪式的运用来表现情感,这样的行为属于情感的三级表现。按照惯例运用仪式(包括物品)来表达情感,有时候可以委托他人参与。参与行为包括设计、制造物品,介入仪式活动等。即便参与者没有产生像委托者(主体)那样的情感,整个仪式和最终留下的物质实体(如各种纪念品)也能表达主体的情感。戴维斯提出的"真诚"是一种限度:习俗和仪式可能被虚伪利用,主体内心并没有悲伤,只是做悲伤的样子;他对习俗和仪式的利用实际上嘲弄了社会。

显然,初级表现是直接的,而二级和三级表现则是有中介的、形式化的,并受其他因素影响。戴维斯介绍了一种表现理论的修正方案:音乐属于三级表现,是用符合作曲惯例的声音形式来模仿情感的初级表现而产生的三级表现。这种表现不需要和作曲家本人的真实情感一一对应。但是经过分析,戴维斯指出无论怎样修正,表现理论仍然把音乐的表现力归因于它能表现作曲家的情感(通过形式表现初级情感),这样做付出了代价,即事实上音乐中不存在初级表现的情感,音乐无法做到眼泪所能够做到的,因此表现理论无法解释音乐的表现力。"真正与艺术相关的是音乐中所存在的表现特征,而不是这样一种事实(如果是事实,但也不经常是),即由于这种表现特征符合了对情绪的二级或三级表现,所以表现特征被创造和应用。"[①]

[①] [美]斯蒂芬·戴维斯著,宋瑾、柯扬等译:《音乐的意义与表现》,湖南文艺出版社,2007,160页。

2. 关于"唤起理论"

音乐表现的"唤起理论"(The Arousal Theory)认为作品(M)表现的情感(E)即音乐激发出的听众(L)的那种情感(E)。用一个等式来表述就是:

M 是 E = M 在 L 中唤起 E。

但是戴维斯提出一个问题:如果音乐所表现的情感能被听众感知,那么唤起理论如何解释我们把情感归因于作品呢?这好比我们看到草是绿的,"绿"既是我们的感觉,又存在于草中。如果它不在草中,就不会被众人所共同感知。但是音乐不是一种"草",音乐是文化事物。草的绿色是自然形成的,音乐的情感又是怎样进入作品的呢?戴维斯分析了一些相关的观点。有人认为音乐的表现性是一定文化中的人们所能感受的;有人则认为音乐表现具有自然的、跨文化的基础。戴维斯指出:无论如何,人们只能从音乐本身获得感知体验,听众的反应必须是对音乐表现产生的反应。因此只能探讨音乐特性本身同情感的联系。"从理论上讲,一定要有一些规则或规定支配着哪些特性产生哪些情感反应,尽管实际上,我们可能无法概括出这些原则。"[①]戴维斯指出这些原则并非不存在,而是相互纠缠在一起,非常复杂。他提出对上述等式的修正:

M 是 E = M 在 L 中唤起 E 因为 M 具备 a、b、c 等特性。

这些特性可以用音乐技术术语来明确规定。也就是说,音乐具备 a、b、c 等特性(音乐自身的性质如调性、和声、曲调等及其各种变化),这些特性可以被直接感知,因此听众的情感反应便是对音乐表现的反应。

戴维斯又分析了联想主义的反应,认为它是唤起理论的一个变体。例如父亲被一个作品打动,感到悲伤,是因为该作品是他死去的儿子最喜欢的作品。也许那个作品呈现的是快乐的特征,比如欢快的旋律。戴维斯指出那仅仅是个例,不能代表普遍的反应。另一种情况是,听者处于强烈的情感状态中,例如非常悲伤,那么音乐所表现的不同情感(例如快乐)就难以使之同化,例如从悲伤变为快乐。或者听众的注意力因某些原因没有集中在音乐中,那么他们就不易被音乐唤起特定的情感。针对这些反例,上述等式可以进一步修正:

M 是 E=M 试图在 L 中激起 E,条件是 L 专注于音乐 M,没有干扰因素。

戴维斯再度发现唤起理论不断受到的新挑战:听众在听音乐时可能产生音乐没有包含的情感,例如对并没有表达惊讶的音乐感到惊讶。对此他很快就又为该理论找到了解除疑惑的答案:那些反应不是音乐特性引起的反应,不是对音乐本身表现的情感的反应。接着他又发现问题:听众可能对音乐表现情感的手法平庸而感到厌恶,或者因作品表现主题的手法可预见(落入俗套)而感到乏味。这种情况是对音乐作品感到可悲(不

[①] [美]斯蒂芬·戴维斯著,宋瑾、柯扬等译:《音乐的意义与表现》,湖南文艺出版社,2007,162 页。

良手法的牺牲品),而不是对音乐作品的情感表现的反应。还有,悲伤的音乐不一定引起悲伤,而是引起怜悯。对于真正的悲伤,人们总是尽量回避。如果音乐令人感到悲伤,人们同样会回避它们。而事实是人们并没有回避悲伤的音乐,可见悲伤的音乐引起的不是悲伤的反应。由于音乐表现的悲伤是没有具体目标的(是抽象的情感),因此不具备引起听众真正悲伤起来的条件。有人如德里克·麦翠维(Derek Matravers)区分了唤起理论和情感主义:前者认为悲伤的音乐唤起听众的怜悯,后者认为悲伤的音乐让听众感到悲伤。麦翠维肯定唤起理论,认为怜悯是对音乐表现的悲伤的最正常的反应。但是戴维斯指出悲伤可以引起不同的反应:它被认为是毫无来由的放纵,令人愤怒;它被认为是神经衰弱,令人失望;它被认为是罪有应得,令人幸灾乐祸;等等。同样,怜悯也可能针对不同的情形:一个人的快乐被认为是生活即将破灭的自欺欺人的假象时;想到作曲家为了完成一部作品而备受折磨时;看到表演者弹错音或忍着疲惫长时间演奏时;等等。

3. 戴维斯的评价与看法

戴维斯认为唤起理论具有一定的正确性,承认有时悲伤的音乐确实能引起人们悲伤,欢乐的音乐确实能引起人们欢乐。但是他指出唤起理论的错误在于"认为音乐表现力能够被解释和分析是唤起这些反应的音乐力量"①。他认为音乐所表达的情感的主人既不是作曲家(表现理论),也不是听众(唤起理论),而是音乐自身。"我们是在音乐自身中寻找表现力的;音乐表现的可能性似乎最终存在于音响效果中,在这种程度上,它是不依赖于作曲家和听众的情感的。因为音乐能够表现悲伤,作曲家有时才会创作这样的音乐来表现他们的悲伤;因为音乐能够表现悲伤,有时它才会使听众感受到悲伤。音乐本身就是它所要表达的情感的主人。"②

戴维斯承认音乐本身不能感受情感,它的表现力依靠某些相似性,但不赞同"表情说"那样的相似性。日常生活中,面部表情可以让人理解;不论是否真实,只要做出悲伤的表情,就能被理解为"悲伤"。有人认为音乐也具有类似的表情特征,正是这些特征使音乐具有表现力。戴维斯则指出音乐和人脸之间的联系微乎其微。他的观点是音乐的表现力在于其动态特征与人的动态特征之间相似:"我相信音乐的表现主要依赖于我们所感觉到的音乐的动态特征和人的运动、步态、举止以及姿势之间的类似性。"③音乐的运动特征产生于调式中主音和其他音之间的稳定、不稳定及其倾向关系,和声组织的紧张与松弛的模式等。当然,这仅仅是西方调性音乐文化的风格特征。"在任何文化中,对一部作品的调性/形态以及与音乐运动相关的张弛模式的直接体验,结果上都依赖于欣赏者对音乐风格的熟悉程度。"④音乐的动态特征和人们在情感状态下出现的动态特征

① [美]斯蒂芬·戴维斯著,宋瑾、柯扬等译:《音乐的意义与表现》,湖南文艺出版社,2007,172页。
② 同上书,172—173页。
③ 同上书,197页。
④ 同上书,203页。

相似,音乐由此具有表现性,尽管是"不可通约(irreducible)的相似性"。"总的来说,音乐表现了悲伤或欢乐的外在特征。"① 也可以说,音乐表现了情感的外观;这种相似性在一定程度上也造成音乐惯例。戴维斯所说的这种"不可通约的相似性",与格式塔心理学的"异质同构"说相通。

此外,音乐的表情性还和文化惯例的约定俗成有关。例如西方音乐中把小三度和半音阶当作悲哀的表现类型。

动态相似的表情性来自音乐之外的语境,而文化惯例的表情性则来自音乐自身的领域。前者具有普遍性,因为不同文化中人的表情是相似的;后者具有特殊性,依赖于对特定文化约定的熟识。在实践中,二者往往结合在一起。由此可见,音乐表现性带来的意义属于意义B或C。音乐的表现性和意义仅仅对熟悉惯例的听众(和音乐相适应的"音乐耳朵")敞开。反之,这些同一文化中的音乐耳朵对音乐的表现性具有相同或相似的理解与感受。"相同或相似"的判断采取的是比较宽泛的尺度,如"悲伤"类和"欢乐"类,而往往不是非常精确的描述所依赖的精细尺度,如"悲伤"与"阴暗"之间的细分。戴维斯说:"在我看来,音乐并不表现情感,即使在非特定的形式中也一样。相反,音乐在外观上呈现情感的特征。这一外观并不表现当下的情感……情感的外观明显存在于音乐运动的外形中……从多种展现出来的情感中单独辨认出来的情感特征在数量上主要被限制为悲伤和欢乐这两种类型。"② 戴维斯书中谈论的"柏拉图式"的情感相当于苏珊·朗格所说的"抽象情感",即相对于/不同于现实中的"具体情感"的那种没有具体对象的普遍性情感。(在生活中人们所说的"柏拉图式"的爱情,指的也是纯粹精神性的爱情,没有物质性和具体性。这缘于柏拉图的"理念"观——例如将"美的事物"和"美本身"区分开,前者是具体的、现实的,指事物拥有了美的一些属性而显得美;后者则是抽象的非现实的,如"和谐"或"杂多的统一",这些理念即美本身。)他反对将音乐表现的情感和人们感受着的情感完全分离的主张,同时也反对将音乐表现的情感等同于作曲家的情感或听众的情感的观点。

四、把音乐当作音乐来聆听

戴维斯的著作专门就音乐审美问题进行了阐述。他的审美思想的核心是"音乐理解",即将音乐作为音乐来聆听。也就是说,要将音乐音响理解为具有音乐意义的声音。只有这样,审美者才是受到音乐的影响而非声音的影响。"如果音乐是人们所理解的对

① [美]斯蒂芬·戴维斯著,宋瑾、柯扬等译:《音乐的意义与表现》,湖南文艺出版社,2007,204页。
② 同上书,221页。

象的话,那么,能够抽取出这个对象,便是理解音乐的先决条件……作为音乐,它对我们产生的影响有赖于我们对它的理解……只有将声音当作音乐音响来聆听,聆听者才能获得音乐给他带来的只有欣赏音乐时才有的丰富体验。"① 音乐审美对象是音乐本身,审美聆听就必须以音乐为目的。"以音乐本身为目的的聆听中所获得的愉悦正是理解音乐所带来的愉悦。""我们聆听音乐并非出于一种职责,也不是作为达到实用目的的一个手段,而是为了音乐本身。"② 也就是说,只有出于审美目的去理解音乐,才能获得音乐的审美愉悦。

音乐以声音为材料,但是音乐绝不是一般的声音,而是用艺术方式组织的声音。"作品远不是各种元素的集合:它之所以成为音乐,正在于它们的组织方式。"③ 为此,戴维斯认为应该在与作品相关的描述或概念中欣赏它们。也就是说,音乐审美的感性体验必须以理解为基础。所谓"相关的描述或概念",具体指音乐风格或类别的惯例,即在特定文化中形成的特点和规则。这就是理解的内容或对象。"人们在聆听音乐时,要依据适用于音乐风格或类别的惯例原则来体验被组织起来的音响。这相关的风格惯例(在一定程度上)在不同的音乐类型中有所不同,并且由特定文化或亚文化中的音乐创作实践所决定。"④ 一方面,不同文化有不同的音乐,另一方面,不同音乐塑造了不同的音乐耳朵。跨文化聆听只能产生"这是音乐"的意识,即只能把握异文化音乐的外观信息,却不能把握其内部和外部的相关信息,因而无法获得审美愉悦,至少不能像当地局内人那样体验他们的音乐。在这种情况下,外文化的人们按照自己经验中的本文化音乐的惯例去聆听异文化的音乐,他们的兴趣只能针对当地音乐的声音,而不是音乐。这是一种猎奇,而不是审美。"这便是西方人根据自己熟悉的西方音乐的惯例(如调性)来聆听巴厘岛音乐作品时的情况。她虽然将那些音响听为由声音组成的音乐,但她并不依据这些音乐实际的样子来听。"⑤ 戴维斯还列举了中国京剧、日本雅乐、印度拉格等非西方音乐,将它们和语言作类比,指出对西方人来说"它们无疑听起来像音乐,正如这些国家的语言听起来也像语言一样,但是,这些音乐对于缺乏相关经验的人来说是难以理解的,如同不懂这种国家语言的人无法理解这些语言一样"⑥。要理解异文化的音乐,就必须学习它们的相关惯例。

在强调审美目的和音乐理解对音乐审美的重要基础作用时,戴维斯进一步分析了 N. 库克于 20 世纪 80—90 年代提出的两种聆听方式:"音乐的聆听"和"音乐学的聆听"。

① [美]斯蒂芬·戴维斯著,宋瑾、柯扬等译:《音乐的意义与表现》,湖南文艺出版社,2007,277—278 页。
② 同上书,285 页。
③ 同上书,278 页。
④ 同上书,280 页。
⑤ 同上书,281 页。
⑥ 同上。

前者指仅仅对作品进行感性体验,即欣赏音乐本身;后者指音乐分析,即关注作品的形式,"把音乐肢解为可以用技术手段进行描述的元素"。库克认为人们只能采取其中一种方式来聆听音乐,即使二者并不相互排斥,却无法并存。他认为音乐学的聆听会抑制、干扰音乐的聆听。戴维斯赞成库克观点的一个方面,即音乐欣赏不是纯理性的分析:"确实,试图在理性的水平上把握音乐的实质,是与听众的欣赏相对立的,它阻碍并抑制了更自然的反应。"[1] "音乐学的方法带来的几乎都是对作品的非审美的经验,比如,那些对并没有产生听觉效果的创作过程的分析。"[2] 他认为作曲技术和音乐效果之间的关系是因果关系,但是聆听只能针对"果"而不是"因"。他同时指出库克割裂了感知与认知,认为库克"错误地将普遍意义上的音乐学式的聆听等同于一些更神秘、更专业化的方法"[3]。戴维斯认为感知与认知这二者是相关的:一方面,"音乐理解的关键在于对音乐效果的辨别",另一方面,"人们对作品整体的经验并不能从其对各乐段关系的意识中分离出来"。[4] 也就是说,戴维斯强调理解基础上进行感性体验。他认为应该在理解作品的历史、文化的语境,把握它们的风格和类型的基础上进行欣赏,只有这样才能获得充分的审美体验。重要的是,戴维斯认为对音乐学知识的掌握虽然不是音乐审美的充分条件,但是这些知识还是有利于音乐审美的。从戴维斯的论述中可以看出,审美能力在他看来不等同于专业分析能力。他指出具备专业分析能力的人未必具备审美所需的音乐理解能力,因为音乐理解能力是一种感性把握的能力,而不是理性把握的能力。前者针对音乐效果的感性整体,后者针对音乐结构的产生原因。聆听针对听觉效果,分析针对技术原因。

既然审美不是分析,而关于作品风格和类型的知识以及或多或少的音乐学知识又是审美所需要或对审美有益的,那么相关知识是怎样进入审美过程的呢?"如果听众不得不思考自己听到了什么,他将失去方向。显然,音乐作为一种时间艺术,它不会给听众任何机会去理解正在发生的事情,因为随着时间一秒一秒地流逝,它将听众的注意力吸引到自己的所有细节上。"[5] 也就是说,在音乐欣赏的过程中,听众无法在聆听的同时思考。因此,戴维斯指出知识是自动发生作用的;理解使聆听沿着正确的方向进行——与音乐融为一体,而无须思考音乐作品符合哪些知识(调性、和声、曲式等)。"如果音乐不是自动地跃入我们的耳际,人们可能无法将它作为音乐来聆听(因为人们过多地忙于思考自己刚刚听到的,以至于无法关注自己现在正在聆听的)。"[6] "听众被作品所吸引有赖

[1] [美]斯蒂芬·戴维斯著,宋瑾、柯扬等译:《音乐的意义与表现》,湖南文艺出版社,2007,286 页。
[2] 同上书,288 页。
[3] 同上。
[4] 同上书,293、295 页。
[5] 同上书,280 页。
[6] 同上。

于直觉和感受,而不仅仅是理性的思维。由此,我有理由提出,是相关的信息被无意识地处理了。"[1] 这些能在聆听中被无意识、下意识处理的音乐审美知识主要来源于经常的聆听经验,音乐学知识也可以融入其中。这些从经验和书本习得的知识在审美过程中是自动发挥作用的,而不是在聆听者的意识中被调遣的。如果不是这样,如果理性占据主流,那么聆听就是分析。戴维斯认为:"那些无法排除的各种各样的思维过程贯穿在感知体验中。我们并不先去感知,然后才归纳出概念;(通常)我们从一开始就在概念之下去感知。"[2] 分析的知识(音乐学知识和技术分析的知识)对音乐审美是"双刃剑":作为知识积淀,在聆听过程潜在地发挥作用,对审美就有助益;作为分析的依据,在聆听过程将注意力集中在音乐各构成元素的关系上,对审美不但没有帮助,反而使音乐的聆听变为纯音乐学的聆听。戴维斯的观点可以按哲学释义学的理论来解释:分析的知识如果作为音乐审美的"前理解",在审美过程中自然发挥作用,聆听者就能产生理解基础上的深刻感觉;分析的知识如果作为音乐聆听的"解剖刀",聆听者虽然能获得音乐构成原因,却因整个过程处于理性思考状态而忽略了对音乐感性效果的体验。通常,音乐作品分析更多面对的是乐谱而不是音响,因为乐谱是凝止不动的,有利于反复查看。戴维斯赞成斯克鲁顿对这一问题的看法,他概括道:"一个没有聆听经验的人,光凭大量的技术知识,是永远无法鉴赏作品的(表现性等方面的)效果。"[3] 既然审美能力主要是感性体验能力,那么如何获得审美能力呢? 戴维斯指出,除了聆听还是聆听,别无他法。"如果人们要学到那些有助于音乐聆听经验的实践知识,除了仔细地、经常地聆听大量作品之外,别无他法。"

在如何判断一个人是否理解了音乐的问题上,戴维斯和基维等人的观点相似。他指出一个人如果理解了音乐,就能对音乐进行描述,而这种描述不一定是专业性的。在戴维斯看来,专业知识的描述与非专业知识的描述并不能说明前者比后者更能反映审美的理解深度。"对音乐鉴赏的描述并不需要什么技术化的术语。"[4] 戴维斯用"亲历的知"(knowing that)和"学理的知"(knowing how)的区别来深化这里的讨论。亲历的知是实践的知识,是从亲身经历的实践中获得的,是直接经验的知识;而学理的知则是从书本中获得的,是间接经验的知识。一方面,"音乐的理解应是实践中的,而不是纸上谈兵"[5],另一方面,书本知识对理解有助益。亲历的知往往无法表述清楚。音乐欣赏获得的感受是一种亲历的知,普通听众往往采取各种非专业的语言来描述。一些人或多或少掌握的学理的知,在聆听中自然渗透到体验过程,潜在地发挥作用。"我们知道的东西往往比我

[1] [美]斯蒂芬·戴维斯著,宋瑾、柯扬等译:《音乐的意义与表现》,湖南文艺出版社,2007,284页。
[2] 同上书,287页。
[3] 同上书,293页。
[4] 同上书,292页。
[5] 同上书,289页。

们意识到的要多。"① 这句话的意思是，亲历的知往往比学理的知更丰富；音乐审美体验获得的东西往往比音乐分析获得的东西更复杂。审美亲历者获得的是整体的生命，有血有肉；作品分析者获得的是生命体的"透视"，仅有感性背后的骨架。因此，审美体验的描述只能用形象的语言，具有隐喻的性质；而作品分析的描述可以用技术语言，具有明确性。

　　进一步地，戴维斯区分了两种类型的音乐作品的审美：一类是表现性的音乐作品的审美，一类是关于自身材料处理的音乐作品的审美。前者以浪漫主义音乐作品为典型。"要理解这样的音乐，就必须听出其中的效果——表现性的效果、音色、音乐的紧张和松弛、多样统一的效果等等。"② 戴维斯认为对这类音乐作品的审美，应注意的是它们的音响效果，而不是促使它们产生的技术手段。后者如巴赫的赋格、韦伯恩的某些作品。"要理解这样的音乐，人们必须听出不同声部的相同主题的呈示……如果人们能够结合其风格特点分析音乐的进行，是应该能够达到充分的鉴赏的。"③ 对后者的欣赏，有人认为应该掌握相关的技术知识。戴维斯则持否定意见，认为"在这两种不同的类型中，一种情况下的音乐理解并不比另一种情况下的音乐理解需要拥有更多的技术思维"④。但他还是承认二者有程度的差别，后者比前者需要更精细的聆听能力，因为纯器乐比表现性的音乐更"深刻"。"我认为巴赫的音乐比舒曼的更难以理解。因为它需要更仔细、专注的聆听，可能还需要更广阔的知识储备才能够理解（但并不需要特别的专注而又艰深的理解能力）。"⑤ 尤其在对审美体验的描述上，对以上两个类型所采用的语言也不必有本质的区别——二者都不需要专业的技术术语。这样，戴维斯的审美理论就获得了一致性。

五、音乐的价值

　　在"音乐的表现与音乐的价值"的标题下，戴维斯专门探讨音乐的价值问题。
　　戴维斯指出，"音乐作品的价值"和"作品的表现性的价值"相关而不相同。前者包括音乐作品的各类功用，而后者仅指涉"表现性"本身。但是，正因为音乐具有表现性的价值，才具有其他相关的价值。"我们因音乐的表现性而觉得音乐具有价值。"⑥ 音乐的表现性使音乐具有感染力，吸引人们去聆听。"音乐的表现具有极强的感染力。它不仅

① [美]斯蒂芬·戴维斯著，宋瑾、柯扬等译：《音乐的意义与表现》，湖南文艺出版社，2007，317页。
② 同上书，296页。
③ 同上书，297页。
④ 同上书，298页。
⑤ 同上书，300页。
⑥ 同上书，227页。

仅使我们钦羡作曲家的成绩,有时候还使我们感受到它所表现的情感。""我们在受到情感刺激时感到愉悦。"①这便是表现性的价值。

　　器乐并非都有表现性,但是它们具有审美趣味,因此人们愿意花时间去聆听。这就是纯音乐的价值所在。例如巴赫的赋格曲,人们聆听它们,并不是(或主要不是)针对其表现性,而是针对创作技法、作品结构。作曲家利用高超的技法对材料处理精到,令人赞叹;作品结构的完整奇妙,给人审美享受。"我可以敬佩于 J.S. 巴赫在处理其赋格主题时的技术、结构的整体性、对材料的经济而机智的运用。在这样的例子中,音乐并不被描述为表现性的,或者说,假使它是表现性的,其表现性在我们对作品的评价中也可能暂时或相对地不那么重要。"②这里还涉及听众数量的问题。在戴维斯看来,纯音乐的价值不仅体现在个人审美偏好上,而且(也是更重要的)体现在它的审美趣味的普遍性上。也就是说,纯音乐的审美趣味应该具有普遍性。这和康德关于审美的"共通感"的观点相似。戴维斯说:"我们的判断必须具有主体间的效力,因为它们被赋予这样一些作品,这些作品对于具有一定修养并能在给定的风格体裁和上下文中聆听音乐的人们而言是值得一听的。虽然艺术作品中的美学趣味一般包括了个人的偏好,但它的益处往往产生于作品中的具有普遍性的趣味。没有了这种趣味,我们就无法确认艺术的价值。"③

　　戴维斯进而探讨了音乐自身的独有价值,认为这种价值就在音乐自身,就在音乐给我们的感受之中。就审美而言,重要的不是音乐是否具有表现性,是否表现了情感,而是音乐自身是否具有魅力。"综合这些思考,我认为表现性的获得并不是必需的,也不是音乐价值的充分条件……音乐的力量常常存在于它作用于我们情感的方式中,而非存在于它作用于我们思想的效果中。"④随后戴维斯进一步明确地表明自己的观点:"我同意,本着一种认为音乐作品就是音乐的态度,我们判断音乐作品具有独有价值,认为它们终归是以它们自己为目的的。我相信,它们具有的作为独立类型(如独立的协奏曲、交响曲等)的价值,存在于这样的愉悦中,这种愉悦伴随着它们作为一个个独立体来欣赏和理解。"⑤

　　戴维斯还探讨了音乐的实用价值,并具体列举了事例,尽管没有展开讨论。他所列的实用价值主要有四种:其一,传递各类性质的情感知识,具体说来,有两种途径,一是通过直接唤起情感来获得相关体验,一是通过间接的反映的方式来提供相关知识;其二,具有治疗的效果,具体说来主要有两种,一是安抚功效,即缓解紧张,一是净化功效,即将强烈的情感升华为纯净的表现;其三,联结不同的人们,即通过具有普遍性趣味的

① [美]斯蒂芬·戴维斯著,宋瑾、柯扬等译:《音乐的意义与表现》,湖南文艺出版社,2007,229 页。
② 同上书,228 页。
③ 同上。
④ 同上书,228—229 页。
⑤ 同上书,231 页。

音乐为人们提供一种共同的感受,从而彼此沟通;其四,赋予沉思以愉悦,即通过关注作曲家的创造,他对材料的精心处理,以及"辨认出音乐和更广阔的作为人类交互行为之背景的情感上下文之间有着直接的联系",从而产生一种满足感。戴维斯指出音乐与生活的密切关系,认为音乐是生活和世界的重要部分,特别是少数民族,音乐促进人们的相互理解,"没有音乐,群体中的成员将不再成为共同的个体,因为音乐塑造他们关于自我的概念……聆听和表演音乐,对于这些人来说,是一种存在和自我实现的模式"①。这便是音乐人类学的一贯看法:音乐对塑造特定文化中人群的文化身份具有特殊功效。"音乐的价值在于它有助于产生某种方式的潜力。在这种方式中,个体发现生活的意义;在这种方式中,文化充分地限定了音乐在历史和世界中的位置。"戴维斯概括道:"在一定程度上,知识、缓解、交流和喜悦是一种价值,音乐具有提供这些经验的价值。"②而音乐的实用价值和它具有表现性分不开:"音乐,一般说来,如果它不具有表现性,不能在一些时候打动人们,它就不可能作为知识、心理治疗、人类交流和共同生活的源泉。"③

那么,价值大小与哪些因素有关?戴维斯指出两点,即"自然"和"深刻性"。前者指表现手法达到炉火纯青的地步,以至于在作品中不露技术痕迹。这类似于中国古人的不露刀斧痕迹、无招胜有招的境界。作为创作结果,作品的表现既合目的,又自然而然。这样的音乐作品价值就高。他说:"我认为,所谓的顶点就是表现性达成的自然境地,而不是音乐所捕捉的情感的精致或独创性。"④戴维斯赞成音乐作品在深刻性上有分别的看法,认为深刻性不仅仅关乎音乐本身的题材、主题和表现方式,更重要的是音乐关乎音乐之外的世界。而深刻性的音乐作品,其价值就高。戴维斯赞成莱文森的看法,他说,"当我们考察音乐的深刻性时,莱文森的如下观点是不能忽略的:'(1)它比大多数音乐更深刻、更广阔地开拓了情感或心灵的疆域;(2)它比大多数音乐代表或暗示了成长和发展的更有趣味或更复杂的超音乐的(extra-musical)模式,同时给予我们这种模式的替代性经验;(3)它冲击我们,以某种方式触动人类存在最基本、最迫切的方面'。"⑤

戴维斯关于"音乐的意义与表现"问题的探讨,思路开阔,联系广泛,涉及面宽,同时思维缜密,逻辑性强,分析深入。他细致、多维地探究音乐美学的核心问题,即音乐作品的意义、表现性以及审美理解与感性体验的内涵与关系。在自律、他律的两极之间,戴维斯并不局限于其中之一,而是中肯地看到音乐创作的成果具有多样性。这表现在他在深入探讨音乐的表现性的同时,还看到表现性之外的、非表现性的音乐作品的存在,并分别

① [美]斯蒂芬·戴维斯著,宋瑾、柯扬等译:《音乐的意义与表现》,湖南文艺出版社,2007,232页。
② 同上书,228页。
③ 同上书,232页。
④ 同上书,229页。
⑤ 同上书,233页。

论之。一方面,戴维斯认同音乐与人类生活的广泛联系;另一方面,他也关注音乐自身的独有价值。他关于理解有利于审美体验的论述,揭示了音乐审美规律,即"理解基础上的深刻感觉",这种深刻的感觉也是审美愉悦充分性的体现("理解了作品才能获得最大的愉悦")。尤其重要的是,戴维斯指出音乐审美不是分析、认知的行为,这对反思长期以来用认识活动的规律来替代审美活动的规律的中国乐教传统具有积极的意义。此外,戴维斯吸取了音乐人类学的成果,将音乐与文化、习俗联系在一起,认为"惯例"是音乐作品具有意义的重要原因,并指出只有充分了解一种文化及其惯例,才能有效欣赏该文化中的音乐。

在对现代音乐的探讨中,戴维斯敏锐地指出现代音乐作品存在分析与感知分离的现象,即作曲设计在乐谱中可分析,在听觉上却难以把握,序列音乐(尤其是整体序列主义的音乐作品)是这种分离的典型,这对现代音乐创作具有重要的启示。此外,他对另一个极端——偶然音乐,也持否定态度。他说:"约翰·凯奇认为音乐就是我们周围的声音,我们应以一种与实用不同的审美态度去对待日常的声音,我觉得这种观点是完全错误的。"[①] 遗憾的是,戴维斯没有从20世纪西方社会发生深刻变化的角度,以及从铺天盖地的后现代主义思潮的影响,来探讨现代音乐和后现代音乐的问题。这跟他受限于分析哲学美学的思维方式有关。

思考题
1. 基维、斯克鲁顿和戴维斯的分析美学思想有何异同?
2. 在音乐、情感和美的关系上,分析美学家有何观点?
3. 分析哲学家探讨音乐美学问题有何特点、贡献和局限?

① [美]斯蒂芬·戴维斯著,宋瑾、柯扬等译:《音乐的意义与表现》,湖南文艺出版社,2007,306页。

第十章　解构主义音乐美学思想①

1952年美国上演了约翰·凯奇的《4分33秒》，引起巨大的轰动，其余波一直延绵至今。该"作品"没有发出任何传统概念的音乐声响，钢琴家打开琴盖，始终没有演奏，仅仅在0分30秒、1分40秒、2分23秒处做合上琴盖的动作，以此表示有3个"乐章"。这个"作品"被称为偶然音乐的典型，它引起了多年的争议。人们禁不住发问：这还是音乐吗？作曲家都怎么了？……同样，美术界有更多的偶然"作品"问世，也引起学术界和普通人的争议。此外，行为艺术、环境艺术等也常在学术界和社会掀起阵阵波澜。关于这些现象，如果没有从解构主义视角来谈论，就难以获得有效的解释。解构主义（Deconstructivism）是后现代主义的一种典型表现，它打破了传统思维方式，是和结构主义相对而言的。当然，解构主义艺术实践发生在前，理论在后。但是为了便于理解，下文先介绍解构主义理论。

第一节　德里达和解构主义

解构主义源于20世纪60年代的法国，并很快在美国和欧洲蔓延。作为一种新异的思潮，它的触角探及哲学、美学、文学、艺术乃至神学等各个文化的研究和实践领域。其开创者是雅克·德里达（Jacques Derrida，1930—2004）。他生于当时法国殖民地阿尔及利亚的一个犹太人家庭。19岁大学毕业，到巴黎高等师范学校攻读哲学硕士学位，期间深受黑格尔、萨特、加缪、胡塞尔、海德格尔、巴塔耶（Bataille）、布朗肖（Blanchot）和让·希波里特（J.Hyppolite）等人的影响。从他的硕士论文《记忆》和随后的博士论文《文学对象的理式》，都可以看到存在主义特别是现象学的深刻印记。1965年，德里达开始在巴黎高师担任哲学史教师。期间他和罗兰·巴特、福柯、索勒尔、克里斯蒂娃等结构主义、后结构主义和符号学的先锋人物一道，成为《如实》（Tel Quel）杂志的核心撰稿人。70年代开始，德里达还兼职于美国的约翰·霍普金斯大学、耶鲁大学，其间他和保罗·德曼、希利斯·米勒、哈罗德·布卢姆及杰奥弗里·哈特曼一起，5人联手形成"耶鲁学派"，

① 本章原文发表于《音乐探索》，2011（3）。

文集《解构与批评》(1979)是他们的代表作。1987年开始,德里达又兼职于加利福尼亚大学,多年往返于欧美之间,从事哲学美学和文学批评的解构主义事业。德里达著作颇丰,其代表作有《几何学的起源引论》《人文科学话语中的结构、符号和游戏》《声音与现象》《论文字学》《书写与差异》《播撒》《立场》《无聊的考古学》《丧钟》《绘画中的真理》《哲学的边缘》等。

德里达的解构主义思想的精要之处可以概括为以下两个方面。

一、关于逻各斯中心主义(Logocentrism)

德里达被人们当作反对逻各斯中心主义的斗士。所谓"逻各斯中心主义",就是理性中心主义、哲学的本质主义。

"逻各斯"(logos)在希腊语中具有说话、思想、规律、理性等含义。赫拉克里特最先用这个词来表示当时一个新的哲学概念,即世界本原运动变化规律的概念,类似于中国古人所说的"万变不离其宗"的"宗"。这种哲学认为,万物由逻各斯产生,Logos 即"神的法律",它体现为人的理性认识能力。这些思想通过柏拉图的阐发,对整个西方文化产生深远影响。在基督教《圣经·约翰福音》中,Logos 是上帝的话语(道),一切真理的终极源泉。背离 Logos 就是背离真理和道德,产生谬误,亦即"原罪"的根源。西方自文艺复兴以来,一直以理性作为工具走向现代化,实现工业革命。在这一历史进程中,逐渐形成理性至上的观念和思维模式。理性甚至成为人区别于动物的重要标志,即人性的标志。到了19世纪后期,西方学界开始反思理性至上的价值观。从某种意义上说,20世纪的后现代主义则几乎可以说是专门针对这种价值观的思潮。德里达的解构主义,其目的就在于消解逻各斯(理性)中心主义的影响、分解它的结构。

德里达指出逻各斯中心主义的实质是,它假定存在一种静态的封闭体,具有某种结构或中心,它有不同的命名——"实体""理念""上帝"等。中心,即结构的组织者。也就是说,结构总是围绕中心组织起来的。从根本上说,他反对整个西方传统哲学的本质主义思维方式。这种思维方式从古希腊时期就存在了。当时的哲学思想假设世界万物都是确定的实体,存在着不变的本质或第一因(最初根源);人类的认识能力是无限的,可以认识到事物的本质;语言的能力也是无限的,可以再现或表述出认识所捕捉到的本质。这样,本体的"本质"、认识到的"本质"和表述的"本质",三者是等同的。德里达指出传统哲学总是将存在规定为"在场",因此,逻各斯中心主义是"在场的形而上学"(metaphysics of presence)和"声音中心主义"(phonocentrism)的结合体。"在场"指的是人们在言语交流中,所谈论的事物(思想和存在的真理)总是在现场的,可以在现时的交流中,通过言语被传递和理解。德里达说:"如同整个西方历史那样,形而上学的历史就是这些隐喻或换喻的历史。它的原型是将'存在'确定为'在场'。它将证明,

所有这些与根本法则、原则或中心相联系的名称都提示着某种不变的存在——诸如观念本质、生命本源、终极目的、生命力(本质、存在、实体、主体)、真理、先验性、意识、上帝和人等等。"①

"在场的形而上学"初为海德格尔的说法。他区分了"存在"和"存在者",认为"存在者"是一种在场的东西,例如言语交流中被表述出来的真理,而"存在"则是存在者之所以在场的根据,二者不是产生与被产生的关系,而是同一个东西。"存在"被言语表述出来就是"存在者"。西方形而上学始于这种本体论差异。但是,为了给"存在"的基本性质命名,于是"存在"很快也成了"存在者"。例如柏拉图的"理念"、笛卡儿和康德的"自我"、黑格尔的"绝对精神"、尼采的"权力意志"等,都把存在规定为"在场",从而将"存在"等同于"存在者"。德里达指出,存在一旦被封闭在语言符号中,马上就沦为存在者。中国先秦哲人老子早就说过:"道可道,非常道。"意思是"道"可以说,但一说出来就不是原来的道了。

于是,问题的焦点集中到了认识和语言上。巴洛克时期,西方哲学界开始意识到人的认识的有限性,人认识的"世界"并非世界的全部,甚至不是世界的原真。认识到的"真理"不是自明的,而是有待证明的。因此需要探讨认识何以可能,发问的方式从"世界是什么"(本体论方式),变成了"我所知道的世界是什么"(认识论方式)。但是仍然没有注意语言的局限,认为认识到的真理依然可以通过语言表达出来。到了20世纪,人们进一步认识到语言的局限,即语言难以表达出认识到或知道的东西。发问的方式变成"我所表述的我所知道的世界是什么",史称"语言论转向"。②德里达明确指出,能指和所指之间是断裂的。

关于这一点,德里达注意到古希腊文化中本来就有不信任语言的传统。他特别关注述而不作的苏格拉底。柏拉图的《斐德若篇》中有一段记载苏格拉底讲述故事的文字,随后还有他从中生发的思想,这些都引起德里达的极大兴趣。苏格拉底说,埃及有个古神叫图提,他把自己发明的算术、几何、天文、棋骰和文字等献给当时的埃及统治者塔穆斯。对于这些东西,国王都一一做了评论,有褒有贬。在谈到文字时,图提特别指出它可以使埃及人受更多的教育,有更好的记忆力,并认为它是医治教育和记忆力的良药。可国王却说:"多才多艺的图提,能发明一种技术的是一个人,能权衡应用那种技术利弊的是另一个人。现在你是文字的父亲,由于笃爱儿子的缘故,把文字的功用恰恰说反了!你这个发明结果会使学会文字的人们善忘,因为他们就不再努力记忆了。他们就信任书文,只凭外在的符号再认,并非凭内在的脑力回忆。所以你所发明的这剂药,只能医再认,不能医记忆。至于教育,你所拿给你的学生们的东西只是真实界的形似,而不是真实界的本身。因为借

① 转引自[法]德里达著,何佩群译:《一种疯狂守护着思想——德里达访谈录》,上海人民出版社,1997,241页。
② 朱立元:《当代西方文艺理论》,华东师范大学出版社,1997,6—7页。

文字的帮助，他们可无须教练就可以吞下许多知识，好像无所不知，而实际上却一无所知。还不仅此，他们会讨人厌，因为自以为聪明而实在是不聪明。"① 德里达曾以《柏拉图的药》为题撰文专门讨论了这则故事，其目的就在于解构能指与所指的关系。显然，在德里达看来，能指（"真实界的形似"）与所指（"真实界本身"）并不等同，也无法对应。

"声音中心主义"是指逻各斯中心主义假定言语是"存在的逻各斯"，也就是认为在交谈中，意义能够在场，真理能够传递。意义或真理是言语所包含的中心。这种中心论贯穿整个西方哲学传统。如上所述，苏格拉底述而不作，却采取对话的方式来传递知识或真理。这种传统认为言语是最好的表达思想的方式；比起文字来，它可以通过问答，澄清疑义，最终让听者明白言说者的意思。显然，这种观点背后隐藏的正是在场的形而上学。苏格拉底明确指出，书写方式通过文字来传递真理，而文字写作存在着无法克服的坏处，那就是文字本身是一种固定而僵死的思想的影像，它一旦离开了作者，就陷入无目的的、无法控制的传播的盲流中。在流传过程中，它无法选择读者，可能传递到能够读懂的人手中，也可能流传到不能读懂的人手中。当遇到误解，它无法解释，无力为自己辩护。当人们希望得到进一步解释时，它仅仅重复自己，保持沉默，不能满足读者的刨根究底的愿望。因此，书写的文字就像绘画的人物，不能选择观众，也无法回答观众的问题。这样，"借助于一种文字，既不能以语言替自己辩护，又不能很正确地教人知道真理"②。苏格拉底追求的传递真理的理想途径是所谓"哲人的文章"："就是找到一个相契合的心灵，运用辩证术来在那心灵中种下文章的种子，这种文章后面有真知识，既可以辩护自己，也可以辩护种植人，不是华而不实的，而是可以结果传种，在旁的心灵中生出许多文章，生生不息，使原来那种子永垂不朽，也使种子的主人享受到凡人所能享受的最高幸福。"③ 尽管苏格拉底并没有明确他所说的"更高尚"的"哲人的文章"所用的"辩证术"指的是书写还是言语所采用的方法，在德里达看来，还是一种在场的逻各斯，因为苏格拉底觉得哲人"心灵生育"的真理的种子，可以"种植"到旁人的心灵。

德里达认为，不论是语言符号（音素）还是书写符号（文字），其意义都不是来自它自身。能指和所指的二元对立，把意义看成符号的中心，其实意义是不能封闭在符号里的。符号可以复制，并且为了辨认而在复制中保持一致性。但是符号的上下文始终不可能完全相同，因此，意义从未能与符号同一。于是，德里达最终下了一个解构主义的判断——意义分布在整个能指链上，始终悬浮着，无法确定。这使我们联想到现代戏剧《等待戈多》，意义就像戈多先生一样，在人们的等待中永远没有到达现场。也可以联想到马克思主义关于绝对真理和相对真理的思想，即相对真理的总合才是绝对真理。由于探索永无止境，因此绝对真理永远在前方吸引人们继续探索。

① 柏拉图著，朱光潜译：《柏拉图文艺对话集》，人民文学出版社，1963，169 页。
② 同上书，172 页。
③ 同上。

于是德里达制造了一个字眼谓之"延异"（differance）。它是从法语 difference 改写其中的 e 为 a 而成的。依据是这个名词的现在分词 differant 中有个 a 字母。这个生造的词有两层意思，一个是空间的差异，一个是时间的延缓。德里达认为语言就是差异与延缓的无止境的游戏。他指出"延异"不是一个概念，甚至不是一个词。它既不存在也没有本质，不属于任何确定的东西。他说："延异主题，当它带有一个无声的字母'a'时，它实际上既不起一个'概念'的作用，也不起一个'词'的作用。我试图要证实这一点。但这并不妨碍它产生概念上的结果和语言上或名义上的具体物。而且，虽然这一点不能直接被注意到，但是它被这一'字母'以及该字母的奇特'逻辑'的不断作用所表现，同时也被它们撕裂。"① 如何领悟德里达的"延异"这个声称自己不是概念甚至不是词的意思呢？人们只能这样来理解它：由于是生造的，却又有一定的意思，因此它是无因之果。而这个无因之果也不能采取传统哲学、语言学的方式去对待它。同时，它作为"逻各斯"的对立面的"扬弃"，又是解构主义所展开的新世界的本原。这种本原不是逻各斯意义的本质、中心等等，因此，它是非本原的本原。显然，德里达不愿将自己陷入传统哲学的本质主义泥潭之中，因此采用生造"延异"这样的字眼，来解构传统思维的结构。有学者将"延异"和"道"做类比，二者同样都是语言勉为其难的命名，同样都是由差异构成的最初混沌和后来延绵展开的世界的源头。② 粗略地还可以这样理解延异的意思，即它仅仅命名了一种不断变化的、无始无终的人类追求意义的状态。这和"转喻"或"换喻"、"无始无终的能指链"或"能指游戏"的意思是一致的。传统哲学的本质主义如果要采取假借的方式表达真理，总是使用比喻。比喻是一种二元对立的中心结构，被比喻者是比喻者的中心。这也是一种深度模式的结构，比喻者在表层，被比喻者在深层。处于深层的中心是确定的。而德里达认为意义无法在语言交流中在场，也就是说能指和所指之间是断裂的，交流中只能用一种说法去替代另一种说法，但不论哪一种说法，都无法使被说的东西（所指）当场显现。例如人们谈论榴梿的滋味，无论有多少种说法，都无法使那滋味显现。说出来的"滋味"并不等同于滋味本身。对于没有品尝过榴梿的人来说，各种说法都不能使他或她明白榴梿究竟是什么味道。更何况每个人品尝榴梿的感受各不相同。各种语言表达之间的关系就是转喻或换喻。如"味道很恶心"和"闻起来很臭，吃起来很香"这两种有差异的说法，都永远无法切中榴梿的滋味本身，它们都仅仅是能指，并在相继的表达中构成转喻或换喻，构成能指链，而那滋味本身就像戈多先生一样永远不会在场。像这样的对滋味的解释可以无限延续下去；可以对解释再进行解释，如此构成解释的能指链条，但是所指永远不会显现在现场。

德里达通过新的"文字学"来颠覆传统语言的等级，从而实现解构主义的理想。他

① [法]德里达著，何佩群译：《一种疯狂守护着思想——德里达访谈录》，上海人民出版社，1997，87 页。
② 陆扬：《德里达——解构之维》，华中师范大学出版社，1996，51—56 页。

的策略是用诸如制造"延异"这样的字眼来表明新的文字世界的解构主义样态,那是一种开放的、不确定的结构。解构主义的文本提供的是一个无限可能的世界,让进入其内的人去游历、体验。而每一次进入这个文本的世界都将有不同的经历和体验,没有谁的哪一次体验是"正宗的"或"终极的"。也就是说,文本不再是本真世界的等同者;体验也不是抵达本真世界的旅行。这样,"'书写物'既非能指也非所指,既非符号也非事物,既非在场也非缺席,既非肯定也非否定"①。这是一种多元主题的书写。"一元主题的书写或解读总是急于将自己固定在限定的意义、文本的主要所指(也即它在主要指称)上,与这种直线性展开的主题对比,把注意力集中在多元意义或多元主题论上无疑是一种进步。"②

二、"灰烬":一种焚烧的体验

德里达想尽办法来说明他所推崇的解构主义写作方式,采用了一些关键词如"播撒""踪迹""痕迹""体验""焚化""灰烬"等。德里达把"播撒"称为"有生殖力的"多元性,意思是解构主义的写作像播种一样,将意义播撒在能指链上,而这些意义是不确定的,多义的,仅仅是偶然性产生的一种"语义幻象"。因此它"打破了文本的界限,禁止它的形式化完备和封闭性,或者,至少禁止将它的主题、所指和意义集中分类……在某一位置、一个规定好形式的位置上,一连串的语义不再能够被封闭或聚合起来"③。至于"踪迹",他曾说过,写作像沙漠上的旅行,留下了撤退的踪迹。重要的是旅行本身,而不是最终留下的踪迹。"踪迹既不是基础,也不是根本,更不是起源,它在任何情况下都不会提供一种清晰的或虚假的本体——神学。"④也就是说,旅行所遗留的踪迹并不是意义的载体,旅行是一种体验;这种体验并没有铭写在踪迹上,而是体验者体验着的,以及随后在体验者记忆中的。写作的过程也是一种体验的过程。而解构主义的写作强调的是开放的、非预谋的、无预设的体验。因此,"它在某种程度上是结构上的非可知性,是异质的,是外在于知识的……这是某种知识不可能涉及的东西"⑤。这样的解构主义文本不是故意不让人看懂,而是它仅是作者自己"对于写作与语言的体验"留下的"踪迹",对于没有相同体验的人来说,理解只能是对于这样的"踪迹"的认知。体验是过程性的,不是终端的结果那样的东西。而过程性的体验所遗留下的结果,是"踪迹"。解构主义文本就是

① [法]德里达著,何佩群译:《一种疯狂守护着思想——德里达访谈录》,上海人民出版社,1997,90页。
② 同上书,91页。
③ 同上书,92页。
④ 同上书,98页。
⑤ 同上书,7页。

这样的"踪迹"。说到这里,德里达还不满意,他觉得"踪迹"仍然不能充分表达他的意思。于是他启用了另一个词,即"灰烬"。

德里达自己觉得"灰烬"虽然不是一个恰当的词,但却是一个最不坏的词,因为他原先所考虑的"痕迹""写作"和"文字"等,都不如"灰烬"的表述来得贴近他的意思。"人们有关痕迹的第一个形象是它的步伐,沿着一条小径,这一步伐留有足迹(footprint)、痕迹(trace)或遗迹(vestige);但'灰烬'更好地表示了我想用痕迹这个名词所表达的意思,即不余留任何东西的余留物,它既不在场也不缺席,它破坏了自身,它被完全消耗殆尽了,它是没有任何剩余物的残余部分。那是一种不是任何东西的东西。"① "不是任何东西的东西"只能是空无。但是德里达却认为那不是无意义的空白。他所要做的是否定逻各斯中心主义,因此以"灰烬"来命名这种否定的行为。因为是空无,所以就不需要追问"存在""是"等的含义。"灰烬""意味着它不用证明就已经证实了。它证明了证人的失踪,如果能那样说的话。它证明了记忆的消失……灰烬是对记忆本身的毁灭;它是一种绝对的根本遗忘,不仅是有关意识的哲学意义上的遗忘,或有关意识的心理学意义上的遗忘;它甚至是通过抑制得以表现的无意识的经济中的已往……是绝对的无记忆"②。显然,在德里达看来,"痕迹"还有"记忆",而"记忆"则有在场的逻各斯的嫌疑。因为痕迹、记忆是有内容有中心的。问题是,像这样的"灰烬",人们写它读它有什么意义呢?既然是空无,还要写要读吗?对此,德里达给出自己的解释:"灰烬"是一种"焚化"的体验。这令人联想起中国的"凤凰涅槃"——在焚化中永生。"它同在天赐过程中(in the gift)不寻求被承认、被保存,甚至被拯救的东西相交流(communication)。那么,说那儿存在着灰烬,那儿有些灰烬,就等于说在每个踪迹、每种写作,因而也在每种体验(对我而言,这每种体验在某种形式上就是踪迹和写作的体验),存在着这种焚化(incineration),而这种焚化本身就是体验。"③ 这里谈及"天赐过程",可以理解为可遇不可求的机缘(对德里达而言,是无欲无求却又确切获得的机缘)中,一种随机的、偶然的灵动过程。这一点与偶然音乐、行为主义艺术的"根源"相似。无预设、非意志,正是偶然音乐的性质;重过程、轻结果,正是行为艺术的特征。

德里达进一步阐释"灰烬":"正是证据的绝对毁灭,在这方面,'灰烬'这个词表述得极好(当然,如果有人在这样的文本中用'灰烬'表述的话,即写灰烬的、在灰烬里写的和用灰烬写的文本)。灰烬表述得极好,那是指总体而言在踪迹和写作中灰烬抹掉了其铭写的东西。抹去的不仅仅是铭写的对立面,人们还用灰烬在灰烬上写作。"这里的意思是,体验不是为了表达什么、得到什么,焚烧之后灰烬抹去了一切,不说明什么。但是,

① [法]德里达著,何佩群译:《一种疯狂守护着思想——德里达访谈录》,上海人民出版社,1997,15页。
② 同上书,15—16页。
③ 同上书,16页。

这种体验是有意义的："这不仅不是虚无主义的,而且我要说是灰烬的体验,它与如下的体验相交流:天赐的体验、无一存留的体验、作为经济断层的对于他者的关系的体验。这个灰烬的体验也是与他者关系的可能性,也是天赐、证实、祝福、祈祷等的可能性。"① 可见,灰烬的体验或焚化的体验,是一种很特殊的崇高的体验,德里达称之为"伟大的、壮观的焚化体验",并认为它们是"值得纪念的"。他甚至想到"所有由火引起的毁灭"。这正是在烈火中获得永生的体验,因此是崇高的、伟大的、壮观的和值得纪念的。"经济"指在有限的符号系统中所进行的无限的差异游戏,这就是"延异"的一般"经济系统"。②

德里达关于解构主义的看法值得注意。他指出,解构主义并不是单纯的反对结构,也不是和结构不相关的思想。解构也是关于结构的思考,只不过它强调的是开放性。他说:"解构不是简单地对体系论的结构的分解;它也是一个关于根基的问题、关于根基与构成根基的事物之间关系的问题,它也是关于结构关闭的问题,关于整个哲学结构的问题。解构不仅涉及这种或那种的建构活动,也涉及系统的体系论主题……解构首先与系统有关。这并不意味着解构击垮了系统,而是它敞开了排列或集合的可能性,如果你喜欢也可以说成是凝聚起来的可能性,这不一定是系统化的(这儿用的是从哲学角度赋予这个词的严格意义)。"③此外,德里达还指出,由于解构只是提出另一种文本的方式,因此解构和批评有区别。批评往往导向一个意义中心,况且批评本身需要一个价值中心作为尺度,而解构是去中心的,是对一切中心的分解(不是通常的怀疑)。"解构也是对批评的一种解构……解构不是一种批评。还有另一个德语词'分解'(Abbau),解构是这个词的一种置换(transposition)。"④

美国的保罗·德曼是文学理论和实践领域的解构主义领军人物,他的核心思想在《解构之图》一书中有充分的表述。究其要点,主要是从语法和修辞的混杂来解构文本的结构和意义的。语法意味着理性、逻辑、逻各斯,修辞意味着非理性、自由、延异。"语法"是通向逻各斯的道路,它本身就是获得理解中心的方法。从哲学的角度看,传统语法的规范,就是锁定意义(中心)的规范。在这样的规范中,通向意义中心的理解就有路可循。而且,这样的道路被假设具有唯一性,进入其内的所有人都会被引向相同的意义理解,这样,文本包含的"真理"就有了普遍性。语法使语言具有能指和所指的对应性,使文本具有释义性,阅读就成了解释的活动。修辞则使语言自身成了"不透明"的东西。也就是说,有了修辞色彩的语言自身成了被关注的对象,德曼认为这就是文学性的表征。特别是诗歌,它不能按照常规语法来构成,也不能按照常规语言的理解方式来阅读。修辞的自由,

① [法]德里达著,何佩群译:《一种疯狂守护着思想——德里达访谈录》,上海人民出版社,1997,16—17页。
② 同上书,86页。
③ 同上书,19页。
④ 同上书,20页。

恰恰在于语法的解构,在于语法结构的破损。德曼将修辞具体概括为讽喻或反讽。二者都区别于象征。这个区别实质是差异和同一的根本性不同。讽喻和反讽都表现出差异的特点,而象征则表现出符号和被象征之物的同一性。讽喻和反讽一直以来其共同点都在于"符号和意义的关系都是不相连续的","符号都指出了区别于其原义的某种东西"。①例如反讽,总是顾左右而言他,指东说西。德曼力图通过利用语法的修辞化和修辞的语法化这两种模糊的、不确定的表意模式,来使文本充满不确定性,阻止文本与其之外的意义的联系,阻止文本内部单一意义的产生,甚至将文本变成不可知的混杂之物。②由于德曼的活动领域主要在文学,这里就不更多引介他的言论。

综上所述,解构主义是对传统哲学的理性中心主义、本质主义、形而上学、确定体系、结构主义的"拆解"。它所提倡的是开放性、不确定性的"焚烧"过程体验。这些都可以用来解释音乐中的随机、偶然和行为主义现象。

第二节 解构主义音乐思想

解构主义在音乐领域的表现主要体现在偶然音乐、概念音乐、环境音乐和行为主义音乐等的创作思想和实践上。在这方面的领军人物是美国的约翰·凯奇和施托克豪森等。尤其是凯奇,他从第二次世界大战结束之后,持续几十年保持先锋姿态并不断做出令西方乃至全世界瞩目的新异音乐行为。凯奇的美学思想在他的《寂静》中有比较充分的集中阐述。施托克豪森等人也都各有言论发表在不同的地方。其要点有三。

一、从乐音到声音

历史上西方人从噪音世界逐渐走向乐音世界。这是一条漫长的道路,从声乐逐步发展出美声(bel canto),到各类乐器的逐渐完善,突出显示了西方人对声音美的追求。在这个乐音的选择过程中,还特别突出了对乐音组织结构的探索,发展出复调和主调两种织体,以及各种曲式结构,最后形成所谓作曲的"四大件"即和声、复调、曲式和配器(主要规范音色组织的乐器法)。这些结构探索和选择,体现了西方"多样性与统一"或"变化中的统一"的美学追求。这一点和中国古代"和"的思想相通。西方从古希腊的毕达格拉斯的"和谐"论开始,就一直以丰富性的有序结构作为美的艺术作品的特征。只不

① [美]保罗·德曼著,李自修等译:《解构之图》,中国社会科学出版社,1998,28页。
② 同上书,5页。

过在美的根源上看法有所不同,主要言论有模仿宇宙和谐的(毕达格拉斯),有模仿美的理念的(柏拉图),有模仿情感运动的(亚里士多德),有体现上帝美的(中世纪各神学家),等等。后世还有关于音乐和语言音调、运动事物等的联系的言论。19世纪后半叶以来的自律论美学,虽然否定音乐与音乐之外的事物的联系,却依然坚守自古以来的形式结构的美学原则。总体上看,从传统到现代主义,无论是他律论美学还是自律论美学,在音乐形式创造上都共同遵循"变化/统一"的审美规则,只是程度上有所不同(他律论美学的音乐创作,为了某种内容表现的需要,可能一定程度上以牺牲形式上的统一"完形"为代价,但是总体上依然强调形式完整统一)。现代主义音乐创作表面上反传统,实际上依然站在有序的美学立场,只不过用新的有序结构代替旧的有序结构。例如勋伯格的十二音体系、梅西安的有限位移体系、巴托克的轴心体系、亨德米特的音程张力体系等等,都在人工的新体系中遵循古老的"变化/统一"的美学原则。还有众多非体系化的现代主义音乐,如印象派、新古典主义、简约主义等,也都按照相同的美学规矩创作。因此,美国的丹尼尔·贝尔(Daniel Bell)明确指出,现代主义艺术的革命仅仅是纸上谈兵,暗地里仍然站在秩序一边;而真正的"传统言路的断裂"是后现代主义所为,后现代主义才真正"溢出了艺术的容器",它抹杀了艺术和生活的区别。① 解构主义音乐具有典型的后现代主义反美学特征。它首先打破乐音的美学,取而代之的是声音的反美学;同时打破有序结构,代之以无序的解构。

凯奇对乐音美学的反叛是彻底的,他着迷于更广大的声音世界,认为现实世界的声音本身充满了魅力。他说:"假如'音乐'这个词对于18和19世纪器乐而言是神圣的和令人尊敬的,那么我们可以用一个更有意义的术语来代替它,即声音的有机体。"② 他认为现实世界的声音比传统概念的音乐"更有意义",认为声音的有机体本身足以令人着迷,而且更能满足人的听觉感性需要。"无论我们在哪里,我们听到的几乎全是声音。当我们不理它时,它干扰我们。而当我们倾听它时,我们发现它很迷人。每小时50米开外的一辆卡车的声音,静止于停靠站;雨声……我们要捕获并且控制这些声音,像音乐的乐器而不是声响效果那样去使用它们。每一个电影工作室都有一个录在磁带上的'音响效果'的库藏。有了一个磁带留声机,现在便可能去控制这些声音的任何一个振幅和频率,并且在不超过或超过想象力所能抵达的范围赋予它以节奏。给四个磁带留声机,我们就能创作并演奏一首爆发的摩托、风、心跳和土崩的四重奏。"③ 在这里他还提到"控制",到后来,他进一步消解了这种控制的美学,详见后述。凯奇进一步指出,音乐创作除了要向整个声音世界开放之外,还要面对全部的时间可能性。"写作音乐,仅仅是那些采

① [美]丹尼尔·贝尔著,赵一凡等译:《资本主义文化矛盾》,北京:生活·读书·新知三联书店,1989,101页。
② John Cage, *Silence*, Middletown, Wesleyan University Press, 1961, p.3.
③ Edward A. Lippman, *A History of Western Musical Aestheics*, Lincoln and London, University of Nebraska Press, 1992, p.435.

用泛音和涉及音响领域中特殊步骤的音乐的新近方法,对作曲家来说将是不充足的,他们将面对整个音响世界。作曲家(声音的组织者)将不仅面对整个声音领域,而且还要面对整个时间领域。"①

同样,斯托克豪森也将自己的创作材料从乐音扩展到声音,他认为即便在音乐的意义上说,乐音和噪音也是平等的。他指出,一个乐音可以通过非周期性转变而成为噪音。20世纪中叶以来,所有种类的噪音被结合进音乐,是一种新方法。"我们已经发现一种在声音和音阶的本性之间的关系法规,在此之上它可以被创作。和声与旋律不再是将充满任何我们可以选择为材料的给定音响的抽象派系统之物。"② 当然,如果一个作品同时采用了噪音和乐音的材料,斯托克豪森提出在技术上应该考虑噪音和乐音的频宽,也就是要避免噪音遮蔽乐音或相反的现象。这种美学思想仅仅考虑到审美的利益,即希望听者充分感受到各类声音本身的魅力,并不意味着传统美学的有序性。

法国现代地位最高的作曲家之一布列兹,曾和凯奇就作曲问题有过长达10余年的通信,J.纳提兹(Jean-Jacques Nattiez)在凯奇去世1年之后的1993年将它们编辑出版。③ 虽然布列兹曾走向整体控制的音乐创作道路,但是80年代后也借助电子手段创作一些偶然音乐。早期布列兹就立志创新,并从凯奇的预置钢琴实践中得到启发,指出"余下能被发掘的东西依然是非调律的(non-tempered)声音世界"④。这里,布列兹也将对乐音的关注转向对声音的关注。所谓"非调律的声音",就是无序的噪音。

其实,早在20世纪初,意大利未来派的艺术家就已经提出了噪音音乐的观念。例如卢索洛(Russolo)于1913年发表的未来派"噪音宣言"中就指出:"古代的生活是寂静的。在十九世纪随着机器的发明,噪音诞生了……我们必须跳出纯音乐这一狭小的圈子,而征服噪音这一无限变化的王国……让我们在漫步穿过现代大城市时,更注意地用耳朵而不是眼睛去辨认水的声音、气体的声音即各种金属管排气的声音、各种马达的震颤声(它们的呼吸和脉动无疑具有动物性)、阀门的跳动声、活塞的撞击声、齿轮转动的刺耳声、有轨电车的咔嗒声、清脆的马鞭声、遮篷和旗子的飘荡声。我们将这样来自娱:在我们脑子里把百货商店窗户的高大遮板的关闭声、砰砰的关门声、人群的熙攘嘈杂声、火车站上的大量喧嚣声、打铁声、碾磨声、印刷机声、电厂的机器声以及地下铁道的吵闹声编配成管弦乐曲。"⑤ 他还具体将这些声音分成6类,即隆隆声,哨子、汽笛声,低语声,由摩擦产生的刺耳声,敲击产生的噪音,人和动物的声音。

① Edward A. Lippman, *A History of Western Musical Aestheics*, Lincoln and London, University of Nebraska Press, 1992, p.435.
② 同上书, pp.110-111。
③ Jean-Jacques Nattiez, Boulez and Cage, *The Boulez-Cage Correspondence*, Cambridge University Press, 1993.
④ 同上书,"引言", p.8。
⑤ [美]彼得·斯·汉森著,孟宪福译:《二十世纪音乐概论》(上册),人民音乐出版社,1981,84页。

究竟是什么原因促使音乐家放弃乐音而倾心于噪音呢？

原因是多方面的，但可以归结为外部原因和内部原因。外部原因就是社会的变化，如卢索洛所说，工业社会的来临使社会嘈杂起来。通常人们更多关注这些外部原因。而内部原因，人们则相对少探讨，有的也仅仅是作曲技术上变化的梳理，例如和声如何变得越来越不谐和。其实不可忽视的是审美规律，特别是审美饱和的规律。人们听多了谐和的大小调体系的谐和音响，逐渐感到乏味，心理学称之为"适应"，美学称之为"审美疲劳"，也就是审美饱和。因此，人们追求新的个性化的音乐。这也是为什么20世纪西方音乐创作被称为"个性写作"时期的美学原因。从历史看，西方艺术音乐在音响的谐和维度，呈现出一条逐渐不谐和的路线，而且是逐渐从人工不谐和到自然不谐和的道路。人工不谐和从中世纪的平行纯五度、四度和八度，到后来的三度、六度，再到20世纪的"音块"（二度叠置和弦），是一个乐音构成的由协和到不谐和的历程，它体现了西方人审美听觉上对乐音世界的感受、需求的变化：逐渐由纯到不纯，由淡到浓，由透明到不透明。就好像喝茶由淡到浓，饮酒由低度到高度一样。20世纪开启了新的不谐和道路，如采用非常规演奏的方法制造不谐和音响，以及直接引进噪音现成品（自然的不谐和）。非常规演奏法如排击琴身，用弓背演奏，在琴桥后演奏，等等。产生噪音的现成品如鼓风机、警报器、口哨等等。在 Tape Music 那里，噪音现成品由事先录制的磁带来播放，磁带所录的都是生活中的非音乐音响。凯奇指出："在过去，不一致之处在于不谐和与谐和之间，而在最近的将来，它将在声音与所谓音乐的音响之间。"[1]

当然，音乐的后现代主义的出现，有其深刻的社会历史原因。其一是随着后工业社会的来临，西方人的思想观念发生了重大变化，哲学美学及艺术思想也发生了巨大变化，艺术实践出现了反美学、反文化的行为。20世纪初的达达主义是后现代解构主义的先声。它受到战争的阻隔而没有得到大范围的传播，直到世纪中叶才由凯奇等艺术家继承、传播和发展。这些都有研究专著可以参考，不赘述。总之，"声音"的出现是对"乐音"的解构。首先是从有序向无序的开放，因此也是从艺术向生活的开放（详见下述）。其二是从确定体系向随机聚合的演变，布列兹就用"声音的聚合体"（sonic aggregate）这个词来表明传统和声的"终结"，这意味着传统结构的破除。其三是从深度模式向平面化过渡，这意味着传统表现美学的削弱。声音替代乐音成为音乐的材料，直接影响到音乐的表现内容。以往以乐音的组织为表现内容的载体，如今由于声音（噪音）的离散性或无序性，承载传统意义的内容成为不可能，而声音本身却凸显出来。这样，音乐作品就除了声音自身之外，没有弦外之音、言外之意。

[1] Edward A. Lippman, *A History of Western Musical Aestheics*, Lincoln and London, University of Nebraska Press, 1992, p.435.

二、无意图的创作

　　有史以来西方艺术音乐的创作都深刻体现了人工性。所为"作曲",就是人的特殊劳作,对乐音的选择和组织的劳作。这种劳作既要有天资,又要付出艰辛的劳动。其中最复杂、最困难的是不断的创新。因为缺乏个性的作品将被以往的音乐所淹没,不能满足听众(首先是作曲家自身)的审美需要。作曲家内部有个共同坚守的原则:不重复别人,也不重复自己。重复意味着失败。无论他律论还是自律论美学思想,在创新的要求上都是同样的。二者都强调创作意图的重要性,无论表现音乐性内容还是表现非音乐性内容。或者,从发生学角度看,以往音乐的创作总是有意图的;意图是自然而然出现的。其结果是有序结构的作品。从结果上看,以往的创作注重"结果"而不是"过程",注重结构的封闭性、中心性而不是开放性、多元性,注重风格的统一而不是混杂(最后这一点将在后文具体探讨)。显然,意图就是创作的中心,是作品意义的中心,就是逻各斯中心。后现代主义则解构了这样的意图中心,以反文化姿态放弃人工控制。

　　早在20世纪上叶达达主义转变的超现实主义那里,就有"自动写作"的观念。绘画界也有"自动作画"的行为,如波洛克的"泼墨"实践。他说:"当我作画时,我不知道自己在做什么。只有经过一段时间的熟悉后,我才看到我是在做什么。"① 作画时不知道自己在做什么,那只能是一种没有意图的行为。画家认为绘画有自己的生命,像自然事物一样,会自己生长,艺术家只需要"顺应自然"就可以了。这种无意图的创作,其结果必然不是传统他律美学的表现性作品。

　　凯奇明确地说,创作音乐并不是要表现什么意图。他说:"写音乐的目的是什么?当然不是跟意图打交道而是跟声音打交道。或者回答必须采取悖论的形式:一种有目的的无目的或者一种无目的的游戏。然而,这种游戏是对生活的肯定——既不是企图从混沌产生出有序,也不是去建议增进创造力,而是径直走向我们生息着的沸腾生活。"② 福比尼指出,凯奇谈论的是一种特殊的游戏,没有既定规则,而仅仅是一种生发,是一种没有终点的旅行。关于游戏,20世纪一些重要的哲学家也深入地探讨过。例如伽达默尔在《真理与方法》一书中就有精彩的论述。他认为游戏这一概念曾在美学中起过重大作用,他甚至把游戏当作艺术作品本身的存在方式。他说:"如果我们就与艺术经验的关系而谈论游戏,那么游戏并不指态度,甚而不指创造活动或鉴赏活动的情绪状态,更

① [英]爱德华·卢西·史密斯著,陈麦译:《1945年以后的现代视觉艺术》,上海人民美术出版社,1988,28页。
② Enrico Fubini, *The History of Music Aesthetics*, 1991, p.530.

不是指在游戏活动中所实现的某种主体性的自由,而是指艺术作品本身的存在方式。"①这是一种怎样的存在方式呢?伽达默尔认为是一种沉浸其中的忘我状态的存在,游戏者并没有保持清醒的自我意识,否则他就会处于一种隔岸观火的状态,没有进入游戏之中。"只有当游戏者全神贯注于游戏时,游戏活动才会实现它所具有的目的。使得游戏完全成为游戏的,不是从游戏中生发出来的与严肃的关联,而只是在游戏时的严肃……游戏的存在方式不允许游戏者像对待一个对象那样去对待游戏。游戏者清楚知道什么是游戏,知道他所做的'只是一种游戏',但他不知道他在游戏时所'知道'的东西。"②

从史料上看,凯奇一直是很严肃地进行他的音乐创作"游戏"的。当然,就创新而言,他的行为有必然性也有偶然性。必然性是他始终保持对自然和新事物的兴趣,对东方哲学的着迷。他是美国业余菌类协会的成员,经常观察蘑菇的生长过程,觉得植物那些自然生成的结构样式非常美妙,相形之下人工事物的结构就逊色得多。所谓"人算不如天算"。在学习作曲的过程中,凯奇始终对按部就班遵循老套路的创作方式不感兴趣,例如对传统和声,他总是表现出"缺乏感觉"。他的老师勋伯格曾经就对他人谈论过凯奇,认为他与其说是个作曲家,不如说是个发明家。1952年日本的铃木大拙在美国的哥伦比亚大学讲学,传播禅宗的思想。凯奇听后深受启发。其实他本来也一直崇尚自然,并且一直对中国古代的《易经》很感兴趣,在用《易经》的方法创作《变化的音乐》等之前,他就和哈里森一道探讨过这部"世界上最神秘古老的书"。应该说禅宗的思想和他自身具有的思想倾向是一拍即合的。因此说,凯奇走向解构主义的偶然音乐有其必然性。另外,他的行为也有一定程度的偶然性。例如预制钢琴(Prepared Piano)的发明,包含偶然因素。1940年3月,凯奇应邀为塞维拉·福特的非洲风格的舞蹈《酒神祭》配乐,由于场地太小,无法安排打击乐队,凯奇便在现场的三角钢琴身上做文章,也就是在钢琴内部安置各种东西,这样敲击不同的琴键就会发出不同的声音,还可以直接在琴弦上用各种方式刮奏。假如考聂须剧场不是那么狭小,凯奇就会直接用打击乐队。③就这一点而言,他的革命性创作行为具有某种程度的偶然性。

凯奇坚持偶然、随机的创作实践,反对有意图的表现。同样,他要求人们改变听音乐的方式,即不要追问音乐的表现内容。凯奇说:"新的音乐,新的听法,不求弄明白在说些什么的企图。因为,如果正在说着些什么,声音就会被赋予词的形状,我们仅仅注意声音的活动。"④凯奇的思想和德里达反对逻各斯中心主义以及声音中心主义的思想完全相通,他们都反对艺术作品表现什么意图。作为音乐家的凯奇,自然关注声音,但是他只

① [德]加达默尔著,洪汉鼎译:《真理与方法》,上海译文出版社,2004,131页。(加达默尔即迦达默尔)
② 同上书,131页。
③ 余丹红:《放耳听世界——约翰·凯奇传》,上海音乐学院出版社,2001,55—57页。
④ 转引自[美]爱德华·卢西·史密斯著,陈麦译:《1945年以后的现代视觉艺术》,上海人民美术出版社,1988,103页。

关注声音本身,却没有要赋予声音"词的形状",也就是不把声音当作意义的载体或象征体。作为美国业余菌类协会热心会员的凯奇,他用关注蘑菇自然生长的方式来关注声音的活动,而没有把自己的思想或情感植入声音之中,完全没有"移情"的成分。

20世纪西方最重要的作曲家之一斯托克豪森是凯奇的朋友,他也明确提出自己反对表现自我的美学观点:"我已不再对表达我自己这样的事情感兴趣。今天真正重要的是音乐应当代表一种真正的精神的革命、一种新的科学。"[①]他所说的"新的科学",指的是在所有声音(乐音和噪音)的领域进行3种形式的创作,即确定的、可变的和统计的。特别是后两者,可变和统计的,显然具有解构主义的不确定性。例如他在谈论自己创作的《片刻》时指出,这样的作品中没有任何因果关系,因此,斯托克豪森希望听众不必认真倾听这个作品。他的观点是:"音乐的进行不是从一个一成不变的开始到一个不可避免的结束的固定程序……它是此时此地的集中。"[②]这里,不确定的声音的自律自足,不表现作曲家的思想情感,显然具有解构主义的特征。

斯托克豪森在谈自己创作的《来自七天》(1968,共12首)这个作品时,对《抵达》的演奏做了这样的提示:"放弃所有的一切,否则我们将用错误的方式演奏它。"他要求表演者学会禅定,打开心智和灵魂,获得外来的启示。关于《应答》,他认为自己也仅仅是接受这样的启示,并要求表演者也如此。"我没有做我的音乐,我仅仅是无线电接收者,通过它拦截电波。我并不要你们演奏者变成传统意义的作曲家……我打算为你们做的是……把你们变成接收者。你发出的声音无论好坏,都是你得到的。"而在《它》的谱子写着:"什么也别想/等着直到你确实恒定/当你达到这种状态/开始演奏/一旦你开始要思想/停止演奏/试着返回/默念'什么也不想'/然后继续演奏。"[③]这样,无论是一度创作还是二度创作,他都要求什么也不想,保持恒定心境,接受天赐"良音",通过自动演奏发出声音。这和德里达的"天赐的体验"如出一辙。放弃思想,放弃人工控制,这是美国后现代主义理论家F.杰姆逊描述后现代人"主体零散化"特征的典型状态。

更早的时期,法国的萨蒂就创作过非表现性的离散的拼贴音乐,被称为"墙纸的音乐"。据汉森《二十世纪音乐概论》记载,萨蒂曾为一个画廊开幕式写音乐,他从《米侬》和《死之舞》选择人们熟悉而喜爱的一些片段拼贴在一起,其间穿插另一些不断重复的彼此孤立的乐句,如此构成像墙纸图案一样的衬托音乐,他要求人们不要刻意听赏,可以随意走动,也可以大声喧哗。但是听众还是按照习惯认真倾听,萨蒂为此很生气,却又很无奈。汉森评论道:"这是一种在人们把很多人来听音乐看作是一种尊重态度时与之完全相反的价值观念……不管我们喜欢不喜欢,我们必须承认那种像墙纸一样的'只是在

[①] Enrico Fubini, *The History of Music Aesthetics*, 1991, p.509.
[②] [美]彼得·斯·汉森,孟宪福译:《二十世纪音乐概论》(下册),人民音乐出版社,1986,217页。
[③] Robin Maconie, *The Works of Karlheinz Stockhausen*, Oxford, Clarendon Press, 1990, p.171.

那边摆着'的音乐是现代世界的一部分。我们到处碰到这种音乐——在超级市场里、在百货公司里、在工厂里——而且千百万人都是在一边阅读、一边做家务或开车时从他们的收音机中'听'音乐。这里并不是为这类音乐在现代生活中的作用辩护,只是在承认它是一种不幸的现实。"[1]而据格雷特·魏迈尔所著的《萨蒂》一书记载,1920年初,萨蒂为巴尔巴赞热美术馆的一次戏剧晚会及以"美好前景"为主题的儿童画展作曲,萨蒂想的是创作一种"家具音乐",希望人们不要认真倾听,结果却事与愿违。萨蒂说:"人们必须尝试做出一种家具音乐,此即一种从属于环境和环境噪声的音乐。我从旋律上想象这种音乐,它应该软化刀叉的响声,而不是淹没,也不是要硬加入进去。它应该为客人之间常常持久的沉默补充内容。它会让客人们避免通常的陈词滥调。同时它使街头噪声有点协调,使之轻易进入演奏。"萨蒂这样的想法算不得是一种传统意义的创作意图,也就是说,他并没有要求音乐本身表现什么。同样,从他要求听众不要仔细倾听这一点,也恰恰说明他不想通过音乐传达什么思想情感或创作意图之类。魏迈尔评论道:"只有这样一种音乐才能通过其纯粹声音而存在,而不必让听众注意倾听。这同背景音乐有些不同,因为背景音乐通常只要把普通音乐奏得轻一些便可产生。"[2]"前后无关联的音乐,作为状态的音乐,无表现联想、纯粹作为声音的音乐,这样便把萨蒂的作品同当时所有其他音乐区别了开来,使他创造了真正不同的、却引起麻烦的另一种欧洲音乐。"[3]

凯奇很早就非常推崇萨蒂。1948年凯奇在黑山举行了一次目的在于为萨蒂辩护的音乐节,举办了25场萨蒂音乐会。凯奇继承了萨蒂的"严肃",认为萨蒂是现代音乐分支之父。而萨蒂为"家具音乐"之类采用的"积木技巧",则被用到偶然音乐的创作中。所谓"积木技巧",就是用一些短小的独立的音乐片段拼贴音乐作品,就像用不同形状的积木玩搭建游戏一样。有趣的是,凯奇将萨蒂归为简约主义者,而不像更多人那样把他归为达达主义者,据说是出于一种尊敬。从形式的角度看,凯奇的归划不无道理,因为萨蒂的"积木"往往被不断重复。无论如何,凯奇对萨蒂的尊崇,表明他们之间有着相同或相似的精神世界。从解构主义的角度看,二者都打破了传统音乐创作的"意图中心论"(逻各斯中心论)。

三、音乐就是生活

历来人们都认为艺术源于生活,且高于生活。源于生活,不仅仅是反映现实生活,

[1] [美]彼得·斯·汉森著,孟宪福译:《二十世纪音乐概论》(上册),人民音乐出版社,1981,117页。
[2] [德]格雷特·魏迈尔著,汤亚丁译:《萨蒂》,人民音乐出版社,2003,121页。
[3] 同上书,135页。

还从生活中得到材料(或素材)和灵感等等。高于生活,则指艺术加工,在处理素材的时候,加进人们的审美理想、愿望和意志。从古典到现代主义音乐,西方作曲家都追求高雅的 Art Music。高雅的标志就是艺术加工之后"高于生活"的有序结构和艺术气质(韵味、风格等)。但是后现代主义却将艺术等同于生活,消解艺术和生活之间的等级差别。约翰·凯奇等人通过对乐音体系的解构,对表现的意图中心论的解构,进一步对艺术与生活的关系进行解构。

凯奇在谈论"实验"这个术语时,针对现代主义的"反叛"提出质疑:"这些反叛显然是无可非议的,然而就在这里,比如在当代序列音乐的迹象中,遗存一个问题,即把一个东西设置为有边界的、结构的和表现性的,并把注意力集中在这里。"其中,"有边界的"指乐音体系,它排除了广义的声音,设置了音乐材料和组织规则的边界,使音乐区别于生活音响;"结构的"指按照传统音乐组织方法获得的结果的特征,即作品是有中心的封闭结构,例如原始序列就是作品的中心,整个序列主义作品都是围绕这个中心建构的;"表现性的"显然指的是他律论美学思想,将音乐作为表现某种思想情感的方式,或者说,将音乐当作思想情感的载体。凯奇反对这样的从传统到现代主义一脉相承的美学思想,提出了另外的发展思路:将注意力"移向对许多事物的观察和倾听上,包括那些环境的东西——也就是这样一种转变,即转向广泛包容而不是独尊唯一——从建构可理解的结构的意义上说,没有什么制作的问题会出现……并且在这里'实验的'这个词是贴切的,使它被理解的不是作为一个事后被判断为成功或失败的行为的解释,而是简单地仅止于一种后果未知的行为"①。凯奇的这段话和德里达关于解构的思想的表达很相似,他也是从结构的意义上来谈开放性的。所谓"从建构可理解的结构的意义上说,没有什么制作的问题会出现",意思就是从结构的意义上看,无所不包的声音世界本身就是音乐,生活中充满了音乐;它们具有音乐的意义,却无须人工制作。"广泛包容"就是将狭小的"艺术"扩展到广阔的"生活",同时也是从"唯一"的艺术有序样式扩展到"多元"的生活丰富样式。音乐不是"事后"的创作结果,而是创作的过程,仅仅是一种"后果未知的行为",这和德里达关于创作是"焚化"过程的言论何其相似!"后果未知"意味着没有事先的设定,没有先验的逻各斯中心的规范,就像生活一样,可以预测将来发生的事情,却不得不承认现实充满偶然性,未来充满各种可能性。

福比尼评价说:凯奇的这段话必须整段理解,"它简要而清晰地指出了一些先锋音乐概念的中心思想。这些包括:通过'倾听'声响而不是制造它们来创作音乐的思想;'包容地'在声响上制作的原则,而在西方传统中音乐创作总是意味着从一套声音中制订出一种选择,这套声音总是把一种价值等级归入其内;明确扫除对音乐在任何意义上都是

① Enrico Fubini, *The History of Music Aesthetics*, 1991, pp.510-511.

一种语言的否认；所有等级的废除"①。福比尼对"制作"的理解还有值得商榷之处，但对凯奇言论的概括还是很准确的。对"音乐语言"的否定，就是对他律论美学的否定，对音乐表现性的否定，也就是对音乐逻各斯中心意义的否定。等级的废除，自然是指音乐和生活之间的等级的消解。

李普曼对凯奇的自律论美学思想做了如下解释："凯奇所认可的在声音和人类情绪之间仅有的联系是刺激与反应的自动相关，因为人类的情感'是通过与自然遭遇而持续地激发的'。比如一座山激起一种惊奇的感觉，或者夜晚在森林里产生一种害怕的感觉，声音亦如此，它本身就能引起情绪的反应。"②确实，凯奇认为偶然聚合的东西本身并不包含任何设定的意义，但它们本身就能引起人们的反应。他自己在观察蘑菇的自然生长过程时，就一再惊叹造物的美妙。19世纪的自律论代表汉斯立克也承认音乐能引起听者的情绪反应，但他认为不能反过来说这种情绪反应是音乐的内容。可见凯奇的美学观点属于自律论。当然，汉斯立克所处的时代并没有解构主义音乐，浪漫主义音乐完全属于乐音体系，而凯奇所谈论的"音乐"已经和生活同一。当然，即便如此，凯奇所坚持的"严肃"，表现在他还是以音乐的观念在进行实验，并希望人们像听音乐一样去倾听生活中的声音。在凯奇看来："一旦我们不以我们的思想和愿望去干涉生活而让它顺其自然时，生活该是多么美妙啊。"③这里明确体现了凯奇的反人工控制的解构主义思想。用听音乐的方式去听没有人工控制的生活音响，艺术与生活便完全同一了。

凯奇的名言是"我们所做的每件事情都是音乐"。为此，他在创作了《4分33秒》10年之后的1962年，创作了该作品第2号，又名《0分00秒》，以任何方式任何人单独表演。他自己的表演是在台上做各种日常生活的动作，例如写字、喝水等，通过电子音响设备放大、变形，从而成为"音乐作品"。他要传递的信息就是"生活即艺术"的观念。

斯托克豪森在这方面的言论不多，他更多的还是考虑声音的秩序问题。当然，"秩序"包括控制、局部控制和非控制。而在开放性上，他有着和凯奇一样的眼界。他说："当今所用的仅有的东西是去终止通过禁忌和查问替代一个人如何能够打开一个包容一切的声音世界的方式来试图定义一个音乐的进程，当然，这是逻辑的结论。"④斯托克豪森希望将音乐扩展到"包容一切的声音世界"，那只能是生活中的声音世界。从实践上看，他和所有电子音乐作曲家也确实通过电子手段采录各种生活音响进行创作。关于电子音乐的问题，将在其他章节探讨。

① Enrico Fubini, *The History of Music Aesthetics*, 1991, pp.510-511.
② Edward A. Lippman, *A History of Western Musical Aestheics*, Lincoln and London, University of Nebraska Press, 1992, p.426.
③ 转引自[美]彼得·斯·汉森著，孟宪福译：《二十世纪音乐概论》（下册），人民音乐出版社，1986，212页。
④ Enrico Fubini, *The History of Music Aesthetics*, 1991, p.509.

第三节 解构主义音乐特点

解构主义音乐主要类型有偶然音乐、环境音乐、概念音乐和行为主义音乐。它们的共同特征是不确定性、开放性、过程性、平面化等。

一、偶然音乐

"偶然音乐"由随机因素构成。它可分为完全"偶然"和其他各种程度不同的"偶然"。前者从材料到组织都完全随机产生,后者可能有确定材料,而通过随机方法组织产生。所有偶然音乐的特点都是无序的、不可预见的和没有意义中心的。

凯奇的《4分33秒》是影响最大、最广的偶然音乐典型。从西方艺术音乐的历史看,它的出现是必然的。如上所述,20世纪以来,西方现代艺术音乐创作的许多分支逐渐从乐音走向噪音,从控制走向非控制,从表现美学的深度走向自律美学的平面。仅仅从音响角度看,引进现实噪音的下一步必然要抵达《4分33秒》这样的"作品"。就好比美术界照相写实主义的一个"苹果",必然会引起人们直接去欣赏现实中的苹果,因为二者在感性上并无差别。从审美的角度看,《4分33秒》是怎样实现的呢?这有两个方面的条件,一个是作曲家引入的听赏情境,一个是听众积累的审美经验。一方面,约翰·凯奇的这个偶然音乐"作品"是在音乐会上演的,而且有钢琴家配合。当人们来到音乐厅,听了报幕,见到一位钢琴家打开琴盖,必然会竖起耳朵准备听音乐。当然,人们期待的是传统概念的音乐。也就是说,在这种场合,人们按照习惯采取了听音乐的方式打开了听觉审美器官。这样,他们所听到的任何声音,就有可能成为音乐。这个"可能"就是以下要谈的另一方面。如果听众具备了以下音乐审美实践的条件,他们就具备了对《4分33秒》的审美能力:对大小调体系及所有乐音体系的音乐都达到了审美饱和;对人工控制的噪音或不谐和音乐也达到了审美饱和;最好自己曾经动手参与电子音乐的创作,或经常听采用各种音响进行多维变化的电子音乐。一旦满脑子都在考虑对声音的处理问题,或都是这些声音,来到一处音响丰富的生活环境(例如城市的立交桥或其他喧闹的地方),就会感受到现实音响的无限丰富——高低、长短、音色、力度和空间变化都非常多样,每一时刻的偶然"聚合"都不可预期或难以预期,因此产生奇妙的感觉。这就是"人算不如天算"所带来的感触。所谓"鬼斧神工",说的就是这种自然而然的"杰作"。当人们用电脑处理、安排各种声音的采样时,无论如何都难以超越个人的想象和设备的局限。而现实声音世界却没有这些限制。另外,所谓"一念之差",就在于听众是否采取听音乐的方式或审美

的方式去听现实中的声音。如果没有采取审美的方式,那些声音就仅仅是日常的声音而不是音乐。如果没有现代不谐和音乐鉴赏的经验积累,连电子音乐都觉得怪异不可接受,那也就无法欣赏《4分33秒》。

平时我们在日常生活中,并没有真正打开自己的听觉器官,认真倾听现实中的声音世界。其实如果那样做了,就会发现现实声音世界的无限丰富性。尝试用听音乐的方式去对待它们,就可能感受到其中的奇妙。不少人根据自己的审美经验来判断《4分33秒》之类的音乐的价值,往往得出否定的结论。其实审美对象的"有""无",是有条件的。某种性质的主体和对象是在一定条件下同时产生的。例如在认识关系中,人和音乐构成的是认识的主体—对象关系,音乐是认识对象,人是这一对象的认识主体。在功用关系中,音乐是功用对象(工具),人是功用主体。只有在审美关系中,音乐才是审美对象,人才是它的审美主体。而要构成审美关系,需要3个条件:出于审美目的或欲望;具备审美能力和相应的审美趣味;构成感性关系(倾听)。这里,审美能力是关键。这好比判断磁场的有无:对于石头而言,磁场是不存在的;而对于铁块而言,磁场是存在的。同样,对于一个不懂围棋的人,"眼见为实"的对象仅仅是棋盘棋子,而没有棋艺。初学者和高手看棋,能看到的也大不相同。

凯奇《想象的风景第4号》(1951)是他早期运用偶然手法创作的一个作品。这个作品使用的乐器是12台收音机,每台由2人操作,一个控制频道,一个控制音量。乐谱是确定的,但是在不同时间"演奏",收音机发出的声音是不同的。这样的作品如同一所宾馆(确定的形式框架),其中的客人是流动的(不确定的内容)。它在任何时候发出什么声音,连作曲家本人也无法预计。这样的作品没有预先设计的表达内容,而且每次"演奏"都是新的声音,并且对作曲家本人而言也是陌生的。此类作品很多,如《芳塔纳混合曲》《0分00秒》《变化的音乐》等,凯奇有时竟然会听不出是自己创作的东西。[①] 从解构主义的角度看,偶然音乐没有意义(逻各斯)中心,没有结构(作品)边界,没有确定形式和内容,其音响"面孔"总是陌生的,因此"相见不相识"应在意料中。

斯托克豪森的《钢琴曲XI》(1956)的乐谱印在一个37英寸长、21英寸宽的长卷上,其中有19个片段,要求用6种速度以及不同的力度和发声法来演奏,它们的顺序完全由演奏者确定,也就是说,先看到哪个片段就先演奏它。这和萨蒂的"积木"法完全一致,各个片段的"积木"搭建的只能是某一时间偶然聚合的"家具音乐"。在另一个场合的另一次演奏,将搭建出另一个同名作品。《一周间》的文字谱写的是:"弹奏一个音/继续弹奏它直到/你感到/你应该停下来为止。"每个人都可以设身置地想象一下,假如是自己来演奏这个作品,会发生什么情况,会有怎样的体验和感受。"一个音"是哪个音,如何

① 余丹红:《放耳听世界——约翰·凯奇传》,上海音乐出版社,2001,151页。

弹奏,如何"继续",何时停止,这些都充满不确定性。一切都是在即兴过程偶然"聚合"而成的,因此结果也必然是平面的,没有意义中心的。

二、环境音乐

"环境音乐"指在日常环境中表演的音乐。它通常以城市或学校为舞台,利用各种环境因素来"创作"。因此,它往往同时带有行为艺术的特点。

I.A.麦肯奇的《风声》,通过风声来"演奏"。还有用火和水"演奏"的所谓"音乐雕塑"。他认为"音乐艺术之美和意义在于:它不表示声音之外的任何东西"[①]。所有的环境音乐或"声境音乐"(soundscape music)都具有同样的特征。而"音乐雕塑"在环境中如同"家具音乐"。凯奇也谈论过雕塑的开放性,他说:"这种开放性存在于现代雕塑和建筑中。罗赫(Mies van der Rohe)的玻璃屋宇反射出它们的环境,依照位置给眼睛提供了云彩、树木或草地的幻影。而当观赏雕塑家理查德·利浦尔德的线型结构时,透过线条的网络,你将不可避免会看到其他东西,别人也一样,假如他们正好同时也出现在那里。"[②]那些环境的东西因人因地因时而异,不同观赏者从不同角度在不同时间观察一个环境中的作品,将看到不同的东西。而这种体验并不是对意义的理解,因为意义并不在场;人们感受到的仅仅是风、火、水等等自身,以及环境其他因素(光线、反射物等)的偶然变化。这和德里达的"延异"相似,声音就是无始无终的"痕迹",而且是"痕迹"自身,并不指向它之外的什么意义;仅仅是一种延异的游戏,在各种有差异的声音的发响过程中,意义始终不在场,始终被延搁着。这种游戏是"无对象操作",是彻底解放的能指,是无法认识也无须理解的纯粹语言,解除了所有传统的人为规范,给听者提供了无穷可能性的声音世界。

保兰·奥利威罗斯(Pauline Oliveros)的《波恩节日》用整个城市主要是大学作为舞台,表演者有演员、音乐家、带着空白标记的纠察员,以及一些"伪装的警卫"等,站在靠近日常环境声音比较丰富的地方如交通要道、市场等,为过往的行人指出这些"音乐"声音。最后大家集中在一起,围着一堆篝火歌唱,"直到每个人都无法再继续下去为止"。[③]这个典型的环境音乐其实和生活的差别仅仅在于有人给过往行人指出声音,引起人们注意它们,倾听它们。而对于演奏者来说,则是一种在环境中偶然聚合的体验,以及篝火与

[①] 王治河:《后现代主义辞典》,中央编译出版社,2004,545—546页。
[②] Edward A. Lippman, A History of Western Musical Aestheics, Lincoln and London, University of Nebraska Press, 1992, pp.435-436.
[③] [美]库斯特卡著,宋瑾译:《20世纪音乐的素材与技法》,人民音乐出版社,2002,231页。

歌唱的体验,还有疲惫的体验。在这样的过程中,很难预料每个时间片段会发生什么。而类似狂欢的行为,在体能输出中大脑不再思考。关于最后这一点将在其他章节阐述。

此类音乐还很多。如斯托克豪森《献给贝多芬音乐大厅的音乐》(1970),它是在3个大厅和3个休息室连续并同时演出的音乐。四壁还放映着电影,有人在朗读诗歌。听众随意漫步其间,累了可以在事先备用的弹簧床垫上休息。M. 纽豪斯(Max Neuhaus)的《穿行》将电子音响布置在纽约的一个大建筑上,当人们走过它时就能听见声音,且声音随着天气的变化而变化。他还把设备安装在一段公路上,来往汽车可以调整波段听到这首叫作《坐在汽车里听的音乐》。①

三、概念音乐

"概念音乐"用文字写谱,指示演奏者如何表演。由于它往往难以实现甚至不可能实现,仅限于文字内容,因此称为概念音乐。

迪克·希金斯(Dick Higgins)的《剧院星座》(第10号,1995)的末乐章文字谱写着:"演奏此作品人数不限/他们在约定的时间内演奏作品/然后出去在落雪环境中倾听。"人数、时间和地点都不限,这是偶然音乐的典型特征。但是,最后要求去落雪的环境中倾听,却难以实现。试想,除了表演时正好在下雪,平时如何可能实现乐谱的要求?即便有飞行器可以将听众运载到落雪的地方,也必须保证当时地球上总有某处在下雪。

马尔蒂摩于1970年写的《极度循环》有个乐章的表演指示:"演奏到公元2000年。"那就是说,该作品从创作的年份算起,要演奏30年,而从第2年之后开始演奏,则每年递减。无论如何它都难以实现。同样,武满彻《为革命而作的音乐》开头写道:"从现在开始的五年里挖掉你的一个眼睛",菲利普·科纳的《一颗CBU炸弹将被投入听众中》等,它们都不会真正按要求被"演奏"。

美术界的概念艺术也采用文字书写,将构思写出来而不真正作画。

值得探究的是,艺术家为什么要这样做。就重复而言,实践中确有这样的音乐。例如萨蒂曾为舞台写的音乐《苦思》(另译为《烦恼》,Vexations,1890),本来要求重复演奏3360遍,后来要求重复840遍。演奏长达24小时,几组钢琴演奏者和几场观众都感到疲乏不堪。1963年凯奇发起纪念萨蒂的活动,将《苦思》完全重复了840遍。就这个作品而言,它本来就是"墙纸音乐",而墙纸都是由相同的图案重复构成的。作为舞台音乐,它的重复可以理解为对动作的陪衬,听觉是视觉的辅助。作为独立的音乐,简约派在重复过程做微小变化,依然体现"变化与统一"的美学原则。但是在概念音乐这里,无变化

① [美]彼得·斯·汉森著,孟宪福译:《二十世纪音乐概论》(下册),人民音乐出版社,1986,206页。

的重复已经超出了传统的美学范围,成了概念方式的存在,而没有现实性。而暴力性的作品则完全只能用概念作为存在方式。这些"音乐"在无法解释中,实现了的恰恰是解构主义的"延异"。美术界的概念音乐出于两种想法:"其一,是对'艺术'这个概念的含义所进行的考察。其二,是指成为艺术的概念本身,即与任何具体体现关系中分离出来的心智模式……艺术家的注意力已经从有形的体现,转移到艺术的'意念'上了……因为纸上写几个句子已经与以传统方法并用传统材料搞成的作品有同样的功用。"①

四、行为主义音乐

斯托克豪森在《来自七天》的最末乐章《金粉》,谱写的文字是:"四天内完全单独生活／没有食物／绝对安静／不要有很多活动／睡得少到必要的程度／尽可能少思索／四天后／深夜里／事先不要与人交谈／演奏一些单音／不要想你在演奏什么／闭上你的眼睛／只是听。"1972年8月20日《金粉》在斯托克豪森的林中住处被演奏并录音。这不禁令人做如下的念想:什么也不想的演奏,其录音有什么意义?"作品"究竟在哪里?从行为主义的立场看,与其说作品是最后的声音,不如说是四天的行为。也就是说,行为主义的艺术作品是行为过程,而不是行为结果。后现代美学家哈桑就指出这一点。这也是后现代艺术区别于传统和现代主义艺术之重要特征。美国的丹尼尔·贝尔也指出,现代主义的艺术革命仅仅是在画布上进行的,而后现代主义艺术则是在现实中上演的。后现代主义艺术真正造成了"传统言路的断裂",它"溢出了艺术的容器"。后现代主义"坚持认为行动本身(无须加以区分)就是获得知识的途径"。②强调"行动",也是将艺术和生活等同起来。以上例子重点有二,即放弃思想和强调行为过程。作为参照,我们来看看文学界和美术界的类似情况。

1924年布雷东发表了《第一次超现实主义宣言》,对创作文艺作品提出了具体的要求:"在一个尽可能有利于集中思想的地方安顿下来之后,让人家把写作用的工具材料送来。使自己处于一种被动的,或者等待接受的精神状态之中,忘掉自己的天赋、才气以及其他人的有关因素。对你自己说,文学是一条最凄惨的小路,但通向一切事物。要写得快,不要先有想好的主题,要快得来不及记忆,快得不至于被引诱去重读你已经写好的东西。"③这种写作行为通过速度来达到德里达所说的"焚化"过程的体验,而写下的东

① [美]爱德华·卢西·史密斯著,陈麦译:《1945年以后的现代视觉艺术》,上海人民美术出版社,1988,221页。
② [美]丹尼尔·贝尔著,赵一凡等译:《资本主义文化矛盾》,北京:生活·读书·新知三联书店,1989,98—99页。
③ 转引自[美]爱德华·卢西·史密斯著,陈麦译:《1945年以后的现代视觉艺术》,上海人民美术出版社,1988,28页。

西是"灰烬",它们造成了"延异",使所有意义的中心都不复存在。

伊夫·克莱茵是新达达派的代表。他的"印迹画"是一种绘画仪式:在裸体女子身上涂颜料,让她们在地上或墙上的画布留下印迹。与此同时由20人的乐队演奏一首画家自己创作的《单调交响曲》,只演奏一个C音,持续10分钟,休止10分钟,如此直到仪式结束。他将整个过程拍摄下来。① 像这样的作品,重要的是行为过程,而不是最后留下的"踪迹"。人们体验的也是"焚化"的过程,而不是后来的"灰烬"。

思考题

1. "解构主义"理论家有哪些代表人物,各有哪些主要观点?
2. 音乐界有哪些解构主义代表人物,各有哪些相关思想?
3. 音乐的解构主义有何总体特点,有哪些类型,各有什么特点?
4. 如何看待解构主义?从本章的学习中你得到哪些启示?

① [美]爱德华·卢西·史密斯著,陈麦译:《1945年以后的现代视觉艺术》,上海人民美术出版社,1988,109页。

第十一章　新历史主义音乐美学思想[①]

以往的哲学美学都追求普遍性真理。形而上学的真理体系具有确定性、非历史性的特征。也就是说,西方思想家希望在流变的世界中,抓住"万变不离其宗"的所谓本质,一劳永逸地把握事物。显然,这是一种反历史或非历史的思维方式。后现代主义则看到历史的变化、偶然与断裂,强调不同历史阶段之间的差异,认为历史阶段之间的时间相继关系不一定是因果关系。同时还认为,文本和历史之间也有差异,文本之间相互关联。这种时间观被称为新历史主义。在后现代主义音乐中,新历史主义表现为将过去的作品碎片重组,割断碎片与历史的联系,并在无机拼贴的新的上下文中产生新的复风格的面貌,这种复风格打破了以往作品的结构主义封闭特征,以多中心替代一个中心,反映出后现代人"精神分裂"的状况。

第一节　新历史主义思想

新历史主义(neo-historicism)是多种思潮汇合的结果,它逐渐成形于20世纪80年代。它和解构主义等后现代思想是一致的,反对传统历史学的因果连续观,反对形而上学的非历史化,反对结构主义的封闭性、确定性和中心性。新历史主义是对历史事物的当下解读,强调现在对过去的意义,而不是相反。当然,它认为过去和现在没有等级差别。因此在艺术文本中,把过去的事物(包括作品)进行分解并重新合成;这种现时的聚合往往采取无机拼贴的行为方式,其结果呈现出复风格特征。这种复风格的拼贴与现代主义及其之前的拼贴之间存在着根本的不同——前者是无机的、解构的,后者是有机的、结构的。对新历史主义的考察可以从以下几个方面入手。[②]

一、文本与历史之间的距离

"文本"(text,或译"本文")是后现代主义的重要词语,与新历史主义密切相关。文

[①] 本章原文发表于《交响(西安音乐学院学报)》,2011(1)。
[②] 王治河:《后现代主义辞典》,中央编译出版社,2004,661—664页。

本不同于作品。法国后结构主义理论家罗兰·巴特(Roland Barthes)在他的经典著作《从作品到文本》中对二者的区别做了以下概括:传统概念中的作品归属于作者,是作者创作的结果,是一种实体的存在,具有确定的形式结构。作者是作品意义的发源地;作品是一种符号,具有能指和所指的对应性。作品是一种消费品,是不属于审美者而又成为审美者对应的东西,即审美对象。文本则不属于任何固定的个人,它也不是确定的存在物。文本仅仅是一种开放的能指拼块,具有无限的可能性;可以和不同的阅读者互动,构成不同的拼图。文本的结构是开放的,其意义是多元的,而且意义不是封闭在结构中的,而是在和阅读者互动时生成的。这样,文本的定型和意义都是某一读者在某次参与过程确定的,因此,这样的过程就是审美体验的亲历过程。[1]这种过程和德里达的"焚烧"过程性质是一样的。

 由于文本的解构主义性质,它和历史的关系不同于作品和历史的关系。也就是说,作品既然属于一个作者或艺术家,那就有历史的意义,因为作者或艺术家总是在特定的历史社会中生活和创作的,他们的作品总是被打上历史、社会的印记,体现为特殊的风格,包涵时代、民族和个人的精神。而文本不是恒定意义的载体,没有中心性、确定性和再现性,因此并不表现历史,不能将历史信息锁闭在一个确定结构中。这样,文本和历史之间就存在着距离,二者不是同一的,二者相关而不相同。当然,后现代的文本也是人产生的,不过不属于个人,因为它包含了其他文本的信息,并在相关文本组成的"网络"中存在。它自身往往是用过去的作品碎片重组而成的,或者是用当下的某些/某种语言碎片拼贴而成,缺乏传统意义的逻辑性,无意义中心,留下许多空白等候读者的填补,呈现出大杂烩的样态。当然,从作品到文本经历了一段历史。那就是从作品、文本、历史的统一,逐渐演变成作品和文本分离、文本和历史分离的局面。其中,文本和历史"分离"表现为它对历史的解构(详见后述)。

 如果把文本当作"词",而把历史当作"物",那么,二者的关系在西方历史中存在着一系列演变过程。法国后现代主义理论家福柯在《词与物》一书中,探讨词和物存在及其联系的条件。他的研究结果是,西方思想史中存在着几个阶段,每个阶段都有一个"认识型"(épistémè,又译为"知识型");正是这些认识型的存在,才使词和物产生意义和联系。也就是说,认识型是"词"与"物"借以被组织起来的知识空间,它决定着"词"如何存在,"物"为何物。它是一种先天知识,在一个特定时期影响人们的认知和理解,并进而限定人们的语言表达。[2]但是,各认识型之间的转换是跳跃的,这意味着历史是非连续性的。福柯并没有完成探究非连续性的原因的工作,但提出这样的问题本身,就颠覆了以往历史研究的因果观或必然观。福柯将中世纪之后的历史进行了划分,并确定了若

[1] 王治河:《后现代主义辞典》,中央编译出版社,2004,612—616页。
[2] 莫伟民:《主体的命运——福柯哲学思想研究》,上海:生活·读书·新知三联书店,1996,89页。

干个相应的认识型。

其一,文艺复兴认识型。福柯认为"直至16世纪末,相似性在西方文化的知识中起着建构性作用"①。在相似性的知识型作用下,词与物是统一的。福柯分析出当时有4种相似性,即:空间相连的相似性(convenientia),比如大地—海洋、灵魂—肉体、动物—植物等等,它们彼此在空间上相连,所以被联系在一起;形象相仿的相似性(aemulatio),比如日月—双眼、天空—人脸等,它们具有格式塔心理学"异质同构"的特点,所以被联系在一起;类比关系的相似性(analogy),比如星星与天空、植物与大地、生物与地球、感官与人脸等等,它们总是处于同类别中,因此密切相关;共鸣同感的相似性(aymparthy),它是潜在的、无所不在的、深层的相似性,自由地发挥作用。与同感相反的是反感(antipathy),它使事物分开并保持各不相同的特征持续存在。福柯指出:"同感—反感对偶的统治产生了所有形式的相似性。前三种相似性都可以被它包容和解释。"这样,知识便只是"注释",符号系统包含经典的能指、所指和联结。② 这4种相似性表明在人的认识中,事物都具有某种形式的相似性。这时人们相信词和物具有统一性。对文学艺术来说,作品、文本和历史是统一的。这一阶段人们重视的是事物之间的一致性。

其二,古典认识型。此时,人们用词的秩序再现物的秩序。关键词"再现"(representation)表明,词和物不是统一的,但是二者依然可以对应。福柯认为这种认识型的改变具有非常重要的意义,它的影响一直延续到今天。"由于西方世界发生了一次根本的断裂,变得主要的东西不再是相似性,而是特性(identities)与差异。"③ 也就是说,这一阶段人们开始重视事物之间的差异。在新的认识型中,分析取代了类比;彻底的归纳取代了无限的相似性游戏,或有限的差异取代了无限的相似性;确定的知识取代了可能的关系,比较成了普遍方法;对特性的确定和对差异的区分取代了相似性的聚合;历史学与科学分离了。福柯认为,古典再现知识型(认识型)有3种结构,即数学,计算秩序的科学;起源学,经验中的秩序分析;分类学,定性的划分,属于表格领域。这时,符号不再是世界的形式了。而命名则给一种再现赋予言语的再现,并按性质安置在表格中。"任何再现都可以用符号表示,从而能在一种特性与差异的系统中找到位置,使人理解。"福柯的总结是:"对于古典经验来说,自然界的秩序和财富领域的秩序具有与由词语体现出来的再现秩序相同的存在模式";"词语构成了享有充分特权的符号系统"。④ 显然,古典时代的世界和符号、物和词是分离的,人们关注的是事物之间的差异;符号被用来区分事物,而不是为了把事物结合起来;常规符号比自然符号占有优先地位。当然,词

① 刘北成:《福柯思想肖像》,北京师范大学出版社,1995,120—121页。
② 同上书,122页。
③ 同上书,123页。
④ 同上书,127页。

和物是联系在一起的,这种联系体现为再现关系——词的秩序是物的秩序的再现。再现的条件并不是相似性,而是差异中的秩序。原来由能指、所指和相似性构成的三元形式,现在变成了能指和所指的二元形式。古典符号被当作是指称客体的内容。[①]古典时期,艺术作品或文本虽然和历史不同,但是仍然是历史的某一侧面的表象。它们仍然是历史的反映,因此具有历史赋予的意义。

其三,现代认识型。福柯认为,19世纪之后,词的秩序不表示真实的事物,而表示人对物的表现。现代认识型把轴心从再现的空间转移到了欲望和冲突的时间。历史成了重要因素,是知识对象的内在因素,知识对象脱离了外在的历史。但是福柯也指出,19世纪各知识领域经历了"非历史化",也就是知识本身并不代表历史中的事物,而代表人对物的看法。这里的核心思想是,现代认识型的中心是"人"。也就是说,标志现代认识型的不是知识的非历史化的形式,而是产生和理解知识的中心——"人"。在福柯看来,人是经验—先验的二元体。也就是说,人是具体的,是经验着的主体(历史的主体),又是使一切知识成为可能的先验条件(非历史或超历史的主体)。人还是意识—无意识的二元体,无意识是人的一个"他者",潜在地影响着思想和行动。同时,人亦是此在—过往的二元体,这种二元性反映了人的存在和时间之间的深层关系。进一步地,福柯考察"人"的主体性的变化,继尼采提出"上帝死了"之后,提出了"人死了"的惊人论断。所谓主体的消亡,指的是人丧失了中心地位,而由语言代替了原来由人占据的位置。因为"只有当主体消失时,语言的存在才是自明的"[②]。这就推导出了福柯没有明说的"当代认识型"。这时,词只表示其他词,符号仅指涉其他符号,而不指涉外界。词或符号成了人进行能指游戏所需的互动之物。这种认识型已经跨越到了后现代主义。在这里,传统意义的作品被文本取代了,历史也从符号中脱落了。

二、历史客观主义向主观主义的倾斜

新历史主义认为,人们面对的是历史遗留的史料文本,而不是历史本身;历史是通过文本化的方式和当代人进行对话的。这样,传统历史学那种实证主义的所谓客观方式,如今被新历史学这种相对主义的主观方式所侵蚀甚至替代。传统历史学未能看到人的认识能力和语言表达的局限,以传统本质主义哲学为基础,假定人能够认识到历史的本真,并用语言表达出来。新历史主义认为人只能发现历史的一些碎片,无法将历史的本真面貌像拼图一样拼全;即便是那些碎片,也没有证据说明就是历史"身上"的局部。"历史"是

① 莫伟民:《主体的命运——福柯哲学思想研究》,上海:生活·读书·新知三联书店,1996,102—103页。
② 同上书,149页。

解释中的历史。而解释离不开人的主观性。在释义学中，就有历史释义学和哲学释义学的分野。前者如狄尔泰，强调对历史的重建。后者如伽达默尔，指出前者的不可能性，提出"视界融合"的观点，也就是历史的客观性和解释的主观性的融合。在哲学释义学这里，引进了人对历史的解释的主观性。反过来说也一样，它指出排除解释的主观性的不可能性。向主观主义的倾斜，还表现在新历史主义的关键词之一"互文性"或"文本间性"。

互文性（intertextuality）指的是，历史的客观事实与文本的记述文献之间是互动的关系；不同的相关文本之间是一种相互映照的关系，每个文本都仅仅是一张巨大的网的网结。这种事实与文本及文本之间的关系被称为"文本间性"或"互文性"。甚至在西方一些学者那里，历史事实与文学虚构、历史文献和文学文本之间的界限都模糊了。这样，政治、经济、文化艺术各类文本之间都是相互渗透、相互联系的。互文性打破了文本的确定性和孤立性，每个文本都是在对其他文本的吸收和转换中形成自身的价值。正如美国《新历史主义》(1989)的主编维瑟所言："文学与非文学的文本是不可割裂地沟通的。"[①]美国加州大学历史学教授海登·怀特就持这样的后现代观点，他把历史文本看作一种"文学虚构"。他认为正是二者之间的隐喻性和类似性使过去的事件产生意义。这样，历史学在叙事性中也就有了诗性，这种诗性由修辞产生。但是，历史学的这种诗意的生动性丝毫也不影响它的科学性和权威性。

就音乐而言，互文性表现在后现代主义的无机拼贴上。将过去的作品作为一种声音的现成品，从其中取出一些碎片进行重组，产生一种声音的文本，使过去和现在混淆起来。过去的文本和今天的文本产生一种不确定的"对话"，造成众声喧哗的效果。传统概念的音乐作品也都是封闭的结构，有一个意义的中心。而在新历史主义的作品中，以往历史阶段的音乐作品被肢解，从中取出的片段，像器官一样被移植到新的音乐上下文中，从而产生新的临时聚合性的意义（具体分析见后文）。这种做法是过去从未有过的。

三、"现在"对"历史"的重构

新历史主义者通过对历史的"淘金"，借题发挥进行"话语实践"。最终目标并不在历史本身，而是强调"现在"对"过去"的作用；也不追求美学的完善，而仅仅进行能指游戏。

美国后现代主义理论家杰姆逊指出，在历史的、时间的维度上，后现代主义注重的是当下。杰姆逊在谈论后现代状况中的"形象"时指出："形象就意味着过去和未来仅仅是为了现时而存在……这种关系将实践颠倒过来，使之成为唯美的。"[②]他指出这种

[①] 王治河：《后现代主义辞典》，中央编译出版社，2004，300页。
[②] [美]弗雷德里克·杰姆逊著，唐小兵译：《后现代主义与文化理论——弗·杰姆逊教授讲演录》，陕西师范大学出版社，1987，172页。

"唯美"的关系不一定是艺术家的事情,而可能是观众的思想和行为。杰姆逊进一步揭示"形象"的产生原因,指出形象和"复制"具有密切联系。他说:"后现代主义中最基本的主题就是'复制'。"①"复制"有两层含义,一是作品对现实的复制,一是作品自身的机械复制。艺术作品通过对现实的复制产生的"形象",具有腐蚀现实的作用。当事物成了它自身的形象时,事物也就被抽空了。例如照相写实主义的艺术作品,其形象是对现实的忠实复制。这样的复制便造成以假乱真的效果,以至于观众真假难辨,现实也就被非真实化了。科幻作品提供了一种新的时间的认识,即"此时"成了未来某一时刻的过去,是未来的"过去完成时态"。②这里比较复杂的状态是,通过科幻作品,现在的人们似乎跳跃到未来的时空,被要求用对待过去历史一样对待现在。在那里"此时"成了历史,被解释和重组;"此时"成了一种形象,一种可以被切割的不确定的文本,同时也被非真实化。这和历史作品将"此时"看作与过去的发展结果完全不同,它是一种时间的倒错。电子音乐给人的感受与此类似,由于它采用了许多人工处理的现实声音,通过电声设备制造巨大的声场时空,将听众裹在其中,那些经验与超验混合的电子声响给人以未来太空的印象,听众便似乎在另一个时空体验当下,感受非真实化的"此时"。杰姆逊进一步探讨电影中的新历史主义,指出历史影片特别是彩色影片,将历史变成了历史的"形象"。他说:"彩色电影从某种意义上说也是后现代主义的。"他列举怀旧电影的例子来说明彩色电影的不真实性,他认为这种历史题材的影片通过绚丽缤纷的色彩将历史审美化,人们进入审美空间,通过历史的形象来看待历史。这样,历史就被非真实化了。只要对比一下黑白镜头的历史纪录片,就可以看出这一点。在黑白历史纪录片中,日寇杀害人民的镜头完全写实,屠杀者的行为和受害者的遇害过程都直白而简单,没有任何艺术加工的审美因素可言。而在彩色影片中,演员扮演的法西斯分子的相貌和行为都被艺术化(舞台化、表演化),受害者的动作夸张而优美,绘画性的色彩和烘托性的音乐,加强了审美效应。"可以说彩色电影是不真实的,没有历史感,而那些怀旧电影正是用彩色画面来表现历史,固定住某一个历史阶段,把过去变成了过去的形象。这种改变带给人们的感觉就是我们已经失去了过去,我们只有些关于过去的形象,而不是过去本身。"③

但是,杰姆逊的言论也有人不太赞成。例如美国的后现代美学家伊哈布·哈桑,他在《后现代景象中的多元性》一文中指出,"在后现代主义中,海德格尔关于'等同暂时性'(equitemporality)的概念就变成了一个真正的、等同暂时性的辩证法,一种暂时性之间的关系(an intertemporality),一种历史因素之间的新型关系,它毫无贬抑过去、褒扬现在的意思。当弗里德里克·詹明信(即杰姆逊——引者注)批评后现代文学、电视和建筑的非

① [美]弗雷德里克·杰姆逊著,唐小兵译:《后现代主义与文化理论——弗·杰姆逊教授讲演录》,陕西师范大学出版社,1987,174页。
② 同上书,180—181页。
③ 同上书,181—182页。

历史性和'永久现在性'时,他恰恰忽略了海氏的这一观点"①。所谓"等同暂时性",在艺术的拼贴中可以这样来理解:过去和现在是等同的,但是二者的关系是暂时的。也就是前文所说的临时的"聚合",过去和现在的某种因缘的相遇和对话。在苏联学者巴赫金(Mikhail Bakhtin)的理论中,对话是平等的。当然,后现代理论本身并不是单一的,而是众声喧哗的。从这一角度看,杰姆逊的观点即便被理解为褒扬现在、贬抑过去,那也不妨碍他产生一家之言的影响。总之,撇开褒贬之谈,新历史主义注重过去和现在的新型聚合这一点是学者们的共识。

四、多元主义的兴盛

多元主义是后现代主义运动的必然结果之一。以往的作品观以本质主义为哲学基础,以二元逻辑为思维方式,以形而上学体系为参照,以中心性、封闭性和确定性结构为特征。后现代主义打破本质主义的同时,衍生出了多元主义。新历史主义的文本就具有多元特征,这种特征在互文性中充分体现。一方面文本以多元材料碎片拼贴而成,另一方面不同文本之间相互渗透。从新历史学看,文本还和历史多元互动,和读者多元互动。杰姆逊分析当代诗歌的文本,指出它的多元性。这种多元性体现在自由诗的字词构成的各种差异上,加上跳跃性句式和意象,组成一种能指游戏的世界,一种反解释时空,供读者进入其内,在思维和感觉的互动中产生即时聚合的意义,实现焚烧性的过程审美。不同读者或同一读者不同场次的阅读,将产生不同的即时聚合意义和焚烧体验。这一点和音乐审美非常相似。杰姆逊认为这是一种后现代人"精神分裂症"的表现:"'能指'和'所指'间的一切关系,比喻性的或转喻性的都消失了,而且表意链(能指与所指)完全崩溃了,留下的只是一连串的'能指'。这是探讨精神分裂的现时感觉的一种方法,即将这一现时看成是破碎的、零散化的能指系列。"②从时间(历史)维度看,过去、现在和未来都被分离了,意识中只有记忆的碎片,此在的主体也处于多元混杂的零散化的精神状态。这可以和吸毒状态相比。

哈桑也指出,后现代主义喜爱"杂交",这丰富了再现手法,这样便"产生与旧有观念不同的新的'传统'观,即连续性和不连续性、高级文化和低级文化混杂在一起,不仅模仿过去的作品,而且大大扩展了过去的文库。在这样一个多元化的现代,所有一切文体都处在一个辩证的、相互为用的状态,在现在和非现在(now and not now)、同一和他者

① [美]伊哈布·哈山著,刘象愚译:《后现代的转向——后现代理论与文化论文集》,台北:台湾时报文化出版企业有限公司,1993,262页。(伊哈布·哈山即伊哈布·哈桑)
② [美]弗雷德里克·杰姆逊著,唐小兵译:《后现代主义与文化理论——弗·杰姆逊教授讲演录》,陕西师范大学出版社,1987,187页。

(the same and the other)之间发生作用"①。这种杂交是产生多元化的途径或原因之一。他说的"互相为用"指的就是互文性。在多元格局中,互文性意味着不同文本之间、文本和主体之间的多向对话。

在巴赫金的"多元对话"理论中,文本是处在一种多元对话格局中的。以往的作品是封闭意义的确定文本,在追问作品意义的解读上,历史上曾经经历了几个中心论,即作者中心论、作品中心论和读者中心论。例如解读小说作品,作者中心论认为应该去作者那里寻找确定的意义,于是创作意图、作家生平等历史背景资料受到极大重视;作品中心论则认为作品一旦离开了作者,就已经是一个自足的世界,已经具备确定的意义,解读只需要进入作品中进行;读者中心论则认为创作的意图在于让读者阅读,读者是意义的接收者,也是意义的还原者,对作品的意义的把握应到读者中去考察。这些中心论都是传统的哲学美学观。新历史主义的文本观则在更广阔和开放的时空探究意义。巴赫金指出,对作品的阅读,是一种多元对话实践。当读者进入小说时空,立即产生这种多元对话,即小说中人物之间的对话,这些人物和读者的对话,同时,这些人物本来就处于和作者的对话之中,因此通过他们,读者也和作者进行了对话。在这样的多元对话状态中,没有一个确定的中心,而是多中心的;各种中心是阅读活动过程中随机产生或出现的。

这种多元对话,是新历史主义所认同的。在新历史主义看来,文本的开放性、不确定性,就具有多样性的可能。就音乐而言,例如摇滚乐现场,也存在这样的多元对话——歌星、歌曲、乐队、观众之间,以及通过歌曲内容在场者和作者之间、过去和现在之间进行交流。具体分析参见其他章节。

第二节　新历史主义音乐美学

在现代西方音乐美学思想中,也存在着新历史主义。它体现在复风格的音乐创作以及相应的创作理念上。虽然关于音乐的新历史主义没有很多言论,但是研究者还是敏锐地发现其后现代性质。"新历史主义"这样的称谓并没有在音乐界广为流传,可是它和新古典主义有着明显的区别,因此在命名上用此称谓具有合理性。罗宾·哈特威尔(Robin Hartwell)在《后现代主义与艺术音乐》(Postmodernism and Art Music)一文中,对后现代主义音乐进行了探讨,其中涉及历史方面的问题正是新历史主义角度的阐述。他的阐述大多采取许多学者所采取的比较方法,也就是和现代主义的比较;通过这样的比较,来概括后现代主义的历史观和相关的音乐创作思想。

① [美]伊哈布·哈山著,刘象愚译:《后现代的转向——后现代理论与文化论文集》,台北:台湾时报文化出版企业有限公司,1993,262页。

一、关于历史的自我意识

哈特威尔认为现代主义的发展力量之一是和历史的自我意识密切相关的。这种意识认定音乐的表达模式的选择,是在一定的历史和社会的境况中进行的。也就是说,音乐模式的确定与时代精神有联系。20世纪之前各个历史时期,人们基于一种公共的时代意识选择音乐语言,导致单一的、共同的艺术模式的产生。例如,中世纪由于教会的影响,音乐模式选择完全谐和的音程,如平行调。从文艺复兴到巴洛克,在人文主义的理性精神影响下,人们选择了复调织体模式。古典时期,在理性和表现美学影响下,音乐模式采取主调织体。从宏观上看,过去的多声部创作的历史被称为"共性写作"时期,人们在追求普遍性的精神影响下,都用大小调体系的"普通话"创作和交流。这种依照共同模式创作的历史,到了20世纪被中断了。现代主义的先锋派音乐创作开始了"个性写作"的历史。例如勋伯格的十二音体系、梅西安的有限位移体系、巴托克的轴心体系(像钟表的数字一样排列出十二音,使直径之轴对应的音之间为增四度)、亨德米特的张力体系(纵向和横向的音程谐和程度的张力)等等,还有许多非体系化的现代音乐创作手法如印象派、简约派、电子音乐、微分音作品等显示的那些技法。个性写作时期展现出非单一的音乐创作模式,各类作品也呈现出色彩斑斓的样态。这好比一些新的音乐"方言",打破了音乐普通话的大一统局面。这一方面丰富了音乐审美资源,另一方面也不同程度造成审美的障碍。

哈特威尔指出,先锋派反对过去的单一模式,反对追求普遍性的美学思想。"现代主义和先锋派表明的是变化和转化,而不是被确定为贯穿各时期的真理或超越的价值。了解过去对建立历史意识是必需的,而先锋主义所激起的反应则是企图打破过去,建立新秩序。这是和古典价值观相对立的,我们在历史中可以看到,后者恒定地表明,尤其在美学判断上,它是缘于人类天性的普遍性的。"以往人们相信一种进化论,从启蒙运动中就可以看出,人们信奉一种"进步"的观念。然而"近来这种信念在先锋派中瓦解了,这一现象代表了该历史角色的普遍危机,尤其是进步的概念……这就是对过去的态度的转变,它已经造成了最近几十年的音乐的明显断裂,对于这一转变,我希望给一个名称,那就是'后现代主义'"[①]。确实,从音乐方言的选择可以看出,现代主义打破了传统线性历史进步观,强调音乐模式的多样性。

但是哈特威尔在这里还没有指出现代主义和传统的联系、现代主义和后现代主

[①] Simon Miller, *The Last Post: Music after Modernism*, Manchester University Press, 1993, pp.29-30.

的根本区别。在这点上,丹尼尔·贝尔入木三分地指出,真正的"传统沿路的断裂"是后现代主义所为。当然,哈特威尔在他的文章后面也有类似的阐述。表面上看现代主义先锋派是反传统的,形式上进行了标新立异的革命,作品也展示出和古典音乐非常不同的样式,但是正如丹尼尔·贝尔所言,现代主义的革命仅仅是表面的,暗地里它仍然站在秩序一边,站在美学的立场上。从新历史主义的角度看,它仍然承继了传统的历史观念,也就是认定音乐模式的选择是和历史语境分不开的。而后现代主义则在选择开放的、不确定的、碎片性的文本的同时,割断了文本和历史的联系,就像它割断能指和所指的联系一样。历史对后现代主义而言,是一种材料,历史中的作品碎片是一种可以重新组装的现成品,这种现成品和当下的现成品没有等级差别。例如,古典音乐名作的碎片和当下现实中的声音碎片是一样的。

二、关于语言的自我意识

哈特威尔指出,现代主义的音乐语言观具有两面性。一方面它强调创造性,另一方面希望新音乐语言具有普遍性,或得到普遍接受。他以新维也纳乐派为例,指出其两面性的表现:"这种意识在一种描绘无调性和序列主义二者特征的思想之中表明了它自己,即它被包含在作曲家产生他自己的音乐语言的创造力之中。尽管如此,勋伯格还是企图把自己显现成这样一种人物,即通过他的创造,推动历史的前进。勋伯格既想要他的音乐语言被当作普遍性语言来认识,又想要保持他自己的语言的个性。"[1] 过去的音乐模式的选择,音乐语言的选择,比如大小调体系,是一种社会群体在漫长的历史中集体努力的结果,它没有个人专利,不属于个人,每一位作曲家都没有关于音乐语言的自我意识,也就是说,没有个人独立拥有某种音乐语言的意识。但是现代主义的人工体系或非体系的手法,却明显打上了个人的印记,明显具有个人的自我意识。例如印象派音乐,德彪西通过他的作品确立了一套印象派音乐的语汇,其中包括使用各种音阶,特别是全音音阶,"以致其他作曲家在使用这一音阶时,不可避免地而且令人遗憾地使人听起来'像德彪西'"[2]。尽管德彪西并没有谈论他的自我意识,音乐界却将这套印象派音乐语汇的专利划归给德彪西。更明显的是体系化的新音乐模式,如十二音技法,它的归属权在勋伯格那里具有强烈的自我意识。哈特威尔考察到的一件事情足以说明这一点。小说家托马斯·曼(Thomas Mann)在其创作的作品《福斯特博士》(Doctor Faustus)中采用了受十二音体系启发的方法,但是并没有提到勋伯格。对此勋伯格非常在意,亲自和他交涉,

[1] Simon Miller, *The Last Post: Music after Modernism*, Manchester University Press, 1993, p.32.
[2] [美]彼得·斯·汉森著,孟宪福译:《二十世纪音乐概论》(上册),人民音乐出版社,1981,27页。

对方答应将来小说再版时补上相关说明。哈特威尔说:"这一事件说明勋伯格相信他的音乐语言是他个人的发现或创造,而他不允许他的智力财产被用于哪怕是一个虚构的人物身上这件事,则表明他对自己的东西感情很深。"① 同时,他指出现代主义音乐家相信自己可以创造音乐语言,而不需要在历史中已经衰退的符号体系,也不需要依靠符号与现实世界之间的直接(unmediated)联系。意思是作曲家可以直接在自己创造的音乐语言构筑的文本中,缔造一个自足的世界。从美学上说,这是一种自律论的观点。序列主义特别是整体序列主义,具有明显的自律论特征。但是从后现代主义的角度看,各种人工音乐体系依然是结构主义的,依然是确定的、中心性的,其作品不是新历史主义的文本。

后现代主义对音乐语言的看法和现代主义完全不同,它没有个人专利的自我意识。新历史主义放弃了音乐语言的历史属性和个人属性,甚至放弃对音乐语言的自我意识乃至个人的主体意识。因此,它和传统至现代主义的音乐语言观对立。这种"对立"甚至不是后现代主义的刻意追求,因为后现代主义并不刻意追求什么,特别是在历史维度,几乎所有的历史的音乐作品及其语言都是重组的现成品。

三、后现代主义的历史意识

哈特威尔认同波基奥利(Pogioli)的看法,即现代主义先锋派的历史意识具有虚无主义的特征。它"把消除过去作为对历史在场的反应"②,其目的是对抗传统给予生命和生活的既定道路,对抗世俗的公众社会,从而构筑自己生存的精英文化空间。正如波基奥利所说的那样:"现代艺术家反抗宗教的和社会的氛围,在那里他被注定出生、生长和死亡。"③ 在现代主义那里,"现代"是和"过去"分离的。哈特威尔指出现代主义内部还有两个派别,"一个认为现在的音乐应是一种现时代的表现形式,另一个则希望把过去的音乐建立在现时代"。但这仅仅是表面的不同。实际上二者具有相同的特征,那就是它们都强调艺术作品的历史地位,也就是作品的历史意义。④

而后现代主义的历史观则不同,它并不刻意对抗什么。哈特威尔指出这里的转变是从对抗到占有的转变:"人们可以把从现代主义到后现代主义的转变描绘为从对抗过去的状态到占有过去的转变。"⑤ 而"占有"意味着可以随意处置。具体来说,就是把引用历史的作品作为一种技巧,并坚持任何实验的"上演"(presentness)。后面我们将看到,

① Simon Miller, *The Last Post: Music after Modernism*, Manchester University Press, 1993, p.30.
② 同上。
③ 同上。
④ 同上书, p.31.
⑤ 同上。

这种技巧就是"无机拼贴",实验则意味着新历史主义的文本实践,即各种历史的音乐碎片和当前的音乐碎片的组合游戏。"占有"的技巧带有反创造的意味,取历史中的作品碎片来拼贴,而不是每个音都自己创作;后现代的拼贴,与现代主义的拼贴不同,前者是无机的,也就是不考虑风格的统一,不考虑碎片之间的联系。在这样的实验中,过去的音乐的历史意义被剥除。祛除这些碎片携带的历史记忆,也就是祛除历史对当下无机拼贴的音乐作品意义中心的确立。历史中的音乐作品作为当时社会文化的产物,具有当时历史、社会的文化意义。消除过去作品碎片的历史印迹,就是抹除历史意义的再现。过去的作品片段,仅仅是作为新历史主义文本重组的碎片而被引用的,这些碎片被抹除了原先的历史意义。

哈特威尔把现代主义的历史观总结为3条:"(1)艺术是可能的历史变形;(2)这些变形是必须的,既反映了历史进展又表现了社会的真实联系(在这两种情况下新艺术都被新时代所需求);(3)现代主义把过去看成导致现代的原因,并用现在的标准来评判过去。"[1]也就是说,现代主义强调音乐艺术随历史的变化而变化,音乐艺术反映了历史中的社会,过去和现代具有因果关系(过去是因,现代是果)。他接着指出,古典主义是用从过去抽象出来的标准来评判现在的,正是这一点把现代主义和古典主义区分开来。"现代主义信奉一种历史的观点,认为在历史中价值是变化的而不是持续的。这些变化也许有(或没有)正面的价值,称为进展,或必要性,或真实。这力量,可以看成进展,或简单地看成时代精神的要求,具有道德律令的状态。后现代主义摒弃了这一道德的维度。"[2]哈特威尔的意思是,现代主义的历史观是一种因果的、进化的思想,它和古典主义不同之处仅仅在于强调时代变化音乐也应该随之变化。而后现代主义则打破了这样的连续性的历史观,并不追求所谓"进步"这样的"道德律令"。新历史主义反对线性进化论,这也是一种"非历史"的立场,却并不妨碍它对历史碎片的利用。

哈特威尔指出,现代主义的新古典主义和后现代主义的新历史主义都在它们的音乐中使用过去的音乐,但是二者有着本质的不同。"新古典主义艺术家通过证明过去来认可现在的价值,而后现代主义艺术家摘引过去则为了强调符号和它的意义之间的距离。对新古典主义来说,语言是一致的,被普遍的人类主体性所确证。而对后现代主义而言,语言被看成是构成自我的东西。这样,在后现代主义那里,不可能把一种虚假的语言判断为它是储存真实的语言。"[3]也就是说,新历史主义割断了它所引用的音乐碎片与该碎片的历史原义之间的联系,抹除了碎片原来携带的历史含义,而仅仅把它们当作一

[1] Simon Miller, *The Last Post: Music after Modernism*, Manchester University Press, 1993, p.32.
[2] 同上。
[3] 同上书, p.43.

种重组的材料,一种对当代来说是"虚假的语言",也就是德里达所说的"灰烬",并将它们组合进现在的音乐上下文中,构成非统一的、不确定的、多元化或复风格的文本。这种文本反映了人的传统的主体性的消亡,也就是福柯所说的"人的死亡",文本的碎片的语言成了独立的、变幻莫测的东西。对新历史主义来说,"真理必须间接地和暂时地用一种相抵触的交谈的拼合来表现",而这些彼此抵触的语言(过去和现在的各类音乐碎片)中,没有价值的中心和级别,也就是说,没有哪个碎片占据主导地位,也没有哪些碎片显得不重要。这样构成的文本只"存在于一个可能性的网中,在那里价值系统随着看法的改变而改变"[1]。哈特威尔指出:"后现代主义是对不断增长的西方文化的历史观念的反应,该观念结合了一种对语言能够传达思想的方法的仔细研究。在此压力之下,一种单一的音乐语言的完善性不再能站得住脚,超过半数的当代音乐语言被拼合在同一个框架里……后现代主义强调音乐话语的始终如一的不一致性……在后现代主义那里,甚至被内部主观性保证的思想也消失了,所以全部的剩余的东西是一种空洞的符号的游戏,在现在的海洋上漂浮的过去的残骸。这一处境充满双重讽刺,而没有一个人能绝对肯定硬币的哪一面是被认可的,假如有什么可以肯定的话。"[2] 这里指出了新历史主义的音乐不再寻找表达性的语言,不再遵循统一性的美学原则,不再坚持创作的主体性,最后,只剩下音乐"残骸"的无机拼贴。

第三节　音乐中的新历史主义

对"音乐"的考察,主要是创作和表演。古典主义以来,西方音乐美学的关注点集中在器乐上,以器乐作为音乐的典型。很多美学问题都是针对器乐的,特别是所谓核心的问题——自律、他律的问题。因为器乐被称为"纯音乐",只有器乐才能反映音乐的本质。其他音乐形式如艺术歌曲和歌剧,都是综合艺术,都是"不纯"的。这样形成的传统一直延续了下来。后现代主义曾打破了这样的纯粹性,把"音乐"扩展到戏剧性的行为,即所谓"行为艺术"。但是20世纪80年代以来,新历史主义则把音乐带回了音乐厅。表面上似乎是对历史(传统)的回归,实际上是对历史的重新选择。哈特威尔简略考察了音乐表演的真实性问题,然后比较深入地分析了复风格音乐创作。他的选择是合理的,因为这两个方面正可以说明新历史主义的问题,尤其是创作方面。

[1] Simon Miller, *The Last Post: Music after Modernism*, Manchester University Press, 1993, p.43.
[2] 同上书, p.45.

一、音乐表演中的历史观

关于表演的真实性问题,指音乐表演对历史原作的看法。如何对待历史中的音乐作品,这是表演美学的核心问题之一。是否忠实原作就是真实的表演?"真实"的尺度在哪里?过去的回答大多是不自觉地站在历史释义学的立场,也即把忠实再现历史原作作为表演的真实。与传统有差别的是,现代主义音乐表演的历史观认为,不同的历史有不同的真实,而能够代表一个时代精神的作品最能反映那个时代的真实,因此现代主义的表演艺术家总是选择某时代中"先进"的代表作来表演。这里蕴藏的思想是:"作品要有价值,取决于在它们所处时代里它们有多先进。"[①]人们通常认为,能够经得起历史考验的音乐作品就是经典的。意思是说,能够长时间存活的音乐,说明它得到人们的普遍接受和喜爱,因此是好的作品。现代主义则考虑"先进性",认为在一个时代中具有先进性的音乐作品就是价值高的作品。这意味着音乐作品的价值不由时间或历史来确定。哈特威尔引用德国当代著名学者哈贝马斯的话来概括上述情况:"无论如何可以在时间中存活的总被认为是经典的,但是现代作品明显地不再借用从过去时期的权威那里成为经典的力量;相反,一个现代作品变成经典,是因为它曾经真实地是现代的。"[②]所谓"真实地是现代的",意思就是具备"先进性"。这样的思想对音乐表演的影响可以从表演艺术家选择作品的行为中体现出来。哈特威尔列举法国当代著名音乐家布列兹在指挥活动中选择作品的举动,来说明现代主义表演的历史观。布列兹对19世纪的作品,选择的是瓦格纳的而不是布拉姆斯的,因为前者具有时代的"先进性",而后者则是逆潮流而动的,不具有浪漫主义时期的"先进性"。当面对20世纪时,布列兹选择新维也纳乐派的十二音作品,认为它们代表了时代的"先进性"。在现代主义表演这里,真实性必须和先进性相结合。在它看来,进步的观念自身就是时代精神的一部分。"这就是现代主义,它看起来跟进步,跟即时转化结合最紧,现在被后现代主义的进展超越了。"[③]

20世纪中叶之后,在后现代主义活跃的时期,音乐表演并没有被称为"后现代"的表演形式。如果要找出典型的后现代主义音乐表演形式的话,那只能从行为艺术中寻找。如解构主义章节所介绍的那样,存在着什么也不想的表演。例如斯托克豪森的《金粉》的表演,演奏者被要求在四昼夜里不思考,少吃少喝少睡,仅仅最低限度维持生命,之后集中在一起表演,仍然什么也不想。这样的行为在20世纪早期超现实主义的"自动写作"

[①] Simon Miller, *The Last Post: Music after Modernism*, Manchester University Press, 1993, p.35.
[②] 同上。
[③] 同上。

那里已经有了先声。放弃思考的演奏，是后现代主体零散化的表现，也就是"精神分裂症"的表现。可是在这个时期，还存在着一种过去历史中的音乐在当下存活的现象，而且是普遍存在的现象。西方古典音乐作为保留曲目，在现代社会占据最大比例的艺术音乐表演市场，而现代先锋音乐表演则变成边缘性的艺术家小圈子里的事情。哈特威尔指出："音乐文化变成这样一种文化，在那里，过去的音乐是核心的东西，而新写的音乐成了古怪的人独占区域的东西。这是一种令人惊奇的颠倒，导致了我们对什么是音乐文化真实的东西的理解发生了改变，这在其他任何艺术门类中都是不可想象的。"[①] 历史的东西成了今天的主角，成了今天音乐生活的主要审美资源，在今天的社会产生权威性，这对现代主义的历史"进步"观是一种讽刺，这种讽刺恰恰应该是后现代主义针对现代主义发出的。现实情况正是这样的，在音乐厅上演的，多半是西方古典音乐、浪漫主义音乐，而20世纪以来的新音乐占很小比例。这固然有听众的原因——听众大都不太接受现代音乐，但是，这种现象存在本身，已经造成了哈特威尔所说的"颠倒"，即现代主义历史观中的进步，眼前却得不到普遍认同，变成少数人的游戏。于是，这样的表演内容和形式令人对音乐文化的真实产生困惑。

对历史中的经典作品的表演，是当代音乐表演的主流，加上各类音乐比赛的社会影响，例如国际肖邦钢琴比赛等等，以及各类音乐表演考级对社会大众的覆盖，还有流行音乐表演的广泛流传，现代音乐表演在不对等、不平衡的社会传播中，其"先进"成了远离社会普通消费市场的另类。而后现代主义的表演则大都依附于后现代作品，例如上述那些行为主义的作品。能够被大众接受的后现代作品，恐怕非新历史主义音乐莫属。它的特点是复风格，是对历史中不同时期的作品碎片所进行的并列式拼贴的结果。这样的作品给人以回归传统的错觉，其表演方式也和传统音乐的表演没有明显不同，甚至完全一样，因为它往往没有采用非常规的表演手法。

二、音乐创作中的复风格

哈特威尔概括道："尽管后现代主义的音乐作品利用取自过去的音乐语言，但是它并没有把过去的模式复兴为活的语言的目的，而是宁愿向听众表现人工语言，展示能指和所指之间的距离。为了区别它和新古典主义（后者坚持一种在能指和所指之间的自然关联），后现代主义作品的外观必须把语言变形和零碎化，把各种彼此相悖的语言形式拼

① Simon Miller, *The Last Post: Music after Modernism*, Manchester University Press, 1993, p.38.

贴起来,以便阻止从符号表面移到所指的焦点这样的情况出现。"① 所谓"人工语言"指的是作曲家选择的拼贴语言,拼贴结果是新历史主义的文本;它恰恰由于自律性、反解释性而体现出反主体性。被引用的历史中的音乐碎片,在新历史主义文本的上下文中已经不具有符号的功能,它们原来的能指和所指的关联已经被斩断。这意味着被移植的音乐碎片只剩下它们自身,就像被摘下来的器官,被移植到新的躯体中,失去了对过去的躯体的依附性,而在新的环境中产生新的文本的解构主义的意义。

哈特威尔注意到19世纪的复风格先兆——勃拉姆斯。在西方音乐史上,浪漫主义时期的勃拉姆斯被公认为逆潮流而动的作曲家。史称"3B"的巴赫、贝多芬和勃拉姆斯,具有共同的坚持纯器乐理想的特点。但是,历史学家考察发现,勃拉姆斯和前面的巴赫、贝多芬非常不同。他收集了大量的古典音乐作品,并从中吸取了很多素材和创作思维,他的许多作品表现出一种新历史主义的特征。例如在他早期的合唱作品中使用巴洛克时期的卡侬,并模仿了帕莱斯特里纳的音乐,但是并不完全符合早期的音乐语法,造成"时代错位"。除了在主调音乐时期使用以前的对位手法之外,他还使用中古调式来创作,因此出现了"纯浪漫主义的猎歌"之类(包括"经文歌")的音乐。② 在他晚期的作品中,他再次转向教堂式混声合唱作品的写作,明显受到许茨(Schutz)的影响,例如《萨尔曼·大卫》(Psalmen Davids)。总之,从勃拉姆斯的作品中,可以或明或暗地看到过去的音乐。也就是说,勃拉姆斯用自己的音乐语言来重组过去的音乐。这在哈特威尔及一些学者看来是一种后现代的新历史主义的做法。哈特威尔认为,19世纪历史意识的兴起是当时"时代精神"的组成部分,所以,勃拉姆斯的不纯正的"返古"恰恰体现了他抓住了时代精神。他的作品具有"东拼西凑"的特点,或者是"用现代的材料做过去音乐的事情","在这个方面勃拉姆斯可以被看作是有预见的、超前的现代主义的,某一方面是后现代主义的"。③

针对风格不一致的作品,哈特威尔建立了一个区分古典、现代和后现代作品的尺度:假如一个作品采用过去的风格,与传统别无二致,那么它就是古典倾向的;假如作品采用不同风格统一在一种现代风格中,那么它就是现代主义的;假如作品中的不同风格没有起主导作用的,却明显是一种反差很大的风格游戏,那么它就是后现代主义的。

哈桑也曾对现代主义和后现代主义做了一个对照的表格④,其中可以被用来区分多风格的作品的对照条款,是"主从关系"和"并列关系"。前者是现代主义的,后者是后现代主义的。也就是说,在新历史主义的音乐作品中,不同风格的音乐碎片之间是并列关

① Simon Miller, *The Last Post: Music after Modernism*, Manchester University Press, 1993, p.42.
② 同上书,p.40-41.
③ 同上。
④ [美]伊哈布·哈山著,刘象愚译:《后现代的转向——后现代理论与文化论文集》,台北:台湾时报文化出版企业有限公司,1993,153—154页。

系,没有一个碎片的风格起主导作用。正因如此,便形成无中心或多中心的新历史主义文本。

具有典型复风格的实例是俄国作曲家施尼特凯(Alfred Schnittke,1934—1998)的创作。他于20世纪80年代创作的作品具有典型的新历史主义特征。这种特征是通过引用历史中的作品碎片,重新组合成无机拼贴的文本,感性直观上呈现出明显的复风格。例如他创作的《第三弦乐四重奏》,引起音乐学界的关注,被当作是复风格的典范之一。该作品写于1983年夏天,是受曼海姆Gesellschaft新音乐节的委托而创作的。1984年5月在曼海姆的斯莎勒(the Kunsthalle)剧院首演,由布达佩斯特的艾德尔(Eder)四重奏组演奏。在这个作品中,施尼特凯将拉索(Orlando di Lasso,1532—1594)创作的《圣母哀悼乐》(Stabat Mater)的碎片和贝多芬晚年创作的弦乐四重奏《大赋格》(Op.133,1825)的主要主题,以及肖斯塔科维奇名字的缩写 D–♭E–C–B 对应成音符,还有马勒《第二交响曲》第三乐章的碎片。M.贝尔加莫(Maria Bergamo)在其总谱"前言"中指出:"这个作品是施尼特凯通用风格和创作先驱的明确形迹。他总是显示一种传统意识:尽管他曾声称自己走的是各种现代作曲技法的道路,他也从不为了创新而创新。施尼特凯创作之新,在于他对'旧的'个人理解以及他强有力的创造把他紧密结合起来形成自己音乐语言的丰富性。这在他的第三弦乐四重奏中非常明显地显示出来……他打算探索材料的内在可能性,发现它处于新的上下文关系的潜在的可能,通过移植这些过去音乐世界的'退化器官'(vestiges),试验创造它们的相互关系,这能够,也许使它们焕然一新而充满生命。"在贝尔加莫看来,施尼特凯的创作是一种传统的"回归",不少人也持这种看法。实际上不是这样的,这个作品以及许多并列的复风格作品都不是传统的回归,而是新历史主义的表现。由于人们对后现代主义理论和新历史主义不了解,听到了音乐的传统调性,以及常规演奏法,误以为20世纪80年代先锋探索走到了尽头,因此开始往回走。

关于第一个碎片即拉索的《圣母哀悼乐》,那是文艺复兴时期的一个调式作品。在施尼特凯的总谱中,该碎片有属和弦到主和弦的和声进行。拉索是荷兰乐派最后一位著名作曲家,早年在出生地Mons教堂合唱团担任歌手,12岁到意大利,在11年时间中从事歌唱及合唱指挥。1556年成为巴伐利亚国王亚伯特5世的宫廷作曲家。此后定居慕尼黑直到去世,创作了2000多首合唱曲,包括宗教作品弥撒曲、圣母赞、经文歌和世俗作品牧歌、歌谣曲等。[①]《圣母哀悼乐》是13世纪的一种继叙咏圣母悼歌,它在1727年被正式列入罗马天主教仪式中。历史上除了拉索以外还有许多作曲家都曾为悼歌的词谱曲,如帕莱斯特里纳、史卡拉蒂、佩尔格莱西、海顿、罗西尼、舒伯特、威尔第、德沃夏克、普朗克等。[②]施尼特凯所引用的拉索的曲调,具有16世纪的时代特征,主要音乐织体是复调,

[①] 康讴:《大陆音乐辞典》,台北:台湾大陆书店,1980,618页。
[②] 同上书,1241—1242页。

采用中古调式。听觉上显然是有调性的,带有古风音韵,由两个模仿式的音型构成。

第二个碎片是贝多芬的《大赋格》。这个片断在总体上依然体现了贝多芬的音乐特有的内在张力的特征,原来采用典型的功能和声,而在施尼特凯的笔下,重新编配的和声完全现代化了。那是它的两个相似的旋律音型提供的可能性。它们内部都有大幅度的跳进,都由二度和七度构成。这样的旋律进行在听觉上给人调性模糊的感受,施尼特凯正是利用了这一点来重写和声的。他的和声采用一种简单、直接而又有效果的现代手法,即把旋律音在各个声部依次出现后持续拉长,从而在音型的所有音都出现后形成由二度和七度叠置的和弦。也就是说,在这个片段中,旋律音程与和声音程是一样的。经过这样的和声改造,贝多芬的音乐被隐蔽了起来,只保留了原有的力度显露在外。更重要的是,这样的和声配置总体上使这段音乐没有明确调性,甚至完全无调性。这样,和前面拉索的调性音乐在力度、调性和风格上都形成了鲜明的对比;二者之间并没有过渡,而是突然的转折,所以显示出无机拼贴的效果。

第三个碎片是肖斯塔科维奇的名字缩写,只有4个音,听起来和贝多芬的音型一样,事实上结构也一样,由二度和七度构成。这个碎片并没有明显出处,但是这种做法却早已有之。西方作曲家常常为了纪念某人而采用他们的名字缩写作为主题动机来创作,例如巴赫的名字就曾被许多作曲家所引用。如李斯特的《B-A-C-H 主题幻想曲与赋格》、韦伯恩《弦乐四重奏》、鲁道夫·布鲁兹(Rudolf Brucci)为弦乐器而写的《B-A-C-H 变奏曲》、米罗斯·索克拉(Milos Sokola)为管风琴而写的《拟托卡塔的 B-A-C-H 帕萨卡里亚舞》等。舒曼的《A 大调钢琴奏鸣曲》(Op.120/D.664)是写给旅店老板的女儿克拉拉的,第一乐章主题就采用了克拉拉的名字。当然,以名字缩写作为音乐的主题,听觉上是感受不到的,而需要通过查阅资料的途径才能了解。施尼特凯选择肖斯塔科维奇的名字,在听觉上和贝多芬的碎片几乎没有什么差别。

随后的马勒音乐碎片,取自他的《第二交响曲》第三乐章主题的前面几个音,其特征是四度音程后面跟随二度音程。这个片段后面是下滑音型,也是马勒上述主题后面的下行音型的变形。和肖斯塔科维奇的碎片不同的是,熟悉马勒音乐的人在听觉上比较容易辨认出这个片段。而音程关系的不同,使它和前面的碎片构成一定的对比,并导向这个段落的结束部。马勒的这部交响曲取名"复活",是作曲家当时对生与死的深入思考之后写出的作品。第三乐章谐谑曲,具有反讽的意味,因为它是通过音乐的"反话"来表现生死观的。

从整体上听,复风格主要表现在有调性的片段和无调性的片段、过去的风格和现代的风格以及引用所造成的不同联系,是这样一些因素的并置。正是并置,使后现代主义的拼贴区别于现代主义的拼贴。听施尼特凯的《第三弦乐四重奏》,人们感受不到中心,没有哪个音乐碎片能起统摄作用,音乐在早期风格的调性音乐和现代风格的无调性音乐之间交替,这种交替是突然的转换,没有过渡。施尼特凯指出,复风格的做法,"仅仅是

一种新的、多元的音乐概念的外部反映。这种新概念在和经院式的及程式化先锋派的保守性相斗争,后者已转化成千篇一律的保守性风格概念,好像是一种纯而又纯的、没有繁殖力的形象了"①。也就是说,采用复风格来创作的内在需要是突破学院派程式化的保守性。施尼特凯分析了从现代到后现代的各类作曲手法,指出各种探索都为复风格技术奠定了先决条件(工艺学方面的和危机或枯竭方面的);而国际交流频繁和多元化思维为复风格的出现奠定了心理条件。甚至是解构主义,其各类做法也已经到了极限。例如约翰·凯奇的《4分33秒》,已经是极限作品而不可重复。所以施尼特凯觉得要走出枯竭的困境,必须另辟蹊径。他探索的新道路是"由音乐引起来的、对时间与空间进行联想的、捉摸不定的游戏",是个人风格与异己风格的交织,是引用原则和暗示原则的应用。显然,这样的游戏是新历史主义文本的游戏:对"时间与空间的联想"就是对历史和现在的联想,"捉摸不定的游戏"就是不确定、开放性的文本。施尼特凯说:"也许,复风格降低了作品所含的与联想完全无关的价值,引起了卖弄音乐辞藻的危险。但是,听众对整体文化的需求也被提高,不是这样吗?似乎在故意使听众了解这种风格的游戏。"复风格的文本消解或抹除了音乐碎片所蕴含的原初历史意义,但是,过去和现在的拼贴,造成"整体文化"的感觉。这其实是错觉,顶多仅仅是印象。因为在新历史主义看来,历史碎片重组的文本,已经没有了历史记忆。

施尼特凯所困惑的是标准问题,特别是区别一些混淆问题的尺度。"风格性复调的规律、听觉感觉的极限范围及风格性转调的规律都不清晰。而且,折中主义与复风格间的区别、复风格与抄袭之间的界限也不清楚。"此外还有一点被认为是最重要的,"这不仅在于正式的法律问题,而是实际产生了作者的个性与民族性面貌特征是否还能保存的问题"②。他认为意大利现代作曲家贝里奥(L. Berio,1925—2003)的《交响曲》在这方面没有迷失自己。"贝里奥的超级拼贴交响曲,在所有的方面,都足以证实作曲家的个性与民族性的风貌特征,他那拼贴的复调的丰满鲜明,与意大利新现实主义电影成功的录音片相近似。况且,作品的异己风格因素,通常只是运用于自己个性风格的外部表面,运用于更加引人注目的空间转换之中。"③贝里奥的"交响曲"取过去的意思,即很多声音的结合。以其第三乐章为例,它以马勒《第二交响曲》第三乐章为铺垫,插入各个历史时期的音乐碎片。贝里奥介绍说:"马勒的这个乐章,被处理成像一个容器,在这个容器内,大量引用的音乐材料快速出现、互相联系,并集合成新作品本身这种流动的结构。这些引用材料包括了从巴赫、勋伯格、德彪西、拉威尔、施特劳斯、柏辽兹、勃拉姆斯、贝尔格、亨德米特、贝多芬、瓦格纳和斯特拉文斯基,直到布列兹、斯托克豪森、格洛博卡、波塞厄、

① [苏]A. 施尼特凯著,李应华译:《现代音乐中的复风格倾向》,载《人民音乐》,1993(3)。
② 同上。
③ 同上。

艾夫斯、我自己以及其他人的作品。我几乎可以说,交响曲的这个部分,与其说是创作而成,不如说是装配而成的,从而使它的各个组成部分有可能互相变换。"① 除了引用音乐之外,这个乐章还穿插了很多语词,包括塞缪尔·贝克特《无名的人》中的语录,乔伊斯作品中的词句,哈佛大学学生的短语,1968年巴黎暴乱时学生涂写的标语,亲朋好友之间的对话,以及视唱练习的碎片,等等。显而易见,贝里奥的《交响曲》具有复杂的复风格特征。但是,由于马勒音乐做了"容器",贯穿整个乐章,具有基础、统一的暗示作用,这一点和施尼特凯不同。在施尼特凯的作品中,历史中摘取的音乐碎片之间彼此是断裂的,因此可称之为"无机性"。当然,贝里奥的作品也具有大杂烩的特征。或许可以说,贝里奥用马勒的音乐作为"水泥"将各碎片粘合起来。

透过新历史主义复风格的音乐文本,是否还有什么内在性的东西可以探寻？也就是说,历史碎片被抹除了原初意义,是否在新的文本上被赋予新的意义,尽管这意义在听者那里不一定能理解,在感性体验中依然只是能指的游戏。施尼特凯的"弦外之音"已经给出了答案:"生活包容着的结论或肯定、或否定,但在它的上面,还有一个不依赖这种'是'与'非'的、更高层次的结论。"这个"更高层次的结论"就是"人之初的纯洁"。② 从这个角度看,作曲家在《第三弦乐四重奏》中选择的历史音乐碎片,具有一种内在的意义联系。当然,这种意义是隐蔽的。究竟是什么"更高层次"的意义呢？从施尼特凯对历史碎片的选择看,是对生死思考后的生命原初纯洁的回归。拉索"圣母"的永恒,贝多芬晚年的崇高,肖斯塔科维奇的深刻,最后是马勒对生死问题的思考,这就是潜在的联系。这些音乐都是纯净的、崇高的,这正是施尼特凯所追求的。因此,正如施尼特凯所言,复风格音乐的作曲家在选择历史音乐碎片时,已经显示了个人特点。"我认为,作曲家的个性是不可避免地要体现出来的,无论是通过他所引证的材料选择或对材料的剪辑,还是通过整部作品的结构。"③ 施尼特凯在概括复风格类型时,提到"暗示"的引用。在他的《第三弦乐四重奏》中就存在这种暗示,它必须通过特殊的分析才能被发现。通过旋律的音集分析,可以发现除了马勒的碎片,其他碎片之间都通过贝多芬的碎片联系起来。以4音为集合,拉索的音乐碎片是个半音阶(音集类型[0123]),贝多芬的旋律碎片可分为2个4音列,后一组为半音阶,前一组和后面的肖斯塔科维奇的4音列一样,都是前后为小二度、中间为大二度的音集合(音集类型[0134])。这种交错性链接,在听觉上是感受不到的,因此只能是分析的、暗示的。

① 钟子林:《西方现代音乐概述》,人民音乐出版社,1991,187页。
② [俄]A.卡加里茨卡娅著,李应华译:《自己评论自己——和阿尔弗雷德·施尼特凯的谈话》,载《人民音乐》,1989(4)。
③ [苏]A.施尼特凯著,李应华译:《现代音乐中的复风格倾向》,载《人民音乐》,1993(3)。

无论如何,在施尼特凯看来,"用艺术来表现'时间的',未必能找到像复风格这样合适的音乐手段"①。

思考题

1. 新历史主义的主要观点有哪些?请概括其后现代主义特征。
2. 音乐美学领域有哪些新历史主义思想?
3. 新历史主义思想在音乐创作中有何体现?

① [苏] A. 施尼特凯著,李应华译:《现代音乐中的复风格倾向》,载《人民音乐》,1993(3)。

第十二章　实用主义音乐美学思想[①]

实用主义（Pragmatism）是现代美国人重要的思想基础之一，并对世界其他国家和地区有广泛影响。在美学界，时兴的生活美学、环境美学或生态美学等，都有它的踪迹。拉尔夫·沃尔多·爱默生被"新新实用主义"代表舒斯特曼（Richard Shusterman）誉为"实用主义先知"，C.S. 皮尔斯则被舒斯特曼看作实用主义正式登场的开创者。其他早期实用主义者还有威廉·詹姆斯等。20世纪以来，实用主义不断发展，代表人物杜威的实用主义美学专著《艺术即经验》（Art As Experience）[②]出版后产生了深远的影响。第二次世界大战以来，随着后现代主义思潮风起云涌，出现了新实用主义和新新实用主义，前者以罗蒂为典型，后者以舒斯特曼为代表。当然，"新新实用主义"这个称谓容易引起误解，以为舒斯特曼是罗蒂的后来者或与罗蒂等人有承继关系。实际上他和罗蒂是同时代人，只是在实用主义领域产生广泛影响的时间略晚些，更重要的是，他的思想和罗蒂的思想有明显差别。这里主要介绍舒斯特曼《实用主义美学——生活之美，艺术之思》（Pragmatist Aesthetics）[③]、《生活即审美——审美经验和生活艺术》（Performing Live: Aesthetic Alternatives for the Ends of Art）[④]、《哲学实践——实用主义和哲学生活》（Practicing Philosophy: Pragmatist and the Philosophical Life）[⑤]和《身体意识与身体美学》（Body Consciousness）[⑥]中的音乐美学思想，其中也涉及其他实用主义者的相关言论。之所以选择舒斯特曼来叙述，是因为在他的文论中有专门探讨音乐美学问题的内容，而其他实用主义者关于音乐的论述不多。显而易见，舒斯特曼推崇杜威，因此可以说杜威的思想是他的理论基础。

第一节　实用主义音乐美学思想的背景

概括地说，实用主义美学是和分析哲学美学对立的思想。分析哲学美学在20世纪

[①] 本章原文发表于《艺术百家》，2017（3）。
[②] [美]理查德·杜威著，高建平译：《艺术即经验》，商务印书馆，2005。
[③] [美]理查德·舒斯特曼著，彭锋译：《实用主义美学——生活之美，艺术之思》，商务印书馆，2002。
[④] [美]理查德·舒斯特曼著，彭锋等译：《生活即审美——审美经验和生活艺术》，北京大学出版社，2007。
[⑤] [美]理查德·舒斯特曼著，彭锋等译：《哲学实践——实用主义和哲学生活》，北京大学出版社，2002。
[⑥] [美]理查德·舒斯特曼著，程相占译：《身体意识与身体美学》，商务印书馆，2011。

中叶兴盛,其所谓"语言论转向",即将所有哲学美学问题都转换成语言的问题。后现代思潮中的解构主义也在语言问题上大做文章,但采取相反的路径。笼统地说,如果分析美学采取的是结构主义的路径,那么后现代主义采取的则是解构主义路径。就美学而言,分析美学虽然批判传统美学,但在强调艺术与生活的分别、高雅艺术与通俗艺术的分别上却和传统及其他现代美学一致,属于精英美学,而实用主义美学则承认语言叙事与社会实践的不同,强调走出语言分析与解释的领域,走向生活美学,为通俗艺术的价值呐喊,具有平民美学的姿态。在实用主义美学内部,舒斯特曼接续杜威的思想,不赞成罗蒂的"反本质主义的本质主义"哲学美学。这样,分析美学—后现代美学—实用主义美学,三者形成了复杂的交错关系。罗蒂站在后现代美学立场上,一方面反对分析美学传统和现代美学的本质主义,另一方面却认为艺术与生活的联系发生在语言领域,自我完善和自我创造可以通过语言比如诗歌来实现,而无须付诸生活实践,将语言问题的解决当作所有美学问题的解决,因而与分析美学暗中"勾搭"。舒斯特曼秉承后现代美学消解艺术与生活的界限的思想,却又强调有机联系而不是断裂的差异,强调生活实践的美学而不是艺术自律的美学或艺术与生活分立的美学。除了"新—新实用主义"之外,他也被称为"后—后现代主义"(Post-post-modernism)。也许正如舒斯特曼和他的一些研究者们所言,他走的是分析与解构之间的道路,或调和二者的道路。① 对人们的"新新"称谓,舒斯特曼觉得用"新一代新实用主义"(New generation of neo-pragmatism)更合适。② 2011年8月舒斯特曼在北京期间曾即兴地说,也许可以用"身体美学的实用主义"来称呼他的理论。当然,目前中国学界仍然以"新新"冠之,体现了语言的约定俗成。

从舒斯特曼的著述中可以看到杜威美学思想的影响。在《实用主义美学——生活之美,艺术之思》的第一部分,舒斯特曼细致梳理和分析了杜威的美学观,包括几个"统一"或"连续性":人与动物、艺术与生活、审美与实用、雅与俗等等。这些都可归结为杜威强调的"一个经验"的观念。从杜威的《艺术即经验》一书中可以看到这一观念的深入阐述。

关于人与动物的关系,以往的哲学美学都强调二者的不同,实用主义则看到二者之间的连续性。杜威认为要理解审美的源泉之所在,必须追溯到动物的生活。③ 他认为动物拥有直接性和整体性的经验,这正是审美经验所具有的特征。为此,他从"活的生物"(live creature)观念出发,提出一元论哲学美学,否弃传统的二元论哲学美学。杜威关于"一个世界"和"一个经验"的思想,与以往将物质与精神、感性与理性区分开的思想背道而驰,他指出动物具有"行动融入感觉,而感觉融入行动"的特点,而且它们与环境完

① [美]理查德·舒斯特曼著,彭锋译:《实用主义美学——生活之美,艺术之思》,商务印书馆,2002,"中译者导言:分析与解构之间",11页。
② 彭锋:《新实用主义美学的新视野——访舒斯特曼教授》,载《哲学动态》,2008(1)。
③ [美]杜威著,高建平译:《艺术即经验》,商务印书馆,2005,18页。

全融为一体,没有将环境当作对象。人作为活的生物,本来也具有这样的特点,只是后来的哲学美学思想陷入二元论,将经验割裂成两半。杜威指出这些"生物学的常识","触及经验中的审美性的根源"。①舒斯特曼称杜威的"活的生物"的思想是一种身体自然主义,是杜威美学最重要的特征。②他这样概括,为自己的身体美学奠定了一个基础。舒斯特曼认为艺术的目的在于使人身体和精神都感到满意。③

审美经验与日常经验、审美功能与实用功能之间,在康德看来需要建立一种区分,而在杜威看来二者具有连续性,这种连续性需要恢复。他指出,艺术哲学的任务就是"恢复作为艺术品的经验的精致与强烈的形式,与普遍承认的构成经验的日常事件、活动,以及苦难之间的连续性"④。为了理解艺术品的意义,就要求助于"普通的力量与经验的条件",也就是说,艺术的意义与日常经验是分不开的。换句话说,日常经验是审美经验的条件,二者是相互作用、相互关联的。杜威的"一个经验"指一次圆满的经验,这种经验是审美经验和日常经验所共有的。审美经验仅仅是"一个经验"的典型,而生活中所有令人难忘的经验也具有审美性质。杜威把目光移到世界各民族的传统文化之中,指出其中普遍存在的艺术与生活、审美与实用之间统一的情形。常见的是"音乐是社群的气质与制度的一个组成部分",具体事例很多,比如,"器乐与歌唱是仪式与庆典不可分割的组成部分,在其中集体生活的意义得到了完满体现"⑤。舒斯特曼非常赞赏杜威的观点,支持杜威"对整个生命体的关注"以及艺术审美功能和实用功能统一的思想。舒斯特曼批判康德审美无利害或非功利性的观念,认为康德将艺术从实用功能中"净化出来",是为了强调艺术的自律性、艺术的高贵特征,以及艺术独有的内在价值。其失误在于不能让艺术"满足人在应付她的环境世界中的机体需要,增进机体的生命和发展"。相反,杜威看到艺术的多种功能和多种价值,认为它们"以全方位的方式满足生命体"。舒斯特曼举例说,在收获的田野上歌唱,"不仅给收获者提供一种满足的审美经验,而且它所激起的兴致也会延伸到他们的工作中,给它以鼓舞和增进,并且慢慢地灌输在歌唱和劳作结束之后仍然延续很长时间的团结精神中"。舒斯特曼对杜威的实用主义美学思想给予高度评价,认为他的理论能够"最好地服务于我们文化的自我理解",因此"再一次享有超过分析美学的优越性"。⑥对艺术自律,舒斯特曼在《生活即审美——审美经验和生活艺术》一书中也做了深入批判。他简要回顾了西方"审美经验"在近现代的产生历程,指出20世纪自律论美学进一步突出了"为艺术而艺术"的观念。一方面,它是对冰冷的机械世界的

① [美]杜威著,高建平译:《艺术即经验》,商务印书馆,2005,13页。
② [美]理查德·舒斯特曼著,彭锋译:《实用主义美学——生活之美,艺术之思》,商务印书馆,2002,20页。
③ 同上书,21页。
④ [美]杜威著,高建平译:《艺术即经验》,商务印书馆,2005,1—2页。
⑤ 同上书,6页。
⑥ [美]理查德·舒斯特曼著,彭锋译:《实用主义美学——生活之美,艺术之思》,商务印书馆,2002,27页。

抗衡;另一方面,它在实现审美价值和宗教价值叠加的同时,也将自己进一步从生活中独立出来,因而陷入了"孤岛"境地。它无论怎样扩展自己的领地,尽可能把能够产生经验的东西纳入艺术,也仍然"只能是意味着艺术为其自身经验的缘故而存在",改变不了"孤岛"的命运。①因此,他认为要复兴艺术,就要打破艺术自律的美学,走向生活美学。

关于雅俗的关系,无论是过去的专业艺术还是现代的先锋艺术,都将自己和通俗艺术区分开,而杜威则呼吁重建二者的连续性。他指出,艺术的雅俗区分是现代社会发展的一个结果。现代博物馆、画廊和歌剧院制度对这种区分起了重要作用。"生产者与消费者间形成鸿沟的状况,普通的经验与审美经验之间也形成了一个裂痕……审美的静观性质不加论证地得到强调。"②舒斯特曼指出,分析美学遵循的是浪漫主义和现代主义将艺术与崇高和天才联系起来,从而得出"高级"艺术概念的观念,以此来界定艺术的价值和自律性,而杜威则视之为"精英主义传统"并加以驳斥。舒斯特曼认为,艺术家作为社会成员难免要为生活忙碌,因此,他们并不仅仅是审美家。"当艺术更切近地关联和增进生活经验时,他们对艺术的欣赏也会更加丰富和更加满足。"③他遵循杜威的路线,专门探讨了流行音乐的美学。

总之,杜威用经验的一元论反对传统美学的二元论。舒斯特曼认为这些二元论中最重要的是身体与心灵、物质与精神、思想与情感、形式与质料、人与自然、自我与世界、主体与客体、手段与目的。他指出杜威也作区分,也将审美经验区别于其他经验,将审美情感区别于普通情感,但是这样的区分不是僵硬的原则和鸿沟,而是多样性整体的"方面"。他认为杜威的实用主义最终标准不是真理而是经验。"对杜威来说,没有任何东西可以与审美经验那充实的当下直接性相媲美。"④审美价值连通认识和实践;审美愉快本身极有价值,并且不能还原为认识价值。因为包括哲学家在内的人们往往不是为了真理而活着,而是为了愉快而活着。舒斯特曼指出,审美经验是动态的而不是凝固的,这也许是杜威最重要的美学主题。

第二节 身体美学与音乐实践

一、关于"身体"的概念

舒斯特曼所探讨的"身体"并不是通常理解的"肉体",而是"身心合一"的身体,有

① [美]理查德·舒斯特曼著,彭锋译:《生活即审美——审美经验和生活艺术》,北京大学出版社,2007,20页。
② [美]杜威著,高建平译:《艺术即经验》,商务印书馆,2005,9页。
③ [美]理查德·舒斯特曼著,彭锋译:《实用主义美学——生活之美,艺术之思》,商务印书馆,2002,37页。
④ 同上书,35页。

灵性的身体，作为完整的人的身体。"'身体'这个术语所表达的是一种充满生命和情感、感觉灵敏的身体，而不是一个缺乏生命和感觉的、单纯的物质性肉体。"[①] 这样的身体，是物质的，也是文化的；是社会的，也是自我的。"活生生的、感觉灵敏的、动态的人类身体，它存在于物质空间中，也存在于社会空间中，还存在于它自身感知、行动和反思的努力空间中。"[②] 他使用 body 和 soma 两个词语来表达"身体"，前者在英文语境中更为接近"肉体"。因此舒斯特曼用后者和美学合成为"身体美学"即 somaethetics。

深入一步来看，这样的身体是内在主体的外部显现，因此既有内隐的主体性，又有外露的表现性。"身体主体自己的身体化自我具有探寻意识，身体正是对这种意识的精彩表达。"[③] "我既是一个身体，又拥有一个身体。"[④] 也就是说，人的主体本身是处于一个身体中的，这个主体同时又以身体作为表现形式。

但是，"身体"并不仅仅是通常所理解的有魅力外表的身体。舒斯特曼列举安格尔的名画《瓦平松的浴女》，指出画面上的身体具有肉体的诱惑性，表现在实际上并不自然的姿态等方面。"我长期批判媒体文化对身体进行的欺骗性描绘。"[⑤] 舒斯特曼列举自己论述身体意识的著作出版时，出版商用美人体作为封面，其目的是通过色情诱惑来获取经济效益。舒斯特曼指出，实用主义的身体探索，目的在于促进身心健康，提升每个人的幸福感。

在舒斯特曼看来，个人的身体意识并非自恋性地指向自我的身体，被动地顺应身体的需要，而是具有社会意识，并用社会意识来规训身体，使身体在遵守社会道德的同时获取健康、美丽和幸福。"身体意识永远超过某个个体自己的身体意识。"[⑥] 也就是说，身体意识还包括社会的道德意识、审美意识和健康意识，并包含着各种情感。这样的身体，在增进自身的自由和幸福的同时，并不妨碍或影响他人的自由和幸福。这一点舒斯特曼和罗蒂的思想具有相通之处，后者认为在实用主义观念下，每个人都得以追求自己的利益而并不相互冲突。

二、关于身体的历史批判

舒斯特曼指出，"古代哲学曾经确切无疑地被作为生命的身体化方式而实践着"[⑦]，

① [美]理查德·舒斯特曼著，程相占译：《身体意识与身体美学》，商务印书馆，2011，11 页。
② 同上书，"中译本序"，5 页。
③ 同上书，2 页。
④ 同上书，14 页。
⑤ 同上书，3 页。
⑥ 同上书，4 页。
⑦ 同上书，1 页。

但是这种身体实践的哲学有积极的也有消极的。积极的实践如东方古代的先哲所为,即舒斯特曼谈到禅的修行。消极的实践如世界上许多宗教所为,他谈到波菲利《普罗提诺传》中关于通过否定肉体来实现灵魂自由的文字。

"身体术语'器官'和'有机体'都来自希腊表示工具的词语'工具'。"一方面身体被作为工具,另一方面身体又受到排斥。例如柏拉图将身体作为媒介,对它进行严厉谴责(《裴多篇》)。谴责的理由是身体阻挡在人和真理之间。具体说来,感性/非理性的身体扰乱人们的心灵,妨碍人们获取知识。显然,柏拉图的身心二元论将心灵看作寻求真理的主体,而将身体排斥在接近真理的可能性之外。身体既然永远只是工具,就永远是心灵的奴隶。在中世纪神学那里,身体作为欲望的根源受到排斥。但是舒斯特曼没有看到,在中世纪早期神学的"拯救"话语中,身体连同灵魂一道,属于被救赎的对象。奥古斯汀甚至和柏拉图一样拥有身心二元论思想,认为人即一个灵魂利用或拥有一个身体。[1] 而从文艺复兴开始的人文主义那里,大哲学代替了大神学,理性中心逐渐替代上帝中心,古希腊文化在被借用("复兴")的同时,身体继续受到排斥。这一点舒斯特曼给予了充分关注。他指出在认识论的统治下,身体被当作低级的感性认识所需要的工具被利用;由于真理被认为仅仅存在于理性认识中,因此身体被当作从感性认识上升到理性认识进程中的需要被消除的障碍。

但是在西方历史中,也有许多思想家重视身体,将身体当作和心灵一样重要的人的一部分。舒斯特曼在《实用主义美学——生活之美,艺术之思》一书的第十章中特别谈到鲍姆嘉通、居约(J.M.Guyau)、杜威、蒙田、福柯等人。鲍姆嘉通虽然把美学当作"低级认识论",但目的却在于肯定感性的价值,包括弥补科学逻辑认识的局限、为所有思维和艺术提供良好基础。最重要的是,鲍姆嘉通认为在其他条件相同的情况下,感性体验丰富的人将拥有超越他人的优势。舒斯特曼从鲍姆嘉通的《美学》中抽取出这些优势:"感觉的敏锐""想象的能力""有穿透力的洞察""优良的记忆""市的性情""好的趣味""远见""表现的才能"等。[2] 当然,鲍姆嘉通最终还是将身体排斥在美学研究之外,因为身体被等同于肉体,而肉体毕竟和"肉欲"之类联系在一起。不难理解的是,鲍姆嘉通在提出"感性学"(中译为"美学")的时期,西方仍然处于理性中心主义阶段,理性高于感性,并被作为人性的主要体现;真理只在理性认识中,丧失理性就是丧失人性。而感性几乎和身体等同,所以应被排斥。舒斯特曼将鲍姆嘉通劈为两半,然后取其被他当作合理的那一半。

舒斯特曼引用蒙田的话,并强调蒙田的兴趣点不在生理而在身体的审美功能:"在我们的存在中,身体占很大的部分,占据很高的等级;因此它的结构和组成值得很好地

[1] [法]吉尔松著,沈清松译:《中世纪哲学精神》,上海人民出版社,2008,145—149页。
[2] [美]理查德·舒斯特曼著,彭锋译:《实用主义美学——生活之美,艺术之思》,商务印书馆,2002,351页。

考虑"。有类似思想的居约则将精制地体验身体的呼吸、血液流动而充满活力时,感受到"一种真正令人陶醉的快乐",看作身体具有不可否定的审美价值之所在。①

在《身体意识与身体美学》一书中,舒斯特曼专门谈论了福柯的身体意识,指出福柯从性的角度强调了身体整体敏锐感受的价值:通过否定"性器官中心论"来达成身体美学观念。也就是说,福柯倡导从性器官为核心的身体活动中解放出来,实现全身心的审美愉悦。当然,舒斯特曼也批判了性虐待等畸变的身体意识和身体实践。作为和福柯的对照,他指出诸如呼吸、静坐、步行的冥想等入静练习才能促进根本的自我转化,在获得安详体验的同时,产生深层愉悦。遗憾的是,福柯忽略了这些更优雅、更精微的愉悦方式。针对福柯的身体意识,舒斯特曼提出了"无性的愉悦"的身体美学。② 至于梅洛－庞蒂的相关理论,舒斯特曼称之为"沉默跛脚的身体哲学",因为他的思想具有两面性。一方面强调身体是所有语言和意义的基础,身体具有重要的表达功能,另一方面又认为身体表达有沉默性和间接性,因而在把握自身和把握世界上是不清晰、不可靠的,把身体置于语言之下。相比之下,尼采则把身心地位颠倒过来,认为心灵是身体的工具。遗憾的是,这种激进思想反而强化了身心二元论,因此和传统哲学美学具有相同的逻辑基础。更重要的是,尼采在逆转传统哲学的同时,他的理论过于夸大身体的价值。在谈论《第二性》作者西蒙娜·波伏瓦时,舒斯特曼赞扬了作者看到身体差异的敏锐性,同时指出其局限性。波伏瓦指出,妇女和老人由于身体的弱势而被社会控制在依附于男人的从属地位,但是就身体本身而言,她的思想比较模糊甚至自相矛盾:一方面,她看到身体不是物品而是一个人的生存之所,是掌握世界的工具;另一方面,又陷入身心二元论,认为身体是受心灵支配的消极的肉体。接着,他对维特根斯坦的身体审美意识展开评论,坦言自己对维特根斯坦的"对于身体的审美感受"这一短语深感兴趣。这个兴趣恰恰由于维特根斯坦的哲学历来否定身体感受的意义。舒斯特曼认为:"尽管他对感觉主义进行了毁灭性批评,维特根斯坦依然认识到了身体审美感受在心灵哲学、美学、伦理学以及政治学等诸多领域的功能。"③ 当然,维特根斯坦的文论所涉及的身体美学是零散而模糊的,需要开掘。例如他认为词汇的意义是实践运用所赋予的。显然,实践是"身体力行"的,包括了身体。维特根斯坦在《文化与价值》一书中谈到自己的音乐体验:当想象一首乐曲时,往往会伴随牙齿的摩擦运动。虽然这种音乐审美体验比较特殊(多数人听音乐或想象音乐是身体的其他部位伴随运动,如摇晃身体、拍手等),但在舒斯特曼看来,这给了我们重要的提示:"审美想象或审美关注是由某些确定的身体运动所推动和提升的,这些身体运动以某种方式感受,似乎它们就相当于该作品";"审美感知必然总是通过各种身体感

① [美]理查德·舒斯特曼著,彭锋译:《实用主义美学——生活之美,艺术之思》,商务印书馆,2002,348页。
② [美]理查德·舒斯特曼著,程相占译:《身体意识与身体美学》,商务印书馆,2011,56—57页。
③ 同上书,162页。

官而获得的",关注身体审美感受能够"使我们的艺术鉴赏更为敏锐"。①"音乐那无法形容的意境深度、那宏大而神秘的力量,都源自身体那无声的功能:身体正是创造性的基础和增强音乐感染力的背景;而这,正是一个短暂的声音就可以感染人类深度体验的方式。"②

在舒斯特曼看来,早期实用主义者言论所涉及的身体美学是最有参考价值的。他专门论述了威廉·詹姆斯和杜威的相关思想,尤其推崇后者。他从詹姆斯《彻底的经验主义》和《心理学原理》等书摘取了典型的身体美学言论,如"身体是风暴的中心,是坐标的起点,是我们经由体验训练而来的持续不断的压力之源。我们所经历的一切都与身体息息相关,感觉由身体而来";"人们所体验到的世界无时无刻不以我们的身体为中心,即以视觉为中心,以行为为中心,以兴趣为中心";"我自己的身体以及服从身体需要的一切,是由本能决定的、满足一己之利的原始目标。其他目标也可能会令人产生兴趣,但这些兴趣只不过是与身体相伴的衍生物"。③他指出,人们对这位身体哲学家的关注不够。詹姆斯从艺术转为医学,自身的疾病促使他关注身体。在大学里,他又从生理学转到哲学,使身体成了哲学关注的一个重点。他探寻身心和谐的方法,并身体力行进行自我实践。舒斯特曼将詹姆斯的成果概括为三点:"身体在精神和道德生活里的中心性地位的理论对分析性身体美学的贡献";"身体的改良主义方法论的实用主义观点……将哲学阐述为一种工具和生活艺术,旨在改善我们的体验";"为了恢复健康而采取的身—心协调的实际努力"。④当然,他指出詹姆斯的身体美学理论和方法论都存在着局限性。前者如在区分单纯的身体变化和对那些变化的感受上没有保持足够的清晰,在区别情感的生理构成和情感的意向内容(或对象)上不够有效。⑤后者如建议通过其他外在的方式或行为来控制情感,改变各种身体感受,而不是通过增强对身体信号的敏感度,识别各种紊乱的情绪并有效处理它们。⑥尤其是詹姆斯最大创见的内省法,本来可以转换为有利于改善生活行为的实践方法,但是他却没有这样做,甚至过于简单地要求各种行为都遵循"节俭规则",即只注意目标,排除各种"多余的意识"包括身体意识。舒斯特曼指出,詹姆斯的规则对有些行为(如学习初期的歌手或走钢丝表演者的行为)是正确有效的,但并非对所有行为都正确有效;事实上我们在实践中经常是既要注意目标,又要注意执行的身体。例如一个失败的球手要使自己赢球,就得改进自己的身体动作。⑦克服所有身体的坏毛病(或坏习惯)几乎都需要关注身体的改进。在《身体意识与身体美学》

① [美]理查德·舒斯特曼著,程相占译:《身体意识与身体美学》,商务印书馆,2011,178—179 页。
② 同上书,180 页。
③ 同上书,193 页。
④ 同上书,199 页。
⑤ 同上书,212 页。
⑥ 同上书,214 页。
⑦ 同上书,234—236 页。

一书的最后,舒斯特曼又回到了杜威,并从杜威那里生发出自己的身体美学见解。他认为杜威的身体美学是比前述所有人的相关思想更有参考价值的。他再次赞扬了杜威身心一元的身体美学观,推崇他将生物学因素当作审美根基的思想。他指出杜威身体美学思想的形成和完善得益于詹姆斯的生物学观点,还得益于亚历山大身体训练法。杜威甚至认为文明程度越高,身心合一的程度也越高。反过来说,文明程度越高,单纯的身体行为和单纯的精神行为就越少。整合的关键是生活实践。F.M. 亚历山大认为身体的自发行动依赖于感受、思维、行动和欲望的各种习惯,而这些习惯使然的身体行为自发地执行着人们的意志。因此他创立了目标与手段同时关注、加强身体意识和有意识控制的训练方法,这些思想和方法都被杜威所吸取。舒斯特曼概括道:意志并非纯粹精神的东西,而是包括了身体资源、环境背景和行为习惯的;亚历山大身体审美训练可以获得良好的习惯、重塑自我和社会。舒斯特曼再三指出,杜威推崇亚历山大法的原因还在于该身体美学思想是来自生活实践又返回生活实践的。他同时指出亚历山大法的一些缺陷,例如过于强调意识对身体的控制、过于强调头部和颈部的姿势而忽略了身体的其他部分。而杜威则没有注意这些缺陷。为此舒斯特曼提出了多元论的身体哲学和训练方法。① 同样重要的是,舒斯特曼指出亚历山大和杜威都暗示在目的和手段之间存在着对立,例如亚历山否定把舞蹈和音乐作为自由情感的表达,认为只有为理性目的服务时,情感表现才有更大的意义;杜威则早先也持相似的观点。值得庆幸的是后来他转变了,认为手段本身(包括情感表现)也能成为审美的目的,而无须有理性或道德目标的支撑。②

三、"身体美学"的思想

舒斯特曼将身体美学的关注点概括为两方面,一方面是对身体的关注,一方面是对身体的提升。鉴于以往对身体的排斥或遗忘,如今需要为身体正名,善待我们的身体。进一步地,身体美学要探索对待身体的方式,不断促进身体的完善。他说:"充满灵性的身体是我们感性欣赏(感觉)的创造性自我提升的场所,身体美学关注这种意义上的身体,批判性地研究我们体验身体的方式,探讨如何改良和培养我们的身体。"③

"身体美学中的'审美'具有双重功能:一是强调身体的知觉功能(其具体化的意象性不同于身体/心灵二元论),二是强调其审美的各种运用,既用来使个体自我风格化,又用来欣赏其他自我和事物的审美特性。"④

① [美]理查德·舒斯特曼著,程相占译:《身体意识与身体美学》,商务印书馆,2011,288 页。
② 同上书,293 页。
③ 同上书,11 页。
④ 同上书,11—12 页。

身体美学对今天的意义在于恢复我们被各种现代产物遮蔽的身体意识。舒斯特曼认为,我们的感觉被各种充满诱惑的信息充斥、改造,原有的能力受到遮蔽。"我们被持续不断的信息革命改造着,被日益增长的符号、意象和假象洪流淹没着,我们已经无暇顾及我们自然、社会和实质性经验世界的周围环境。"① 对此,身体美学力图唤起现代人的身体意识,并通过具体的训练,提升身体的各方面机能,表现出自我的优越,从而获得更充分的幸福。

"身体是我们身份认同的重要而根本的维度。"② 因为身体并非仅仅是肉体,它同时是文化的、历史的、社会的。从这一点看,身体美学对人们认识自我具有特殊的意义。

舒斯特曼将身体美学划分为三个基本分支,即分析的身体美学、实用的身体美学和实践的身体美学。

其一,分析的身体美学。它的主要特征是描述性。"分析的身体美学是身体美学的一门描述性与理论性的分支,它主要解释身体感知与身体训练的本质及其身体在我们认识世界与建构世界的作用。"③ 以往哲学中涉及身心关系问题、在意识和行为中发挥功能的身体因素等,都是分析的身体美学所要探讨的。此外,谱系学、社会学与文化分析也是分析的身体美学所包括的领域。概言之,分析的身体美学是理论形态的身体美学。

其二,实用的身体美学。它的主要特征是规范性、说明性。"它提出了一些改善身体的特殊方法并对其进行比较批评。"④ 舒斯特曼将这些身体的训练方法区分为"整体身体训练"和"身体局部修饰"。前者如瑜伽、太极拳和费尔登克拉斯方法(该方法有两个核心,即"功能综合"和"通过运动而自觉")等。这些方法注重的是整个人的身心和谐、同步改善,也称为"体验性身体美学"。后者如美发、美甲、皮肤护理、隆胸、整容等。这些方法不仅为了美化自己,同时也为了取悦他人,因此是社会性的行为,具有自我指向和他人指向的双重指向。化妆等也称为"表象性的身体美学"。此外还有"表演性身体美学",如体操、武术等,它们不仅展示了身体,而且也训练了技巧,增强了力量,提升了内在感受。粗略地说,实用的身体美学是方法论的身体美学。

其三,实践的身体美学。它的特征是亲力亲为。"这一实践维度所关心的不是'说',而是'做'。"⑤ 舒斯特曼指出学院派身体哲学家往往忽视实践,只说不做。而实用主义的身体美学则既有理论的说,又有实践的做。因此,"身体美学是一个关注自我意识与自我关怀的综合性哲学学科"⑥。显然,所有的理论都需要落实在行动上。重要的是,只

① [美]理查德·舒斯特曼著,程相占译:《身体意识与身体美学》,商务印书馆,2011,12 页。
② 同上书,13 页。
③ 同上书,39 页。
④ 同上书,40 页。
⑤ 同上书,47 页。
⑥ 同上书,48 页。

有实践,才能达成身体的完善。舒斯特曼在其《哲学实践》的第六章"身体经验"中指出,"增进的经验,而不是原初的真理,是哲学的最终目的和准则";实用主义的价值就在于提出直接的、非推论的经验观念;"由于非推论直接性的最显著地方是身体的感觉,因此身体经验将成为焦点"。① 那就是说,做的哲学其实践主体是身体;正是身体的直接的非推论的体验,实践着实用主义关于增进幸福感的宗旨,并实现着实用主义的哲学目的。舒斯特曼本人也深入身体美学的实践,他取得身体训练师资格并开办训练班,将理论与实践联系起来,体现了"做的哲学"或"实践的身体美学"特点。这也正是实用主义"增进幸福感"的根本目标使然。

四、身体美学视野中的音乐实践

关于身体美学和音乐的关联,舒斯特曼谈及流行音乐活动的身体参与现象。在流行音乐演出现场,人们不仅仅用耳朵听,用眼睛看,还用身体的扭动来体验、体现音乐的律动。他列举希普霍普(Hip-Hop)的例子,指出它"是通过运动来欣赏的而不是仅仅倾听的"②。所有到过摇滚乐表演现场的人都有相同的体验:巨大声光电中的动感音乐促使人们身体随之扭动。舒斯特曼指出拉普(Rap)、摇滚、迪斯科等流行音乐具有"突出的令人心惊肉跳的节拍""密集节奏"的特点,认为它可追溯到非洲,指的是爵士乐的黑人起源。③ 正是这种体能输出,使人们体验到音乐的魅力。显然,这和音乐厅中正襟危坐、屏息静气的聆听方式完全不同。音乐厅中听众的身体是被"音乐厅制度"规范、限制的。而对表演者而言,身体介入音乐表现是必须的,而且具有审美性质。对此,舒斯特曼也注意到了。他在"开发"维特根斯坦隐晦的身体美学思想时,指出音乐表演中,身体是"乐器的乐器";甚至,音乐欣赏也有身体的参与,是"不可替代的媒介"。

创造音乐的乐器并非只有吉他、小提琴、钢琴或鼓,我们的身体是创造音乐的首要乐器;而且,音乐媒介也不限于唱片、收音机、磁带或者CD,身体是音乐欣赏的基础、不可替代的媒介。如果我们的身体对音乐来说是根本的、必要的乐器,如果我们的身体——在它的感官、感情和运动中——能够得以更精微的调整,去审美地感知、回应和表演,那么,通过更加细致地关注身体审美感受来掌握和锻炼这种"乐器的乐器",难道不是一种合情合理的想法吗?④

① [美]理查德·舒斯特曼著,彭锋等译:《哲学实践——实用主义和哲学生活》,北京大学出版社,2002,180页。
② [美]理查德·舒斯特曼著,彭锋译:《实用主义美学——生活之美,艺术之思》,商务印书馆,2002,271页。
③ 同上书,270页。
④ [美]理查德·舒斯特曼著,程相占译:《身体意识与身体美学》,商务印书馆,2011,181页。

他进一步指出,由于音乐和社会政治、文化密切相关,因此,身体审美训练还能促进社会的和谐,利己利他。也就是说,身体审美训练的价值还能从美的艺术领域扩展到生活艺术、伦理学和政治、教育等广阔的领域。

确实,艺术音乐的表演,例如乐器的演奏,要求非常敏锐的身体来完成音乐的二度创作。更确切地说,演奏乐器,需要良好的乐感、训练有素的身体完美结合,才能为人们提供活的音乐审美对象。对演奏者来说,当能熟练驾驭乐器、乐器就像延伸的身体(处于"得心应手"状态)时,音乐就能从指尖或唇边流淌出来,身心也获得极大的审美愉悦。仅仅是触觉,也能产生极大的快乐——音乐似乎被直接触摸着,就像把玩稀世珍品一样。还有舞蹈,完全依靠身心合一来实现艺术目标,在娱人的同时,舞蹈者也自娱。并且这些审美愉悦都具有艺术和其他领域的价值。也许,借助舒斯特曼的身体美学,我们可以进一步精细地阐发表演美学中的身体意义。舒斯特曼没有充分具体开发这个领域,也许跟他的"平民美学"思想有关:他着意为包括流行音乐在内的大众艺术呐喊,强调生活美学实践,而不是为本来就"高于生活"的精英艺术再垫上一块砖头。当然,即便是对拉普、摇滚等流行音乐中的身体,他也没有花费太多笔墨。在其身体美学中,舒斯特曼提及的"优雅的"身体训练不是福柯等人的扭曲、自虐的身体实践,而是像瑜伽、坐禅、费尔登克拉斯身体教育和治疗方法以及亚历山大身体训练技法这样的身体实践,但除了其著作的一些部分(例如《身体意识与身体美学》最后一章的一部分)之外,没有具体充分细述。也许由于舒斯特曼是在哲学层面探讨问题(他一再强调这一点),因此对具体层面的分析和描述采取"点到为止"的策略。

第三节 关于流行音乐的美学思想

在西方音乐史上,从宗教和宫廷走出来的艺术音乐被当作高雅的艺术,而民间音乐和20世纪以来的流行音乐被当作低俗的艺术。美学也一直以高雅艺术为对象,实际上是精英艺术哲学。显然,在艺术音乐和大众音乐的区分中,前者被当作真正的艺术,而后者则备受非难。这种精英美学意识受到后现代主义的猛烈攻击。后现代主义者指出,在"艺术高于生活"的观念笼罩下,所有的美和价值都被安置在高雅艺术领地,无美可言的生活因此而魅力尽失,并枯竭下去。后现代主义者力图去除艺术与生活的界线和等级,将生活安置到艺术领地。而新新实用主义者一方面也否定精英主义美学,另一方面则与后现代主义分叉,将重心放到生活一边,用生活去统摄艺术。在这样的语境中,流行音乐进入了实用主义者的视野核心。舒斯特曼的音乐美学思想旨在为流行音乐正名。在他看来,杜威"艺术即经验"的思想为流行音乐赢得艺术的合法性。"重新思考艺术即经验,可以有助于像摇滚音乐之类的形式——它为来自如此多的民族、文化和阶级的如此多的人们,提供如此经常的和强烈的令人满足的审美经验——获得艺术的合法性。"他为自

已设定的目标是具体为大众文艺进行"小型叙事"。也就是说,他的目标并非继续杜威对艺术总体定义的追寻,而是"在化整为零的实用主义工作中,在为向大众文化形式和塑造个人生活风格的伦理艺术扩大艺术的边界中,去做一些具体的事情"。①

舒斯特曼毫不含糊地指出,对大众音乐的排斥,是建立在雅俗二分基础上的,这是一种"哲学上的抽象和简化";而这种二分完全是知识分子所为,"既不清晰也不无争议"。一方面,知识分子和普通人一样享受了来自包括流行音乐在内的大众艺术提供的审美资源,得到了"太多的审美满足",另一方面,知识分子又几乎一边倒地与大众及通俗艺术对立并抨击后者为"降低品味的、灭绝人性的以及在美学上非法的"。他认为这种思想的根源可以追溯到柏拉图,跟排斥感性和身体密切相关。"它实际上代表了一种禁欲式的克制形式,是自从柏拉图以来知识分子用来降低审美那难以驾驭的力量和感性魅力的众多形式中的一种。"② 与此相对的是普通爱乐者,例如那些流行音乐的发烧友,他们往往满足于沉浸在流行音乐的审美体验中,而不为流行音乐和自己的审美趣味辩护。少数为流行音乐辩护的知识分子,例如赫伯特·甘斯(Herbert Gans),虽然认可流行音乐存在的合法性,但是依然认为雅俗之间有高低之别。其认可建筑在某种"人道主义"的立场上,认为下层阶级缺乏高级的审美教育和条件,缺乏足够的对艺术音乐的审美能力,他们人数众多,社会必须满足他们的审美需要,因此迎合大众能力和口味的流行音乐的生产还是"必须允许"的。同时,社会应该鼓励和表扬那些往高级艺术靠拢的人们,而批评那些老停留在流行音乐低级水平的大众。舒斯特曼指出这种"社会学上的辩解"破坏了真正的辩护,并表明自己的立场与之完全不同。他认为雅俗之间并没有严格的和本质的区别,它们之间的差异是历史的、多样的(有些过去的俗乐,后来则可能成为雅乐);雅俗音乐都有成功和失败之作,因此都需要美学上的辨别。

舒斯特曼概括了指责流行音乐的四种说法,并分别进行分析,以此作为为流行音乐辩护的基础。

其一,包括流行音乐在内的通俗艺术是为了经济利润而大规模生产的商品,并且它以自上而下的方式强加给受众。舒斯特曼指出,这个指控并非仅仅是表面上对艺术商品化和技术化的责备,因为艺术音乐在当今社会也如此。其实质是从美学上体现的:"这是对通俗艺术反对创造性、原创性和艺术自律性的美学控告";"工业化导致技术标准化和产品单一,既限制创造性艺术家的自由表达又狭隘地限制了受众的选择,这在根本上也是美学指控"。对于"自上而下"影响受众,并非仅仅流行音乐如此,历史上几乎所有"高级文化"都这样强加自己的影响,无论是宫廷、教堂、学校还是艺术界都这么做。问题的实质在于,流行音乐被看作没有美学价值的商品,因此应剥夺它占领文化艺术消费

① [美]理查德·舒斯特曼著,彭锋译:《实用主义美学——生活之美,艺术之思》,商务印书馆,2002,88 页。
② 同上书,226 页。

市场的合法性。"真正的控告是:这种强加的影响是不值得去做的,因为强加的产品是毫无价值的——再一次,这是一种美学上的要求。"①

其二,流行音乐及其他通俗艺术借用高级文化内容却又贬低它,用经济利益诱拐创作者从而削弱高级文化的质量。就音乐而言,如果"内容"包括"音乐性内容"②,即音乐形式本身所包含的内容,那么在借取内容的同时自然也借取了形式。流行音乐借取了艺术音乐大小调体系的和声语言,甚至在旋法、复调、配器和曲式上也有所借用。而在"第三潮流"的音乐中,还借用艺术音乐的主题(同时也自然携带了其中的题材内容)。而这些音乐语言和内容,到了流行音乐那里,通通都变了样,在精英们看来,变成低俗的东西。由此从西方宗教和宫廷走出来的调性音乐被污染了,崇高的审美价值被消除了,代之以庸俗的金钱价值。正是这样的金钱价值,对艺术家产生诱惑,使其中的意志薄弱者被拖下水,将他们的时间切割成两片或多片,其中的一片用于流行音乐创作(甚至有人干脆将所有时间都用于流行音乐创作),由此实现了诱拐。可是,舒斯特曼指出这些都是表面的指控,其真实的指控仍然是流行音乐没有价值,因此它根本无法撼动艺术音乐的至高地位,无法构成真正的威胁,无法挑战艺术音乐的权力。这是一种精英主义的傲慢。而那些被借用的东西被浪费了——不仅贬低了它们在艺术音乐中的价值,而且没有产生补偿价值,因此必须受到指责。舒斯特曼概括道:"显然,使高级艺术的借用合法化的东西,是它的作品具有审美价值,而通俗艺术则被假定不具备审美价值。同样地,通俗艺术消耗高级艺术生产的创造性才能的指控,其控诉力量也源于这个转移的创造才能没有被很好地使用的前提,因为与高级文化相比,通俗艺术在审美上是没有价值的,而且不具备其他的补偿价值。"③

其三,流行音乐对受众产生负面影响:制造虚假满足;用逃避现实的内容抑制受众应付现实的能力;削弱受众分享高级文化的能力。"虚假满足"的指控针对的是流行音乐不能产生真正的审美愉悦。在知识分子的美学词典里,"审美"是一种升华了的愉悦。艺术音乐的审美愉悦就有这样的升华。舒斯特曼指出,对比之下,流行音乐制造的满足更直接、更具有原初性,因此更真实。而高级艺术的升华——"更精致的愉快",反而更符合"虚假满足"的指向。"逃避现实"的指控是一种美学上的假设,即假定流行音乐"在美学上无力通过有意义的形式和现实主义的内容来感动我们"。"削弱能力"的指控,也假定了流行音乐"缺乏能够刺激或奖赏智力和审美注意的精妙性"。舒斯特曼指出,所有这些批评,"它们全部都明显依赖那个假定性的通俗艺术的审美贫乏"④。

其四,流行音乐对社会的负面影响:降低文化或文明的品质;鼓励极权主义。自从有雅俗之分以来,俗文化都被看作低位文化。流行音乐的盛行,被看作低位文化占领社

① [美]理查德·舒斯特曼著,彭锋译:《实用主义美学——生活之美,艺术之思》,商务印书馆,2002,231页。
② 张前、王次炤:《音乐美学基础》,人民音乐出版社,1992,80页。
③ [美]理查德·舒斯特曼著,彭锋译:《实用主义美学——生活之美,艺术之思》,商务印书馆,2002,271页。
④ 同上书,270页。

会的一种现象。舒斯特曼指出,这种看法仍然建立一种假定之上,即"假定通俗文化的产品永恒地和固有地具有负面的审美价值"。他指出这是一种"传统知性主义的偏见",实际上大众文化的出现,社会的文化品质"通过文化和审美多样性而得到提升和丰富"。关于极权主义的指控,"再一次假定通俗艺术既不能激发也不能奖赏任何超过白痴的、不加批评的被动性之上的审美关注"。这种指控假定受众都被笼罩在流行音乐传播的技术控制之中,其审美具有盲从性,都是"没有脑子的、被动的反应"。其根源依然是通俗艺术不能引起任何"超过白痴"水平的审美关注。

 对以上各种指责,舒斯特曼进行了多方面的辩护。他深入分析那些指控的理由,逐一进行驳斥,以此为包括流行音乐在内的通俗艺术提供合理性、合法性的支撑。

 舒斯特曼指出,对流行音乐的美学指责的最深根源在于将审美满足区分为"真正的"和"虚假的",即只有艺术音乐才提供真正的审美满足,而流行音乐则提供消遣解闷,是虚假的审美满足。舒斯特曼认为这种指责是"一种专横的知识分子的假定策略",体现了文化精英的美学霸权。他的反诘是,面对"摇滚音乐使听众充满愉快地起舞和跳动"的事实,难道可以熟视无睹吗?"摇滚音乐的经验——它可以具有如此强烈的吸引力和强大的力量,以至于可以把它当作精神上的着迷——无疑使这种指控成了谎言。"[①]进一步地,对短暂性也是虚假性的指控,舒斯特曼指出这样的矛头也可以对准艺术音乐和所有精英艺术,因为它们也同样不能提供永恒的审美满足。何况流行音乐的经典能否长期存活,现在下结论为时尚早,毕竟它们的历史还没有充分展现。反之,一些现在被当作经典的高级艺术作品,最初也曾是通俗艺术。因此,"对整个持久满足的主张,是需要质疑的。它似乎是过于神学的和来世的"[②]。在舒斯特曼看来,短暂的事物未必不美好,流行音乐并非像阿多诺所说的那样,是大众得不到真正的审美享受,出于怨恨而选择的替代品,他们从中获得短暂性愉悦。相反,"短暂的相遇,有时候可以比持久的关系更甜更好"[③]。对流行音乐审美价值短暂性的批评,实质是一种禁欲主义的全盘否定所有世间愉快的掩饰。

 接着,舒斯特曼分析所谓"挑战性""能动性"才能产生真正审美满足的观点。他指出,需要费力的审美才是真正的审美,真正的审美具有延迟性特点,这样的观念都是精英主义的,并通过教育灌输给人们。这种审美"能动性"带来满足的看法,指责流行音乐过于简单,对它们的审美仅仅是被动的、涣散的、不费气力的,因此没有挑战性,不能产生真正的审美满足。这种指责完全是在知性层面上的,是强调智力的知识分子否定身体的又一种曲折的表现。事实上像摇滚乐这样的通俗艺术,激起参与者强烈的反应,促使在场的人们投身于音乐表演之中,身心都具有积极参与的直接性和主动性。这种身体的积极主动性,也具

[①] [美]理查德·舒斯特曼著,彭锋译:《实用主义美学——生活之美,艺术之思》,商务印书馆,2002,236页。
[②] 同上书,238页。
[③] 同上书,241页。

有通过克服阻抗获得满足的形式。"摇滚歌曲,是典型地通过伴随音乐的运动、舞蹈和歌唱来欣赏的,通常需要汗流浃背并最终使我们自己筋疲力尽的那种充满生命活力的努力。"① 这种身体参与的主动性审美,与有距离的沉思静观的被动性审美,正好相反。何况,摇滚乐还常常介入生活,批判现实,体现出一种积极向上的姿态。"摇滚音乐曾经常常是针对深刻的和时局性的问题的尖锐和动员有力的抗议声音;在最近这些年来,通过诸如'援助生活''援助农场'和'今天的人权'之类的摇滚音乐会方案,它已经被证明是为了有价值的政治和人道主义目标的合作性社会行为的一种有效来源。"② 当然,它的批判性常常是隐蔽的,那是因为它需要回避主流政治和艺术制度的可能的压制。就像黑人在白人的世界求生存那样,摇滚乐的批判"以一种不得罪人的愚笨的方式去掩饰其抗议的信息"③。这一切证明,摇滚乐并非肤浅的、空虚的;人们可以从中发现"精妙的复杂性"。对此,舒斯特曼用了一章的篇幅(《实用主义美学——生活之美,艺术之思》第八章)专门分析了与摇滚一脉相承的"拉普"个案,作为自己观点的证据。之所以选择拉普,是因为"拉普恰好通过蔑视主流趣味而实现它的流行"④,可以推翻精英们的常见论点。摇滚乐的传统中,包括了传递"隐蔽信息",也就是歌词的非规范性措辞,那是对付文化压制所采取的特殊方式。可是文化精英们却不能把握这种复杂性,而指责其为"空洞""粗鄙"。

此外,舒斯特曼再三指出,针对流行音乐的"非原创性的和单调的""批量生产""娱乐大众与自我表现的相互矛盾"等指控,对艺术音乐也不同程度地适用。他深刻地指出一种未被精英们发现的"创造性误读"的现象:由于社会大众具有不同教育背景和意识形态,往往采用不同的策略去解读艺术作品,因此即便对那些表达与受众完全相反的个人观点的作品,受众也往往能够通过误读来"消毒"并享用它们。"这种受众有系统地误读作品,创造性地'解码'或重构它的意义,使它对他们更有趣味和更为适用。"这种创造性误读体现了流行音乐领域更加民主的特点,因为它反映了对"均匀化"、俗套的美学霸权的背离。"就像在拉普之前的摇滚所显示的那样,流行并不要求与全面的'平均趣味'相一致;它也不排除仅仅被亚文化或反文化传统中的新成员适当理解的意义的创造。"⑤

在具体分析拉普音乐时,舒斯特曼谈到其歌词的敏锐、机智、诙谐和"攻击性","而且语言的微妙形式和意义的多重层次有时也能够与那些高级艺术所谓的精雕细琢媲美"⑥。节奏节拍"令人心惊肉跳",是其显著特征之一。这样的节奏节拍造成了拉普包括"Hip-Hop"(希普霍普)在内的音乐,具有身体美学所概括的特点,即前文提及的"通过运动来欣赏",而不仅仅是倾听。摇滚、拉普、希普霍普都令所有在场的参与者的身体扭动起来,

① [美]理查德·舒斯特曼著,彭锋译:《实用主义美学——生活之美,艺术之思》,商务印书馆,2002,244 页。
② [美]理查德·舒斯特曼著,彭锋等译:《生活即审美——审美经验和生活艺术》,北京大学出版社,2007,61 页。
③ 同上书,64 页。
④ [美]理查德·舒斯特曼著,彭锋译:《实用主义美学——生活之美,艺术之思》,商务印书馆,2002,3 页。
⑤ 同上书,253、255 页。
⑥ 同上书,269 页。

在体能输出中获得充分的审美感受。加上即兴性、不确定性这样的后现代主义艺术性质，叛离了传统有机统一的音乐作品观念和美学思想。希普霍普不需要作曲技术和演奏技术，DJ们只需要操作音响设备（如两个唱盘），将过去的音乐打碎，再即兴拼接。这种即兴随机剪接，将确定的整体性让位于不确定的可能性（不断翻新），结果让位于过程、普遍性和永恒性让位于无常性和暂时性。在此可见舒斯特曼对后现代主义艺术的赞赏，同时，也不像阿多诺那样否定现代技术，而是看到技术使DJ成为艺术家的积极一面。当然，他推崇的不是商业拉普（BDP），而是"地下的"有批判意识的拉普，尽管他们陷于既谴责背叛艺术和政治的商业主义，又欣喜于自己的商业成功的自相矛盾之中。

 舒斯特曼具体分析了一个拉普文本《侃侃爵士》的歌词，指出它具有的复杂性、哲理性、创造性和艺术性。[①] 其论述涉及艺术与政治的关联，如"黑鬼"（nigger）在白人语境的侮辱性和在黑人语境的亲昵性，以及其他对白人语言的颠倒使用；运用双关语来表达哲理，将审美与功利、美与肤色、真理与权力等连接起来；涉及人称代词的政治学（歌词通篇设立了"你"和"我们"的对立），体现对压迫、暴力文化、审查制度的反抗，倡导多元宽容的自由原则；"说唱"方式体现了艺术形式的创新，具有精致而复杂的互文性。

 在舒斯特曼看来，精英艺术、美学是现代性的产物。他分析了从黑格尔到晚近的"艺术终结"论，指出实际上终结的应该是"高于生活"的精英艺术。而在生活实践中，真正的艺术有望繁荣。原因在于精英艺术坚持无利害、非功利的自律性，从日常生活中独立出去。"如果后现代性推翻美学赖以建立起来的自律性、无利害性和形式主义的现代意识形态，那么它就意味着整个审美维度的终结，而不只是艺术的终结。"[②] 舒斯特曼指出，这种终结只是狭隘的美学观念下的艺术和审美的终结，而在新的广阔的美学观念下，艺术和审美将获得复兴。他明确宣称，新的广阔的美学即实用主义美学。[③] 舒斯特曼在实用主义美学观念下探讨艺术和审美的复兴，主要以流行音乐作为切入点。他承认流行音乐存在着弊端，但既不赞成反对派也不支持乐观派，而采取中间的"改良主义"："我的中间立场是一种改良主义，既承认通俗艺术严重的缺点和弊端，也认可它的优点和潜能。"[④] 他认为通过改善，流行音乐能够为社会提供审美资源，满足众多社会群众的审美需要，也能服务于其他有价值的社会目的。例如摇滚音乐具有"介入和表达今天年轻人的渴望和经验的至高无上的力量"，这种力量甚至比电视更强大更深入。就像在《实用主义美学——生活之美，艺术之思》中对通俗艺术的辩护一样，在《生活即审美——审美经验和生活艺术》一书中，作者依然就审美价值、真实性、创造性、商品化等问题反驳精英主义的批判，为包括流行音乐在内的通俗艺术提供合法化哲学美学基础。在谈到受众时，舒斯特曼区分了"大群受众"

① [美]理查德·舒斯特曼著，彭锋译：《实用主义美学——生活之美，艺术之思》，商务印书馆，2002，286—290页。
② [美]理查德·舒斯特曼著，彭锋等译：《生活即审美——审美经验和生活艺术》，北京大学出版社，2007，"导言"，5—6页。
③ 同上书，"导言"，6页。
④ 同上书，49页。

和"大众受众",前者是有差别但愿意接受某种流行音乐的群体,后者则是平均化的大众。他指出通俗艺术的受众是"大群受众",而不是后者那种没有特殊趣味、没有特殊选择的大众。① 他逐一批驳了各种否定通俗艺术的哲学思想之后指出,艺术和审美的复活,关键在于去除艺术与生活的截然区分,而且站在生活的立场上来看待艺术现象,而不是像后现代主义者那样,站在艺术的立场上看待生活。"如果超越这些哲学的偏见,我们能将艺术看作生活一部分,就像生活形成艺术的实质、甚至将其自身艺术地构成为'生活艺术'一样。艺术作品既作为对象,又作为经验,它们栖息于我们生活的世界和功用之中。"② 这就是舒斯特曼新新实用主义美学的核心思想:在生活中复活艺术和审美;生活本身可以成为艺术,即"生活艺术"。处于生活之中的流行音乐,比起高高在上的艺术音乐更具有生命力。因为它破除了艺术与生活的隔离,超越了审美与实用的界限,恢复了生命的完整,对增进人们的幸福感做出了贡献。

实用主义美学给我们很多启示。当我们在接受这些启示的同时,也需要慎重考虑它们所涉及的问题。例如,如何看待高雅艺术和大众艺术,如何对待艺术音乐和流行音乐;在破除精英主义美学一统天下局面的同时,如何整合雅俗的审美资源,让人们共享;如何进一步细致研究各类人群的各类音乐创作、表演和欣赏中的身体,探究参与者的身心状况,寻求增进他们的审美愉悦的方法,进而增进人际、国际乃至星际的和谐。还有,摇滚乐现场参与者的互动、体能输出、主体"零散化"③ 状态,与舒斯特曼身体美学提倡的雅致、静观的身体训练之间有何可比或差异,前者能否纳入后者,这对通俗艺术合法性辩护有何意义。对中国人和其他国家的人们来说还需要思考,如何在和美国不一样的社会环境中考量以上问题(舒斯特曼在讨论问题时坦诚指出自己的美国语境,体现了后现代反本质主义文化姿态)。难度更大的思考如:中国道家的坐禅、佛家的禅定,在目的、方法和结果上与实用主义身体美学采纳的类似方式有何差异。也许,中国音乐美学可以借助实用主义美学的启示,开发中国传统文化资源,推进音乐美学学科的发展,也促使社会音乐审美实践往更为丰富多样的方向发展。反之,中国古代音乐美学的相关理论和实践也能为实用主义美学(包括身体美学)提供独特的资源,使之进一步拓展。

思考题

1. 舒斯特曼的实用主义美学思想有何特点?
2. "身体美学"有何贡献? 尝试联系音乐实践做出自己的分析。
3. 舒斯特曼是怎样为流行音乐辩护的? 对此你怎么看?

① [美]理查德·舒斯特曼著,彭锋等译:《生活即审美——审美经验和生活艺术》,北京大学出版社,2007,67页。
② 同上书,73页。
③ [美]弗雷德里克·杰姆逊著,唐小兵译:《后现代主义与文化理论——弗·杰姆逊教授讲演录》,陕西师范大学出版社,1987,151页。

第十三章 教育哲学的音乐美学
——雷默的音乐教育哲学思想

贝内特·雷默(Bennett Reimer),20世纪下半叶美国著名的音乐教育哲学家,他的音乐教育哲学思想影响深远。雷默所著的《音乐教育的哲学》(已出版三版,1970、1989、2003),堪称审美音乐教育哲学的标志性著作,也是他本人音乐教育哲学思想的集中体现。

研究雷默的音乐教育哲学思想,首先应当明确的是:他的哲学的开放性,即他的音乐教育哲学是具有时代性和变化性的,这一点从他的《音乐教育的哲学》的三个不同版本就可窥见一斑。雷默指出:如果以为任何一种哲学,可以被当作"为一切时代"的声明,那就狂妄到了极点。并认为,音乐教育哲学也同样随时代而变,一个时代令人信服的哲学,在另一个时代就可能主要是出于历史的兴趣而被看重。因此,在他看来,应当构想出一种只管"一个时代"的哲学,并且必须承认这种哲学只能给该时代的实际工作者提供一个起点。但同时,雷默也指出,尽管他的《音乐教育的哲学》一书的书名"A Philosophy of Music Education"中"一种"这个小小的词说明,他的哲学是一种具体的哲学,而不是作为音乐教育的唯一哲学提出来的,但他还是相信,这种哲学确实把握了该专业发展到历史的现阶段对其自身的看法。[①]

第一节 雷默音乐教育哲学的目的与基础

一、目 的

在雷默的思想中,音乐教育哲学的目的即在于探寻音乐教育的本质及价值。雷默在其《音乐教育的哲学》一书中开宗明义地指出:音乐教育的本质和价值是由音乐艺术的

① [美]贝内特·雷默著,熊蕾译:《音乐教育的哲学》,人民音乐出版社,2003,8—9页。

本质和价值决定的。并声明,该书只以这一根本前提作为基点。对此,他说道:音乐教育的特殊性,乃是音乐艺术本身的特殊性的一种功能。我们能够在多大程度上令人信服地阐明音乐艺术的本质和价值,就能在多大程度上令人信服地描绘出音乐教育的本质及其价值。同时,雷默还强调指出,该书首先是关于美学(特别是音乐美学)的,因为,在他看来,人文艺术的本质和价值问题的哲学分支是美学,美学是唯一致力于解释其内在本质的,但他所用的方式是将源于美学的概念直接运用到音乐教育中。①

雷默一再强调,音乐教育的价值是具有独特性和必要性的,即音乐教育的价值是独一无二、不可替代的,并且对所有的人都是至关重要的。因此,在雷默看来,音乐教育哲学的任务就是要证实其价值的独特性和必要性。对此雷默指出:"哲学力争要达到可能说明一门课何以重要的众多理由的根本,那一切理由强调的都是这一个根本原因——那个本质的、单一的、统一的概念,它使这门课既独特,又必须。一种哲学能够在多大程度上令人信服地说明一门课如何提供了从其他任何学科中都得不到的价值,它就能够在多大程度上证明,要让人获得那些价值,教育中就必须设这门课。而一种哲学能够在多大程度上证明,唯独这门课提供的价值是谁都需要的,它就能够在多大程度上显示这门课在公共教育中是必不可少的。在这两点论据——独特性的论据和必要性的论据——确立之前,哲学上的努力就不算完成,或者说还有欠缺。"②

在雷默看来,探究艺术的独特性和必要性是非常重要的,对此他做了很多论述,而艺术的独特性和必要性究竟是什么呢?雷默揭示道:"说到底,艺术的独特性和必要性就是它们作为一种非概念性的认知模式的作用。"③据此,我们可以推论,在雷默的观念中,音乐和音乐教育的独特性和必要性即是它们作为一种非概念性的认知模式的作用。而关于音乐和音乐教育的终极价值,雷默也说,音乐是人类了解自己和世界的一个基本途径,是认知的一种基本模式。④那么我们可以得知,在雷默的观念中,音乐和音乐教育的独特性和必要性就是音乐和音乐教育的终极价值,即音乐是一种基本的非概念性的认知模式。

雷默认为,如果音乐教育者对什么真有价值的信念没有一个可靠的源泉,那就根本无法教得明白。而这个源泉在音乐和音乐教育的次要价值中是无法找到的,它必须在其终极价值是什么的观念中谋求。那种认为认知仅仅由概念的说理组成的陈旧思想,正让位于一个信念,即人类认知世界的途径有多种,而每一个途径都是具有其自己的有效性和独特性的真正的认知领域。对此雷默还运用霍华德·加德纳的多元智能理论进一步说明,不能仅仅关注概念的认知模式,并指出,只承认智力的概念形式使有效的体系太狭

① [美]贝内特·雷默著,熊蕾译:《音乐教育的哲学》,人民音乐出版社,2003,7—8页。
② 同上书,15—16页。
③ 同上书,115页。
④ 同上书,20页。

隘、太不现实,甚至会导致非人性化。在这一点上,他与爱略特·恩斯特的观点是一致的。据此,雷默推论,音乐教育可以断定,它必须按照所有伟大的人文思想学科来构想,即音乐教育应当作为有其自身独特的认知和智力特点的基础学科,而且必须提供给所有人,如果不是要剥夺他们对这门学科的价值所享有的权利的话。① 雷默指出,按照加德纳的多元智能理论,音乐的功能不只是"才能"的问题,而是一种认识能力的体现,当然,这种认知是在音乐的认识区域认知。音乐的认知领域是人类体验中的一个基本的认知领域。要在这种认知模式中有效地发挥作用,就必须通过音乐教育系统地培养人的音乐智能。②

雷默在其《音乐教育的哲学》一书中强调指出,该书就想提出这样一个论点:"音乐是我们认知的一个模式,音乐以只有艺术才能做到的方式教育我们的主体本质,所有的年轻人都有某种程度的音乐智商,所有的人都能够而且必须开发音乐智商,如果大家都要尽可能十足聪明的话。"③

可以说,在雷默的思想中,音乐教育的价值是其音乐教育哲学的重中之重,因为它意义重大。它不仅可以指导音乐教育卓有成效地运行,还影响到音乐教育者对自己人生价值的理解。雷默坚持,音乐教育的哲学必须要说明音乐教育专业最深层的价值,否则绝不可能取得卓越的效果。

二、哲学基础

雷默认为,在现行的一切美学观点中,有一种具有非同寻常的力量,这种观点就是伦纳德·迈尔在其《音乐的情感与意义》一书中,作为三个相关的美学理论[参照论(referentialism)、形式主义(Formalism)、绝对表现主义(Absolute Expressionism)]之一提出来的。雷默分别对三种美学观点进行了深入的阐释,最终指出,绝对表现主义的美学观点最适宜作为"一种"音乐教育哲学的基础,因为它特别符合雷默为找出一个"令人信服、有用、缜密"的美学观点所设的那些原则。同时期望以这种观点为行动的依据,在运用过程中对其进行检验、提炼和修正,使其对新思想敞开,必要时可加以更改。④

雷默认为,唯形式论与参照论一样,代表着对艺术的本质和价值的极端看法,参照论不能诘难人文艺术的独特性,而唯形式论又把艺术同被认为是对所有人都有必要的价值割裂开来。在他看来,绝对表现主义则是一种与众不同、脉络清晰的美学观点,它囊括

① [美]贝内特·雷默著,熊蕾译:《音乐教育的哲学》,人民音乐出版社,2003,20—21页。
② 同上书,104页。
③ 同上书,237页。
④ 同上书,24页。

了参照论和形式论中的真理因素,其观点最忠实于艺术的本质。此外,最为重要的是,绝对表现主义的观点为人文艺术教育对所有人来说都是既独特又必要的主张,提供了一个坚实的基础。① 也就是说,绝对表现主义为音乐和音乐教育价值的独特性和必要性提供了一个可靠的基础。

雷默指出,绝对表现主义、参照论和形式主义三种美学观点争论的焦点在于对两个根本性问题的探讨方面,这两个问题就是:1. 在哪里获得艺术所给予的;2. 在那里,获得的是什么。对于第一个问题,即去往何处得到艺术的赐予的回答,绝对表现主义和形式主义的意见是一致的,二者都坚持认为,必须到作品的内部,即必须深入到使作品成为艺术的那些内在品质之中。这就是二者名称中"绝对"的内涵。不过表现主义者将非艺术的影响和参照的因素也作为一个内在的部分包括进来,而形式主义者却将它们排除在外。而参照论则认为,必须到作品之外去寻找艺术的赐予。对于第二个问题,即在那里得到的是什么(也就是艺术体验的实质究竟是什么),绝对表现主义不赞同形式主义的看法——体验是一种心智的体验,是一种仅仅或主要同纯粹的形式所给予的特殊情绪相联系的体验。表现主义认为,艺术体验与感觉相关联。② 艺术体验确有其独特性,这种特别的体验使人类生活的一个重要组成部分——主体意识——得以受到更充分的认识,或受到更充分的分享。③

绝对表现主义认为,意义和价值是内在的;它们是艺术性自身的作用,也是它们得以组织在一起的由来。它主张:艺术提供的是有意义的认识体验,是其他任何途径都体验不到的,这样的体验,对所有要实现其基本人性的人来说,都是必要的。无论音乐和艺术教育还能以超艺术的方式对人们的生活做出其他什么有价值的贡献,它们独一无二和本质的贡献,却是以唯有艺术作为艺术才能做到的那样培育感觉。创作艺术以及体验艺术时,为感觉的所为完完全全是写与读为推理的所为。在这种深刻的意识中,创作艺术与体验艺术培育着感觉。认为艺术与感觉有着一种特殊关系的想法——表现主义的立场——弥漫在各种文化中。艺术教育是感觉教育的想法已经渗透在音乐教育中。④

雷默认为,绝对表现主义解释了在创作艺术作品或对艺术作品做出反应时似乎会有的对意义的那种体验含有两个因素,这两个因素由于其相互关系,似乎既不同于普通的意义,也不同于纯粹的艺术意义。它们是:1. 对艺术中的意义的意识,来自艺术的艺术品性,无论其是否包括某些非艺术的意义;2. 在艺术中看到的艺术意义,即使保留着其内在的艺术性,对人类生活也是有意义的。⑤

① [美]贝内特·雷默著,熊蕾译:《音乐教育的哲学》,人民音乐出版社,2003,37—40页。
② 同上书,40—41页。
③ 同上书,133页。
④ 同上书,42—54页。
⑤ 同上书,102—103页。

第二节　雷默音乐教育哲学的核心思想

综观雷默的音乐教育哲学思想,贯穿始终的核心有两点:其一,音乐教育是针对感觉的教育,即音乐教育的宗旨是以其独特的方式在创作与体验中培育感觉;其二,审美教育是音乐教育的根本属性。音乐教育的独特性与特殊性是它作为一种非概念性的认知模式的作用,这种认知模式就是审美感知结构,在这种认知模式中针对的是感觉,创作艺术与体验艺术培育着感觉,就犹如概念性的认知模式中,针对的是逻辑推理,写作与阅读培育着推理一样。

一、音乐教育的宗旨：培育感觉

关于感觉,在雷默看来,人的所有行动和思想都充满了感觉,感觉对于人生,犹如空气对于人体。人类对世界的了解,多半都是通过感觉得来的。人性条件的本质在很大程度上就是有感知力的有机体的本质,这种感知力被称为"主体意识",而主体意识是人的所有体验的一部分:没有主体意识的参与,人的体验就毫无真实性。人的主体意识是变化无穷、无限复杂的。①

站在表现主义的立场上,雷默指出,音乐教育就是对感觉的教育。因为艺术与感觉有着一种特殊的联系,主体意识(即感觉)同推理一样在质量、深度和广度方面都是可以培育的。推理是通过适宜于概念思维的认识形式——语言和其他符号体系培育的,而感觉则是通过适宜于感情领域的认识形式——艺术来培育的。正如雷默所说,在深刻的感觉中,读与写培育着推理,创作艺术与体验艺术培育着感觉。雷默认为,无论音乐教育还能以超艺术的方式对人们的生活做出其他什么有价值的贡献,它独一无二和本质的贡献,却是以唯有艺术作为艺术才能做到的那样培育感觉。②

音乐在任何意义上都不能与语言等同,在雷默看来,只要音乐还停留在语言的层面,它就是非音乐的。只要对音乐的感应是对情感标示的感应,这感应就是非音乐的。只要教学造成这种印象,即每当出现情感符号时,就认为它们都是音乐的情感意义,或者没有符号的音乐(多数音乐)都可以翻译成表达情感的意义,那么这种教学也是非音乐

① [美]贝内特·雷默著,熊蕾译:《音乐教育的哲学》,人民音乐出版社,2003,65页。
② 同上书,49页。

的。音乐和所有的人文艺术一样,一点儿都不模糊,它们在履行自己的职责方面非常精确,那就是以细腻、具体、确切的细节,捕捉并展示感觉的动态。它们之所以能做到这一点,是因为它们运行其间的客观过程和认识领域。完全不依赖语言的这两点需要:1.指定符号;2.按逻辑推理顺序排列。雷默认为,艺术以非语言的思维模式行事这一事实,正是它们达到语言所达不到的力量的基础。①

雷默强调指出,对于"感觉"的本质的重大误解之一,就是认为感觉只限于情感,而感觉与情感其实是有区别的,正如体验与文字的区别,文字只是体验当中某些可能性的一个符号或标志。感觉是动态的、有机的,与生命本身的力量一样。如果将真实的主观体验中所发生的一切喻为动态的海水本身,并将其称之为"感觉",那么在动态的海洋上漂浮的每一个浮标就是指我们主观反应区域中所有可以命名的范畴,这些所有可能的范畴词就被称为"情感"。为了进一步解释感觉并不仅仅限于情感,而是具有更为广阔的含义,雷默援引了苏珊·朗格的"感觉"概念:"感觉"这个词应取其最广的含义,它意味着所有可以被感觉到的事物,从肉体的感觉——痛快和安逸,激动和镇静,到最复杂的情感——理智的紧张,或一个有意识的人生稳定的感觉色调。②

雷默认为,感觉作为人生的感受途径,无法在我们的体验中用普通的语言来澄清或提纯,因为感觉的本质根本无法表达,但这并不意味着人类的主体意识是无法教育的。事实上,感觉教育将加深人类体验自身状态的一个重要的,或许是唯一重要的方面的能力——主观反映。雷默指出,艺术作品并不把感觉"概念化",因为它不像心理学那样把感觉告诉我们,而是由它内在的品质提供可以唤起感觉的条件。我们在直接领会这些品质的过程中,接受的是感觉的"体验",而不是感觉的"有关信息"。感觉的"体验"就是艺术提供的洞察感觉本质的具体而独特的方式,艺术是我们提炼和加深感觉体验的最有力的工具,每种艺术都以其自己独特的方式"揭示感觉的本质",每件艺术作品的主要功能都在于此。对这个问题的探讨,雷默仍坚持苏珊·朗格的观点:人的感觉形式同音乐形式要比同语言形式吻合得多,所以,音乐可以用语言无法达到的详尽和真实来解释感觉的本质。③

至于何为好的艺术作品?在雷默看来,就是作品的艺术性成功地捕捉到一种人类的感觉,并展现出一种表现力(即感受力),这样的艺术作品就是成功的。比如,一首乐曲捕捉到的感觉越深,它的表现力越深刻,它体现的对主体意识的洞察越有力,作品就越好。当人们分享艺术作品中所包含的表现品质时,就会使人更深刻地感到人生的本质是有感觉能力的。④

① [美]贝内特·雷默著,熊蕾译:《音乐教育的哲学》,人民音乐出版社,2003,61页。
② 同上书,65—70页。
③ 同上书,70—71页。
④ 同上书,72—75页。

雷默说,艺术教育的主要作用就是帮助人们对艺术的内在品质进行感觉体验,因此,可以把艺术教育视为感觉教育。在雷默的观念中,音乐教育的主要作用和所有艺术教育的主要作用一样,音乐教育也是感觉教育——是通过培养对音响的内在表现力的反应来进行的感觉教育。音乐教育最深刻的价值,同所有人文艺术学科教育最深刻的价值一样:通过丰富人的感觉体验,来提高他们的生活质量。为了实现其最深刻的价值,雷默指出,从音乐教育首先必须是感觉的教育这一立场出发,为了教好音乐,可以归纳出几个最基本的原则:第一,音乐教育中所采用的音乐,应当是好的音乐,也就是真正有表现力的音乐;第二,必须不断提供机会,使学生感受到音乐的表现力,即必须始终把作品作为一个统一体来体验;第三,音乐教育最重要的作用就是帮助学生逐步增加对音乐要素的敏感度,包括可以获得感觉体验的那些条件;第四,教师所用的语言应当与教学的目的相适应,要说明音乐的表现内涵。恰如其分的语言应当是具有描述性的,而绝不是解释性的。[1]

雷默认为,艺术作品的独特之处在于它捕捉和展现出来的表现性,也就是说当艺术被看成艺术,而不是为任何其他非艺术的目的时,它就首先是作为表现性的载体而存在的。[2]这里需要明确的是,在雷默的思想中,表现性、艺术性与审美性这三个词是可以互换的,具有同样的意义。雷默的音乐教育哲学所关注的,就是作为艺术的音乐,探求的是音乐通过音乐教育对人的价值。同时,他也承认,音乐显然也为非艺术的目的服务,但音乐教育应当关注的,则是音乐的艺术功能、审美功能或表现功能。

那么艺术作品的表现性究竟是如何创造出来的?艺术创作又是如何涉及并培育了感觉呢?对此雷默进行了深入的探讨。首先,创作的过程不是"宣泄",而是"拟定"。创作过程与传播过程不同,艺术创作具有捕捉主体意识的独特力量,而传播过程则没有这种力量。艺术创作的基本特征,就是寻求和发现表现力的探索的过程,也是一个生长的过程。艺术创作的行为,恰恰就在于这个生长的过程,对感觉的探索,是通过对艺术家所采用的介质的各种可能的表现力的探索来进行的。音乐创作就是借助对音响的可感性进行探索。艺术家与其介质是相互作用、相互依赖的,产生的是双向效应。这种持续进行的交相互换正是探索得以发生的条件。在艺术创作的过程中,对介质的投入在本质上是为了探索和捕捉其表现潜力。如果艺术家在探索其介质的表现潜力时,对介质的投入具有相当的质量、力度和深度,将艺术家对感觉本质的意识发挥到极致,那么,所创作的艺术作品就可能具有很高的质量、很强的表现力和深刻的洞察力。艺术家在"拟定"其介质表现的可能性时,同时也在体现他对感觉本质的理解,并在探索感觉的新领域。艺术作品中含有艺术家对主体意识的洞察,捕捉的既有艺术家自身带给创作行为的,也有

[1] [美]贝内特·雷默著,熊蕾译:《音乐教育的哲学》,人民音乐出版社,2003,75—76页。
[2] 同上书,78页。

艺术家在具体的创作行为过程中所发现的。在体验艺术时,欣赏者在体验到作品的表现性的同时,既分享了作品的表现性中所捕捉的艺术家的主体意识,又探索到作品的表现本质为其开辟的感觉的新境界。因此可以说,对艺术作品的体验既是分享,也是发现。①

艺术作品含有对表现性的感觉的体现,这体现又使欣赏者有了感觉,但欣赏者的感觉与创作者的感觉不会一模一样。因为,首先创作者并没有对一种情感发表一个简单的声明,而是创作出一套复杂的有表现力的品质,能够引发出许多不同的感觉。其次,创作者与欣赏者由于各自不同的生活经历,对作品的表现性的感觉也各不相同。尽管如此,由于创作者和欣赏者都具有人类的共性,二者都会分享到一种人性本质共有的感觉。人类要探索、体现、分享他们对人类生活重要意义的意识,没有比通过创作和体验艺术更有力的途径了。当创作行为使艺术家深入人类感觉的本质时,当欣赏者同样分享到艺术作品中所表现的人类主体性的意识时,创作者和欣赏者便都透过生活的表面,感觉到人类的共同人性。这种分享从本质上来说是社会化的,因为它使人们得以通过切实的体验而不是说教来了解人的共通感知条件。艺术教育要能给人一种与他人具有共性的意识,就必须首先是审美教育。也就是说,艺术教育必须帮助人们分享艺术作品的艺术性中所包含的洞察力,当我们的感觉与其他人的感觉产生共鸣时,我们就在艺术"之内"找到了我们对共性的最深切的意识。②

艺术教育的主要作用,是促进对体现在事物的艺术性中的人的主体意识的各种条件被尽可能充分地分享。音乐教育应当帮助人们尽可能充分地分享音乐作品中创作出来的表现性,以便他们得以体验那些作品中捕捉到的对感觉的探索与发现。音乐教育还应当使人们尽可能充分地投入音乐创作,通过创作来体验他们自己对感觉的探索和发现。③

二、音乐教育的本质:审美教育

雷默不止一次地强调,音乐艺术也是人类认识和了解世界的主要途径之一。音乐和音乐教育的独特性和必要性就在于它作为一种非概念性的认知模式,即审美的认知模式。因此,音乐教育的根本性质就是一种审美教育。

1. 审美的认知模式

与概念性的认知模式相对照,将比较易于理解审美的认知模式的真实内涵。

① [美]贝内特·雷默著,熊蕾译:《音乐教育的哲学》,人民音乐出版社,2003,79—92 页。
② 同上书,92—94 页。
③ 同上书,95 页。

在雷默看来,在概念性的认知模式中,概念的成立需要三方面的条件:其一,是识别事物不止一次地体现出来的共同特征;其二,是给这种共同特征命名;其三,是建立前两者之间的关联,也就是当事物在一系列共性中变化出现时,仍能正确地识别。比如,在音乐中,一个人如果能够注意到贝多芬音乐的共同特征,并给以适当的命名——"贝多芬风格",而且每当听到贝多芬的不同音乐时,都能够识别乐曲的"贝多芬风格",那么,我们便可以认为,此人具有了关于"贝多芬风格"的概念,他在以概念的认知模式与音乐打交道。那么,按雷默的观点,在音乐中,如果以审美感知的方式行事,当我们正在体验贝多芬的音乐作品时,就无须关注音响的某种共同特征,更不需要语言或其他符号到场参与体验,我们所需要的就是沉浸在正在进行的体验的当下,感受一种独一无二的存在,而不是同类事物的一种共性,它是丰富的、非概念性的。这种体验本身就具有复杂而深刻的意义。

雷默指出,概念只是一种机制,人们用它来指一个被注意到的现象,概念总是关于现象的,它本身并不构成现象,也不构成对现象的内在体验。概念的结果总是关于什么的知识,从来不是属于什么的知识。而艺术作品得出的是属于什么的知识,艺术体验是构成其结构的诸元素的力量直截了当的、独一无二的、无法命名的、动态的相互作用。在艺术体验中,就投入了一个感情/感性结构的过程。这种体验不是"关于"任何东西的,它是"属于"在一个特定的时刻,通过一个特定的表现形式及时出现的一个特定情况。①

为了更直观、详尽地说明概念性与审美感知这两种认知模式的差异,雷默列了一个表,并逐一做了对比性的阐释(表 13-2-1)。

表 13-2-1

概念性	审美感知
1.常规的符号、标记、信号	表现性、有机的、有意义的、动态的形式
2.信息	体验到的主体意识
3.指定的、指示性的、标示性的	被体现的、内在的、固有的
4.完满的、封闭的	不完满的、开放的
5.一般性、抽象的	特殊性、具体的
6.传播、中介的	表现性的分享、直接的
7.推导性的	呈现性的
8."关于什么"的知识	"属于什么"的知识

资料来源:Bennett Reimer, *A Philosophy of Music Education*, New Jersey, Prentice Hall, 1989, p.86.

① [美]贝内特·雷默著,熊蕾译:《音乐教育的哲学》,人民音乐出版社,2003,112 页。

透过雷默的详尽论述,我们得知:概念性的认知模式是以常规的符号和标记作为中介来传播外在于它们的意义的;作为中介的符号所指的是它们自身之外的其他事物,具有指定性、指示性和标示性;概念具有一般性和抽象性的特点,它的意义是完满的、封闭的;概念的运行方式是"推导性"的,它的产物是信息,所得出的是一种"关于什么的知识"。而审美感知的认知模式,它所产生的意义是来自其作为有意义的、动态的表现形式,而不是常规符号,这种表现性品质并不指向或标示感觉,这些感觉是内在的,就包含在这些品质之中;审美感知针对的是个别和具体,它的意义是开放的、不完满的;审美感知的运行方式是"呈现性"的,它的产物是一种主体意识的体验,所得出的是一种"属于什么的知识"。

审美感知结构是使人能理解其主观本质的复杂性的一种认知模式。在这种认知模式中,理解的是来自"属于什么的知识",而不是"关于什么的知识"。即这种认知模式仰仗一种具体的体验——领悟物体和事件的方式,这些物体和事件将产生对它们的一种特殊的体验。雷默指出,艺术的体验与人的感觉领域或主体意识之间的联系非常密切,这种特别的体验使人类生活的一个重要组成部分——主体意识——得以受到更充分的认识或分享。① 显然,雷默所说的艺术体验就是审美体验。

2. 审美体验

在雷默看来,如果艺术的体验对生活很有意义,那么对艺术的体验就必须是艺术体验,通常称为"审美体验"。这种体验的价值有两点:第一,艺术体验看重的是单纯美妙的体验自身;第二,艺术体验能够获得对人的主体意识的洞察,因此,可以把艺术构想成自我理解的一个途径,使我们得以探索、澄清并把握我们对自己人性的感觉。雷默以为,这种自我认识的人性化价值,是人类生活中最深刻的价值,而艺术就是实现这种价值的最有效的办法之一。②

雷默认为,审美体验的一个重要特点是"内在性"。这表明体验的价值来自其自身的、内在的、自给自足的性质。审美体验不是针对非审美体验的手段,也不为功利主义的目的服务。它是为体验本身而体验,不像实用体验,是以获取某种外在于其本身的东西为价值。人们在审美体验中的态度是,将事物视为表现形式而不是符号,期望从表现形式中而不是从符号中得到收获。③

雷默以为,审美体验中的两个必要行为是审美观察和审美反应,审美感知结构组成二者的相互作用,观察和反应同时发生,相互依存。观察并不是一个过后才产生反应的单独过程,而是在本质上就固有的反应性。被观察到的事物,是因为有表现力才被观察

① [美]贝内特·雷默著,熊蕾译:《音乐教育的哲学》,人民音乐出版社,2003,132—133页。
② 同上书,74—75页。
③ 同上书,136—137页。

到的,反应则是观察作为一个整体的组成部分。反应或感应并不是孤立发生的。它首先依赖于对可以产生反应的表现力或条件的观察。①

审美体验中观察和反应之间的相互作用,在雷默的思想中,与艺术创作中的观察和反应之间的相互作用的品性是一样的。审美体验是一种创造性体验,它使人通过搜寻体现在某种事物的品性中的新感觉,主动卷入对新感觉的创造。雷默指出,如果以为所有恰巧共同在注意某个事物(如一部交响乐)的人的体验都一样,那就误解了审美体验的创造性和亲历性本质。当然会有一种感觉的分享,因为所有的人都有人的共同条件。同时,每个人的个性又确保他或她的体验有一种个人的尺度。正是这种个人的和超个人的独特结合,成为审美体验最令人满足、最使人趋于完美的特点之一,因为它同时既促进对个性的意识,又促进对共性的意识。这种结合达到了人性条件的极致。在审美体验过程中的行为没有一个是概念性的,因为这些过程全都是"注意而不命名";心灵将所观察到的事件结构起来,但并不依据概念。人的心灵能够进行复杂得如此令人置信的感性整合,实在是它最伟大的妙处之一。②

体现在艺术作品中的有表现力的事件,从非概念性的角度观察时,才是审美的体验。但是这些事件可以通过给它们加标记或符号来识别,使它们从感性构造转化为概念。概念化使我们得以将主题的审美"归属性知识"变成概念的"有关性知识"。审慎地、描述性地使用语言,是提高对音乐运作方式的必要工具。但是这种意识从来都是一种手段,绝不是目的。目的是对艺术的存在所要提供的那种东西的特殊"体验",称作审美体验。理解审美体验中的观察尺度是可以概念化的,因而也可以客观而系统地教授,这一点很重要。反应则不可以概念化,因为没有对感觉的概念性标识物——它们实在是不可名状的。来自审美观察的感觉无法命名,词汇在形容感觉的真实本质方面,比没用还糟。审美反应不能孤立地看,简而言之,不能脱离体现它们的艺术事件来教审美反应。③

在雷默的观念中,审美体验最有价值的特点,就是有创造性的、切身的、主观的感应。审美教育的主要任务是影响人们得到审美体验的能力。如果教育集中于教授可以教的部分即审美观察,鼓励对所观察到的事物做出有创造性的切身反应,得到审美体验的能力就可以通过教育来提高。获得审美体验的能力,也就是进行审美观察和审美反应的能力,可以称为"审美感受力"。审美感受力在某种程度上存在于所有人类,可以使全人类感到同样的愉快,能够为全人类带来发展。审美教育的任务,就是要加深人类的审美感受力。④

① [美]贝内特·雷默著,熊蕾译:《音乐教育的哲学》,人民音乐出版社,2003,141—142页。
② 同上书,142—143页。
③ 同上书,143—144页。
④ 同上书,145—146页。

关于审美体验中的喜好与判断,雷默指出,在对艺术有了审美体验和审美理解时,所得到的快感是人生其他体验极少能提供的。分享那快感,即更充分地体验人的主体意识潜力的快感,是审美教育的重要任务。要分享艺术的快乐,即对表现形式的观察,就必须帮助人们从审美的层次体验艺术,而不受喜好或判断的束缚。判断可以迟一点做,作为事后对具体的审美体验的思考。审美教育可以而且必须帮助这种思考合情合理,从而促进将来更好地进行审美体验。但是这样的思考,包括对喜好或反感的自我分析,应当从审美体验本身当中清除掉。雷默认为,多数情况下,迅速地做出判断,反映出的是一种审美体验的肤浅。更重要的是,以为一个人对艺术的体验就应当是喜欢或判断的想法,其实阻碍了审美体验。审美观察应当不受要做出判断的心思的干扰。它应当是自由的、开放的,不慌不忙地沉浸在所观察的审美性当中。越少去确定正在关注的作品是不是好,就越有可能公开而充分地分享其艺术性。越少操心自己对作品的主观评价,反应中对所观察到的品性的表现力分享的就越多。审美反应应当是审美观察的结果。它不应当由外在因素带来的东西组成,因为这只能妨碍对作品的表现内容进行新鲜、直接的反应。雷默强调说,艺术并不是为了提供单纯、短暂的快感意义上的让人喜欢而存在的。说喜欢香草冰激凌胜过巧克力冰激凌,喜欢桃子胜过李子,都讲得通。讲到喜欢艺术,往往就失之肤浅。艺术包含着有待分享的洞察,它提供了一种非常基本的自我了解。无论艺术是简单还是复杂,都是如此。分享艺术的力量的途径,就是对它进行审美体验——并不是尝一尝,看合不合口味。雷默说,在多观察、多反应的基础上,教师的中心问题应该是:"你们理解了吗?""对你们听到的有感觉吗?"而不是"你们喜欢吗?"①

雷默强调,所有音乐教育中最严重的弱点,是它太忽视对所有音乐体验都要依赖的一种能力的培养,那就是辨识性、创造性的音乐欣赏。雷默认为,表演和作曲的机会必须奠定并增加基础性的创造性音乐体验——欣赏——而不是替代或取代它。如果音乐观察与音乐反应相脱离,体验就是前审美或非审美的。如果音乐反应不是由音乐观察引起的,体验也还是前审美或非审美的。如果体验真正是审美的,这两者就无法区别。所有的音乐体验都是自我创造的,无论体验者是不是在作曲或表演。②

3. 音乐教育的审美意义

通过一系列的论证,雷默得出关于艺术和艺术教育的关键性结论:在一切与艺术交互作用的教学中,都应当谋求其审美意义。接着雷默解释说,这就意味着,无论是教师还是学生对待艺术作品时,都应当遵循以下几项原则:1. 作为一种表现形式;2. 能够产生一种对主体意识的体验;3. 体现在其内在、固有的品性中;4. 对各种可能的感觉方式都开放;5. 是由作品中特定的、具体的形式所引起的;6. 作为对其表现性的一种分享,获得

① [美]贝内特·雷默著,熊蕾译:《音乐教育的哲学》,人民音乐出版社,2003,151—153页。
② 同上书,169页。

直截了当的领悟；7.通过呈现性的形式；8.在艺术中，得出的是"属于"人类生命所拥有的内在感受的知识。①

在雷默的思想中，审美教育并不意味着为艺术而艺术，为音乐而音乐，他也从未赞同艺术或者音乐与我们作为人所处其间的日常生活是不相关的这一观点，并指出这种看法其实是一种错觉。在雷默看来，"审美的"一词与"音乐的""艺术的""内在的"这些词的意思通常都是一样的。②审美教育是帮助人们对人类感觉在表现形式上的手段更加敏感（观察和反应能力更强），从而体验人类感觉的系统尝试。这样的条件可能潜在于一切事物中，但唯有在艺术作品中它们是专为那个目的创造出来的，所以艺术学习才是提高审美感受力的主要途径。在每一种艺术中，试图提高对那种艺术的审美感受力的教育，就可以被称为"审美教育"。③

审美教育的首要功能，就是帮助人们分享来自表现形式的意义。审美教育的目的是提高学生获得审美体验的能力，也就是加强学生的审美感受力。那么，音乐教育又当如何实现这个目的呢？这是雷默音乐教育哲学的中心问题，即音乐教育怎样才能成为审美教育。在雷默看来，如果音乐教育要成为审美教育，那就必须首先是音乐教育。如果提倡对音乐的非音乐体验，它就不可能成为音乐教育。雷默对此提出了四个指导原则：第一，用来学习和体验的音乐作品，必须是真正有表现力的音乐，也就是能够让学生得以做出审美观察和审美反应的音乐作品。第二，音乐教育应当由音乐审美体验组成，即对音乐作为表现形式的体验是音乐教育的全部内容，因为这样的体验是分享音乐的审美意义的唯一途径。也就是说审美体验——对音乐审美意义的分享应当作为音乐教育的中心，所有手段都集中于这个目的。必须尽可能提供一切机会进行审美观察，鼓励并使得审美反应能够发生。第三，音乐教育的"学习"部分，就是深化对音乐的审美体验的部分，也是达到审美目的的手段，应集中在得到审美观察后，能够引起审美反应的事物上，即集中于使音响有表现力的那些特点，即音响被体现的、有表现力的、不完满的、呈现性的特点，既作为所有音乐的一个组成部分，也作为个别曲子的特定内容。第四，音乐教育工作者所运用的语言和技巧，必须忠实于音乐作为一种表现形式的本质。当语言用来使审美观察精益求精，使观察成为感受的富有表现力的音乐的一个不可分割的部分时，它就成为提高审美感受力的一个有力的工具。音乐课则是使审美观察和审美反应即审美体验系统进行的途径。④

雷默指出，他的音乐教育的哲学采取的立场始终是使艺术人性化，是对艺术的体

① [美]贝内特·雷默著，熊蕾译：《音乐教育的哲学》，人民音乐出版社，2003，125页。
② 同上书，2—3页。
③ 同上书，295页。
④ 同上书，128—163页。

验,而不是对艺术的了解。只要是好的艺术,在得到审美体验时,它就使人意识到能让人类得到的那种有力、有效、有形的人性条件。① 而对艺术采取的立场,从本质上说是"音乐的"。关于所有人文艺术都应作为表现形式来对待,作为表现形式来观察,作为表现形式来反应,作为表现形式来判断,作为表现形式来教授的论断,也是带有浓重音乐观色彩看艺术的论断。②

雷默指出,音乐的功用作为非音乐或非审美体验,因为它们不是把主要注意力集中在作为音乐的音乐上,而是将音乐用来为其他功能服务。雷默说,尽管音乐没有理由不为这些功能服务,但是,音乐教育首先应当是"音乐的教育",即针对音乐作为艺术的本质和价值(审美性或音乐性)的教育。雷默声明,只要音乐教育声称是音乐的教育——审美的教育——就必须有一种解释音乐的音乐、审美本质和价值的哲学。这种解释的一个重要方面,就是区分对音乐的体验哪些在本质上是音乐的,哪些在本质上不是。同时,雷默也指出,这并不意味着,音乐教育中不能有音乐的功能性用途。如果因为那些价值不是审美教育的核心而拒绝为其服务,那就过于讲究纯正性了。③

综上所述,我们可以得知:雷默的音乐教育哲学,是以绝对表现主义作为理论基础的,其目的是通过深入研究音乐和音乐教育的独特性与必要性,探寻音乐教育的本质与价值。其核心思想是,音乐教育的独特性和必要性在于它作为一种非概念性的认知模式——审美的认知模式的作用,这种独特的认知模式与概念性的认知模式的不同之处在于:概念性的认知模式,是以读与写来培育推理;而审美的认知模式,是以创作艺术与体验艺术来培育感觉。音乐教育的宗旨或核心价值观是培育感觉,即对感觉的教育;音乐教育的意义是审美的意义,音乐教育的本质无疑是审美教育。

研究雷默的音乐教育哲学思想,对我国现阶段的音乐教育,不仅具有理论意义,而且具有深远的现实意义。长期以来,我国的教育中一直固守概念性的认知模式,并将其视为唯一或最为至关重要的一种认知模式,而对非概念性的审美的认知模式则采取或无视或轻视的态度。具体到音乐教育,由于受到我国传统音乐哲学美学思想(尤其是儒家的"礼乐"思想)和政治文化的深入影响,则始终存在这样的状况:将音乐视为教化、功用的工具,音乐教育的目的主要为非音乐的目的服务,对音乐和音乐教育自身的价值和意义认识不足。这样一来,就容易导致在专业音乐教育领域重技能轻感受,在普通音乐教育领域则"重善轻美",即重教化轻审美的状况。尽管我国教育部已明确下发了"音乐教育是以审美教育为核心"的相关文件,但我们仍不能忽视现实中存在的或将仍旧长期存在的令人担忧的状况。因此我们说,在我国教育的现阶段,研究雷默的音乐教育哲学

① [美]贝内特·雷默著,熊蕾译:《音乐教育的哲学》,人民音乐出版社,2003,300页。
② 同上书,156页。
③ 同上书,159—160页。

思想,将有助于我们打破这一僵局,对音乐教育的健康发展势必具有积极的推动作用,对整体教育的均衡全面发展也有着不可低估的作用。

思考题

1. 雷默为何称自己的"音乐教育哲学"为"一种音乐教育哲学"?
2. 在雷默看来,音乐和音乐教育的终极价值是什么?
3. 雷默音乐教育哲学的核心思想是什么?有何启示意义?
4. 国内外学界对雷默的音乐教育哲学思想有何评价?请查阅相关资料,了解不同意见,并谈谈自己的看法。